인상주의: 서양미술을 완전히 바꾸어 놓은 사조

Impressionism

TOUT SUR L'IMPRESSIONNISME by Véronique Bouruet Aubertot

Copyright © Flammarion, S.A., Paris, 2016
All rights reserved.
This Korean edition was published by Bookers, an Imprint of Eumaksekye in 2021 by arrangement with Flammarion SA through KCC (Korea Copyright Center Inc.), Seoul.
Editor chief Julie Rouart, editor Marion Doublet, Salomé Dolinksi (designer), design Audrey Sednaoui

친애하는 아버지 에티엔과
나의 아이들 바르나바와 밸런타인에게

인상주의: 서양미술을 완전히 바꾸어 놓은 사조

Impressionism

초판 1쇄 2021년 7월 20일

지은이 베로니크 부뤼에 오베르토
옮긴이 하지은

편집장 김주현 **편집** 성스레
디자인 강현희 **제작** 김호겸
마케팅 사공성, 강승덕, 한은영

발행처 북커스
발행인 정의선
이사 전수현
출판등록 2018년 5월 16일 제406-2018-000054호
주소 서울시 종로구 평창30길 10
전화 02-394-5981~2(편집) 031-955-6980(영업)

값 35,000원
ISBN 979-11-90118-22-4 (03600)

※ 북커스(BOOKERS)는 (주)음악세계의 임프린트입니다.
※ 이 책의 판권은 북커스에 있습니다. 이 책의 모든 글과 도판은 저작권자들과 사용 허락
 또는 계약을 맺은 것이므로 무단으로 복사, 복제, 전재를 금합니다. 파본이나 잘못된 책은
 교환해드립니다.

인상주의: 서양미술을 완전히 바꾸어 놓은 사조

Impressionism

베로니크 부뤼에 오베르토 지음
하지은 옮김

BOOKERS

목차

타임라인

장 프랑수아 밀레가
살롱전에
〈씨 뿌리는 사람〉을
출품하다.

─

런던
수정궁에서 열린
만국박람회

─

루이 나폴레옹 보나파르트의
쿠데타가 국민투표로
지지를 받다.

아리스티드 부시코가
파리 최초의
백화점 봉마르셰를
개업하다.

─

알렉상드르 뒤마가
『동백꽃 아가씨』를
간행하다.

─

제국의 부활과
새 헌법: 루이 나폴레옹
보나파르트가
나폴레옹 3세로
등극하다.

나다르가
파리의 카퓌신 대로에
사진 스튜디오를 열다.

─

크림 전쟁

─

네르발:『불의 딸들』

파리 만국박람회

─

귀스타브 쿠르베가
자신의 사실주의
전시관에
〈화가의 작업실〉을
포함해 37점을
전시하다.

오스만이 파리 도시 재개발
사업을 맡다.

1851

1850~1851년
살롱전에 출품된
귀스타브 쿠르베의
〈오르낭의 매장〉이
소동을 일으키다.

1852

1854

1855

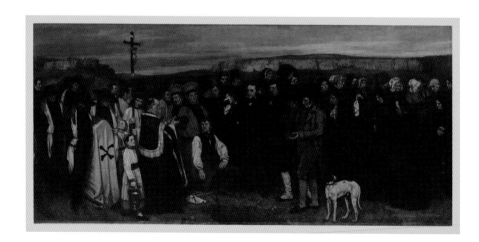

화가 프랑수아 봉뱅이
팡탱-라투르와 휘슬러 등
살롱전에 낙선한
화가들의 그림을
전시하기 위해 자신의
작업실을 개방하다.

도비니가 바지선을
선상 작업실 '보탱'으로
개조하다.

돌려서 닫는 뚜껑 있는
물감통이
프랑스에서 판매되다.

슈브뢸의
『색상환을 활용해 색채를
산업미술에 적용하기』
출간

샤를 보들레르의
『악의 꽃』이
사람들을 격분하게 만들다:
재판이 뒤따랐고
여섯 편의 시는
삭제된다.

『라 가제트 데보자르』
창간

들라크루아 사망

앵그르:
〈터키 목욕탕〉

에콜 데 보자르의
개혁: 살롱전이
연례행사가 되다.

외젠 들라크루아의
작품 판매:
회고전이 열리다.

세잔과 로댕이
살롱전에서 낙선하다.

1857 1859 1863 1864

밀레가
〈삼종기도〉와
〈이삭 줍는 사람들〉
을 그리다.

공식적인 살롱전
외부에서
마네의 〈풀밭 위의
점심식사〉가
전시된 낙선전이
개최되다.

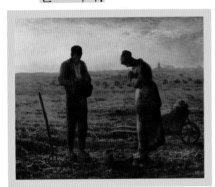

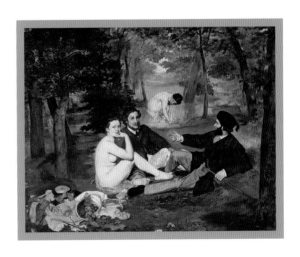

모네가
〈풀밭 위의 점심식사〉를
그리다.

톨스토이의『전쟁과 평화』,
루이스 캐럴의
『이상한 나라의 앨리스』,
바그너의
〈트리스탄과 이졸데〉

파리 만국박람회

여성의 입학을
허용한 사립학교
아카데미 쥘리앙 설립.

보들레르의 죽음

앵그르의
사후 회고전

모네, 바지유,
세잔의 작품이 낙선된 후,
도비니와 밀레가
살롱전의 심사위원직에서
물러나다.

프랑스 – 프로이센 전쟁.

바지유의 죽음

제3 공화국 수립

파리 코뮌

쿠르베가
생트 펠라지 감옥에
수감되다.

1865

마네의 〈올랭피아〉가
살롱전에 전시되어
물의를 일으키다.

1867

1870

1871

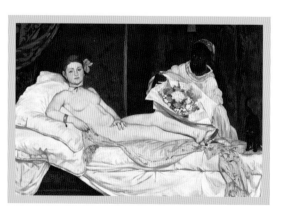

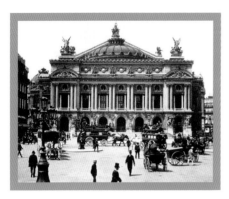

에드몽 뒤랑티가
인상주의와 외광화를
지지하는 선언문
「새로운 회화」를 발표하다.

살롱전에 전시된
로댕의 조각 작품
〈청동시대〉의 본을
살아 있는 사람에게서
떴을 거라는 의심을 받다.

샤를 가르니에가
건설한
새 오페라 극장 개관

작업실에서
자신의 그림을
대중에게 선보였던
마네가 삽화를 그린,
말라르메의
〈목신의 오후〉

장식미술박물관
설립.

화가, 조각가, 판화가 등
익명의 예술가 협회의
첫 번째 전시회

비제의 〈카르멘〉이
오페라-코미크 극장을 위해
작곡되다.

세 번째
인상주의 전시회

1874

1875

1876

1877

두 번째
인상주의 전시회

모네가
생 라자르 역으로
연작을 그리다.

카유보트:
〈마룻바닥을
깎는 사람들〉

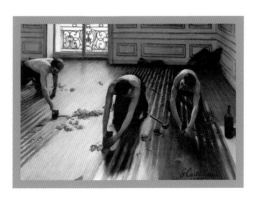

파리 만국박람회

테오도르 뒤레가
인상주의를 다룬
최초의 저서
『인상주의 화가들』을
출간하다.

**에드워드
머이브리지가
전속력으로
달리는 말을 촬영해**
에티엔 쥘 마레의
동물의 동작에 관한 이론을
뒷받침하다.

1878

제4회 인상주의 전시회

7월 14일이
국경일로 공표되고
'라마르세예즈'가
프랑스 국가가 되다.

1879

제5회 인상주의 전시회

**로댕이
〈생각하는 사람〉을**
완성하고
〈지옥의 문〉 제작에
착수하다.

삼색기가 프랑스 국기로
채택되다.

1880

제6회 인상주의 전시회

**카바레
'르 샤 누아르'가
몽마르트르에서
개업하다.**

쥘 발레스가
사회주의적 신문
『민중의 함성』을 창간하다.

1881

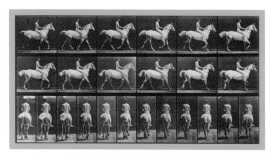

모네가 지베르니로 이사하다.

에콜 데 보자르에서
쿠르베의 회고전

졸라가 세잔에게서
영감을 받아 그를
주인공으로 그린
소설 『작품』을
간행하다.

마네의 죽음

제7회 인상주의 전시회.

파리에서 열린
일본미술
회고전

니체: 『즐거운 학문』

반 고흐가 아를로 이사하다.

상징주의 선언문

1882

브뤼셀에서
레뱅 그룹의 창립

1886

1888

1883

제8회이자
마지막
인상주의 전시회

퐁 타방에서
폴 세뤼지에가
폴 고갱의 지도를
받으며 〈부적〉을
그리다.

CATALOGUE
DE
l'Exposition Rétrospective
DE
L'ART JAPONAIS
ORGANISÉE PAR
M. LOUIS GONSE

PARIS
IMPRIMERIE DE A. QUANTIN

파리 만국박람회:
에펠탑 준공

나비파 탄생

파리에
기메 미술관 개관

1889

국민들의 모금으로
마네의 〈올랭피아〉가
뤽상부르 미술관에
입성하다.

1890

빈센트
반 고흐의 죽음

고갱이
타히티로 떠나다.

쇠라와
랭보의 사망

오스카 와일드:
『도리언 그레이의 초상』

몽마르트르의 사크레
쾨르 성당 헌당

1891

시냐의
생 트로페 첫 방문

마테를링크:
『펠레아스와 멜리장드』

무정부주의자들의 습격:
라바숄이 사형을 당하다.

1892

드뷔시: 〈목신의
오후 전주곡〉

졸라가 공개 서한
「나는 고발한다」를
게재하다.

카유보트의 유산의 일부가
국가에 귀속됨:
인상주의자들의 그림이
뤽상부르 미술관으로
들어가다.

베를린과 빈 분리파 전시회

제1회 베네치아 비엔날레
(국제미술전시회)

엑토르 기마르가 설계한
파리의 카스텔 베랑제 준공

로댕의 〈발자크 기념비〉가
앵데팡당전에서 물의를
일으키다: 인수가 거부되다.

파리에서
최초의
영화 상영

1897

1898

1900

1895

모네가
수련 연작을
시작하다.

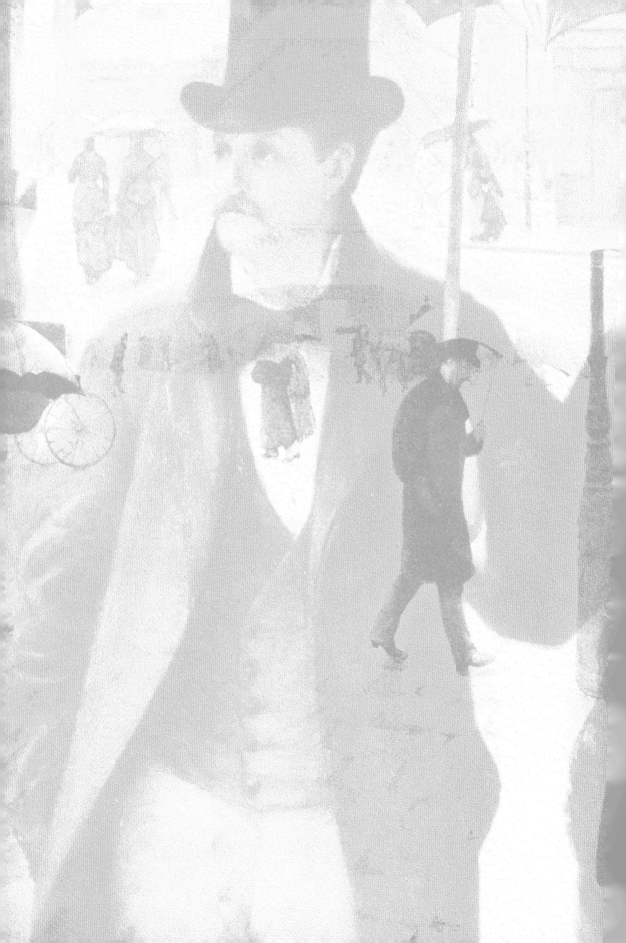

인상주의와
그 시대

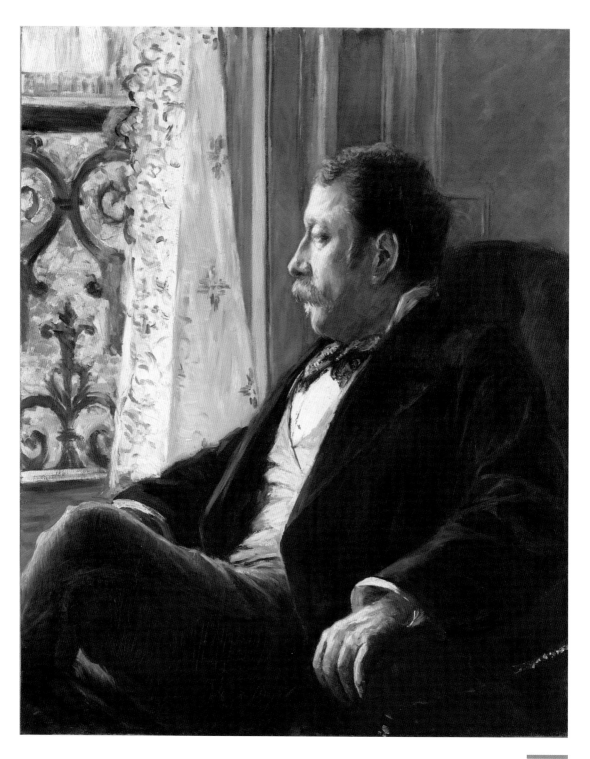

귀스타브 카유보트
〈한 남자의 초상〉
Portrait d'un homme
1880년
캔버스에 유채물감, 82×65cm
클리브랜드 미술관, 클리브랜드

오스만의
파리

골목들이 그물망처럼 얽혀 있고 티푸스와 콜레라가 만연하며 어둠이 내리면 소매치기들의 세상이 되는 낡고 더러운 도시…… 이것이 19세기 파리의 얼굴이다. 임시로 지어진 허름한 집들이 오래된 건물 외부의 얼룩처럼 퍼져 있고 빈민가들은 센 강변을 따라 무질서하게 뻗어나갔다. 빈곤한 대중들의 생활은 비참했고 부유한 사람들은 도심을 떠났다.

귀스타브 카유보트
〈안전지대, 오스만 대로〉
Un refuge, boulevard Haussmann
1880경
캔버스에 유채물감. 81×101cm
개인소장

1851년 쿠데타 이후에 나폴레옹 3세의 제2제정이 수립되었다. 황제는 곧바로 그의 위대한 업적으로 영원히 기억될 사업에 착수한다. 그것은 파리를 '수도 중의 수도'로 완전히 개조하는 일이었다.

격동의 19세기에 언제든 일어날 수 있는 민중봉기에 대비하는 것이 새로운 파리를 위해 설계된 널찍한 도로들의 유일한 역할은 아니었다. 탁 트인 도로들은 필요한 경우에 경찰의 반격과 통제를 용이하게 만들었으며, 또한 1844년에 발간된 『빈곤의 근절』이 증명하듯 나폴레옹 3세의 진

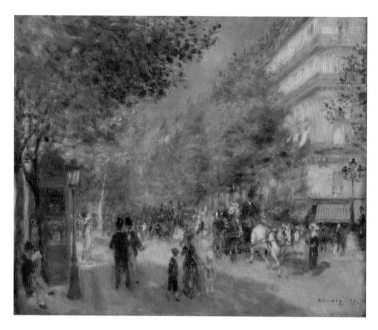

오귀스트 르누아르
⟨그랑블루바르⟩
Les Grands Boulevards
1875년
캔버스에 유채물감, 52.1×63.5cm
필라델피아 미술관, 필라델피아

정한 고민이었던 극빈층 거주지역의 개선과 위생문제를 해결했다. 산업화에 의한 급격한 경제성장에 고무된 나폴레옹 3세의 파리에 대한 새 비전은 그의 해외체류 경험에서 영감을 받았다. 그가 1837년에 미국으로 추방당했을 때 넓은 도로와 원활한 교통, 수돗물, 가스등 조명 등을 갖춘 매우 다른 형태의 도시개발을 목격했다. 1844~1848년에는 런던에 체류하며 광활한 영국식 풍경정원에 감탄했다.

이러한 변신을 책임질 적임자를 찾는 것은 쉽지 않은 일이었다. 하지만 곧 이상적인 후보자가 나타났다. 야심만만한 고위 공무원이었던 오스만(Haussmann) 남작은 1853년 6월에 센 지사로 임명되어 파리를 완전히 개조하는 임무를 부여받았다.

"가는 곳마다 파헤쳐져 있다. 파리는 칼로 난도질당했고 노출된 광맥들은 십만 명의 석공들과 굴착자들에게 양분을 공급한다."라고 졸라(Zola)가 『쟁탈전(La Curée)』에서 묘사하듯, 거의 20년간 파리는 거대한 공사장이었다. 미로 같았던 중세 도시 파리는 현대적인 도시로 완벽하게 변신했다.

리볼리(Rivoli) 가(동서 축)와 세바스토폴(Sébastopol) 대로와 생미셸(Saint-Michel) 대로(북남 축)가 형성하는 '웅장한 교차로'를 시작으로 넓은 도로들이 기하학적으로 배치되었다. 철도가 등장하면서 대규모 기차역이 필요해졌다. 1855년에 리옹(Lyon)역(건축가 프랑수아-알렉시 상드리에 설계)이, 1865년에는 북(Nord)역(건축가 자크 이토르프 설계)등 기차역이 건설되었다. 철과 유리 건축은 빅토르 발타르(Victor Baltard)와 펠릭스 칼레(Félix Callet)에 의해 파리의 새로운 중앙 시장인 레 알(Les Halles, 1853년

"1853~1870년에 센 지사였던 조르주 외젠 오스만은 내가 만난 가장 인상적인 사람이었다. 이상하게도 그의 놀라운 지성이 아니라 성격상의 결점들이 내 마음을 사로잡았다. 우리 시대의 가장 대단한 인물들 중 한 명을 만난 것이다. 장신이며 세련되고 기민할 뿐 아니라 강하고 활발하고 활동적인 이 멋진 남자는 자신이 어떤 사람인지 주저함 없이 드러냈다. 자신의 태도에 만족했음이 분명했다."

내무부 장관 페르지니 1853년
앙드레 모리제(André Morizet), 『옛 파리에서 현대적인 파리로: 오스만과 그의 전임자들(Du vieux Paris au Paris moderne, Haussmann et ses prédécesseurs)』(1932)에서 인용.

"그랑오텔뒤루브르 호텔에서 오페라 가의 근사한 풍경을 볼 수 있는 방을 발견했다는 말을 깜빡 잊을 뻔 했구나…… 파리의 거리는 으레 더럽게 묘사되지만 사실은 아주 밝고 활기차단다. 그런 모습을 그릴 수 있어서 기쁘구나."

피사로, '아들 루시앙에게 보낸 편지', 1897년.

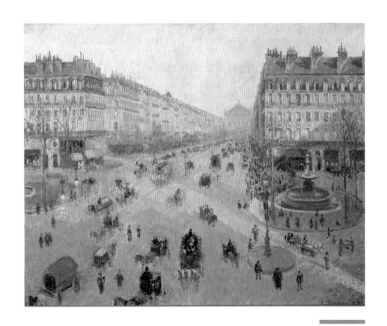

카미유 피사로
〈오페라 가, 햇살, 겨울 아침〉
Avenue de l'Opéra, soleil, matinée d'hiver
1898년
캔버스에 유채물감, 73×91.8cm
랭스 미술관

부터 1856년 건축)과 더불어 큰 업적을 이뤘다. 통풍이 잘되고 청결하며 채광에 용이한 이 디자인은 만인의 갈채를 받았다. 파리의 인구는 2백만 명으로 50년 만에 거의 두 배가 늘었고, 성장한 인구의 수요에 부응해 완전히 새로운 유형의 주택들이 매우 빠른 속도로 건설되었다.

넓은 인도에는 한가로이 거니는 보행자들이 몰려들었고 카페테라스는 고객으로 가득 찼으며, 극장과 레스토랑, 백화점이 쾌락을 추구하는 고객들을 만족시켰다. 하수처리 시스템이 완전히 정비되면서 더러운 하수의 범람과 악취가 사라졌다. 신축 건물의 모든 층에 물과 가스가 공급되었고, 가로등은 시민들이 밤에 안심하고 외출할 수 있게 해주었다.

주변 지역들이 파리로 통합되면서 파리는 경계선이 확장되었고 20개의 구로 나누어졌다. 건축 기술자 장 샤를 아돌프 알팡(Jean-Charles Adolphe Alphand)은 파리의 동서남북, 즉 서쪽의 불로뉴 숲, 동쪽의 뱅센 숲, 북쪽의 뷔트-쇼몽 공원, 남쪽의 몽수리 공원을 설계했다. 공원은 아름다운 전망을 즐기고 유쾌한 나들이를 할 수 있는 기회를 제공했다. 위엄 있고 청결하고 안전하며 통기가 잘 되는 완전히 새로운 모습의 파리는 사업과 쾌락의 요구에 완벽하게 부응했다.

오스만 양식의 건물

오늘날 파리를 상징하는 이른바 '오스만 양식'의 건물은 엄격하게 규정된 건축법규를 따랐고 시각적으로 유사한 형태로 설계되었다. 2층과 5층의 긴 발코니가 리듬감을 더하는 간결한 건물들은 절제와 명료함을 추구한다. 이 모델을 따르는 아파트 건물들이 버섯처럼 생겨나기 시작했다. 1851~1900년 사이에 파리에 1,240개의 건물이 신설되었다.

"파리에는 뾰족한 삼각지붕 집, 작은 탑들이 있는 집, 나무와 벽돌로 지은 오두막, 벽기둥과 마치 고대 그리스 신전처럼 페디먼트가 있는 위엄 있는 개인 저택 등 과거 모든 시대의 건물들이 여전히 눈길을 사로잡으며 뒤범벅되어 있다. 이러한 저택들 주변으로 더럽고 악취가 풍기는 골목들이 미로처럼 이어져있다."

앙드레 모리제, 『옛 파리에서 현대적인 파리로: 오스만과 그의 전임자들』, 1932년.

클로드 모네
〈카퓌신 대로〉
Boulevard des Capucines
1873년
캔버스에 유채물감, 61×80cm
푸슈킨 미술관, 모스크바

인상주의 화가들이 좋아했던 도시생활은 비평가 루이 르루아(Louis Leroy)를 포함한 수많은 관람객을 경악하게 했다. 르루아는 1874년에 제1회 인상주의 전시회에 걸린 이 그림에 대한 논평을 『르샤리바리(*Le Charivari*)』지에 게재했다.

"그림 하단에 이 무수한 작은 붓 터치가 무엇인지 설명해주시겠습니까?"
"그야 물론이죠."라고 나는 답했다. "보행자들이에요."
"세상에, 카퓌신 대로를 걷고 있는 내가 이렇게 보인다는 겁니까? 빌어먹을! 장난치시는 거죠!"

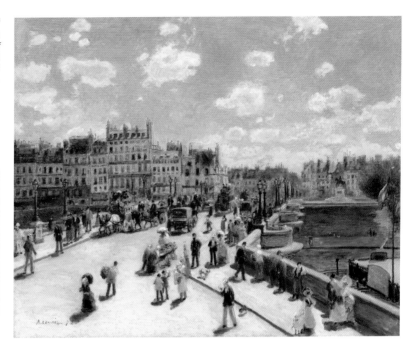

오귀스트 르누아르
〈퐁뇌프〉 Le Pont-Neuf
1872년
캔버스에 유채물감, 75.3×93.7cm
국립미술관, 워싱턴 D.C.

나폴레옹 3세가 황제의 자리에 올랐던 1851년에 카미유 피사로는 21세, 에두아르 마네는 19세, 에드가 드가는 17세, 알프레드 시슬레와 폴 세잔은 12세, 클로드 모네는 11세, 오귀스트 르누아르, 베르트 모리조, 아르망 기요맹, 프레데릭 바지유는 10세에 불과했다.

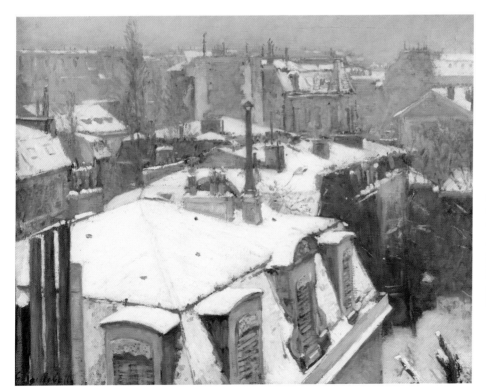

귀스타브 카유보트
〈옥상의 풍경(눈의 인상)〉
Vue de toits(Effet de neige),
'눈 덮인 옥상
(Toits sous la neige)'
으로도 알려짐
1878년
캔버스에 유채물감, 64×82cm
오르세 미술관, 파리

파리 하늘의 창문들: 이 작품은 회화에 새로운 주제를 도입했다. 오늘날 누구라도 알아볼 수 있는 파리의 지붕 꼭대기를 그린 최초의 풍경화인 듯하다.

자포니즘

1853년에서 1854년, 통상로 개방의 임무를 띠고 미국에서 파견된 페리 제독의 일본 원정대는 당국의 승인 없이 일본 열도로 입항하거나 출항할 경우 현장에서 처형했던 2백 년간의 일본의 고립주의를 끝냈다. 이러한 정치적 전환점은 문화에 곧바로 영향을 미쳤다. 서양인들은 선박으로 실어온 기이한 미술품에 열광했고, 그것을 포장하거나 고정시키는 데 사용된 신문지나 인쇄물에서 생소한 양식의 매력적인 삽화를 발견했다. 초기 소규모 엘리트 계층에 한정되었던 일본 미술품(자포니즘, Japonisme)는 곧 에밀 기메(Émile Guimet)와 앙리 세르뉘시(Henri Cernuschi) 등 많은 수집가들의 호기심을 자극했다. 또 보들레르(Baudelaire)와 공쿠르 형제(les frères Goncourt) 등 작가들의 마음도 사로잡았다. 일본은 1862년에 런던 만국박람회에 참여했고, 도자기, 칠기, 청동작품, 판화 등 일본의 독특한 미술은 더 많은 사람들에게 알려졌다. 에밀 기메가 상당수의 소장품을 대여해줬던 1878년 파리 만국박람회는 많은 대중들에게 미학적인 계시였다.

모험을 즐기는 수집가들

부유한 은행가이자 열렬한 공화주의자 앙리 세르뉘시(1821~1896)는 코뮌의 폭력에 충격을 받아 1871년 9월부터 1873년 1월까지 세계여행을 떠났다. 그는 훗날 인상주의 화가들을 열렬히 옹호하는 미술비평가인 친한 친구 테오도르 뒤레(Théodore Duret, 1838~1927)와 동행했다. 세르뉘시는 일본과 중국에서 거의 5천 점의 작품을 사들였다. 그가 프랑스에 돌아와 몇 개월간 산업궁에 전시한 수집품들은 자포니즘(유럽에서의 일본미술의 영향)의 출현을 자극했다. 그는 몽소 공원(Au Parc Monceau)이 내려다보이는 자신의 저택과 소장품을 파리 시에 유증했다. 세르뉘시 미술관(musée Cernuschi)은 1898년 10월 26일에 문을 열었다.

리옹의 부유한 사업가의 아들이었던 에밀 기메(1836~1918)는 1876년에 장기간의 일본 여행을 떠났고, 차례로 중국과 인도를 방문했다. 그는 3년 후에 리옹에 종교적 유물을 전시하는 박물관을 개관했다. 이곳에 소장된 수많은 보물들은 십여 년 후에 파리로 옮겨졌다.

자포니즘에 특화된 상점들

리볼리 가에 있던 라 포르트 시누아즈 (La Porte Chinoise)는 1862년에 처음 문을 열었다. 판화, 상아제품, 족자 등을 판매하는 최초의 상점이었다. 보들레르와 화가 브라크몽, 휘슬러, 카를뤼스 뒤랑은 여기서 물건을 둘러보는 것을 좋아했다. 1878년에 이 가게의 단골손님은 공쿠르 형제, 졸라, 마네, 드가, 모네, 세르뉘시, 뒤레 등이었다.

자칭 '일본과 중국 미술품과 도자기 등을 판매하는 화상' 지그프리드 빙(Siegfried Bing, 1838~1905)은 1874년에 극동에서 수입한 온갖 종류의 사치품을 판매하는 라르 자포네(L'art Japonais)를 열었다. 그때부터 빙은 전시와 출판물로 자포니즘의 성장에 이바지했다.

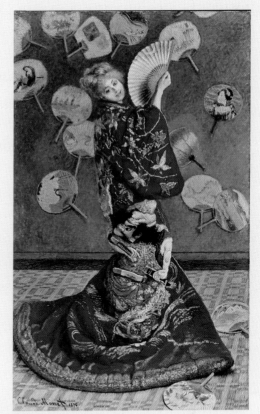

클로드 모네, 〈일본 여자(일본 옷을 입은 카미유 모네)〉
La Japonaise, 1875년
캔버스에 유채물감, 231.5×142cm
보스턴 미술관

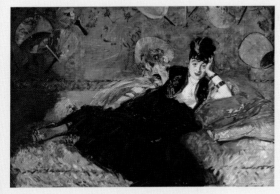

에두아르 마네, 〈부채를 든 여자(니나 드 카이아스)〉
La dame aux éventails (Nina de Callias), 1873년
캔버스에 유채물감, 113×167cm
오르세 미술관, 파리

우키요에

우키요에 판화는 풍경과 일상적인 사건을 주로 그렸다. 호쿠사이(1760~1849), 우타마로(1753~1806), 히로시게(1797~1858) 등 일본의 대가들이 그린 이 '덧없는 세상 그림'은 미래의 인상주의자들에게 지대한 영향을 미쳤다. 사소하며 심지어 시시해 보이는 주제에 대한 관심 외에도, 일본인들의 묘사방식은 서양인들에게 매우 신선하게 다가왔다. 드가, 카유보트, 모네, 매리 커샛은 원근법의 부재, 비대칭적이거나 중심을 벗어난 구성, 강렬한 색채의 넓은 면의 사용 등에 상당한 영향을 받았다.

매리 커샛: 다른 무엇보다도 판화

드가와 인상주의 화가들의 친한 친구였던 미국 화가 매리 커샛 (Mary Cassatt)은 판화에 특별히 매력을 느꼈다. 그녀의 드라이포 인트(dry point, 동판화 기법 중 하나) 와 채색 석판화는 주제, 원근법 의 부재, 정교한 선, 넓은 색면의 사용 등에서 일본판화의 영향을 드러낸다.

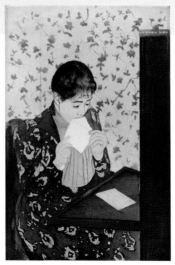

매리 커샛, 〈편지〉
La Lettre, 1890~1891년
채색 에칭, 34.6×22.7cm
프랑스 국립도서관, 파리

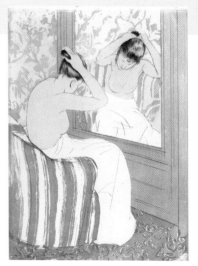

매리 커샛, 〈머리를 정리하는 여자〉
Femme se coiffant, 1890~1891년경
애쿼틴트, 36.7×26.7cm
프랑스 국립도서관, 파리

모네는 이 작품을 '중국화(Chinese painting)'이라고 불렀다. 위에서 내려다본 풍경, 원근법이 없는 평면적인 구성, 전경의 테라스는 호쿠사이의 그림을 연상시킨다.

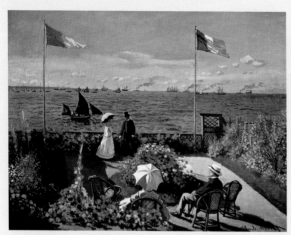

클로드 모네, 〈생타드레스의 테라스〉
La Terrasse à Sainte-Adresse, 1867년
캔버스에 유채물감, 98×130cm
메트로폴리탄 미술관, 뉴욕

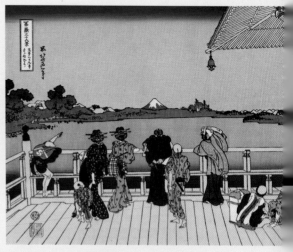

호쿠사이, 〈나한사의 전각들 중 하나인 사자에 불당의 발코니에서 후지 산을 보고 있는 사람들〉, 〈후지산 36경 연작〉의 에도시대 판화
Personnages regardant le Fuji du balcon de Sazaedo, un des bâtiments du temple des Gohyaku Rakanji à Edo, 1830년경
목판, 잉크, 종이에 채색, 26.2×38.6cm
보스턴 미술관

모네가 소장하고 있었던 히로시게의 이 판화는 원근법이 전혀 없이 연속된 색면들이 병치된 단순한 공간연출을 보여준다. 이 작품은 수년 후에 모네가 그린 벨 일(Belle-Ile)의 풍경과 놀라울 정도로 비슷하다.

히로시게, 〈보 노 우라의 바위들〉*Rochers à Bo-No-Ura*, 1856년
목판, 잉크, 종이에 채색, 35.4×24.5cm
보스턴 미술관

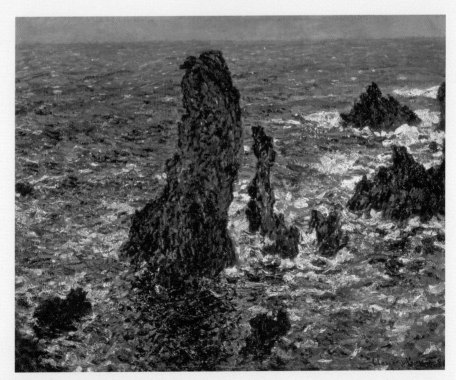

클로드 모네, 〈벨 일의 바위들〉*Rochers à Belle-Ile*, 1886년
캔버스에 유채물감, 65×81cm
푸슈킨 미술관, 모스크바

ARRÊT SUR IMAGE

귀스타브 카유보트
⟨파리의 거리: 비오는 날⟩
Rue de Paris: temps de pluie
1877년
캔버스에 유채물감, 212.2×276.2cm
시카고 아트 인스티튜트, 시카고

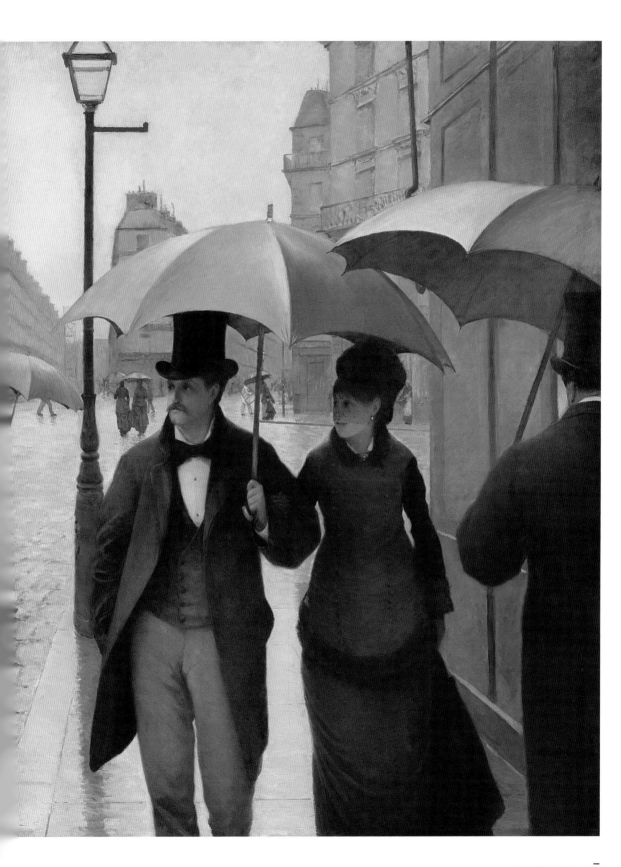

Rue de Paris; temps de pluie

파리의 거리: 비오는 날

1877년 – 귀스타브 카유보트

1877년 제3회 인상주의 전시회에 출품된 이 파리 풍경 그림은 귀스타브 카유보트(Gustave Caillebotte, 1848~1894)의 독특한 개성을 잘 드러내는 작품이다. 대다수의 인상주의 화가들이 풍경과 여가생활을 묘사했다면, 카유보트는 자신을 둘러싼 새로운 도시풍경에 열정이 있었다. 사진처럼 순식간에 지나가는 순간을 포착한 〈파리의 거리: 비오는 날〉은 오스만의 파리가 새로운 배경이 된, 19세기의 축소된 세상을 보여준다.

고마워요, 카유보트 씨!

상당한 재력을 가진 미술후원자이며 화가였던 귀스타브 카유보트는 인상주의 운동에 가장 열정적으로 참여한 화가들 중 한 명이었다. 건강이 좋지 않았던 그는 채 서른 살이 되지 않았을 때 그가 수집한 방대한 소장품을 국가에 기증한다는 유언의 초안을 작성했다. 그가 사망한 후에 열띤 협상들이 이어졌다. 결국, 그가 관대하게 국가에 기증한 60여점 중에서 단 40점만 받아들여졌다. 그가 기증한 드가, 모네, 피사로, 르누아르, 시슬레, 세잔, 베르트 모리조의 작품은 오늘날 오르세 미술관의 보물이다.

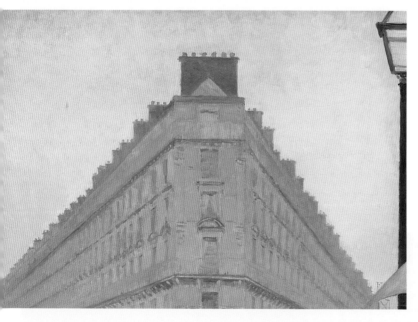

가로등이 중심축을 이루는 이 그림의 배경은 오스만 양식의 건물들이 교차하는 광장이다. 카유보트는 이 새로운 도시 풍경에 엄격하게 기하학적 배열을 강조한다. 관람자의 시선은 늘어선 좁고 긴 발코니들에 의해 강조되는 지붕의 선을 따라 후퇴하게 된다.

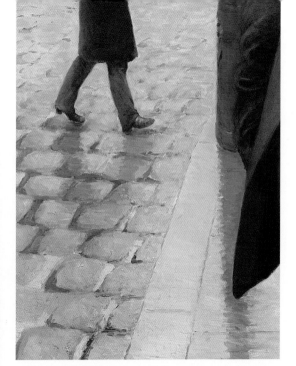

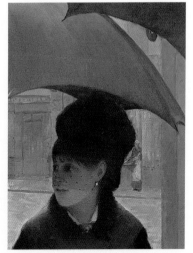

카유보트는 친구였던 인상주의자들처럼 순간적인 날씨의 느낌에 주목했다. 어두운 복장의 파리 시민들이 우산을 쓰고 몸을 구부린 채 걸어가고 있다. 그는 붓끝을 이용해 비에 젖은 인도의 느낌과 가로등의 그림자를 묘사했다.

젊고 예쁜 파리 여성의 시선은 동행한 신사처럼 그림 틀 너머를 향하고 있다. 지나가는 마차, 혹은 아는 사람을 보고 있는가? 상점의 진열장을 보고 있을까? 진실은 미스터리로 남아있다. 카유보트는 그림의 틀 너머에서 일어난 사건들을 암시하며, 스냅사진처럼 순간을 포착하는 그림을 구성했다. 그림의 틀에 의해 절반이 잘려 있는 듯한 뒷모습의 남자가 곧 이들을 스쳐 지나갈 것이다.

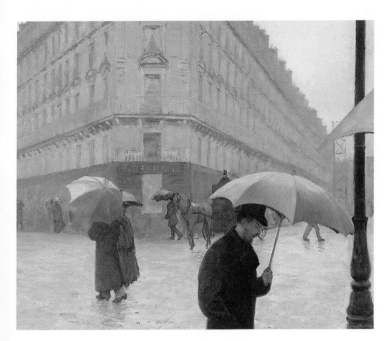

곡선의 우산들은 새로운 파리의 일상을 암시하는 다수의 세부묘사를 가리고 있다. 익명의 행인들이 홀로, 혹은 이야기를 나누며 서로를 스쳐 지나친다. 사다리를 들고 가는 인부는 길을 건너려고 치마를 끌어올린 여자를 피해서 걷고 있다. 뒷모습의 두 친구가 함께 걸어가고, 그리고 몸통이 보이지 않아 기이해 보이는 두 다리가 배경의 젖은 자갈 도로를 건너가고 있다.

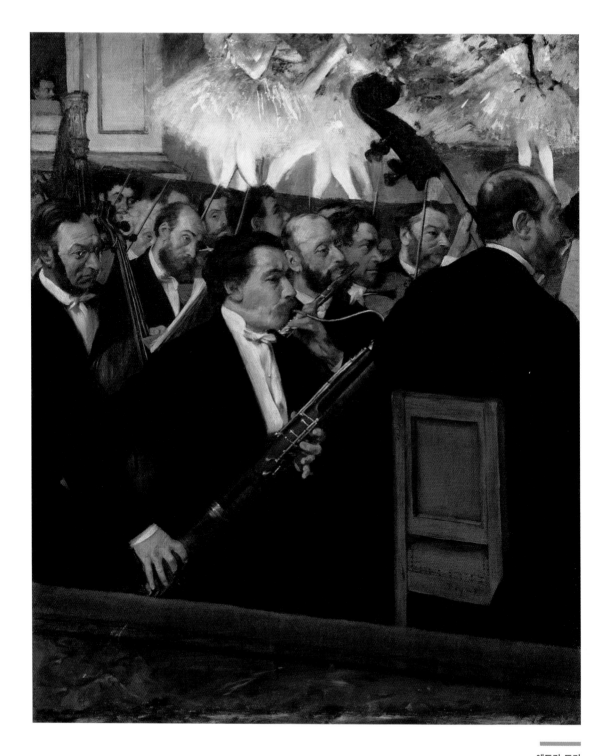

에드가 드가
〈오페라 극장의 오케스트라〉*L'Orchestre de l'Opéra*
1868~1869년경
캔버스에 유채물감, 56.5×46.2cm
오르세 미술관, 파리

쾌락과
볼거리의 도시

"여보게, 자네 설마 무용수와 더블베이스로
회화를 혁신할 생각은 아니겠지?"
"아니네, 친구. 자네가 자네의 넥타핀에 달린
그리스도로 그리지 않을 것처럼!"

'상징주의 대가 모로의 자택 겸 작업실 근처, 라로슈푸코 가와 노트르담 드 로레트
(Notre-Dame-de-Lorette) 가의 모퉁이에 있는 라로슈푸코 카페에서 그림에 관해 토
론하는 에드가 드가와 귀스타브 모로'

소피 몬느레의 『인상주의와 그 시대』(1978)에서 인용.

〈오페라 가르니에〉 *L'opéra Garnier*
내셔널 갤러리, 런던

나폴레옹 3세가 바랐던 신도시 파리는 새 지배계급, 즉 부유한 부르주아들과 귀족들을 위한 이상적인 무대로 기획된 듯했다. 레스토랑과 넓은 카페테라스가 늘어선 대로들은 파리 사교계로 들어가고 자신을 과시하고 싶어했던 사람들을 반가이 맞이했다. 시민들이 산책을 즐기고 뱃놀이를 하고 스케이트를 타고, 또 새로운 이성을 찾기 위해 몰려들었던 불로뉴 숲은 인기 있는 장소였다. 파리 전역에 산재한 공원에는 시민들이 모여서 연못과 음악당 부근에서 휴식을 취했다.

문화 지식인들의 신전들, 여신 사라(La Divine)라고 불리던 사라 베른하르트(Sarah Bernhardt)가 갈채를 받은 곳, 코메디-프랑세즈 극장, 오페라 극장, 오데옹 극장, 오페라-코미크 극장으로 귀족들이 끊임없이 모여들었고, 부유한 신흥 자본가 계급의 마음 역시 사로잡았다. 벼락부자들과 상류 사회의 사람들이 섞여 있는 이러한 장소들은 사회적 지위판별의 표식이었고, 사람들은 보고 눈에 띄기 위해 이곳을 자주 출입했다. 극장의 특별석과 발코니석의 공작부인들과 백작부인들 옆에서 가장 멋진 드레스를 입고 보석으로 치장한 매춘부들이 매력을 뽐냈다.

예상치 못한 사건들로 인한 지연으로 오페라 가르니에의 건축의 역사는 길고 파란만장했다. 이 건축 사업은 1861년에 샤를 가르니에에게 맡겨졌지만 프랑스-프로이센 전쟁의 발발로 중단되었고, 1873년 화재로 르펠티에 가의 임시 오페라 극장이 전소된 이후에 재개되었다. 오페라 가르니에는 제3공화국 때인 1875년에 문을 열었다. 이 건축 사업을 추진했던 나폴레옹 3세는 완공을 보기 전에 세상을 떠났다. 재건설된 파리 중심부에 있는 오페라 가르니에는 같은 이름의 거리-오페라 가를 장식하며, 그 자체로 무대이자 광경으로 화려하게 보인다. 이 건축물은 전 세계의 오페라 하우스의 표본이 되었다.

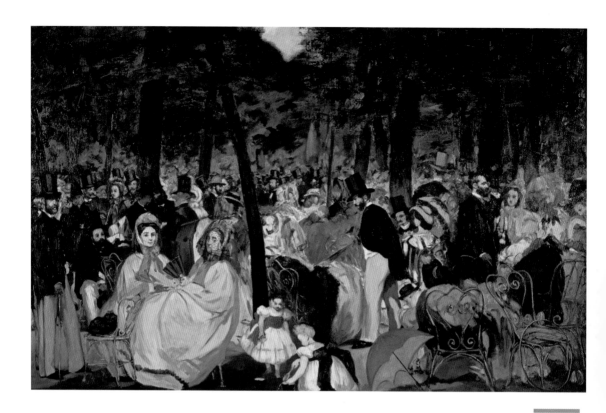

1864년 1월 6일의 나폴레옹 3세의 법령(극장들의 독립을 승인하고 국가의 사전 허가 없이도 설립이 가능하고 레퍼토리를 선택할 수 있는 권한을 부여하고, 극장 사업이 시장 원리로 결정되도록 허용했다)은 혁명적이었다. 파리는 유럽의 여흥의 수도가 되었다. 폴리 마리니(Le Marigny) 극장, 르네상스 극장, 앙투안 극장(Théâtre-Antoine), 콘서트홀이 대로들을 따라 번성했다. 극장의 레퍼토리는 확대되었고, 뮤직홀은 서커스와 인형극 등의 볼거리들로 관객을 유혹했다. 샹젤리제 거리의 앙바사되르와 볼테르 대로의 바 타 클랑(Ba-Ta-Clan)은 새로운 형태의 여흥을 위한 장소로 인기를 끌었다. 여기서는 부르주아 계급과 하층계급이 나란히 앉아 공연을 즐겼다. 카페 콩세르(café-concert)는 폭넓은 볼거리를 제공했고, 버라이티 쇼를 보여주는 폴리 베르제르(Folies-Bergère) 바로, 1869년부터 모습을 드러낸 뮤직홀들이 곧 뒤를 따랐다. 카바레, 카페, 댄스홀은 몽마르트르 언덕을 가득 채웠다. 파리는 쾌락의 도시가 되었고 홍등가로도 유명해졌다. 허름한 매음굴에서부터 호화로운 건물에 이르기까지 모든 범주의 윤락업소들은 유럽 각국의 군주부터 평범한 노동자까지 모든 성향과 재력의 남성들의 요구에 부응했다.

마네는 자주 가던 장소들 중 하나인 이 공원을 묘사하면서 군중들 사이에 보들레르, 오펜바흐, 팡탱 라투르, 미술비평가 샹플레리 등 수많은 친구들을 그렸고, 왼쪽 끝에 자신을 옆모습으로 그려 넣었다.

"파리의 삶은 시적이며 굉장한 주제들이 풍부하게 있다.
경이로움이 우리를 감싸고 대기처럼 우리를 적시지만, 우리는 그것을 보지 못한다."

사를 보들레르, '현대 생활의 영웅주의(De l'héroïsme de la vie moderne)', 『1846년 살롱전』

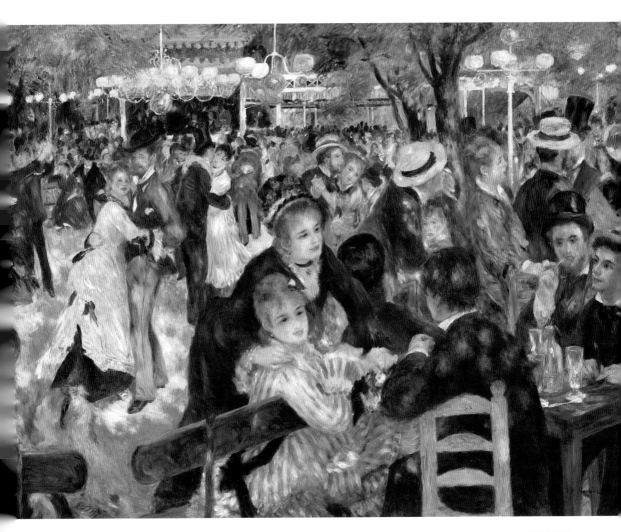

1877년 제3회 인상주의 전시회에 출품된 이 그림은 르누아르의 작업실 근처에 있던
몽마르트르의 댄스홀의 활기 넘치고 편안한 분위기를 전한다. 즐거움을 추구하
는 멋진 옷차림의 신사들이 재봉사들과 세탁부들, 노동자들과 어울리고 있다.

오귀스트 르누아르
〈물랭 드 라 갈레트의 무도회〉
Bal au Moulin de la Galette
1876년
캔버스에 유채물감, 131×175cm
오르세 미술관, 파리

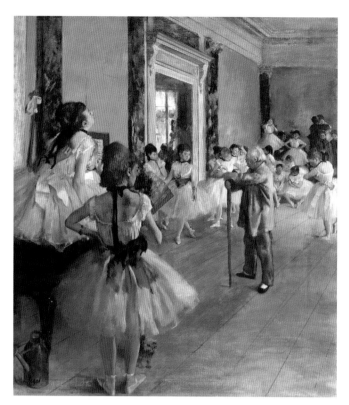

에드가 드가
〈발레 수업〉
La Classe de danse
1873~1876년경
캔버스에 유채물감, 85.5×75cm
오르세 미술관, 파리

무대 뒤에서

오페라 극장의 리허설 룸과 무대 뒤는
에드가 드가에게는 끝없는 영감의 원
천이었다. 즉흥적으로 휘갈긴 것 같아
도 드가의 그림은 극장에서 그린 스케
치, 살아 있는 모델 습작, 간혹이지만
심지어 사진 등을 바탕으로 작업실에
서 정성들여 재구성되었다.

에드가 드가
〈카페 콩세르 레 앙바사되르〉
Le Café-Concert des Ambassadeurs
1876~1877년경
모노타입에 파스텔, 36×25cm
리옹 미술관

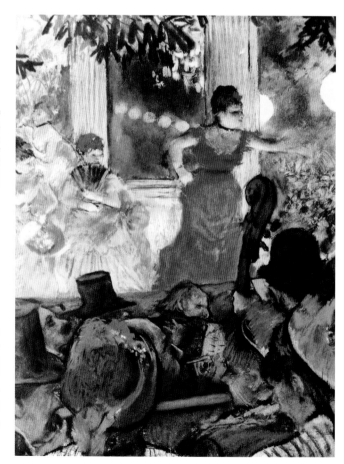

각광을 받으며

극장, 오페라극장, 카바레, 콘서트홀 등 야간에
운영하는 장소를 밝히는 것은 가스등이었다.
조명의 효과를 예리하게 인식한 드가의 그림
속에서 가수와 무용수의 얼굴은 스포트라이트
를 받아 유령처럼 창백해 보인다.

"긴 근무 시간이 끝났고, 축제의 밤을 준비하는 쾌락의 파리는 환히 밝혀졌다.
카페, 와인 가게 주인, 레스토랑에 불이 켜졌다……
가스등이 하나 둘 켜지기 시작한 파리는 쾌락에 대한 욕구에 사로잡혔고,
그러한 욕구는 돈으로 살 수 있는 모든 것에 대한 갈망으로 바뀌었다."

에밀 졸라, 『파리』, 1898년.

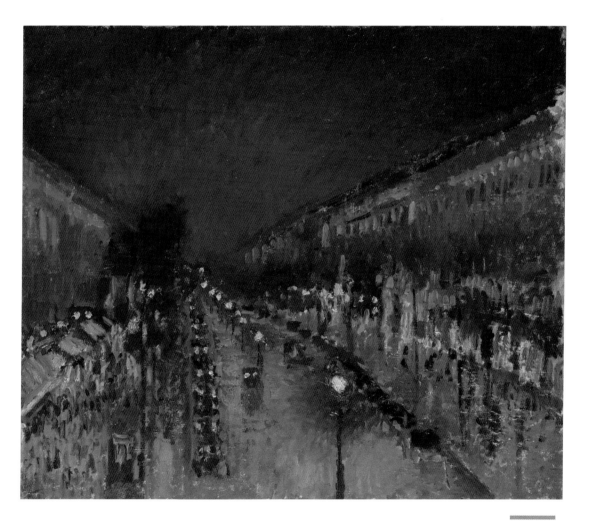

"파리는 단지 수백 만명의 남자들과 여자들의
방탕한 놀음 외에 아무것도 아니었다."

에밀 졸라, 『쟁탈전』, 1874년.

카미유 피사로
〈밤의 몽마르트르 대로〉
Le Boulevard Montmartre, effet de nuit
1897년
캔버스에 유채물감, 53.3×64.8cm
내셔널 갤러리, 런던

카페

19세기의 카페, 레스토랑, 카페 콩세르는 예술과 지성, 정치 생활에서 중요한 역할을 했다. 친구들은 카페에서 스스럼없이 만나 터놓고 토론을 하며 세상을 바꾸려고 했다.

카페 게르부아

카페 게르부아(café Guerbois)는 바티뇰(Batignolles, 오늘날 클리시 대로) 11번지에 있었는데, 1860년대 마네의 활동 중심지였다. 마네의 작업실 부근에 있던 이 카페에 모인 한 무리의 손님들은 새로 개발된 이 지역의 이름을 따 자신들을 '바티뇰 그룹'으로 불렀다. 미래의 인상주의 화가들은 마네를 보호자로 여겼고, 그를 중심으로 모임이 만들어졌다.

1869~1870년에 미술비평가 테오도르 뒤레와 루이 에드몽 뒤랑티(Louis Edmond Duranty), 청년 작가 에밀 졸라, 예술가이며 작가였던 자샤리 아스트뤽(Zacharie Astruc), 앙토냉 프루스트(Antonin Proust, 단기간 예술부 장관 역임: 1881년 11월~1882년 1월), 화가 콩스탕탱 기(Constantin Guys), 앙리 팡탱 라투르(Henri Fantin-Latour), 프레데릭 바지유(Frédéric Bazille), 에드가 드가, 클로드 모네, 피에르 오귀스트 르누아르, 알프레드 시슬레, 폴 세잔, 카미유 피사로, 사진작가 나다르(Nadar) 등은 마네를 중심으로 모여 활기차게 토론하며 거침없이 의견을 개진했다.

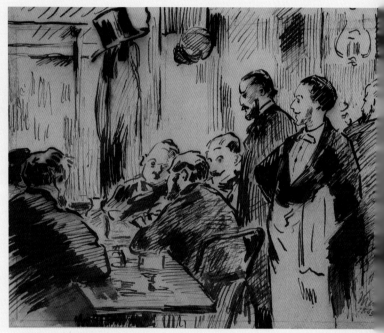

에두아르 마네, 〈카페 내부(카페 게르부아)〉
Le café Guerbois, 1869년경
펜과 먹, 29.5×39.5cm
프랑스 국립도서관, 파리

"마네는 카페 게르부아의 모임에 밝은 색조와 선명한 색채로 된 그림을 가져 왔고, 클로드 모네, 피사로, 르누아르 등은 외광화의 기법을 소개했다. 이러한 만남은 풍성한 결실을 맺을 수밖에 없었다. 강력한 미술 사조가 등장했고, 얼마 뒤 그것이 인상주의로 알려지게 된다."

테오도르 뒤레, 『인상주의 화가들(*Les Peintres impressionnistes*)』, 1878년.

라 누벨 아텐 카페

1870년에 프랑스-프로이센 전쟁으로 이 예술 공동체는 와해되었다. 프레데릭 바지유는 전선에서 전사했다. 피갈(Pigalle) 광장 9번지의 라 누벨 아텐(la Nouvelle Athènes) 카페가 이들의 새로운 집결지가 되었다. 이 카페는 곧 당대 화가들의 모임 장소이자 보헤미안 사회의 지성의 본원이 되었다.

⟨몽마르트르의 라 누벨 아텐 카페⟩
Le Café de la Nouvelle-Athènes à Montmartre, 1906년
엽서, 프랑스 국립도서관, 파리

쿠르베와 브라스리

쿠르베를 중심으로 전개된 사실주의의 중심에는 오트페이유 거리의 브라스리 앙들레르 켈러(Brasserie Andler-Keller)와 1863년부터 같은 거리에 있었던 브라스리 데 마르티르(Brasserie des Martyrs)가 있었다. 사상가, 작가, 화가, 시인, 언론인이 이곳에 모여들었다. 단명한 비평지 『레알리즘(*Réalisme*)』을 1856년에 창간한 미술비평가 루이 에드몽 뒤랑티 외에도, 자유주의적 사회주의 사상가 프루동(Proudhon), 언론인 질 앙투안 카스타냐리(Jules-Antoine Castagnary), 소설가 샹플뢰리(Champfleury), 시인 테오도르 드 방빌(Théodore de Banville)이 참석했다. 색채 화가들, 앵그르의 헌신적인 추종자들, 사실주의자들은 모두 여기서 논쟁을 즐겼다. 마네는 친구였던 보들레르와 함께 이곳으로 왔고 모네, 피사로, 그리고 젊은 의대생이자 미래의 수집가 폴 가셰(Paul Gachet)가 참석했다.

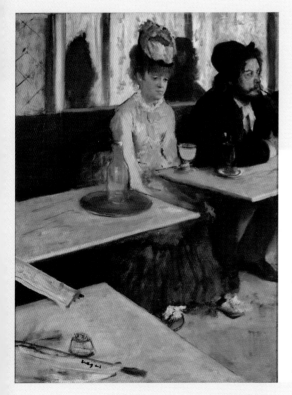

"계속해서 의견이 부딪히는 잡담보다 더 흥미로운 건 없었습니다. 그것은 우리의 지성을 날카롭게 유지시키고, 사심없이 진실하게 연구하도록 격려했으며, 최종적인 아이디어가 형성되기 전까지 몇 주씩 버틸 수 있게 한 열정을 충분히 채워주었죠. 이런 대화들을 통해 우리의 사고는 더 명확하고 뚜렷해지고, 의지는 더 확고해집니다."

클로드 모네,
『르 탕(*Le Temps*)』 인터뷰, 11월 27일, 1900년
존 리월드, 『인상주의의 역사』(1946)에서 인용.

드가, 압생트 마시는 사람

드가의 친구들—화가이자 판화가였던 마르슬랭 데부탱(Marcellin Desboutin)과 배우이자 드가의 모델이었던 엘렌 앙드레(Ellen Andrée)—이 '압생트 마시는 사람(*L'Absinthe*)'이라는 제목의 그림을 위해 포즈를 취했다. 그림의 배경은 라 누벨 아텐 카페다. 압생트는 알코올 중독이 만연했던 시대의 상징이 되었다.

에드가 드가, ⟨카페에서⟩ *Dans un café*,
'압생트 마시는 사람(*L'Absinthe*)'으로도 알려짐, 1875~1876년
캔버스에 유채물감, 92×68.5cm
오르세 미술관, 파리

ARRÊT SUR IMAGE

명화 톺아보기

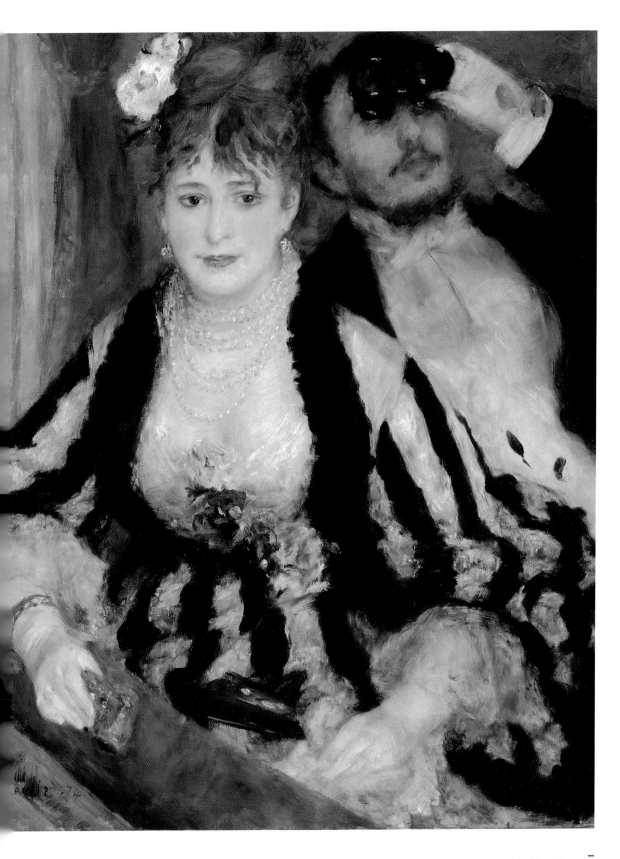

La Loge

특별관람석

1874년 – 오귀스트 르누아르

제2제정기에 파리는 언제나 축제였다. 콘서트홀은 번창했고, 사람들은 다른 이들을 구경하고 자신을 드러내기 위해 극장에 모였다. 매춘부들이 사교계의 귀부인들과 어울렸고, 각자의 행동을 서로 살피며, 이러쿵저러쿵 말했고, 웅성거리며 속삭였다. 무대 위에서처럼 관객 사이에서도 공연이 벌어졌다. 극장의 특별관람석은 일등석 위쪽에 있었다. 발코니석 관객들은 주목받기 위해 서로 경쟁했다.

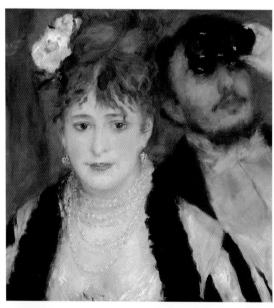

르누아르는 빠른 붓질로 특별관람석의 모습을 간략하게 묘사하고, 의복의 레이스를 가벼운 붓질로 표현했으며, 남성의 실루엣을 큰 붓으로 간결하게 그렸다. 이와 대조적으로 젊은 여성의 얼굴은 공을 들여 아주 꼼꼼하게 그렸다. 도자기처럼 매끄러운 피부의 섬세한 빛깔을 표현하려고 노력했다.

이 여자는 머리와 보디스(bodice)에 장미꽃을 꽂고 흰 장갑을 낀 손으로 검은 부채와 금색 지갑을 들고 있다. 우아하고도 정교한 이 젊은 여성의 몸단장에서 우연이라고는 찾을 수 없었다.

이 사랑스러운 젊은 여인의 시선에서
감지되는 우울감은 이 그림 속에 표현된
유일한 그림자다.

여성에게서 몸을 돌린 이 남자는 오페라글라스를 통해 보고 있
는 대상에 푹 빠져 있다. 그의 몸은 무대가 아니라 다른 특별석
의 관객을 향하고 있다. 아마 그곳에서도 같은 장면이 연출되
고 있을 것이다. 오늘밤 공연에 누가 참석했는가? 누구와 함께
왔는가? 공연보다 이러한 관심들이 저녁 외출의 중요한 동기였
다. 어쩌면 바로 옆 특별석에 프루스트와 게르망트 부인이 있을
지도 모르겠다.

발코니 앞 부분에 몸을 살짝 기댄 이 여성은 정성들여 화장을
하고 진주목걸이를 걸었다. 여성은 보석과 비슷하다―뒤에 앉
아 있는 남성을 돋보이게 하는 존재.

아르망 기요맹
〈이브리의 일몰〉*Soleil couchant à Ivry*
1878년
캔버스에 유채물감, 65×81cm
오르세 미술관, 파리

끊임없이 변하는 세계

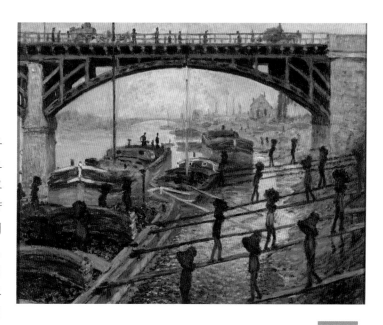

클로드 모네
⟨석탄배달부⟩*Les Déchargeurs de charbon*
'석탄을 하역하는 인부들(*charbon*)'로도 알려짐
1878년
캔버스에 유채물감, 65×81cm
오르세 미술관, 파리

프랑스의 급속한 산업화와 무역 및 농경 부문의 성장으로 제2제국은 부유해졌고 나폴레옹 3세는 조국의 승리를 찬양했다. 그는 이 풍요의 시대를 세계에 알리기 위해 만국박람회를 개최했다. 급성장하던 금융과 산업 부문에서 거대 기업들이 출현했다. 1863년에 크레디리요네, 1864년에 소시에테 제네랄 은행 등 주요 은행들도 설립되었다. 미친 듯이 성장하는 철도와 철 건축의 지원을 위해 금속공학은 비약적으로 발전했다. 하천 운수가 급증했다. 백화점은 졸라가 『여인들의 행복 백화점(*Au bonheur des dames*)』(1883)에서 그린 소비주의의 성지가 되었다.

기업가 정신, 공학, 과학 발전, 충분한 혁신 등은 폭발적인 성장을 경험하고 있는 산업화된 도시의 동력이었다. 이는 산업 자본가의 등장 및 도시 프롤레타리아의 탄생과 때를 같이 했다. 오스만의 개조사업으로 인해 노동자 계급은 파리 인근 마을인 벨 빌(Belleville)과 메닐몽탕(Ménilmontant) 그리고 산업화된 라 빌레트(la Villette)로 밀려났다. 1871년에 유혈 진압된 코뮌의 봉기에서 그랬던 것처럼 파리에서 쫓겨난 사람

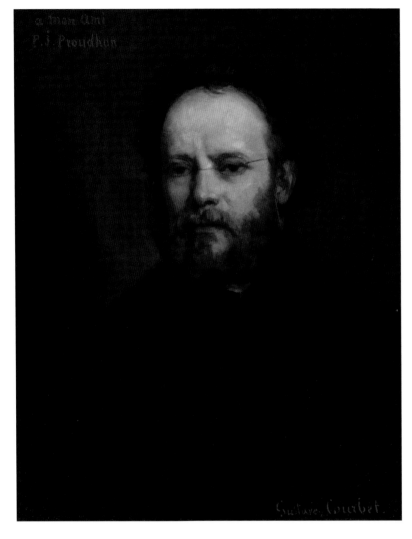

귀스타브 쿠르베
〈피에르 조셉 프루동(1809~1865), 철학자〉
Pierre Joseph Proudhon
1865년
캔버스에 유채물감, 72×55cm
오르세 미술관, 파리

피에르 조셉 프루동

사회주의 이론가이자 아나키즘의 초기 지지자였던 피에르 조셉 프루동은 사유재산에 맹렬히 반대했고 국민들을 옹호했다. 언론인, 논객, 정치인으로서 프루동은 정권에 따라 국민의회 의원을 역임하기도 하고 징역을 살기도 했다. 그는 수많은 출판물을 통해 노동자의 권리를 옹호했다. 프랑슈-콩테 지방 출생인 그는 고향이 같은 귀스타브 쿠르베의 친한 친구였다. 프루동은 노동자 계급 출신으로 독학을 했으며 미술에서 사실주의를 지지했다.

들은 때로 자신의 목소리를 냈다. 억압받던 사람들이 튈르리 궁전을 불태웠다. 독일의 칼 마르크스와 프랑스의 피에르 조셉 프루동(Pierre Joseph Proudhon)은 급성장하던 자본주의의 구조를 폭로하고 자본주의가 휩쓸고 간 자리에 남아 있던 약자들을 옹호했다. 미술에 사실주의가 등장했다. 이 운동을 이끌었던 귀스타브 쿠르베(Gustave Courbet, 1818~1877)는 현재의 세상과 사회적 현실을 있는 그대로 그리기로 결심했다.

폴 세잔
⟨파리의 베르시 선착장에서⟩
Sur le quai de Bercy à Paris
1867년
캔버스에 유채물감, 59.5×72.5cm
함부르크 미술관

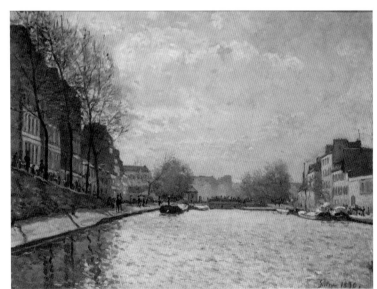

알프레드 시슬레
⟨생마르탱 운하 풍경⟩
Vue du canal Saint-Martin
1870년
캔버스에 유채물감, 50×65cm
오르세 미술관, 파리

"빈곤층과 고된 노동에 시달리는 노동자들이 살던 파리의 동부 지역은
불그스름한 매연에 가라앉는 듯하다. 매연 사이로 공장들의 헐떡거림이 느껴진다.
부와 향락의 구역인 서쪽으로 가면서 매연은 미세한 증기의 베일로 바뀌며 사라졌고
주변이 환해졌다."

에밀 졸라, 『파리(*Paris*)』, 1898년.

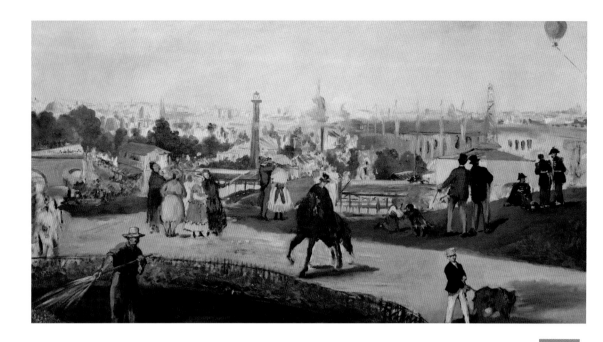

PARIS — Les Entrepôts de la Villette (XIX° arr!).

대규모 도시 재생사업이 늘 그러하듯, 현재 우리가 알고 있는 파리를 만들었던 오스만의 사업은 지금도 여전히 존재하고 있는 새로운 사회적 위계질서를 확립했다. 재개발의 중심지의 높은 집세로 도심에서 쫓겨난 빈곤층은 재개발이 거의 안 된 파리의 변두리였던 북동쪽 노동계급의 구역에서 도피처를 찾았다. 전형적인 오스만 양식의 건물은 모든 사회적 계층—2층(주요층)에 부르주아 가족들, 3층과 4층은 공무원과 사무원, 5층은 노동자들, 처마 밑에 하인들, 학생들, 가난한 사람들—을 수용할 계획으로 설계되었지만, 실제로 항상 그렇게 된 것은 아니었다. 파리의 서쪽, 샹 드 마르스(Champ-de-Mars)와 에투알(l'Étoile) 광장 주변으로 부유층의 주거지역이 있었다. 파리 중심부에 극장, 사무실, 레스토랑, 백화점이 집중되었던 반면, 가난한 사람들은 동쪽의 19구와 20구의 공장들이 뿜어내는 짙은 매연 아래에서 살았다.

1853년 3월 8일 황제의 법령에 의거해, 나폴레옹 3세는 파리에 첫 만국박람회를 개최하라고 지시했다. 만국박람회가 시작된 곳은 영국이었다. 2년 전, 영국은 세계 최초로 만국박람회를 개최해 방문객들의 마음을 사로잡았다. 이들은 박람회를 위해 건설된 주철과 유리로 된 수정궁에 탄성을 질렀다. 프랑스의 산업과 공학의 진보를 축하하는 다섯 번의 만국박람회가 1855년, 1867년, 1878년, 1889년, 1900년에 파리에서 차례로 개최되었다. 1855년 만국박람회는 샹젤리제(Champs-Élysées)에서 열렸다. 이 박람회는 웅대한 산업 전시관 옆에 온전히 미술에 헌정된 또 다른 전시관을 세운 첫 사례였다.

전 세계 41개국에서 온 5만 2천명이 참가한 1867년 샹 드 마르스의 만국박람회는 현대화된 아름다운 오스만의 파리에서 제2 제국의 승리를 찬양했다.

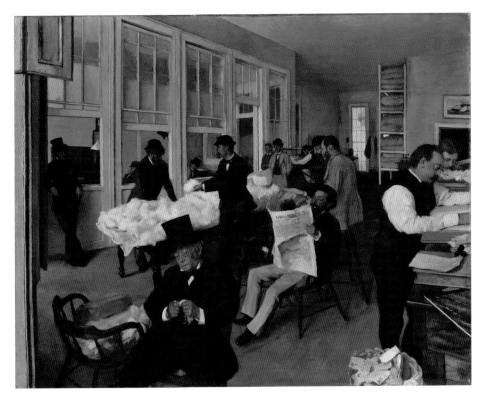

에드가 드가
〈뉴올리언스의 목화 사무소〉
Un bureau de coton à La Nouvelle-Orléans
1873년
캔버스에 유채물감, 73×92cm
포 미술관

노동자들

화가로서의 활동을 위해서 'de Gas'에서 'Degas'로 성을 간략하게 바꾸었던 귀족 출신 드가는 노동자들의 경험을 주의 깊게 관찰했다. 여기서 그는 기진맥진한 세탁부들이 마치 짐승처럼 하품하는 모습을 그렸다. 포도주 병은 세탁부들에게 유일하게 힘이 되는 것인 듯하다. 피사로와 쿠르베와 달리, 드가는 사회적 논평이나 공격성을 지양했다. 마치 한 순간에 포착된 듯, 이 그림은 드가가 여인들의 몸짓과 움직임에 주목했음을 알려준다. 과장된 영웅의식이나 비관주의는 여기에 존재하지 않는다.

에드가 드가
〈다림질하는 여인들〉*Les Repasseuses*
1884〜1886년경
캔버스에 유채물감, 76×81.5cm
오르세 미술관, 파리

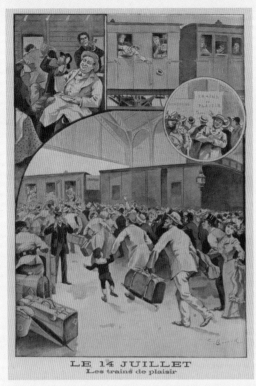

"우리는 한낮, 피로, 빠른 속도, 자유로운 야외, 수면에 반사되는 빛, 지면에 따갑게 내리쬐는 태양, 산책로에서 현기증을 일으키고 눈을 시리게 하는 모든 것이 발산하는 눈부신 불꽃, 그리고 화창한 날씨와 빛에 눈이 멀어, 거대한 강에 수증기가 피어오르게 하는 삶에 대한 거의 본능적인 도취로"

에드몽과 쥘 드 공쿠르,
『마네트 살로몽(*Manette Salomon*)』, 1865년.

쾌락의 열차

일요일 아침, 생라자르 역에서 출발한 '쾌락의 열차(trains de plaisir)'는 들뜬 파리 사람들로 가득찼고, 저녁에는 몹시 지쳤지만 만족스러운 그들을 태워 돌아왔다. 그날의 그들은 신문에 삽화로, 우스꽝스러운 모습으로 묘사되었다.

에른스트 오귀스트 부아르, 〈7월 14일, 쾌락의 열차〉
Les trains de plaisir, le 14 juillet
채색 석판화, 개인소장

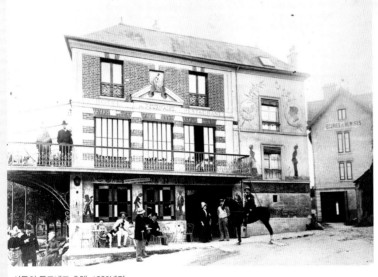

호텔 푸르네즈

푸르네즈(Fournaise) 호텔은 샤투의 센 강변에 있던 뱃놀이꾼들의 만남의 장소였다. 배 만드는 사람이었던 푸르네즈 씨는 이곳에 작업장을 갖고 있었으며 레가타(regattas, 보트 경기의 일종)를 조직하였고, 그의 아내는 레스토랑을 운영했다. 아들 알퐁스와 딸 알퐁신이 두 사람을 도왔다. 르누아르는 유명한 〈뱃놀이 일행의 점심 식사(Déjeuner des canotiers)〉에서 이 장소를 영원히 기억되도록 만들었고, 또 매력적인 젊은 알퐁신의 초상화를 그렸다.

샤투의 푸르네즈 호텔, 1880년경
개인소장

최초의 해변 휴양지

상류층의 첫 해수욕장은 19세기에 등장했다. 사람들은 새로이 발견한 여흥거리였던 해수욕을 하고, 카지노부터 경마장과 호화로운 호텔에 이르는 온갖 종류의 여흥을 즐기려고 해변으로 떠났다. 1820년대에 베리 공작부인이 프랑스 북부의 항구 도시 디에프(Dieppe)를 세상에 알렸다. 이후에 북서부의 도빌(Deauville)과 1860~1864년 과거 늪지대에 건설된 트루빌(Trouville)이 그 뒤를 따랐다. 철도로 쉽게 갈 수 있었던 노르망디 해안은 인기가 많았다.

클로드 모네, 〈로슈 누아르 호텔, 트루빌〉Hôtel des Roches Noires, Trouville, 1870년
캔버스에 유채물감, 81×58.5cm, 오르세 미술관, 파리

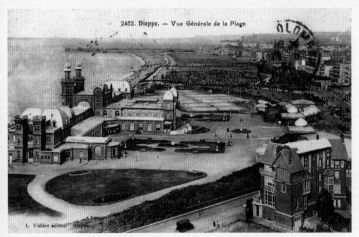

2452. Dieppe. — Vue Générale de la Plage

L. Vidière éditeur Dieppe

디에프 시와 해변의 전경, 20세기 초

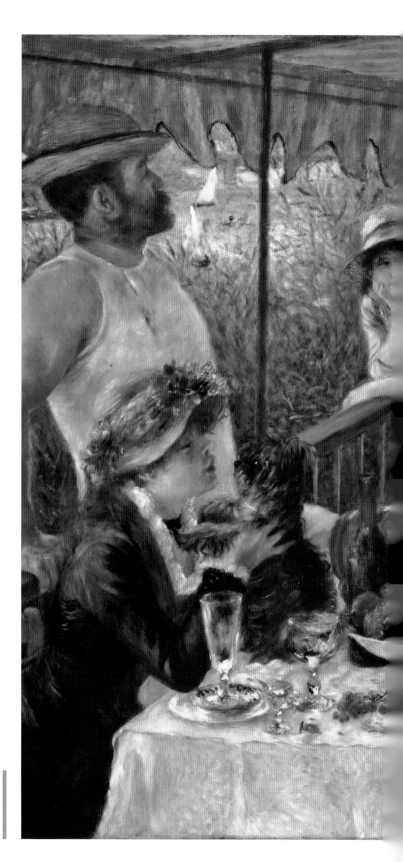

오귀스트 르누아르
〈뱃놀이 일행의 점심식사〉
Le Déjeuner des canotiers
1881년
캔버스에 유채물감, 129×172cm
필립스 컬렉션, 워싱턴 D.C.

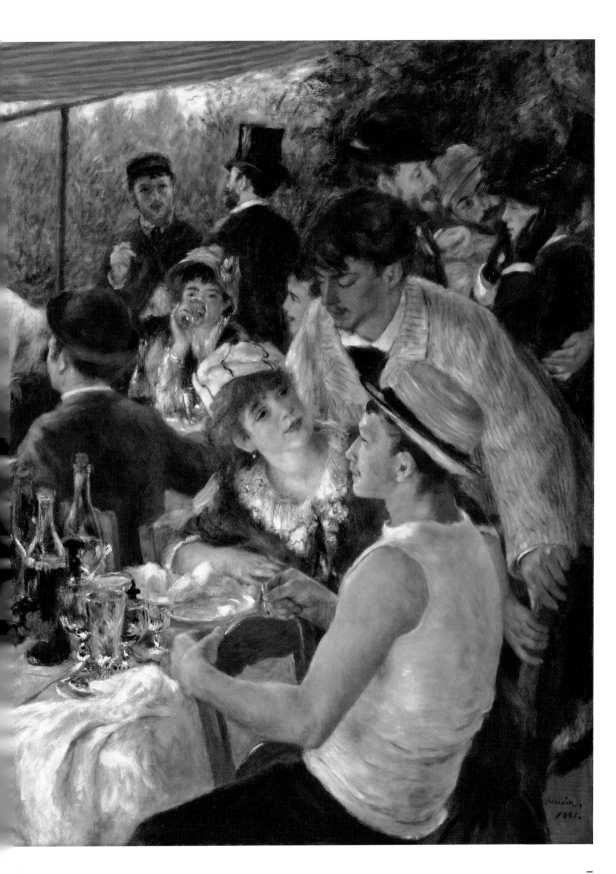

Le Déjeuner des canotiers

뱃놀이 일행의 점심식사

1881년 – 오귀스트 르누아르

유쾌한 식사를 하는 사람들 모두가 느낀 즐거움을 찬양하는 〈뱃놀이 일행의 점심식사〉는 푸르네즈 호텔 레스토랑의 테라스에서 그려졌다. 이 그림은 삶의 기쁨에 대한 선언처럼 보인다. 르누아르는 카메라의 스냅사진처럼 덧없는 한 순간을 캔버스에 영원히 남겨 놓았다.

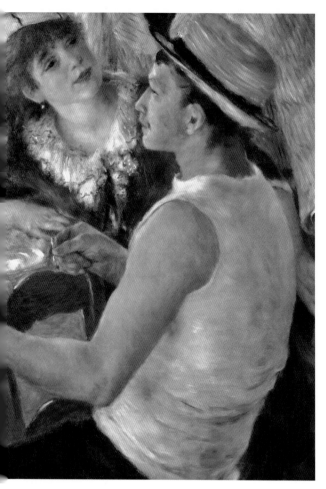

탁자에 놓인 세밀하게 관찰된 음식들은 르누아르의 쾌락주의적인 측면을 드러내고 있다. 그는 언제나 감각적인 쾌락에 관심이 있었다.

민소매 옷에 밀짚모자를 쓴 탄탄한 몸의 청년들이 노 젓기로 근육이 발달한 팔을 과시하는 듯하다. 양쪽으로 다리를 벌려 의자에 앉아 있는 이 남자는 귀스타브 카유보트다.

뒷편에 슈트를 착용한 배경의 우아한 신사는 재봉사들과 부르주아 계급의 사람들이 섞여 있던 이러한 레저시설에서의 다양한 사회 계층의 어우러짐을 보여준다.

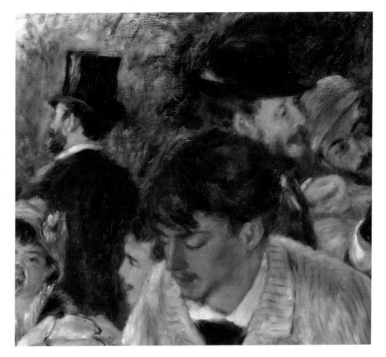

배경에 있는 돛은 센 강에서 열린 자선행사 레가타. 수상 창시합(joutes)을 떠올리게 한다.

강아지와 놀고 있는 매력적인 알린 샤리고 (Aline Charigot)는 꽃으로 장식된 모자를 쓰고 있다. 그녀는 오귀스트 르누아르의 애인이자 미래의 아내였다. 그녀의 뒤로 난간에 상체를 기댄 언론인 폴 로트(Paul Lhote)와 이 레스토랑 주인의 딸 알퐁신 푸르네즈가 보인다.

오귀스트 르누아르
〈푸르네즈 씨〉
Père Fournaise
1875년
캔버스에 유채물감, 56.2×47cm
스털링과 프랜신 클라크 아트 인스티튜트, 윌리엄스타운

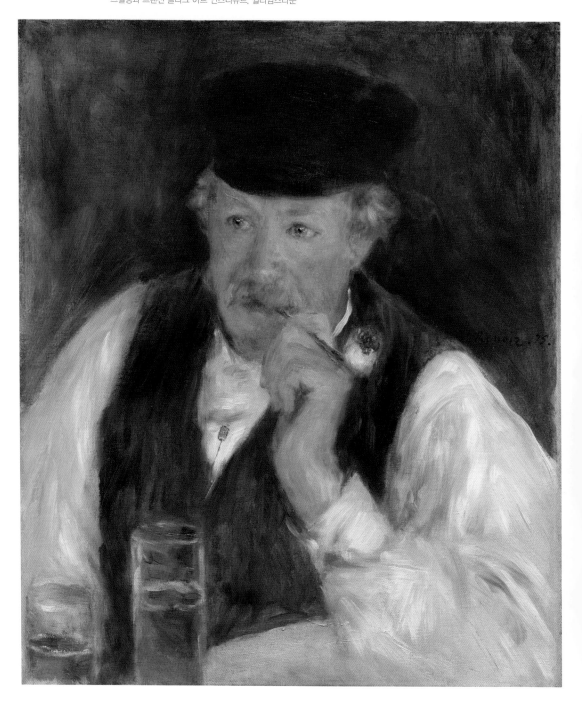

"나는 계속 푸르네즈의 레스토랑에 머무르고 있네. 이곳에서는 화폭에 담을 만한
굉장히 아름다운 소녀들을 원 없이 볼 수 있지…… 내가 손님을 많이 데려오니 푸르네즈 씨가
감사의 표시로 본인과 딸의 초상화를 그려달라는 주문을 했네"

르누아르, 앙브루아즈 볼라르에게 보낸 편지,
장 폴 크레스펠(Jean-Paul Crespelle),
『인상주의 화가들의 일상(*La Vie quotidienne des impressionnistes*)』(1981)에서 인용.

오귀스트 르누아르
〈알퐁신 푸르네즈, 1845~1937〉*Alphonsine Fournaise*,
전에는 '라 그르누예르에서(*À la Grenouillère*)'라는 제목으로 알려짐
1879년
캔버스에 유채물감, 73.5×93cm
오르세 미술관, 파리

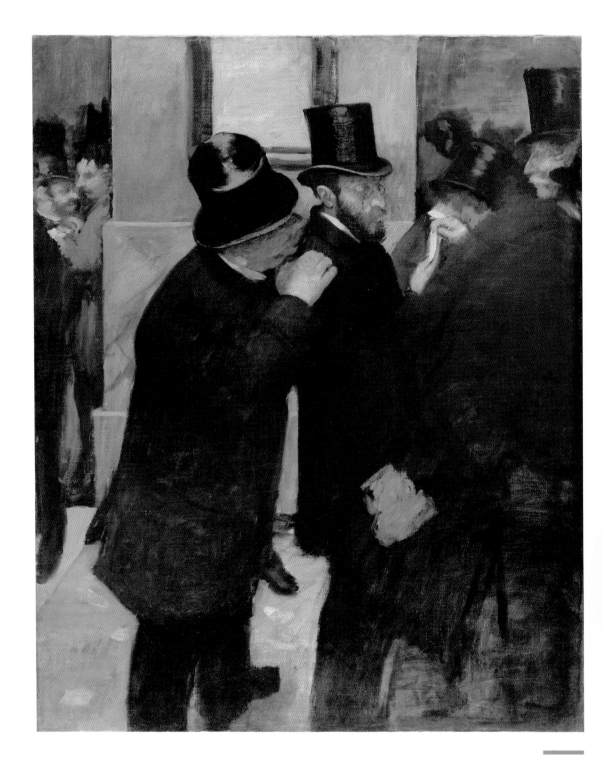

사진의 혁명

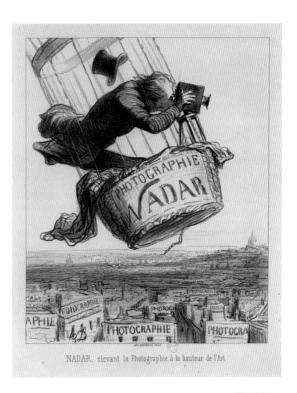

프 랑수아 아라고(François Arago, 1786~1853)
는 사진이 이미지의 세계를 혁신시키게 될
발명이라고 발표했다. 기계적 수단을 통해
현실을 충실하게 모방하는 기술은 엄청난 발명이었고
루이 다게르(Louis Daguerre, 1787~1851)가 개발한 것
으로 알려져 있다. 19세기에 사진기술로 인해 미술은
근본적으로 다시 정의될 수밖에 없었다. 사진은 바로
유행하기 시작했다. 하지만 저항도 만만치 않았다. 사
진을 옹호하는 이들과 비방하는 이들은 중대한 질문,
즉 사진이 통속적인 기술 장비에 불과한지 아니면 진정한 예술인지를 두
고 논쟁을 하며 서로 대립했다. 아마도 이는 쓸데없는 논쟁이었을 것이
다. 이미지의 생산방식이 돌이킬 수 없이 변했기 때문이었다. 다게르와
다른 방식으로 사진술을 개척한 영국의 윌리엄 헨리 폭스 톨벗(William
Henry Fox Talbot, 1800~1877)에 의해 '자연의 연필'이라 비유된 사진은,
현실 그대로를 정확하게 재현하는 기능으로부터 미술을 완전히 해방시
켰다. 보들레르는 초상사진(인물사진)을 천박함의 표현이라고 생각했지만,
'버터 바른 빵' 즉 화가의 생계 수단의 종말을 애도했던 다수의 화가들에
게는 매우 실망스럽게도, 사진은 돌풍을 불러일으켰다.

에드가 드가
〈목욕 후에, 등을 닦는 여자〉
Après le bain, femme s'essuyant le dos
1895년
젤라틴 질산은 사진
J. 폴 게티 미술관, 로스앤젤레스

해체된 없어진 동작

대서양의 양편에서, 프랑스의 생리학자 에티엔 쥘 마레(Étienne-Jules Marey)와 샌프란시스코에 살고 있던 영국 사진작가 에드워드 머이브리지(Eadweard Muybridge)는 1872년에 사진으로 운동과 움직임을 연구하기 시작했다. 이들의 연구는 곧 미술계에 큰 영향을 미쳤다. 1881년 11월 29일 발행된 『질 브라스(*Gil Blas*)』에 가장 아카데미적인 화가였던 메소니에(Meissonier)의 새 작업실에서 열린 머이브리지의 사진전이 소개되었다. 많은 화가들과 미술계의 저명인사들이 이 전시회에 참석했다. 전속력으로 달리는 말에 대한 머이브리지의 연구(1878)는 그때까지 화가 각자의 해석에 맡겨졌던 달리는 말을 그리는 방식을 바꾸었다. 십만 장의 사진이 실린 11권의 책으로 발간된 머이브리지의 기념비적인 작업 『움직이는 동물(*Animal Locomotion*)』은 1887년에 나왔다.

사진의 기술적 진보들이 재빠르게 이루어졌고, 이는 1871년에 스냅사진(젤라틴 건판 처리법으로)의 개발로 이어졌다. 혁명은 새로운 국면으로 접어들었다. 이제 더 이상 지루하게 포즈를 취할 필요가 없었고 장비는 훨씬 더 작고 가벼워졌다. 이제 사진작가들은 움직임을 정지시키고 순식간에 지나가는 순간을 포착할 수 있게 되었고, 야외에서 좀 더 수월하게 작업할 수 있었다.

스냅사진은 믿기 어려운 놀라운 시각적 현실을 드러냈다. 사진은 눈앞에 더 넓은 세상을 펼쳐 놓았다. 세계에 대한 새로운 이해는 실재에 대한 인식을 완전히 바꾸어 놓았다. 인상주의 화가들의 그림은 조금씩 사진의 중요한 기법—크로핑, 부감 촬영 혹은 앙각 촬영, 흐릿하게 하기, 즉흥성 등을 받아들였다.

사진작가이기도 했던 드가는 종종 그
림을 스냅사진처럼 구성했다. 그림 프
레임에 의해 잘린 뒷모습의 인물은 오
른쪽으로 떠나는 마차의 일부를 가린
다. 기수들은 서로에게 무관심한 듯 엇
갈려 가고 뒤편에 히힝거리는 말의 숨
결은 증기의 후광을 만든다.

흘러가는 구름과 나무는
화가뿐 아니라 초창기 사진작가들이
제일 좋아했던 주제였다.

윌리엄 헨리 폭스 톨벗
〈물에 비친 나무들, 라콕 수도원〉
Arbres se reflétant dans l'eau, Lacock Abbey
1843년
식염지 인화, 16.4×19.1cm
오르세 미술관, 파리

귀스타브 르 그레
〈큰 파도〉
La Grande Vague
1857년
두 개의 음화에서 알부민지 인화, 34.3×41.9cm
오르세 미술관, 파리

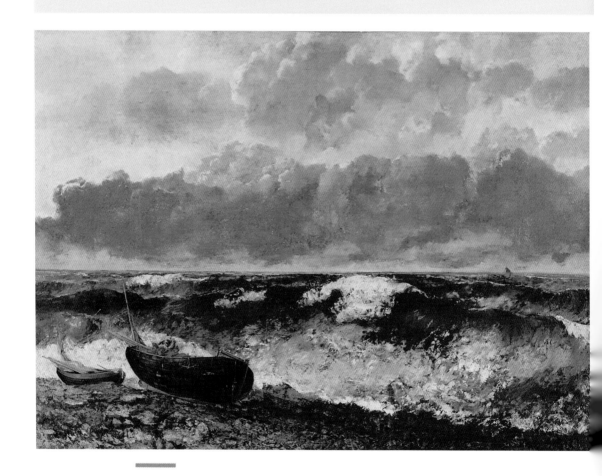

귀스타브 쿠르베
〈파도〉*La Vague*, '폭풍우 치는 바다(*La Mer orageuse*)'로도 알려짐
1870년
캔버스에 유채물감, 116×160cm
국립미술관, 베를린

마르시알 카유보트
〈오베르 가와 스크리브 가〉
Rue Auber et rue Scribe
1892~1895년
젤라틴 브로민화은 음화에서 사진 인화,
115×155cm
개인소장

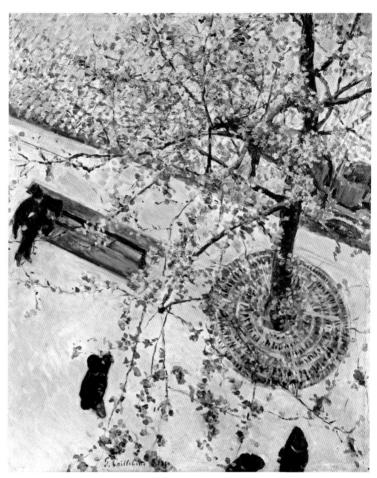

나다르와
제1회 인상주의 전시회

게르부아(Guerbois) 카페의 단골이었던 (나다르로 알려진) 펠릭스 투르나숑(Félix Tournachon)은 캐리커처 작가이자 문인, 열기구 조종사 그리고 사진작가였다. 그는 1874년에 제1회 인상주의 전시회를 열 수 있도록 카퓌신 대로 35번지에 있던 자신의 스튜디오를 내주었다.

귀스타브 카유보트
〈위에서 내려다 본 대로〉
Le Boulevard vu d'en haut
1880년경
캔버스에 유채물감, 65×54cm
개인소장

발코니에서 보이는 파리의 거리 모퉁이를
사진기법에서 유래한 부감법으로 그린
굉장히 현대적인 그림이다.

나다르
〈카퓌신 대로 35번지, 나다르의 스튜디오〉
L'Atelier de Nadar au 35, boulevard des Capucines
1861년경
콜로디온 유리판 음화에서 알부민지 인화,
25×19.4cm
프랑스 국립도서관, 파리

ARRÊT SUR IMAGE 명화 톺아보기

귀스타브 카유보트
〈마룻바닥을 깎는 사람들〉
Les Raboteurs de parquet
1875년
캔버스에 유채물감, 102×146cm
오르세 미술관, 파리

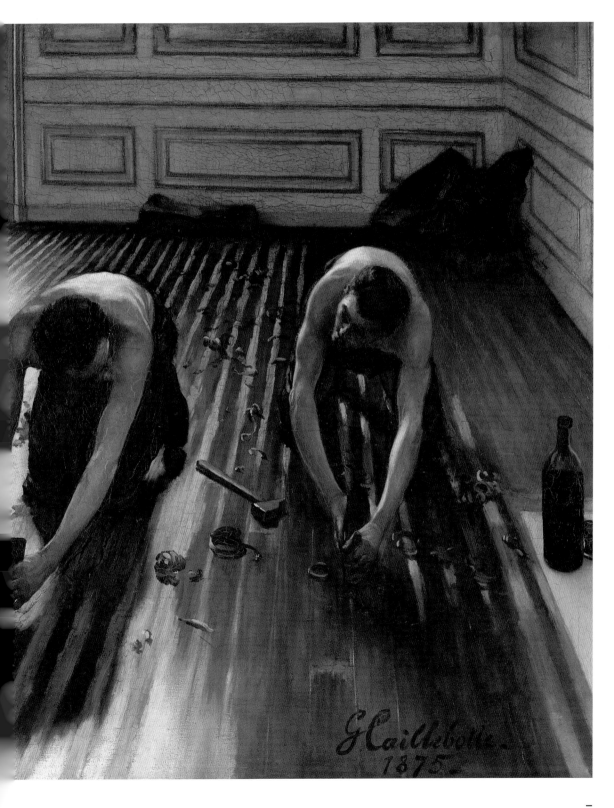

Les Raboteurs de parquet

마룻바닥을 깎는 사람들

1875년 – 귀스타브 카유보트

1875년 살롱전에서 낙선한 이 작품은 1876년 제2회 인상주의 전시회에 전시되었다. 이때 귀스타브 카유보트는 인상주의파에 공식적으로 합류했다. 이 그림은 도시의 노동계급을 처음으로 묘사한 그림 중 하나이며, 주제뿐 아니라 사진의 영향을 받은 기법으로도 유명하다.

사진과 직접적인 연관이 있는. 위에서 내려다 본 구도는
마룻바닥의 선들로 원근법이 강조되 더욱 두드러진다.

전경에 보이는 끌은 18세기 정물화 전통을 나타낸다. 거기서 칼은 회화 공간과 실제 세계를 연결하고 탁자의 깊숙함을 보여주기 위해 자주 사용되었다.

카유보트와 더불어 유일하게 도시 노동자들의 세계에 관심이 있었던 인상주의 화가는 드가였다. 이 그림의 전경 오른쪽에는 드가의 〈다림질하는 여인들(*Les Repasseuses*)〉에서 처럼 싸구려 와인 병이 놓여 있다. 와인은 방구석에 옷가지들을 놓아 둔 이 노동자들의 피로를 풀어주는 유일한 수단이었다.

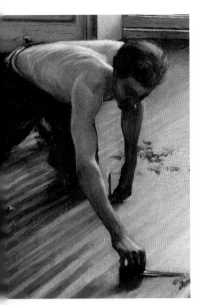

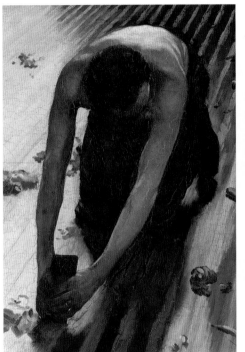

사진은 시간을 멈추게 한다. 이 그림에는 이러한 감성이 스며들어 있다. 카유보트는 그의 주제들을 그림틀 속에 가두지 않고, 사진을 찍듯이 현실을 포착했다.

윗도리를 벗은 남성들의 몸을 비추는 빛은 강인한 근육을 강조한다. 아카데미의 습작을 연상시키는 이러한 '누드'는 그리스의 신이 아니라 일상의 남성들—노동자다.

창문으로 환한 세상이 보인다. 햇빛을 받은 오스만 양식의 건물들은 고된 일에 몰두한 노동자들이 있는 방의 어둑한 조명과 대조된다.

장 레옹 제롬
⟨닭싸움을 시키는 젊은 그리스인들⟩*Jeunes Grecs faisant battre des coqs,*
'닭싸움(*Le Combat de coqs*)'으로도 알려짐
1846년
캔버스에 유채물감, 143×204cm
오르세 미술관, 파리

아카데믹 미술계

루이 14세 시대에 정립된 시스템의 통제를 여전히 받고 있던 19세기 프랑스 미술계는 아카데미 데 보자르(Académies des Beaux-Arts)와 연례 전시회인 '살롱전'에 좌지우지되고 있었다. 미술은 군대나 정치와 마찬가지로 출세의 길이었다. 학생들은 상과 인정을 받으며 서서히 명성을 쌓아 가는 정해진 단계들을 밟았다. 에콜 데 보자르에 입학하기, 빌라 메디치(Villa Medicis)에서 공부할 수 있는 기회를 주는 로마상을 받기 위한 경쟁, 매년 심사를 거쳐 유일한 전시회였던 살롱전에 입선하기, 수상하기, 에콜 데 보자르의 교수되기 그리고 마지막으로 최고의 영예였던 아카데미 데 보자르 입회 등 수많은 난관이 있었다. 이러한 경력이 없다면 화가로 성공할 가능성은 희박했다. 똑같고 진부한 모델을 반복해서 모사한 아카데미 화가들은 고전적인 전통에 빠져 있었고 어렵게 손에 쥔 특권을 필사적으로 방어했다. 그들은 제2 제정과 제3 공화정 시기에 급증한 정부의 주문들과 기념비의 장식들을 마지못해 배분했다. 아카데미의 고전적인 규범에서 벗어난 모든 예술적 표현 형식은 호되게 비판받았다. 들라크루아의 화려한 색채와 낭만주의적인 열정은 맹렬한 공격을 받았다. 쿠르베의 사실주의는 용인

윌리엄 아돌프 부그로
⟨큐피드와 프시케⟩
Cupidon et Psyché
1889년
캔버스에 유채물감
개인소장

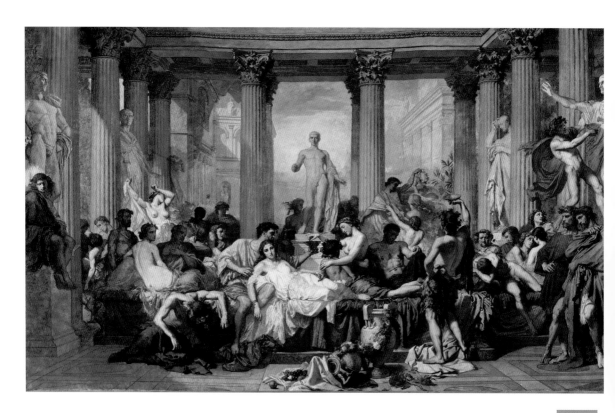

토마 쿠튀르
〈쇠퇴기의 로마인들〉
Les Romains de la decadence
1847년
캔버스에 유채물감, 472×772cm
오르세 미술관, 파리

될 수 없는 것으로, 밀레와 그가 묘사한 농민들은 불온하다고 여겨졌다. 도도한 에콜 데 보자르의 원장이었던 니우어케르커(Nieuwerkerke) 백작은 "속옷을 갈아입지 않는 민주주의자들이 그린 그림들이다. 그들은 교양 있는 사람들에게 인정받고 싶어 한다. 그들의 미술은 불쾌하고 혐오스럽다."라고 딱 잘라 말했다.

제2제국의 통치계급은 미술이 전통적이고 보기가 좋으며 마음을 편하게 하는 거울이 되기를 바랐다. 고전적인 모델들과 과거의 도상을 따르는 역사화는 위계의 정점에 있는 고귀한 장르였다. 때로 거대한 크기의 그림은 화가의 숙달된 기교의 증거로 간주되었다. 미술비평가들의 찬사를 받았던 부그로(Bouguereau), 쿠튀르(Couture), 메소니에(Meissonier), 제롬(Gérôme), 카바넬(Cabanel) 등은 도자기처럼 매끄러운 피부의 비너스, 이상화된 누드, 과장된 구성, 시대착오적인 주제, 능숙한 손기술의 효과 등으로 메달과 영예를 쓸어 담았다.

1858년에 사진작가 막심 뒤 캉(Maxime Du Camp)이 말한 것처럼 답답하고 맥 빠지는 이런 상황은 그대로 둘 수가 없게 되었다. "과학은 엄청나게 발전했고 산업은 기적을 만들어가고 있지만, 우리는 리라를 틀리게 연주하고 보지 않으려고 눈을 감으며 아무런 도움이 되지 않는 과거를 고집스럽게 그리워한다. 우리는여전히 무지하고 무감각하며 어리석다. 우리가 바다의 딸(로 알려진) 비너스에 대해 노래하는 동안, 사람들은 증기력을

살롱전

"살롱전은 숭고함과 아름다움에 대한 감각을 억누르며 오염시킨다. 수익에 대한 유혹, 어떻게 서든 주목받겠다는 욕구, 사람들에게 먹혀들고 매상을 올리는 데 적절하고 기이한 주제로 생긴 뜻밖의 행운은 화가들이 살롱전에 그림을 전시하도록 부추긴다. 결국 살롱전은 그야말로 예술이 아니라 산업계의 원리가 통용되는 물건들이 어마어마하게 쌓여 있는 시장이며 그림 가게에 불과하다."

앵그르,
아카데미보자르의 회원 겸 교수.
1850년에 에콜 데 보자르의 원장
존 리월드, 『인상주의의 역사』
(1946년)에서 인용

발견한다. 사람들이 전기를 발견하는 동안, 우리는 디오니소스(바쿠스)를 찬양하는 노래를 한다. 참으로 웃기는 일이다."

미술이 시대를 단호히 외면하고 있었고, 전통적인 시스템은 새로운 세대의 화가들을 거부했다. 얼마 후 나폴레옹 3세의 마음에도 의문이 들었다. 살롱전의 심사위원단은 1863년에 제출된 5,000점의 작품 중에서 2,783점을 낙선시켰다. 그러자 황제는 이를 일촉즉발의 상황으로 인식하며 직접 결론을 내리기에 이르렀다. 그는 즉시 매년 열리던 공식적인 살롱전과 함께 낙선전을 개최하기로 결정했다. 낙선전은 살롱전에서 낙선한 사람들이 작품을 전시할 수 있는 광장인 셈이었다. 마네와 그의 친구들, 즉 팡탱 라투르(Fantin-Latour), 휘슬러, 세잔, 용킨트(Jongkind), 피사로, 기요맹 등은 재빨리 기회를 잡았다. 낙선전은 첫날부터 대규모 관객을 모았지만 결과는 참혹했다. 사람들이 전시장에 온 이유는 작품을 조롱하고 비판하기 위해서였다. 전쟁의 서막이 올랐다.

외젠 들라크루아
〈디에프의 언덕에서 본 바다〉
La mer vue des hauteurs de Dieppe
1852년
나무에 유채물감, 36×52cm
루브르 박물관, 파리

색채 화가들에 대한 비난

낭만주의의 기수, 들라크루아(1798~1863)는 제리코 등의 화가들을 따르며 선과 색채의 우위논쟁에 불을 붙였다. 그는 루벤스, 베로네제, 티치아노의 전통을 추종하는 표현적이고 느슨하며 생기 넘치는 붓 터치로 색채를 작품의 가장 중요한 요소로 만들었다. 1832년에 모로코로 여행을 떠난 들라크루아는 북아프리카의 빛에 감탄했고 이 경험은 그를 색채화가의 방향으로 더 나아가게 만들었다. 앵그르 vs. 들라크루아, 순수한 선 vs. 표현적인 색채—19세기는 선과 색채의 오래된 대립으로 분열되었고, 아카데미는 둘 중에서 선을 미술의 유일무이한 중심으로 간주했다.

독립적인 인물들

1855년 만국박람회에서 일부 작품이 거부되자 실망한 쿠르베는 직접 전시관을 건립했다. 몽테뉴 가의 초입, 공식적인 전시장 외부에 위치한 사실주의 전시관에서는 〈화가의 작업실(*L'Atelier du peintre*)〉(1854~1855)과 〈오르낭의 매장(*Un enterrement à Ornans*)〉(1849~1850)을 비롯한 그의 작품 37점이 전시되었다. 마네는 1867년 만국박람회에서 쿠르베의 선례를 따라 쿠르베의 전시관에서 멀지 않은 곳에 자신의 전시관을 지었다.

1867년 귀스타브 쿠르베의 개인전
개인소장

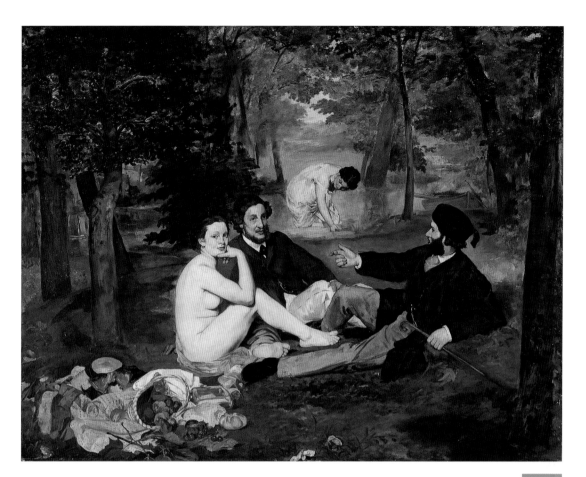

풀밭 위의 점심식사

1863년에 낙선전에 전시된 마네의 이 그림은 현재 티치아노의
작품으로 간주되는 〈전원의 연주회〉의 르네상스 도상을 암시할
뿐만 아니라 당대 인기 있던 시골의 소풍에서 영감을 받았다. 그
러나 더 자세히 살펴보면, 그림 속 남성들은 당대의 복장을 하고
누드의 여성들은 아주 사실적으로 보인다. 관객들과 비평가들은
이 그림의 양식, 표현법, 주제에 분노했다.

에두아르 마네
〈풀밭 위의 점심식사〉
Le Déjeuner sur l'herbe
1863년
캔버스에 유채물감, 208×265cm
오르세 미술관, 파리

낙선전의 탄생

아카데미의 화가들에게는 유감스럽게도, 나폴레옹 3세는 공식적인 살롱전에서 낙선한 화가들
이 작품을 전시할 수 있도록 1863년에 낙선전을 개최했다.

"*살롱전 심사위원들이 거부한 작품들과 관련해 수많은 탄원서가 제출되었다.
황제는 이러한 주장의 타당성을 대중이 판단하도록 낙선한 작품을 산업궁의 다
른 한 쪽에 전시하기로 결정했다. 전시 참석 여부는 선택할 수 있었고 참여를
원치 않는 화가들은 본부에 알리면 작품을 돌려받을 수 있었다.*"

『르 모니퇴르 위니베르셀(*Le Moniteur universel*)』, 1863년 4월 24일

교육

들라크루아는 에콜 데 보자르의 수업에 관해 "그들은 대수학을 배우듯 이 아름다움에 대해 배운다."라고 말했다. 고대 연구와 석고모형의 모사 는 미술교육의 중심이었고 거기서 가장 중요한 목표는 절대 변하지 않는 기준들을 학생들이 따르도록 만드는 것이었다.

드로잉: 절대적인 패권

믿기 어렵지만 드로잉은 1863년까지 에콜 데 보자르의 강의실 에서 가르친 유일한 과목이었다. 회화와 조각 수업을 듣고 싶은 학생들은 아카데미 외부의 이른바 '자유로운(구애받지 않는)' 사 립 학교에 다녀야 했다. 이러한 교수법은 비올레 르 뒤크(Viollet-le-Duc)과 프로스페르 메리메(Prosper Mérimée)가 착수하고 에 콜 데 보자르의 원장 니우어케르커 백작이 마지못해 승인함으 로써 1863년 11월 15일에 공식적으로 개선되었다. 노쇠한 앵 그르는 남은 에너지를 끌어 모아 이 움직임에 반대했지만, 그때 까지 제외된 해부학적 드로잉, 역사, 고고학…… 그리고 마침내 회화 등 점차 새로운 강좌들이 제공되었다. 인상주의 화가들 중 에서는 드가와 르누아르만 에콜 데 보자르에서 잠시 공부했다.

루브르 박물관: 상쾌한 한줄기 바람

피사로처럼 루브르 박물관을 불태워버려야 한다고 말한 화 가들이 있었지만 다른 화가들에게 루브르 박물관은 영감과 심지어 체제 전복의 원천이었다. 고대 미술품 모사가 중심 인 지루한 강의에 진절머리가 난 화가들은 티치아노와 틴 토레토부터 루벤스에 이르는 위대한 색채 화가들의 그림을 모사하고 새로운 시각들을 발견하기 위해 루브르 박물관으 로 향했다. 이들은 벨라스케스 같은 스페인 화가에게도 끌 렸다. 마네와 베르트 모리조는 1868년에 루브르 박물관에 서 처음 만났고, 마네는 1862년에 드가를 알게 되었다. 몇 년 후, 드가는 루브르 박물관에서 매리 커샛을 만났다.

에드가 드가, 〈루브르 박물관의 매리 커샛: 회화 전시실〉
Cassatt au Louvre: la peinture, 1885년
황갈색 우브 페이퍼에 파스텔로 강조한 에칭, 에쿼틴트, 드라이포인트,
가장자리를 제외하고 30.5 ×12.7cm, 전체는 31.3×12.7cm
시카고 아트 인스티튜트, 시카고

성공을 꿈꾸는 화가: 한 투사의 여정

"한 청년이 회화나 조각에 관심을 보인다…… 이 청년은 대개 실업계로 진출을 준비하는 에콜 상트랄에 입학하기를 바라는 부모의 반대를 이겨내야 한다. 그의 자질은 의심받으며, 재능은 증명되어야 한다. 만약에 첫 작품이 성공하지 못한다면 사람들은 그가 진로를 잘 못 선택했거나 게으르다고 생각한다—더 이상 봐주지 않는다. 그러므로 안전한 길을 선택해야 한다. 그는 에콜에 입학하고 상을 받는다…… 그러나 무슨 소용이 있는가? 그는 학교가 강제한 한계들을 충실히 지켜야 한다는 조건 하에서 작업을 한다. 그는 교수들이 가르친 개념들 외에 다른 생각을 품을 수 없으며 밟아 다져진 길을 얌전히 따라야 하고 특히 독창적인 생각을 할 자격이 있다고 주장하면 안 된다…… 학생들 대부분이 재능이 있기보다 평범하고, 언제나 관례를 따랐음을 기억하자. 독창적인 성향을 드러내는 학생은 끝없는 조롱을 받았다. 그는 교수들에게 퇴짜를 맞고 친구들에게 놀림을 받았다. 부모를 걱정하게 만드는 이 불쌍한 친구가 과연 더 안전한 길을 포기할 수 있겠는가? 고전 교육이라는 이름으로 통하는 이 멍에를 떨쳐내고 자신만의 길을 갈 용기와 힘과 자신감을 가질 수 있겠는가?"

비올레 르 뒥, 건축가이자 역사적 기념물 위원회 회원, 「미술수업」, 『가제트 데 보자르』, 1862년 6월.

구속받지 않는 아카데미: 플랜 B

매우 제한된 시스템 속에서 어떤 화가들은 더 큰 표현의 자유에 대한 열망에 부응하기 위해 작업실에서 강좌를 열었다. 샤를 쉬스(1846~1906)가 시테 섬에 있던 작업실에 문을 연 아카데미 쉬스는 학생들이 주제와 기법을 선택할 자유를 허용했다. 마네, 모네, 피사로, 기요맹, 세잔은 모두 1856~1862년에 이곳에서 공부했다. 이곳에는 교수도 학생도 없었으며 자신의 성향에 따라 행동했다. 아카데미풍의 권위자이지만 진보적인 교수 샤를 글레르(1804~1874)는 르누아르, 모네, 바지유, 시슬레 등을 자신의 작업실로 맞아들였다. 미래의 인상주의 그룹의 핵심이 이곳에서 형성되었다.

〈작업실의 카롤뤼스 뒤랑의 초상〉
Portrait de Carolus-Duran dans son atelier,
1898년 4월 12일
질산은 사진, 12×9.3cm
오르세 미술관, 파리

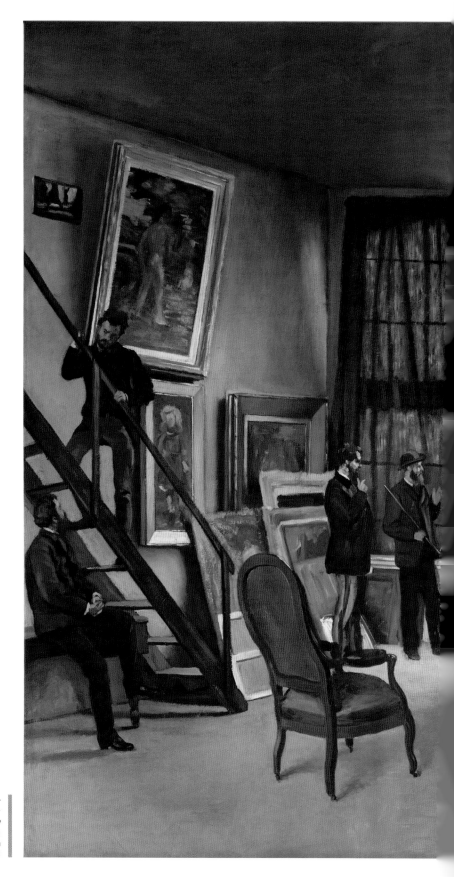

프레데릭 바지유
〈콩다민 가에 있는 바지유의 아틀리에〉
L'Atelier rue de La Condamine
1870년
캔버스에 유채물감, 98×128.5cm
오르세 미술관, 파리

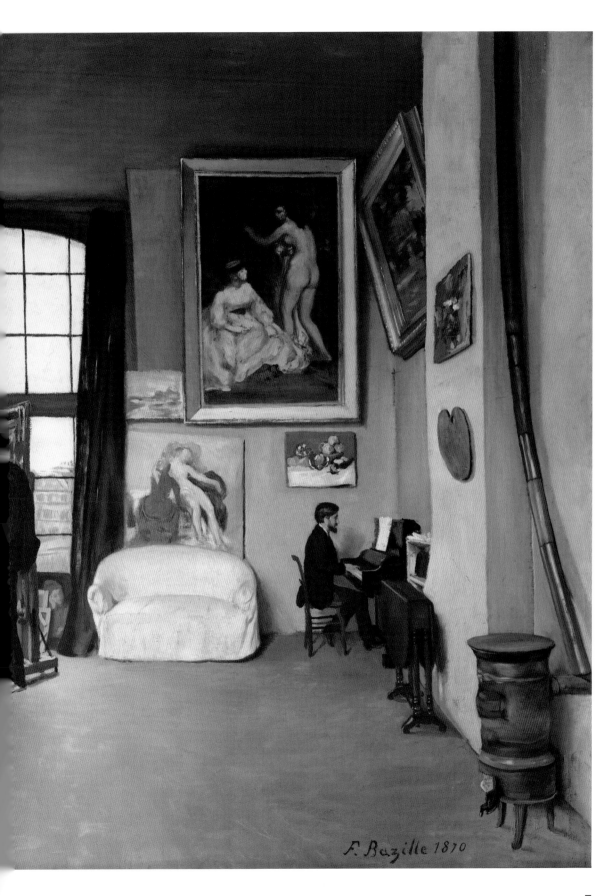

F. Bazille 1870

L'Atelier rue de La Condamine

콩다민 가에 있는 바지유의 아틀리에

1870년 – 프레데릭 바지유

인상주의 화가들이 학교와 아카데미 시스템을 포기하자 화가의 작업실은 지성의 포럼이 되었다. 아틀리에는 더 이상 화가 자신의 비법들에 집착하는 은신처가 아니었다. 모델들이 포즈를 취하고, 주제가 고안되던 곳이었다. 인상주의자들은 주제를 외부에서 찾았기 때문에 아틀리에는 화가들이 만나고 토론과 예술적 논쟁을 하는 장소가 되었다.

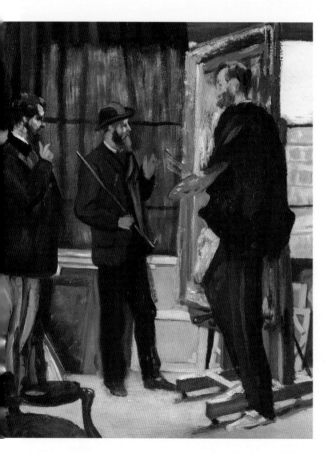

이젤을 앞에 두고 지팡이를 든 채 서 있는 마네는 바로 뒤에 있는 모네와 팔레트를 든 바지유에게 조언을 하고 있는 것처럼 보인다. 이 그림은 인상주의 화가들이 선구자로 선택한 마네에 대한 존경심을 보여주고 있다.

피아노 앞에 앉은 음악가 에드몽 메트로(Edmond Maître)는 바지유의 아틀리에가 어떻게 방문자들이 자신을 표현했는지, 일종의 오픈하우스가 되었는지 보여준다. 음악애호가였던 바지유는 작업실에서 음악의 밤을 열었고, 때론 가브리엘 포레가 참석했다.

왼쪽에는 그물을 든 어부 그림이 걸려 있
다. 바지유는 미술관의 전시실처럼 벽의
공간을 활용해 그림을 전시했다.

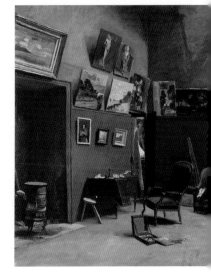

계단에 서 있는 졸라가 탁자에 무
심히 앉아 있던 르누아르와 이야
기를 나눈다. 바지유는 바티뇰 구
역에 있던 작업실에 오는 친구들
을 환대했다. 이 부근에 이들이 저
녁이면 마네를 중심으로 모였던
게르부아 카페가 있었다.

프레데릭 바지유
〈퓌르스텐베르그 가의 아틀리에 구석〉
Coin d'atelier rue Furstenberg
1881년
캔버스에 유채물감, 80 ×65cm
파브르 미술관, 몽펠리에

프레데릭 바지유는 1862년에 파리에
왔다. 그는 퓌르스텐베르그 가에 있던
이 공간을 시작으로 여러 개의 아틀리
에를 친구였던 글레르, 모네, 르누아
르 등과 너그럽게 공유했다. 텅 빈 아
틀리에는 그 자체로 바지유의 그림의
주제가 되었다.

마네 : 정신적인 아버지

새로움을 갈망하던 젊은 화가들은 에두아르 마네(1832~1883)를 정신적인 아버지로 선택했다. 연장자였던 마네는 기꺼이 멘토 역할을 맡았다. 마네는 미술계의 반항아였고, 평생 명예와 인정을 추구했긴 하지만 자신의 독립성과 특수성을 주장했다. 시대착오적인 고리타분한 주제로 끊임없이 회귀한 미술계에서 자신을 둘러싼 일상을 그렸다는 점에서 마네는 혁명적이었다. 그가 그린 인물들은 부끄러운 줄 모르고 나체를 드러내거나 당대의 옷차림을 하고 있는 알아볼 수 있는 개인이었다. 아카데미와 에콜 데 보자르가 반대한 것이 그의 주제가 되었다. 마네는 루브르 박물관에 자주 갔고, 스페인 미술에 빠져들었다. 규칙과 관습을 멸시했으므로 그의 기법은 모델링이 되지 않아 '평면적'이며 조화롭지 못한 것으로 간주되었다. 물감의 얼룩과 도드라지는 붓자국은 충격적이었고, 노골적인 빛은 불쾌하게 다가왔다. 그리고 또한 해변에서 쉬는 사람들 혹은 바와 카페-극장의 단골손님들, 철도의 확장 등 마네는 당대의 삶에서 영감을 얻었다. 그의 작품에는 인성주의 이전의 수많은 주제가 드러난다.

직업: 화가

에두아르 마네는 명망가에서 태어났다. 화가가 되려는 계획을 알게 된 아버지는 아들을 선원으로 리우데자네이루로 보내 뜻을 꺾으려고 했지만 아무런 소용이 없었다. 그는 1850년에 고국으로 돌아왔다. 에두아르는 아카데미 화가였던 토마 쿠튀르의 작업실로 들어갔다. 마네는 "첫 날, 내게 모사해야 하는 고전적인 작품이 주어졌다."고 회상했다. "나는 그것을 이리저리 돌려보았다. 그러다가 뒤집었는데 더 흥미로워 보였다." 그는 물려받은 재산 덕분에 생계를 위한 돈을 벌 필요 없이 미술에 전념할 수 있었다.

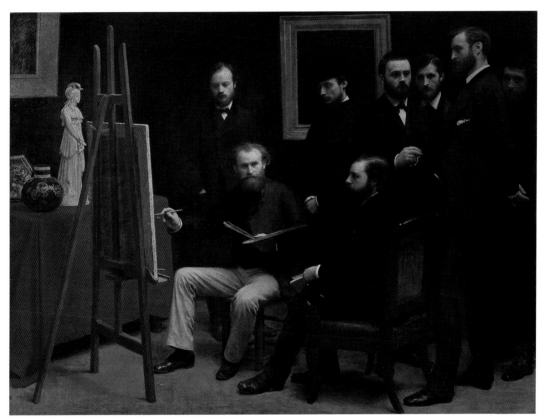

앙리 팡탱 라투르, 〈바티뇰 구역의 작업실〉
Un atelier aux Batignolles, 1870년
캔버스에 유채물감, 204×274cm
오르세 미술관, 파리

바티뇰 화파

마네가 손에 붓을 잡고 이젤 앞에 앉아 있다. 팡탱 라투르는 마네 주변의 사람들을 왼쪽에서 오른쪽으로 가면서 그렸다. 독일 화가 오토 숄더러, 오귀스트 르누아르(모자를 쓰고 있다), 화가이자 언론인 자샤리 아스트뤽(앉아 있다), 이 새로운 회화의 대변인이었던 에밀 졸라, 당시 시청 공무원이었던 에드몽 메트르, 몇 달 후 발발한 전쟁에서 28세의 나이로 전사한 프레데릭 바지유, 그리고 마지막으로 어두운 배경의 클로드 모네가 보인다. 그해 살롱전에 전시된 이 작품은 마네를 중심으로 자발적으로 모인 이 화가 그룹을 위한 선언문이었다. 바티뇰 화파는 마네의 아틀리에에 있던 바티뇰 구역에서 이름을 따왔다. 이들은 모두 클리시 광장 부근의 단골 카페였던 게르부아 카페에 모였다. 이 그림은 바지유의 〈화가의 작업실〉과 같은 해 그려졌지만, 이 화가들은 완전히 다른 모습으로 묘사되었다. 옷차림은 어둡고 자세는 경직되었으며, 초상은 부자연스러워 보이고 인물들은 포즈를 취한 듯 어색하다. 인물들, 공기, 빛, 생각들이 자유롭게 순환하는 것처럼 보이는 바지유의 그림과는 판이하게 다르다.

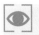

"당대의 삶에서 서사적 측면을 끌어낼 줄 아는 사람이 진정한 화가일 것이다. 진정한 화가는 선과 색으로 심지어 넥타이와 광이 나는 부츠에서도 인간이 얼마나 고귀하며 시적인지 알게 한다."

샤를 보들레르, 『1845년 살롱전(Salon de 1845)』

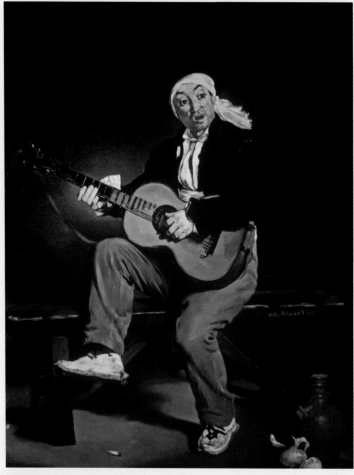

에두아르 마네, 〈스페인 가수(기타연주자)〉
Le Chanteur espagnol(Le Guitarero), 1860년
캔버스에 유채물감, 147×114cm
메트로폴리탄 미술관, 뉴욕

"제기랄! 여기에는 단지 희가극의 등장인물이 아니라 진짜 기타연주자가 있다······ 사실적인 색과 대담한 붓놀림으로 두껍게 채색된 이 등신대의 인물의 모습 속에서 엄청난 재능이 발견된다."

테오필 고티에

"그가 좋은 집안 출신임이 느껴졌다. 넓은 이마 아래로 코가 쭉 뻗어 있었다. 끝이 올라간 입은 비웃는 것처럼 보였다. 눈빛이 맑았다. 눈은 작았지만 생기가 넘쳤다. ······ 정말 매력적인 사람이었다."

앙토냉 프루스트, 『에두아르 마네: 회상(Édouard Manet, souvenirs)』, 1897년

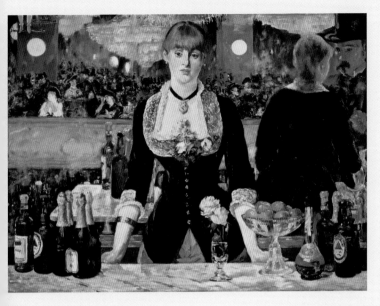

"내일 부는 바람에 아무도 귀를
기울이지 않는다. 그럼에도
현대의 삶의 영웅주의는 우리를
둘러싸며 재촉한다."

샤를 보들레르, 『1845년 살롱전』

에두아르 마네, 〈폴리베르제르 바〉
Bar aux Folies-Bergère, 1882년
캔버스에 유채물감, 96×130cm
코톨드 인스티튜트 갤러리, 런던

"역사적 인물들 재현하기—
얼마나 말이 안되는 소리인지!
진실은 이것 뿐이다.
당신이 보고 있는 것을 단번에 그려라."

에두아르 마네,
앙토냉 프루스트(마네의 어린 시절 친구,
언론인, 정치인, 수집가
그리고 단 기간 예술장관 역임—
1881년 11월~1882년 1월)

『에두아르 마네: 회상』(1897)에서 인용.

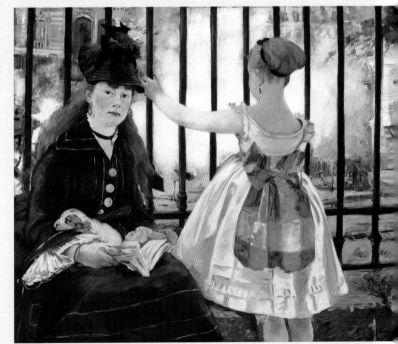

에두아르 마네, 〈기찻길〉
Le Chemin de fer, 1873년
캔버스에 유채물감, 93.3×111.5cm
국립미술관, 워싱턴 D.C.

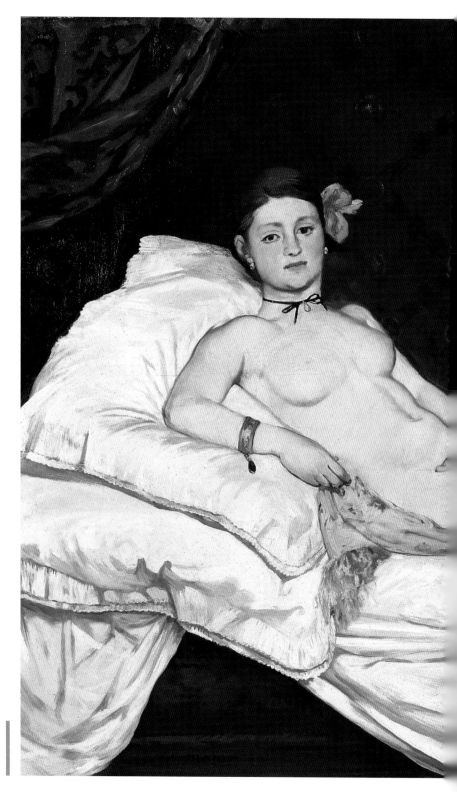

에두아르 마네
〈올랭피아〉*Olympia*
1863년
캔버스에 유채물감, 130×190cm
오르세 미술관, 파리

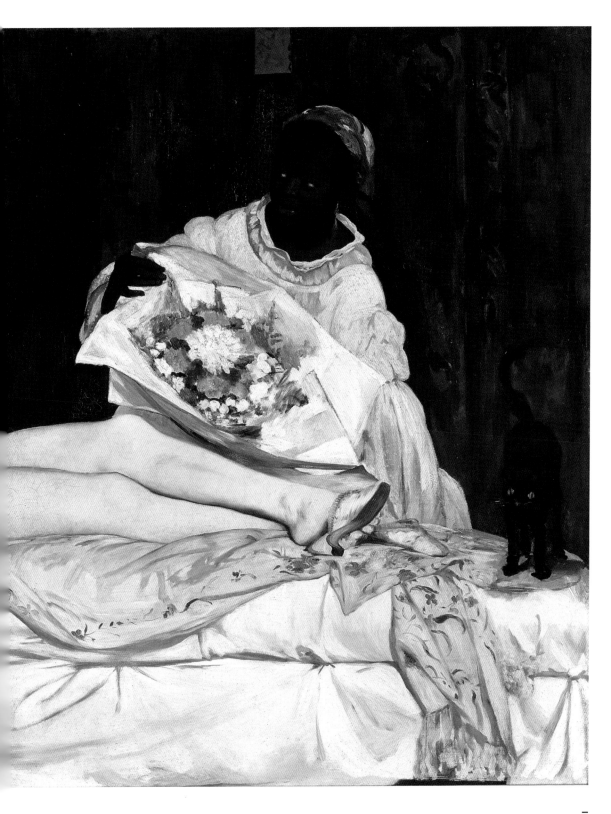

Olympia

올랭피아

1863년 – 에두아르 마네

에두아르 마네가 2년 전 출품한 〈풀밭 위의 점심식사(*Le Déjeuner sur l'herbe*)〉는 살롱전에서 낙선했지만 〈올랭피아〉는 1865년에 입선했다. 그러나 호된 비판을 받았고 악평이 쏟아졌다.

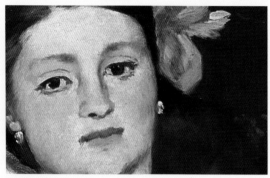

공허하면서도 거만한 시선으로 관람자를 빤히 쳐다보고 있다.

모델의 손은 성기를 감추는 동시에 관심을 집중시킨다. 여자는 쇼윈도우에 진열된 탐나는 물건처럼 침대에 누워 나체를 드러내고 있다.

빅토린 뫼랑

빅토린 뫼랑(Victorine Meurent)의 흰 피부, 베네치아풍의 금발과 짙은 갈색 눈이 이 그림을 사로잡고 있다. 마네는 자신이 좋아했던 모델 뫼랑을 1862년에 처음 만났다. 그녀는 투우사 복장으로〈투우사 복장의 v. 양(*Mlle V. en costume d'espada*)〉, 1862년), 〈거리의 가수〉(1862)에서 길거리 가수로 나왔고, 두 신사와 함께 점심을 먹고(〈풀밭 위의 점심식사〉, 1863년), 제비꽃 다발의 향기를 맡고(〈앵무새와 함께 있는 여성(*La Femme au perroquet*)〉, 1866년), 또 여기서처럼 완전한 나체로 포즈를 취하며 수년간 마네의 작품에 등장했다.

여자는 흑인 하녀가 내미는 꽃다발을
거만하게 무시한다. 하지만 꽃다발은
그림의 중심에서 도드라진다.

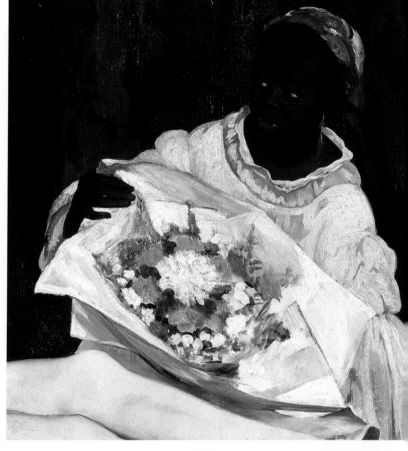

여자가 착용한 보석, 귀에 꽂은 꽃, 슬리퍼…… 이 모든 액세서리는 나체의 이 여자가
여신이 아니고, 사적인 공간인 드레스 룸에 있는 여성도 아님을 분명히 보여준다. 그
녀는, 사과를 먹어치우듯이 매춘부들이 부자들을 뜯어먹던 시대에 누군가가 누군가를
소유하는 현장의 성적 유혹, 치장한 여자다.

검은 고양이는 불편한 분위기를 고조시킨다.
아치처럼 휘어진 등은 의문부호처럼
그림을 마무리하고 있다.

DEVANT LE TABLEAU DE M. MANET.
_Pourquoi diable cette grosse femme rouge et en chemise s'appelle-t-elle Olympia
_ Mais mon ami c'est peut être la chatte noire qui s'appelle comme ça?

오노레 도미에
〈마네 씨의 그림 앞에서〉
Devant le tableau de M. Manet,
『르 샤리바리(*Le Charivari*)』, 1865년 5월 14일
프랑스 국립도서관, 파리

『왕도로 가는 길』

오랫동안 프랑스 대중들은 〈올랭피아〉를 모욕적이고 용인할 수 없는 그림이라고 생각했다. 클로드 모네는 마네가 세상을 떠난 후에 이 그림을 루브르 박물관으로 들여보내기 위해 치열하게 싸웠다. 그는 일 년간 혼신의 노력을 다했다. 1890년에 모네는 이 작품을 구입하기 위해 모금을 시작했다. 필요한 금액이 모였지만 해결되어야 할 문제가 많았다. 〈올랭피아〉를 받아들이도록 루브르 박물관을 설득해야 했다. 어려운 협상들이 이어졌고 마침내 작품이 받아들여졌다. 하지만 작품이 전시된 곳은 루브르 박물관이 아니라 당시 현대미술 작품을 전시하던 뤽상부르 미술관이었다.

1865년 살롱전의 악평

"자신이 올랭피아라고 주장하는 누군지도 모르는 상스럽고 땅딸막한 모델, 이 배가 노란 오달리스크는 대체 뭐란 말인가?"

쥘 클라레티, 『르 피가로』, 1865년.

"시트에 누워 있는 말라빠진 모델은 그 자체로 받아들인다고 해도 올랭피아는 어떻게 해도 납득이 되지 않는다.
피부색은 칙칙하고, 모델은 형편없다."

테오필 고티에, 『르 모니퇴르 위니베르셀』, 1865년.

"마네 씨의 퇴폐적인 〈올랭피아〉 앞에는 시체 안치소에서처럼 사람들이 몰려 있었다. 그렇게 천박한 미술은 비난받을 자격조차 없다."

폴 드 생 빅토르, 「1865년 살롱전」, 『라 프레스』, 1865년 5월 28일.

"우박이 떨어지듯 모욕이 쏟아졌네. 그런 반응은 태어나서 처음이었네.
이 모든 소리가 짜증스럽네. 그래서 내 그림에 대한 자네의 정상적인 평가를
듣고 싶네. 분명 누군가는 틀렸겠지."

에두아르 마네, 보들레르에게 보내는 편지, 1865년 5월 4일,
그랑팔레에서 열린 마네의 전시회의 도록(1983)에서 인용.

"올랭피아 그림이 찢기거나 훼손되지 않은 것은 전시회 주최측의
조치 덕분이었다. …… 마네가 그렇게 낙담한 모습은 처음 보았다."

안토냉 프루스트, 『에두아르 마네: 회상』, 1897년.

알렉상드르 카바넬
〈비너스의 탄생〉 *La Naissance de Vénus*
1863년
캔버스에 유채물감, 130×225cm
오르세 미술관, 파리

왜 그렇게 분노했을까?

오늘날에는 이해하기 어렵지만 〈올랭피아〉가 일으킨 소동은 에콜 데 보자르가 조언한대로 이상적인 신체 부분들을 조합한 것이 아니라 실제 여성의 누드를 그렸다는 사실에서 기인했다. 관객들은 실제로 모델이 누구인지 알아볼 수 있었다. 벗고 있는 모습을 설명하는 어떤 신화적인 구실도 없었기에 그녀는 매혹적인 오달리스크(터키 황제인 술탄의 시중을 들던 후궁)가 절대 될 수 없었다. 이 여자는 매춘부가 분명했다. 2년 전 살롱전에서 호평을 받았던 알렉산드르 카바넬의 〈비너스의 탄생〉(1863)을 보면, 당시 여성 누드화에서 용인되고 찬사 받는 것이 무엇인지 잘 알 수 있다.

테오도르 루소
〈아프르몽의 참나무〉*Grands chênes à Apremont*
1855년
캔버스에 유채물감, 63×99cm
루브르 박물관

풍경에 대한 새로운 시각

콩스탕 트루아용
〈들판으로 일하러 가는 황소들: 아침〉
Bœufs allant au labour: effet du matin
1855년
캔버스에 유채물감, 260×400cm
오르세 미술관, 파리

수백 년 동안 풍경화는 아카데미 보자르에서 확립된 위계에서 하급 장르로 간주되었다. 오랫동안 풍경은 정교한 구성과 역사적 주제의 그림들의 배경에 불과했다. 정확히 표현하자면 '재구성된' 부자연스러운 시골에 판지로 만든 듯한 바위들과 비사실적인 나무들이 어색하게 흩어져 있었다. 전경에 묘사된 고결한 행위와 이야기의 교훈이 가장 중요했고, 풍경은 무대장치일 뿐이었다. 풍경이 자체로 가치 있는 주제라고 생각하지 않았던 19세기 아카데미 화가들은 전통의 연장선상에서 이러한 원칙에 충실했다. 극장의 커튼과 어울리는 초원에서 님프들이 뛰어 놀았고 벽지처럼 보이는 배경 앞에서 영웅들이 근육을 과시했다. 미술과 당대 현실의 격차는 역대 최대로 벌어졌다.

19세기에 완전한 주제로서 풍경에 강한 흥미를 보였던 반항적인 사조들이 출현했다. 풍경에 대한 새로운 시각의 발전은 1870년대에 등장한 인상주의와 더불어 절정에 달했다. 사실주의의 기수 귀스타브 쿠르베(1819~1877)는 "당신이 보고 바라고 느끼는 것을 그려라."라는 말을 모토로 고향 프랑슈-콩테 지방의 풍경과 일상적인 주제들을 대담하게 그렸

논란이 된 시각

당대의 유명한 작가였던 폴 드 생 빅토르(Paul de Saint-Victor)는 1855년에 새로운 풍경화에 대한 혐오를 이렇게 요약했다. "라이스달의 그림 속에서 파이프 담배를 피며 시골 길을 걸어가는 농부보다는, 파우누스가 삼림지대를 가로지르고 나무꾼들이 나무를 베며 님프들이 플랑드르의 웅덩이에서 목욕을 하고 오리들이 헤엄치며 반쯤 벗은 양치기가 푸생의 목가적인 오솔길을 따라 베르길리우스풍의 지팡이로 양과 염소를 몰고 가는 신성한 숲, 즉 루쿠스(lucus)가 더 좋다."

장 바티스트 카미유 코로
〈강가의 버드나무〉Saules au bord de l'eau
1855년경
캔버스에 유채물감, 46×62cm
오르세 미술관, 파리

다. 반란자였던 그는 전통적으로 역사화에 적합하다고 간주되었던 대형 캔버스를 택했다. 장 프랑수아 밀레(1814~1857)는 〈삼종기도〉(1857~1859)와 〈이삭 줍는 사람들(Glaneuses)〉(1857) 등에서 자신의 경험과 가장 가까운 소박한 시골생활을 묘사했다. 아카데미의 인정을 받은 대가들에게도 자연에 대한 새로운 감성이 생겨났다. 장 바티스트 카미유 코로(Jean-Baptiste Camille Corot, 1796~1875)의 그림에서는 고전적인 균형이 두드러지고 신화의 인물들이 여전히 나오지만, 나무는 거의 사실적으로 묘사되었고 산들바람이 나뭇잎 사이를 바스락거리며 지나가는 듯하다. 코로의 작품의 최종 버전들은 야외 스케치와 드로잉을 토대로 작업실에서 그려졌지만, 그림 속 빛은 더 이상 작업실의 빛이 아니었다. 실제로 파리—오염된 도시 중심부를 떠나 자연과 만날 수 있는 장소로 가려는 갈망이 강하게 나타나기 시작했다. 19세기 중반에 마차나 기차로 쉽게 갈 수 있었던 퐁텐블로 숲은 맑은 공기와 새로운 시각을 제공했다. 화가들은 이곳에 모여 바위, 나뭇잎, 나무, 아름다운 디테일 등을 연구했다. 이 마을 주변으로 타협을 모르던 화가들의 작은 집단이 형성되었고, 이들은 퐁텐블로나 바르비종 화파로 불리게 되었다. 장 프랑수아 밀레, 테오도르 루

"당신의 마음을 움직인 첫 인상을 잃어버리지 마시오."

장 바티스트 카미유 코로

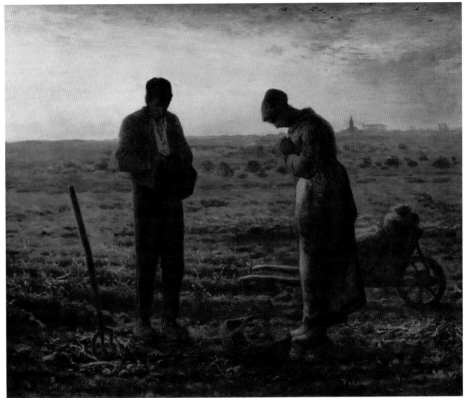

"사소한 것을 숭고한 표현으로 만들어라."

장 프랑수아 밀레

소(1812~1867), 콩스탕 트루아용(Constant Troyon, 1810~1865), 나르시스 비르질리오 디아즈(Narcisse Virgilio Diaz, 1807~1876) 등은 완전히 정착하거나 간느 여인숙에서 잠시 하숙을 하며 소박한 생활과 자연과의 친밀감을 누렸다. 이들은 그림에 어떤 서사도 필요하지 않다고 느꼈다. 개간된 숲이나 숲 주변(나르시스 비르질리오 디아즈의 그림), 달리는 개나 일하는 황소(콩스 트루아용의 그림), 아프르몽의 높은 오크나무에 둘러싸인 연못(테오도르 루소의 그림) 등은 아주 만족스러운 주제였다. 샤를 프랑수아 도비니(Charles François Daubigny, 1817~1878)는 바르비종에 정착했고 1860년에 오베르 쉬르 우아즈(Auvers-sur-Oise)로 이사를 갔다. 그는 작업실에서 마무리 작업을 하지 않고 야외에서 그림을 완성한 최초의 화가였다. 미래의 인상주의자들도 프랑스의 새로운 풍경화 선구자들의 뒤를 따랐다. 1870년에 프랑스-프로이센 전쟁의 격변이 지난 후, 이들은 첫 발걸음을 내딛게 될 것이다.

보탱

도비니는 빌레르빌 해변에서 구름의 흐름을 더 잘 그리기 위해 말뚝을 박고 그 사이에 캔버스를 걸었다고 한다. 그는 야외에서 그림을 완성했던 최초의 화가였다. 강을 그리는 데 흥미가 있었던 도비니는 1857년에 배를 아틀리에로 개조한 '보탱(le botin)'을 만들었다. 덕분에 강에서 한가로이 작업을 하고 시간을 보낼 수 있게 되었다. 이 멋진 아이디어는 클로드 모네에게 영감을 주었다.

런던으로 피신하다

1870년에 프랑스–프로이센 전쟁이 발발하자 모네와 피사로는 런던으로 가기로 결정했다. 영국의 미술계를 주도한 라파엘전파를 경멸했던 두 사람은 내셔널 갤러리에서 많은 시간을 보내며 터너, 컨스터블, 보닝턴의 풍경화를 발견했다. 제리코와 들라크루아를 매료시켰던 감상적인 사실주의 경향의 영국의 풍경화 화파는 모네와 피사로에게 계시였다.

두 사람은 전쟁을 피해 영국으로 온 도비니를 만났고, 도비니는 전쟁으로 피폐해진 프랑스에서 피신한 화상 폴 뒤랑 뤼엘(1831~1922)을 소개해주었다. 뒤랑 뤼엘은 뉴본드스트릿에 임대한 화랑에서 전시회들을 개최했다. 얼마 뒤, 뒤랑 뤼엘은 두 청년 화가에게 관심을 가지게 되었고 이들을 후원하기로 결정했다. 40년 후에 모네가 회상한 것처럼, "나와 몇몇 친구가 1870년에 런던에서 굶어죽지 않았던 건 도비니와 뒤랑 뤼엘 덕택이었네. 이런 사실을 잊으면 안되네." (클로드 모네, 모로–넬라통에게 보낸 편지, 1924년)

리처드 파크스 보닝턴
〈황야지대〉*Une bruyère*
1825~1826년
캔버스에 유채물감, 29×36.5cm
파브르 미술관, 몽펠리에

존 컨스터블
〈하늘 습작〉*Étude de ciel*
1806년
회색 종이, 파스텔, 18×11.8cm
루브르 박물관, 파리

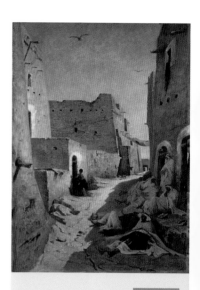

외젠 프로망탱
〈바브 엘 가르비 길, 라구아트〉
Une rue à El-Aghouat ou Laghouat
1859년
캔버스에 유채물감, 142×102cm
샤르트뢰즈 미술관, 두에

머나먼 땅에서 온 빛

제2제정기에 북아프리카와 사하라 사막 이남의 아프리카와 아시아의 넓은 부분이 프랑스의 식민지였다. '오리엔탈리스트'라고 불리던 모험심 강한 일군의 화가들은 이 새로운 세상을 탐구하고 생생한 주제와 열정적인 감정을 발견하기 위해 프랑스를 떠났다. 이들의 그림은 부드러우며 끝마무리가 잘 되어 있어 양식적으로 아카데미적이지만, 파리의 어두운 작업실의 빛과는 다른 따뜻하게 배어든 빛에 대한 새로운 감각을 보여주었다. 손에 스케치북을 들고 고국으로 돌아온 이 화가들은 행동을 개시했다. 시야가 넓어지면서, 이러한 환상속의 외국은 외젠 프로망탱 같은 화가들의 전문분야가 되었다.

"시골을 그리려면 시골을 알아야 한다.
나는 고향을 잘 알고, 나는 고향을 그린다.
숲 속의 덤불은 우리의 집이며, 저 강은 루 강이다.
이곳으로 와서 보라. 내 그림이 여기에 있을 것이다."

귀스타브 쿠르베

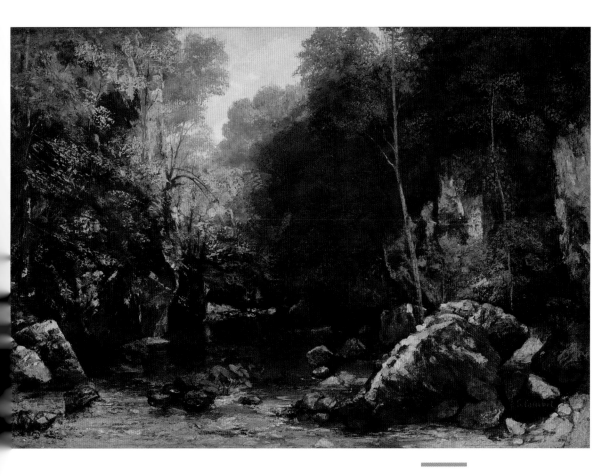

귀스타브 쿠르베
〈검은 강〉*Le Ruisseau noir*,
'퓌 누아 강(*Le Ruisseau du Puits noir*)'으로도 알려짐
1865년
캔버스에 유채물감, 94×135cm
오르세 미술관, 파리

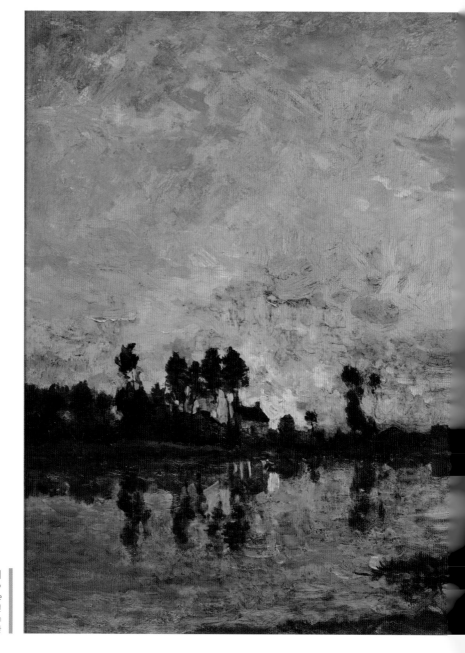

샤를 프랑수아 도비니
〈우아즈 강의 일몰〉
Soleil couchant sur l'Oise
1865년
나무(마호가니)에 유채물감, 39×67cm
앙제 미술관

Soleil couchant sur l'Oise

우아즈 강의 일몰

1865년 - 샤를 프랑수아 도비니

제도권에서 인정받았던 샤를 프랑수아 도비니(Charles François Daubigny, 1817~1878)는 한동안 바르비종 화가들과 가까이 지냈다. 인상주의의 선구자 중 한 사람인 그는 인상주의를 예고하는 풍경화에 대한 새로운 시각을 주장하며 그들과 멀어졌다.

도비니가 제일 좋아했던 주제는 강과 바다였다.
그는 야외에서 작품을 완성한
최초의 화가로 간주되고 있다.

도비니,
미래의 인상주의자들의 친구

살롱전의 심사 위원이었던 샤를 프랑수아 도비니는 차세대 화가들에게 관심을 가졌고, 바지유, 모네, 피사로, 르누아르, 드가, 시슬레, 모리조 등을 1868년 살롱전에 입선시키는 데 성공했다. 에콜 데 보자르의 원장 니우어케르커 백작의 분노에도 불구하고, 에밀 졸라─도비니의 지지자─는 이렇게 말했다. "삶과 현실이 전통적인 풍경화를 죽였다."(1868년 살롱전 회의록). 훗날 모네와 시슬레가 살롱전에서 낙선하자 도비니는 사임했고 그가 가장 존경한 친구 코로도 그의 뒤를 따랐다. 1870년에 전쟁을 피해 런던으로 간 도비니는 피사로와 모네를 만났다. 이들을 후원한 그는 화상 뒤랑 뤼엘을 소개해주었다. 전쟁이 끝나고 프랑스로 돌아온 도비니는 오베르 쉬르 우아즈의 자택에서 이 친구들을 환대했고 이듬해 세잔에게도 그렇게 했다.

눈에 분명히 보이는 자유롭고 부드러운 붓 터치가 하늘의 생생한 색과 움직임을 표현한다. 도비니의 기법이 분명하게 보인다. 아카데미 화가들의 부드럽고 세련된 끝마무리와 비교하면 놀라울 정도로 자유롭다. 인상주의가 임박했다.

이 그림의 정수인 강에 비친 나무 그림자는 훗날 인상주의의 중심 주제가 된다.

인상주의:
새로운 시각

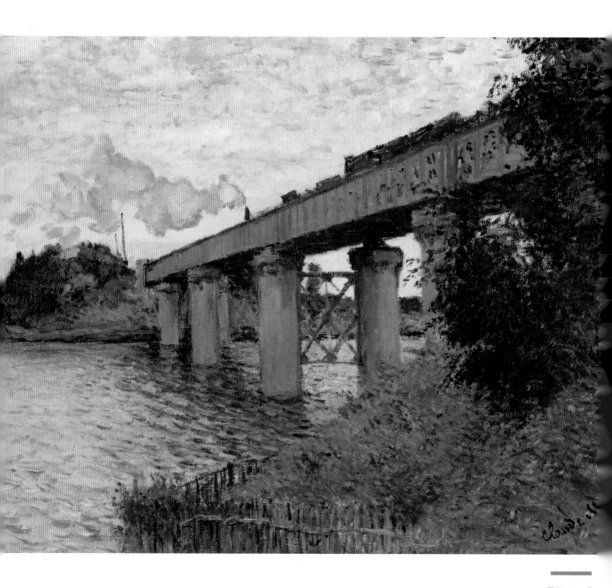

클로드 모네
〈아르장퇴유의 철교(발 두아즈)〉
Le Pont de chemin de fer à Argenteuil(Val-d'Oise)
1873~1874년
캔버스에 유채물감, 55×72cm
오르세 미술관, 파리

신선한 공기

"**여**기서 도망치자! 파리는 해롭다—이곳에는 진실함이 없다." 이제 막 파리에 도착한 청년 클로드 모네가 파리에 대해 한 말이다. 그는 글레르의 스튜디오에서 같이 공부하던 시슬레(Sisley), 르누아르(Renoir), 바지유(Bazille) 등을 꾀어 야외로 나갔다. 야외에 이젤을 세우고 빛의 변화와 구름의 움직임을 연구한다는 것은 혁명적인 시도였다. 화가로서 활동 초창기에 모네는 선견지명이 있는 멘토들을 만났다. 그는 이미 부댕(Boudin, 1824~1898)과 용킨트(Jongkind, 1819~1891)와 함께 노르망디 해변에서 과감하게 외광화에 도전했다. 석고모형 스케치와 아카데미식 주제가 지긋지긋했던 네 명의 청년들은 녹음이 우거진 야외에서 그들의 탐구들을 해나가기로 결정했다. 1863년 3월, 이들이 향한 곳은 파리 근교의 퐁텐블로 숲이었다. 이 숲은 바르비종(Barbizon) 화파로 인해 미술계에서 이미 평판이 높은 곳이었지만 네 명의 청년들의 포부는 획기적이었다. 이들은 앞 세대 화가들이 그림을 칙칙하게 만든 갈색 빛의 '치커리 주스' 없이 다양한 색채들로 작업했다. 르누아르와 시슬레가 체류하고 모네와 바지유, 파사로

카미유 피사로
〈엔느리 가는 길〉
La Route d'Ennery
1874년
캔버스에 유채물감, 55×92cm
오르세 미술관, 파리

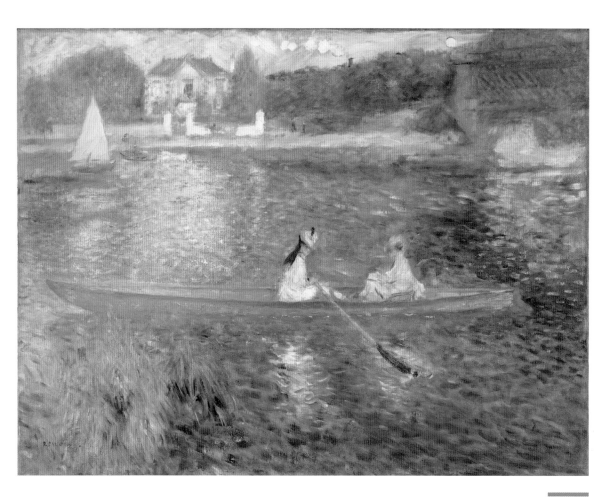

오귀스트 르누아르
〈작은 배〉*La Yole*
1875년
캔버스에 유채물감, 71×92cm
내셔널 갤러리, 런던

가 이들을 찾아 왔던 샤이와 마를로트 마을은 이들이 특별히 좋아하는 장소가 되었다. 하지만 곧 이들의 여행의 범위는 더 확장되었다. 가족과 껄끄러운 사이였지만 모네는 해변에서 작업하기 위해 고향 노르망디로 돌아갔고, 1864년 봄에는 친구 바지유를 집으로 초대했다. 1865년에 쿠르베도 노르망디로 갔다. 결론적으로 미래의 인상주의자 대부분이 센 강변으로 향했고, 그곳의 보트 경주와 일요일의 나들이는 고갈되지 않는 주제를 제공했다. 평생의 친구이자 예술적 실험으로 결속된 이 젊은이들은 게르부아 카페에서 마네를 중심으로 대화를 나누었다. 이들은 파리에서 기차를 타고 아르장퇴유나 샤투로 가서, 야외에 이젤을 나란히 세워두고 서로를 격려하면서 열정적으로 그림을 그렸다. 바지유의 목숨을 앗아간 1870년 프랑스-프로이센 전쟁이 끝난 후, 이들 대다수는 자연에 가까이 있기 위해 파리 외곽으로 이사를 갔다. 예술적인 이유만큼 경제적인 이유도 컸다. 모네의 선택은 아르장퇴유였다. 피사로는 퐁투아즈, 시슬레는 루브시엔으로 갔다. 몽마르트르에 살던 르누아르만 파리에 남아 있었다.

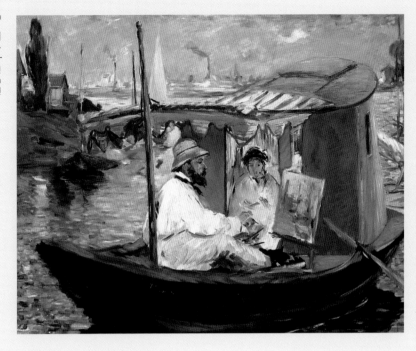

에두아르 마네
〈선상 작업실에서 그림을 그리는 모네〉
Monet peignant dans son bateau –atelier
1874년
캔버스에 유채물감, 82×100cm
노이에 피나코텍, 뮌헨

모네와 선상 작업실

온전히 그림에 헌신하고 자연과 하나가
되기를 갈망한 클로드 모네는 1871년
부터 1878년까지 아르장퇴유에서 살았
다. 그는 연장자인 도비니(Daubigny)를
따라 낡은 바지선을 구입해 선상 작업
실로 개조했다. 선상 작업실에서 그림
을 그리는 모네와 그의 첫 번째 아내 카
미유의 모습은 마네에 의해 화폭에 담
겼다. 카미유는 1879년에 겨우 서른두
살의 나이로 세상을 떠났다.

귀스타브 카유보트
〈카누 타는 사람들〉
Les Périssoires
1878년
캔버스에 유채물감, 156×109cm
렌 미술관

뛰어난 스포츠맨이었던 귀스타브
카유보트는 센 강에서 인기 있던
뱃놀이와 레가타를 바라보고만
있지 않았다. 이 작품에서 사진과
비슷한 구성은 물 위를 미끄러지
는 카누의 움직임을 암시한다. 역
동적인 사선 구성은 노 젓는 행
위를 능숙해 보이도록 강조한다.

동시대의 네 청년

회화 연구에 열정적으로 헌신한 클로드 모네(1840~1926)는 르 아브르의 성공한 상인의 아들로 태어났다. 그는 아버지의 재정적인 지원을 포기하고 1862년 저명한 화가의 아틀리에로 들어갔다. 파리에 도착한 직후, 모네는 글레르의 스튜디오뿐만 아니라 관습에 얽매이지 않았던 아카데미 쉬스에 다녔다. 하지만 곧 이들에게도 등을 돌렸다. 아버지는 예상대로 용돈을 끊었고 모네는 궁핍해졌다. 몽펠리에의 유서 깊은 가문의 자손인 프레데릭 바지유(1841~1870)는 의학을 공부하기 위해 파리로 갔고, 미술도 공부했다. 두 분야에 똑같은 시간을 할애하려고 생각했으나, 얼마 후 오래지 않아 미술을 선택했다. 그는 친구들을 돕기 위해 부모님의 용돈을 아낌없이 썼다. 알프레드 시슬레(1839~1899)는 파리에 살던 부유한 영국인 상인의 아들이었지만, 사업보다 미술을 더 좋아했다. 그는 프랑스–프로이센 전쟁으로 아버지가 파산하면서 생활고를 겪게 되었다. 오귀스트 르누아르(1841~1919)는 어려운 환경에서 성장했다. 그의 부모님은 재단사와 재봉사였다. 겨우 열세 살의 나이에 도자기 장인에게서 도제생활을 시작했다. 재정적인 불안정에도 불구하고 그는 곧 화가가 되려는 꿈을 좇기 시작했다.

"르누아르가 집에서 가져온 빵 덕택에 우리는 굶어죽지 않았네.
일주일 동안 먹을 빵도, 요리를 할 불도, 불빛도 없었어—
끔찍했다네."

모네, 바지유에게 보내는 편지, 1869년에 8월 9일.

"굶기를 밥 먹듯 하고 있지만 그래도 나는 행복하네. 왜냐하면
—그림을 그릴 때면—모네는 상류층처럼 굴기 때문이야……
물감이 조금밖에 남지 않아서 거의 아무것도 못하고 있어."

르누아르, 바지유에게 보내는 편지, 1869년 가을.

라 페름 생 시메옹 여인숙

1854년부터 부댕은 센 강 하구를 건너 옹플레르에서 빌레르빌로 가는 길에 있는 라 페름 생 시메옹 여인숙(La Ferme Saint-Siméon)에 머무르곤 했다. 목가적이고 조용한 거처—월 40프랑에 숙식을 제공하는 하숙집—였던 이 여인숙은 코로와 용킨트, 쿠르베, 그리고 바지유에게 오라고 권했던 모네같은 화가들이 모여들었던 곳이다.

요한 바르톨트 용킨트
⟨옹플레르 부두⟩
Quai à Honfleur
1866년
캔버스에 유채물감, 32.
앙드레–말로 현대미술관
르아브르
올리비에 센 컬렉션

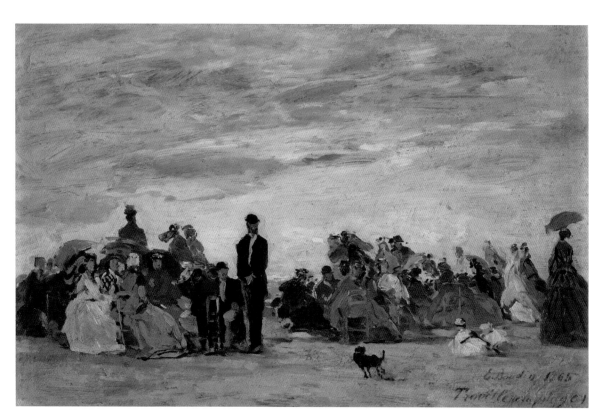

해변 학교에서

외젠 부댕은 아버지의 선박의 견습 선원으로 일하다가 훗날 르 아브르에서 문구와 액자를 판매하는 가게를 운영했다. 트루빌 해변에 온 활기 넘치는 상류층을 그리며 여가시간을 보냈다. 그는 가게에 이 지역을 거쳐 간 화가들, 즉 장 바티스트 이자베, 트루아용, 밀레의 그림을 전시했다. 밀레의 격려로 부댕은 1854년에 화가가 되기로 결심했다. 부댕의 그림들은 살롱전에서 입선했고, 그는 어느 정도 인정받았다. 1862년에 해변 휴양지의 새로운 매력을 보여주는 트루빌 해변 장면들을 처음으로 그린 사람이 바로 부댕이었다. 어느 날, 부댕은 17세 소년 모네가 그린 캐리커처를 우연히 보았고, 이 소년에게 야외로 나가 그림을 그려보라고 권했다. 모네는 지베르니의 자택의 침실에 부댕의 드로잉 석 점을 간직했다. 그는 화가가 막 되려던 시기에 자신에게 도움을 주었던 부댕에게 늘 감사하는 마음을 가지고 있었다.

외젠 부댕
⟨트루빌 해변⟩
La Plage de Trouville
1865년
판지에 유채물감, 26.5×40.5cm
오르세 미술관, 파리

> "그의 고집대로 나는 야외에서 그림을 그리기로 했다. 나는 물감 한 상자를 샀고,
> 시큰둥한 마음으로 그와 함께 루엘로 향했다. 부댕은 이젤을 세우더니 그림을 그리기 시작했다.
> 나는 좀 불안한 마음으로 그를 살폈다. 나는 더 유심히 보았고 그때 갑자기 베일이 벗겨지는 것 같았다.
> 그제야 나는 깨달았고, 그림이 무엇인지 완전히 이해했다."

클로드 모네, '외젠 부댕에 관하여'
장 클레(Jean Clay), 『인상주의』(1971)에서 인용.

나란히 그림 그리기

예술적 실험에 참여한 평생의 친구였던 인상주의 화가들은 서로 어울리며 토론을 하고, 작품의 소재를 찾아 함께 야외로 향했다.

퐁텐블로

아카데미식 주제에 싫증난 모네, 르누아르. 시슬레, 바지유 등은 앞 세대 바르비종 화가들의 족적을 따라 퐁텐블로 숲으로 향했다. 이 숲에서 이들의 첫 외광화가 그려졌다.

클로드 모네, 〈샤이의 길(퐁텐블로 숲)〉*Le Pavé de Chailly (Forêt de Fontainebleau)*, 1865년경
캔버스에 유채물감, 43.5×59cm
오르세 미술관, 파리

모네는 넓은 도로의 소실점을 활용해 사선 구성을 만들었다. 빛의 인상에 민감했던 그는

나무 꼭대기의 안개의 후광, 나무의 그림자, 바닥에 떨어진 빛을 묘사한다.

프레데릭 바지유, 〈샤이의 풍경〉*Paysage à Chailly*, 1865년
캔버스에 유채물감, 81×100.3cm
시카고 아트 인스티튜트, 시카고

바지유는 원근법을 무시하고 전경의 아름답고 거친 바위에 주목하는 특이한 구도를 중시한다. 밝은 햇빛은 그가 어린 시절을 보낸 프랑스 남부의 빛을 연상시킨다.

알프레드 시슬레, 〈라 셀 생 클루의 밤나무 숲〉
Allée de châtaigniers à La Celle-Saint-Cloud, 1865년
캔버스에 유채물감, 129×208cm
프티 팔레, 파리 시립미술관, 파리

라 셀 생 클루보다 퐁텐블로에서 더 많이 그린 듯한 온건한 이 작품은 테오도르 루소와 코로와 같은 '선구자들'의 계보를 잇는다.

라 그르누예르

'센 강의 트루빌'이라고 불리던 라 그르누예르는 부지발 근처 센 강변에 있던 대중적인 물놀이 시설이었다. 기차로 갈 수 있던 라 그르누예르에는 일요일마다 엄청난 인파가 모여들었다. 모네와 르누아르는 이곳에 이젤을 나란히 세워놓고 그림을 그렸다. 두 사람은 정확히 동일한 시점을 선택했다. 단 몇 개의 세부묘사만이 두 작품이 다른 시간대에 그려졌음을 알려준다.

클로드 모네, 〈라 그르누예르〉*La Grenouillère*, 1869년
캔버스에 유채물감, 74.6×99.7cm
메트로폴리탄 미술관, 뉴욕

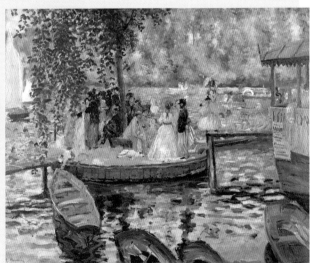

오귀스트 르누아르, 〈라 그르누예르〉*La Grenouillère*, 1869년
캔버스에 유채물감, 66.5×81cm
국립미술관, 스톡홀름

아르장퇴유의 모네의 집에서

모네는 1871년부터 1878년까지 아르장퇴유에 살았다. 날씨가 화창했던 어느 날, 마네가 모네를 찾아왔다. 곧 르누아르도 나타났고 이 손님들은 즉흥적으로 붓을 잡았다. 르누아르는 작은 캔버스를, 마네는 좀더 큰 캔버스를 선택했다. 접근방식에서 조금 다르지만 매력이 가득하고 애정이 듬뿍담긴 두 작품은 동일한 장면을 그렸다.

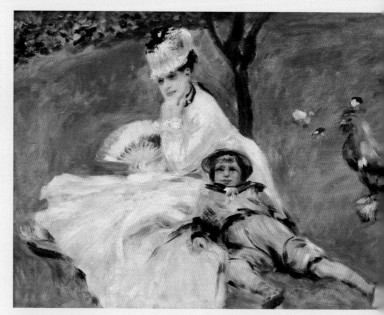

오귀스트 르누아르, 〈아르장퇴유의 집 정원에 있는 카미유 모네와 아들 장〉
Camille Monet et son fils Jean dans le jardin à Argenteuil, 1874년
캔버스에 유채물감, 50.4×68cm, 국립미술관, 워싱턴 D.C.

산책

이 경우에 모네와 르누아르는 이젤을 나란히 놓고 작업하지도, 같은 주제를 그리지도 않았다. 비슷한 점이 많은 두 작품은 몇 년의 차이를 두고 그려졌다. 양귀비꽃이 드문드문 피어 있는 초원이 있다. 아래쪽으로 길이 구불구불 이어지고 두 무리의 사람들이 멀찍이 떨어져 언덕을 내려오고 있다. 두 작품 속 사람들은 무더운 여름 오후 나들이에서 돌아오고 있다.

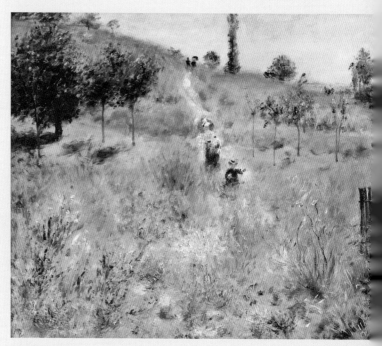

오귀스트 르누아르, 〈키 큰 풀 사이의 길〉*Chemin montant dans les hautes herbes*, 1876~1877년
캔버스에 유채물감, 60×74cm, 오르세 미술관, 파리

에두아르 마네, 〈정원의 모네 가족〉*La Famille Monet dans le jardin*, 1874년
캔버스에 유채물감, 61×99.7cm, 메트로폴리탄 미술관, 뉴욕

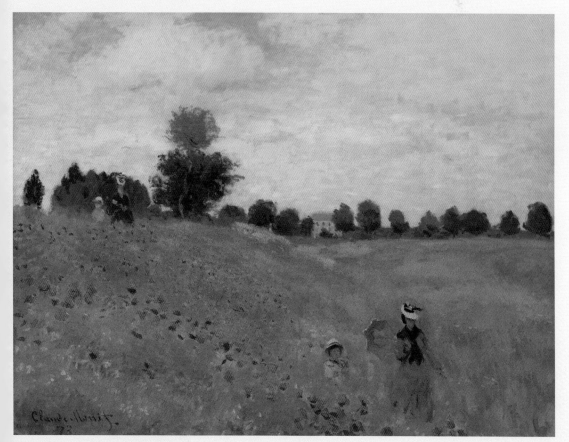

클로드 모네, 〈양귀비꽃, 아르장퇴유 부근〉*Coquelicots, environs d'Argenteuil*, 1873년
캔버스에 유채물감, 50×65cm, 오르세 미술관, 파리

프레데릭 바지유
〈여름 풍경〉 *Scène d'été*
1869년
캔버스에 유채물감, 156 ×158cm
포그 미술관, 하버드 대학교 미술관, 캠브리지

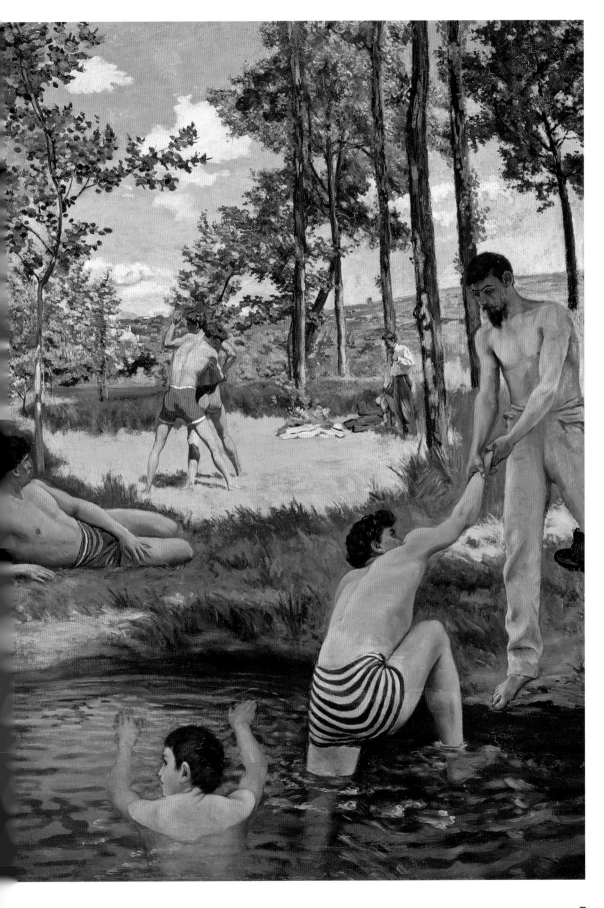

Scène d'été

여름 풍경

1869년 – 프레데릭 바지유

몽펠리에 출신 프레데릭 바지유(Frédéric Bazille)의 이 감각적인 작품은 수영과 야외 활동을 즐길 수 있는 여름에 대한 찬가이다.

배경에서 레슬링을 하고 있는 두 친구의 모습은 강렬한 지중해 태양의 빛과 그림자 사이에서 뚜렷이 드러난다.

물놀이

19세기에 사람들은 야외에서도 물놀이를 하기 시작했다. 갑자기, 바다 수영이 대중화되었고 노르망디의 어촌 마을과 항구는 세련된 휴양지로 변신했다. 수영의 유행은 센 강과 또다른 강의 기슭을 장악했다. 자연과의 교감과 해방감에 매료된 인상주의 화가들은 즉시 이 주제를 채택했다.

"전통에 흐려진 눈이 순수한 자연의 빛을 감당하려면
아직 더 참고 기다려야 하는 걸까요?"

피에르 피뷔 드 샤반(Pierre Puvis de Chavannes), 베르트 모리조에게 보낸 편지, 1872년.

한 남자가 힘을 다해 친구를 물 밖으로
끌어올리고 있다. 그의 줄무늬 수영복
은 몸에 밀착되면서 팽팽히 당겨졌다.

바지유는 연못에 비친 그림자를 묘사한다.
물이 맑아서 수영하는 남자의 몸이 비친다.

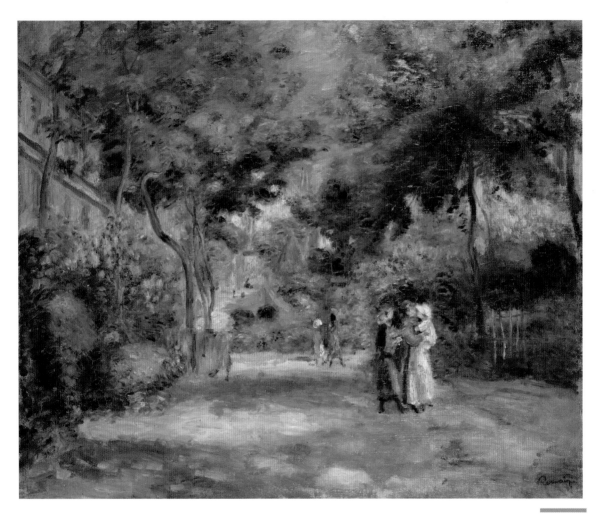

오귀스트 르누아르
〈몽마르트르 공원〉*Les Jardins de Montmartre*
1890년경
캔버스에 유채물감, 46×55cm
애슈몰린 미술관, 옥스퍼드

즐겨 찾던 장소들

늘 새로운 풍경을 찾던 인상주의 화가들이 즐겨 찾던 장소들은 야외의 아틀리에가 되었다. 이들은 대부분이 노르망디 해안이나 센 강 줄기에 살면서 사계절과 하루의 다양한 시간의 풍경을 되풀이하며 그렸다.

파리

인상주의 화가들이 원래 모이던 곳은 파리의 카페와 자유로운 아카데미였다. 그러나 곧 대다수가 파리 외곽으로 이사를 갔다. 그들은 생활비가 많이 드는 도시를 떠나 좋아하던 주제—풍경, 레저 활동, 야외—가까이 살고 싶어 했다. 그러나 르누아르는 예외였다. 그는 몽마르트르 부근에 계속 살다가 1903년에 카뉴 쉬르 메르(Cagnes-sur-Mer)의 콜레트(Collettes)로 이사했다.

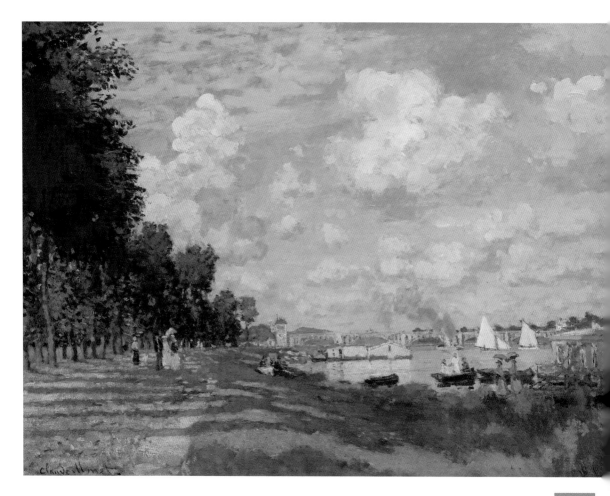

클로드 모네
〈아르장퇴유의 강 유역〉
Le Bassin d'Argenteuil
1872년경
캔버스에 유채물감, 60×80.5cm
오르세 미술관, 파리

아르장퇴유

아르장퇴유(Argenteuil)는 1870년대 초에 모든 (혹은 대부분의) 인상주의 화가들이 찾았던 곳이다. 생 라자르 역에서 기차를 타면 하루 나들이를 갈 수 있는 곳이었다. 모네는 1871년에 아르장퇴유로 이사를 했고 르누아르와 시슬레는 자주 모네를 찾아갔다. 마네는 1874년에 모네와 함께 여름을 보내며 외광화를 그렸다.

루브시엔

피사로는 1869년, 루브시엔(Louveciennes)에 정착했다. 1870년에 프랑스-프로이센 전쟁이 발발하자 도망친 피사로는 전쟁이 끝난 후 집으로 돌아갔을 때 작업실이 약탈당해 1천 점 이상의 작품이 파괴되었음을 알게 되었다. 이후 몇 달 동안, 그는 루브시엔 풍경화를 다수 제작했다.

에라니 쉬르 엡트

1884년, 에라니 쉬르 엡트(Éragny-sur-Epte)에 정착한 피사로는 1903년 세상을 떠날 때까지 이곳에서 살았다. 그는 종종 친구 모네, 폴 세잔, 빈센트 반 고흐, 폴 고갱을 정원으로 초대했다. 정원은 그가 좋아한 주제였다.

카미유 피사로
〈루브시엔의 길〉
La Route de Louveciennes
1872년
캔버스에 유채물감, 60×73.5cm
오르세 미술관, 파리

카미유 피사로
〈에라니의 풍경:
에라니의 교회와 농장〉
Paysage à Éragny,
église et la ferme d'Éragny
1895년
캔버스에 유채물감, 60×73.4cm
오르세 미술관, 파리

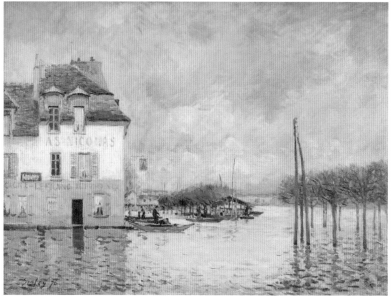

부지발

베르트 모리조와 남편 외젠 마네는 1881년부터 1884년까지 부지발(Bougival)에 임대한 집에서 딸 쥘리와 아름다운 여름날을 보냈다. 보모가 바느질을 하고 어린 소녀가 뛰어놀던 정원은 베르트의 그림의 무궁무진한 영감의 원천이었다.

마를리 르 루아

1875년에 시슬레는 마를리 르 루아(Marly-le-Roi)로 이사를 갔다. 1876년 대홍수 때, 이곳에 살고 있던 시슬레는 와인 상점의 풍경 6점을 그렸다. 건물의 하부가 물에 잠기자 가게 주인은 문 옆에 작은 판매대를 임시로 마련했다.

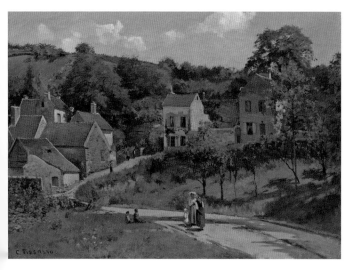

카미유 피사로
〈에르미타주 언덕, 퐁투아즈〉
Les Coteaux de l'Hermitage, Pontoise
1876년
캔버스에 유채물감, 151×201cm
솔로몬 R. 구겐하임 미술관, 뉴욕

알프레드 시슬레
〈모레의 교회(한낮의)〉
L'Église de Moret (*plein soleil*)
1893년
캔버스에 유채물감, 67×81.5cm
루앙 미술관

모레 쉬르 루앙

시슬레는 1882년에 모레 쉬르 루앙(Moret-sur-Loing)으로 가서 1899년 죽을 때까지 살았다. 이 교회 풍경은 시슬레가 1893~1894년에 제작한 12점의 연작에 속하는 그림이다.

퐁투아즈

피사로는 1866년부터 1869년까지 퐁투아즈(Pontoise)에 살았고 1872년에 이곳으로 다시 돌아왔다. 그는 친구 세잔, 고갱, 아르망 기요맹을 집으로 초대해 함께 그림을 그렸다.

클로드 모네
〈베퇴유의 화가의 정원〉
Le Jardin de l'artiste à Vétheuil
1880년
캔버스에 유채물감, 152×121cm
국립미술관, 워싱턴 D.C.

카미유 피사로
〈브알디유 다리, 루앙: 일몰, 안개 낀 날씨〉
Le Pont Boieldieu à Rouen, soleil cou-
chant, temps brumeux,
1896년
캔버스에 유채물감, 54×65cm
루앙 미술관

베퇴유

모네는 1878년에 가족을 데리고 베퇴유(Vétheuil)로 갔다. 얼마 후, 알리스 오슈데가 여섯 아이를 데리고 와서 모네의 가족과 함께 살게 되었다. 이듬해 모네의 첫 아내인 카미유는 암으로 세상을 떠났다.

루앙

파리와 노르망디 해안 사이에 있는 루앙(Rouen)은 도중에 꼭 들러야 하는 곳이었다. 피사로, 고갱, 모네(전설적인 대성당 장면을 그리려고)는 루앙에 체류한 적이 있는데 각자 체류 기간은 다양했다.

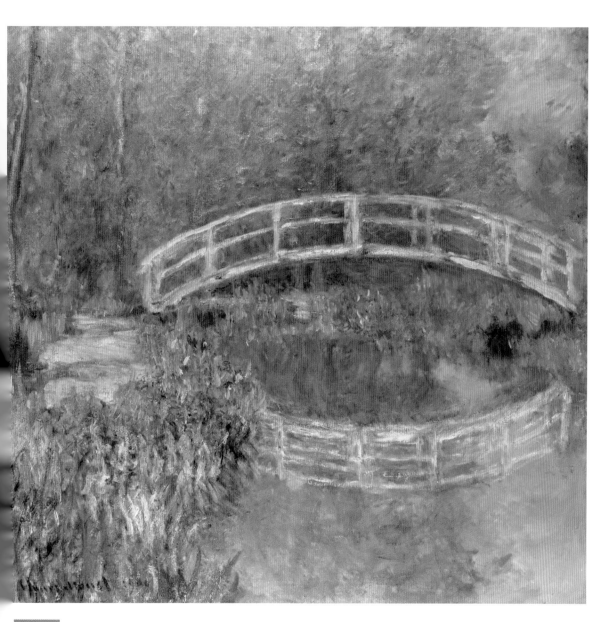

클로드 모네
〈수련 연못: 노란 붓꽃〉
Le Bassin aux nymphéas, les iris d'eau
1900년
캔버스에 유채물감, 89 ×92cm
개인 소장

지베르니

모네는 1883년에 지베르니(Giverny)에 정착하고 1926년 세상을 떠날 때까
지 살았다. 지베르니의 정원은 말년에 모네를 사로잡았던 주제였다.

오귀스트 르누아르
〈노르망디 바르주몽 부근의 해안 풍경〉
Vue de la côte à Wargemont en Normandie
1880년
캔버스에 유채물감, 50.5×62.2cm
메트로폴리탄 미술관, 뉴욕

디에프

고급스럽고 세계적인 해안 휴양지 디에프(Dieppe)는 화가들의 마음을 사로잡았다. 모네는 1882년에 디에프에 갔지만, 얼마 뒤 근처의 더한적한 마을인 푸르빌을 더 좋아하게 되었다. 그곳에서 그는 바랑주빌(Varengeville) 해변을 방문하면서 작업일정을 세웠다. 르누아르도 1879년부터 후원자 베라르의 초청으로 이곳에서 멀지 않은 바르주몽(Wargemont) 성을 방문했다. 피사로는 1901년과 1902년에 이곳의 마을과 항구 풍경을 그렸다.

에트르타

모네는 1868년과 1869년 겨울에 에트르타(Étretat)의 유명한 절벽 옆에 이젤을 세웠다. 그는 1883년부터 1886년까지 매년 에트르타로 향했고 1885년에는 소설의 영감을 얻기 위해 이 마을을 찾은 기 드 모파상을 만났다.

르 아브르

르 아브르(Le Havre) 출신인 모네는 아버지와의 갈등에도 불구하고 1860년대와 1870년대에 정기적으로 고향으로 돌아와 머물렀다. 인생의 전환점이 된 부댕과의 첫 만남이 이루어졌던 곳도, 끊임없이 변하는 해변의 풍경을 그리고 싶은 욕구가 생긴 곳도 르 아브르였다.

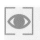

정원들

관상용 정원, 일상생활의 질을 향상시키는 텃밭, 혹은 깨끗한 오스만의 파리에 신선한 공기를 공급하는 공원들…… 19세기에는 산업화와 도시화와 더불어 공공 또는 개인 정원들이 급속히 확산되었다. 인간에 의해 통제된 자연의 일부분을 의미하는 정원은 인상주의자들에 의해 자주 그려졌다. 그들은 야외의 인물들을 묘사하고, 일상을 매력적으로 만드는 찰나의 순간들과 빛과 그림자의 변화를 표현하려고 노력했다.

모네, 정원에 대한 열정

모네는 파리에서 몽소(Monceau) 공원, 튈르리(Tuileries) 공원, 뤽상부르(Luxembourg) 공원을 그렸고, 그 때부터 이사를 가는 곳마다 정원을 가꿨다. 그는 늘 정원을 소중히 돌보았다. 정원은 가족과 친구들과 시간을 보내고 홀로 명상에 잠기고, 또 무엇보다도 그림작업을 하는 장소였다. 이는 지베르니에서 정점에 달했다.

1866년에 이 거대한 그림을 구상한 모네는 정원의 풍경에 인물들을 통합하려고 노력했다. 1867년 살롱전에서 낙선한 이 작품을 시작으로, 모네는 정원의 여인들이라는 주제를 반복해서 그렸다.

클로드 모네, 〈정원의 여인들〉*Femmes au jardin*, 1866년경
캔버스에 유채물감, 255×205cm, 오르세 미술관, 파리

아르장퇴유의 정원은 모네와 그를 찾아온 친구들의 수많은 그림의 소재가 되었다. 이 그림 중앙에 있는 아이는 모네의 아들 장이고 계단 위에 서 있는 여자는 모네의 첫 번째 부인 카미유다. 집 앞에 줄지어 늘어선 파란색 파이앙스(Faience) 화분은 그가 마지막으로 정착한 지베르니의 집까지 이사를 가는 곳마다 들고 다녔던 것들이다.

클로드 모네, 〈아르장퇴유의 화가의 집〉*La Maison de l'artiste à Argenteuil*, 1873년
캔버스에 유채물감, 60.2×73.3cm, 시카고 아트 인스티튜트, 시카고

아르장퇴유의 모네의 집에 모였던 인상주의 화가들은 즐겁고 화기애애한 분위기 속에서 외광화에 빠져들었다.

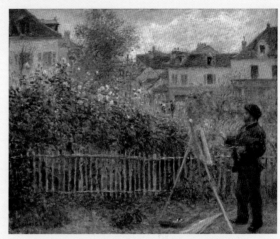

오귀스트 르누아르, 〈아르장퇴유의 집 정원에서 그림을 그리는 모네〉
Monet peignant dans son jardin à Argenteuil, 1873년
캔버스에 유채물감, 46×60cm, 워즈워스 아테네움, 하트퍼드

모네에 의해 새로 태어난 지베르니의 정원은 자연과 외광화에 대한 그의 열정의 절정을 상징하는 색채의 폭발로 화려한 쇼가 되었다.

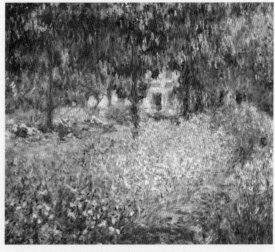

클로드 모네, 〈지베르니의 화가의 정원〉*Le Jardin de l'artiste à Giverny*, 1900년
캔버스에 유채물감, 81×92cm, 오르세 미술관, 파리

콜레트의 르누아르

르누아르는 카뉴 쉬르 메르 (Cagnes-sur-Mer)에 있던 사유지 콜레트에서 인생의 마지막 12년을 보냈다. 심한 관절염을 앓았으며 매우 쇠약해진 르누아르는 그의 정원을 모든 제약에서 완전히 해방된 회화 양식의 실험터로 만들었다.

오귀스트 르누아르, 〈콜레트의 농장〉*La Ferme des Collettes*, 1915년
캔버스에 유채물감, 46×51cm, 르누아르 미술관, 카뉴-쉬르-메르

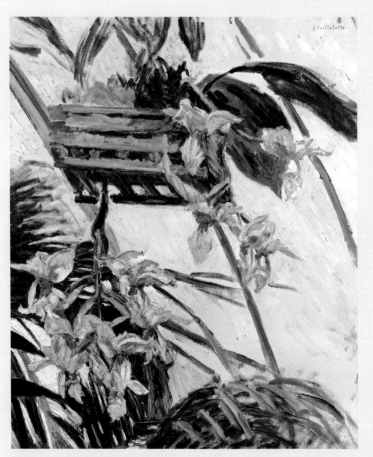

귀스타브 카유보트, 〈난초〉*Orchidées*, 1893년
캔버스에 유채물감, 65×54cm, 개인소장

원예가 카유보트

카유보트는 1881년 아르장퇴유 맞은편 센 강변에 있는 프티 젠느빌리에(Petit Gennevilliers)에 집을 사기 전에, 예르의 가족의 대저택 정원 풍경을 100점 가량 그렸다. 정원 가꾸기와 배 타기에 대한 열정뿐 아니라 그림에도 몰두하면서 그가 파리의 집을 비우는 횟수는 점점 더 늘어났다. 카유보트는 식물을 재배하고 온실을 지었으며, 역시 열정적인 원예가였던 친구 클로드 모네와 꺾꽂이용 나뭇가지를 교환했다.

에라니의 피사로

1884년에 에라니에 정착한 피사로는 새 집을 둘러싸고 있던 정원에 관심을 기울였다. 꽃이 핀 사과나무들, 여름의 열기, 일몰은 그에게 무궁무진한 영감의 원천이 되었다.

카미유 피사로, 〈에라니의 정원〉 *Le Jardin à Éragny*, 1896년
캔버스에 유채물감, 54.6×65.4cm, 티센 보르네미사 미술관, 마드리드

정원의 베르트 모리조

베르트는 1881~1884년에 임대한 부지발의 집 정원을 자주 그렸다. 또 다소 빈도가 낮긴 해도 1883년부터 살았던 집 부근의 불로뉴 숲도 그렸다. 여성으로서 외부의 주제를 그리는 데 제약이 많았던 베르트는 자신의 정원을 즐겨 그렸다. 그녀는 정원에서 놀고 있는 딸 쥘리를 그리는 것을 좋아했다. 베르트와 남편 외젠 마네는 1891년에 메닐의 토지를 매입한다. 이곳은 베르트의 말년의 그림에서 볼 수 있다.

베르트 모리조, 〈접시꽃과 아이〉 *Enfant dans les roses trémières*, 1881년
캔버스에 유채물감, 50.6×42.2cm, 개인소장

지베르니

지베르니로 이사를 가자마자, 모네는 자신이 꿈꿔왔던 정원을 만들기 위해 관개시설과 계단식 화단을 설치하는 데 착수했다. 그는 엡트(Epte) 강의 작은 지류의 방향을 틀었고 개울에 일본식 다리를 놓았다. 평생 야외에서 그림을 그린 이 인상주의 대가는 남은 생애 마지막 29년 동안 고갈되지 않는 영감을 주는 자신만의 모티브를 지베르니에 만든 것이다.

모네가 앞으로 그리게 될 수많은 작품들에 비하면 평범한 크기인 이 수련 연못은 그가 꾸준히 그렸던 모티브였다.

클로드 모네, 〈수련 연못: 초록색의 조화〉*Le Bassin aux nymphéas, harmonie verte*, 1899년
캔버스에 유채물감, 89×93cm, 오르세 미술관, 파리

모네의 집 내부의 벽에는 그가 소장하고
있던 인상주의 그림과 일본판화가 빼곡히
걸려 있었다. 서재에는 원예에 관련된 서
적들이 많았다. 침실에 부댕의 스케치 석
점은 모네가 늘 곁에 둔 그림이었다.

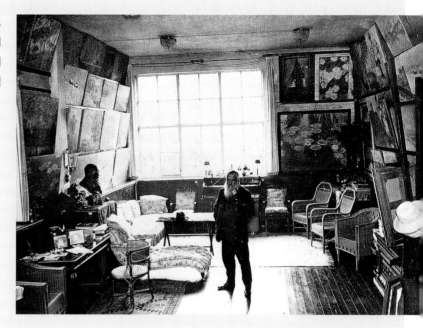

모네의 정원 가꾸기

모네는 자신의 가장 아름다운 작품은 정
원이라고 말한 적이 있다. 그는 설비와
식물 재배에 관련된 모든 것을 직접 결정
하며 정원 관리에 대단히 정성을 기울였
다. 동양 미술에 매료되었던 그는 연못에
일본식 다리를 설치했다. 모네의 그림에
자주 등장하는 다리다.

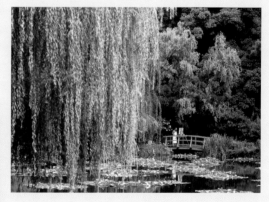

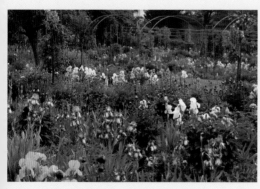

모네는 화단을 캔버스 위의 색채처럼 조합하고
세심하게 설계했다.

귀스타브 카유보트
〈목욕하는 남자〉*Homme au bain*
1884년
캔버스에 유채물감, 145×114cm
보스턴 미술관

일상적인 주제

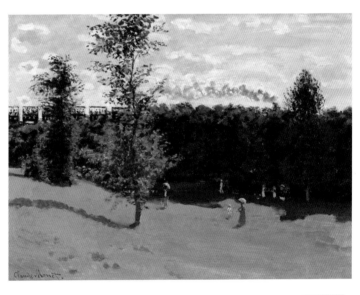

올림포스 산에서 신들이 여전히 세상을 통치하고 살롱전에서 영웅들이 칼을 들고 싸우는 동안, 고상한 주제와 거대한 캔버스에서 등을 돌린 인상주의 화가들은 일상의 사건, 한가한 때, 자유로운 시간 같은 평범한 주제로 시선을 돌렸다. 자신의 주변에 관심을 기울였던 이들은 이러한 사소한 순간에 애착이 있었고 그것의 아름다움과 감정을 표현하려고 애썼다. 멀리 이어진 길, 놀고 있는 아이, 한줄기 햇살, 바느질하는 여자, 시골을 달리는 기차, 돌풍 등 이 모든 '특별하지 않은 사건들(non-events)'은 주제가 되기에 충분했다. 나비잡기나 뱃놀이 같은 사소하지만 유쾌한 장면도 훌륭한 주제였다. 삶의 가벼운 떨림이 그림 속으로 들어왔고, 이 모든 작은 순간들은 삶의 소박한 기쁨의 찬가가 되었다. 서사와 일화는 사라졌으며 고귀한 업적과 행위는 기피되었다. 인상주의자들은 경마장이나 파리의 오페라 극장처럼 좀 더 분주한 장소를 그릴 때조차도 이면에 더 관심이 있었다. 그들은 공연이 공연이나 경마의 승리를 그리는 법이 없었다. 설사 그린다해도 아주 사소한 사건은 나타나지 않는

클로드 모네
⟨시골의 기차⟩
Train dans la campagne
1870~1871년경
캔버스에 유채물감, 50×65cm
오르세 미술관, 파리

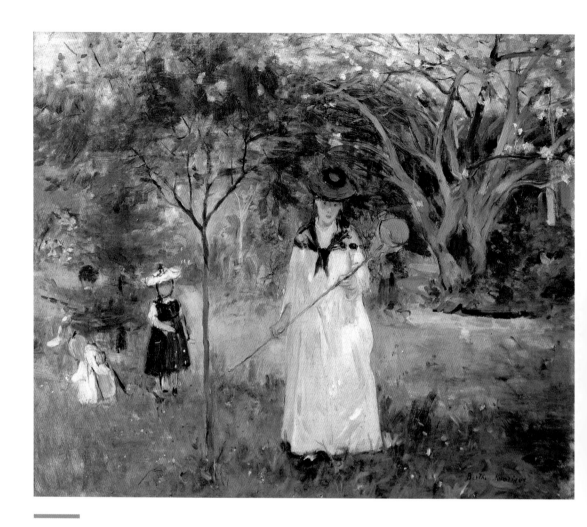

베르트 모리조
〈나비채집〉
La Chasse aux papillons
1874년
캔버스에 유채물감, 46×56cm
오르세 미술관, 파리

다. 그들이 온전히 관심을 쏟는 것은, 전후(Before, After), 인터미션, 리허설, 휴식시간 등의 순간이다. 인상주의 화가들은 자기가 살고 있는 시대에 주목했고, 현실세계에서 자신을 둘러싸고 있는 것들 이외의 주제는 찾지 않았다. 그들은 설령 주제가 어떤 사람들에게 사소한 것 같거나 무의미해 보일지라도 아랑곳하지 않았다. 그건 문제가 아니었다. 모든 것이 그들의 시선을 사로잡을 수 있다. 지쳐서 의자에 큰 대자로 누운 소녀나 혹은 연못에 원을 그리는 빗방울마저도. 보고 느낄 줄 아는 사람에게는 빠른 붓질로 그려낸 삶의 모든 순간이 풍성하고 충만할 수 있었다. 어떻게 보면 삶의 철학이지만 더 정확하게는 미술사의 결정적인 전환점이었다. 인상주의 화가들은 더 이상 주제를 묘사하지 않았다. 그들은 그림을

소형 그림으로 변화된 삶

현실로의 귀환이었다. 인상주의자들과 함께 그림 크기는 더 작아졌다. 관람자를 압도한 광대한 장면과 기념비적인 캔버스는 사라졌다. 이들의 그림은 야외에 세워놓은 이젤이 지탱할 수 있고 팔에 끼고 옮길 수 있으며, 수집가의 아파트에 걸 수 있는 크기였다.

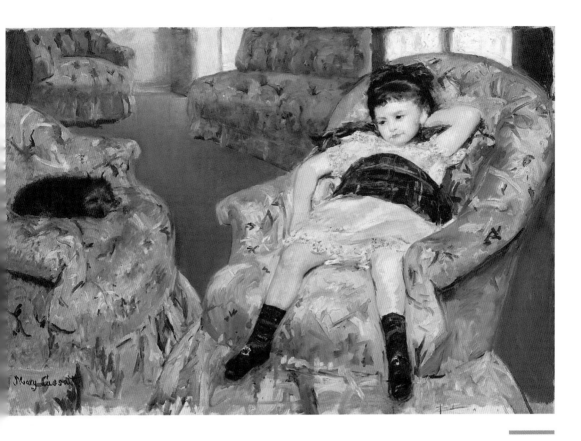

그린 것이다. 결국 그림 그 자체가 미술의 유일하고도 진정한 목적이 되었다.

"지금까지 미술은 오직 신과 영웅들,
그리고 성인들과 연관되어 있었다.
이제 인간에게 몰두할 때가 왔다."

피에르 조셉 프루동, 1865년.

카유보트는 빗방울이 연못에 떨어지며 원이 만들어지는 이 사소한 사건에 마음을 완전히 빼앗겼다. 그는 일상적인 주제와 독특한 구도로 굉장한 현대성을 드러내는 작품을 선보였다.

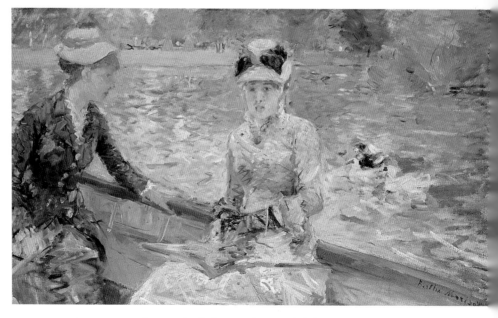

베르트 모리조가 자주 들르던 불로뉴 숲에서 실물을 보고 그린 이 작품은 뱃놀이를 즐기는 우아한 숙녀들을 보여준다. 둘 중 한 명이 지나가는 오리 떼를 보려고 얼굴을 돌린 모습은 스냅사진 같은 느낌을 준다.

파리의 교양 있는 시민으로서 드가는 당시 큰 인기를 끌었던 경마장에 자주 출입했다. 사람들은 영국에서 수입된 경마를 즐겼다. 하지만 드가는 결승선이나 흥분한 모습의 관중들을 주제로 선택하지 않았다. 그는 경기 중간에 있는 휴식시간과 빛과 그림자의 움직임에 훨씬 더 관심이 있었다.

에드가 드가
〈퍼레이드〉 *Le Défilé*,
'관람석 앞의 경주마들
(*Chevaux de course devant les tribunes*)'로도 알려짐
1866～1868년경
캔버스에 붙인 종이에 유채물감, 46×61cm
오르세 미술관, 파리

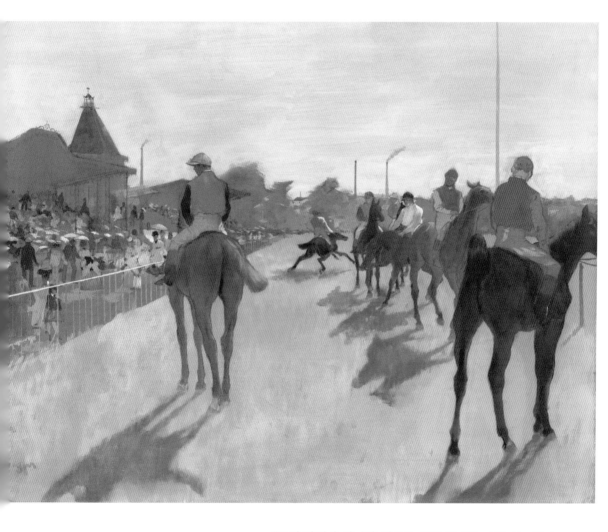

*"주제 자체가 아니라 배색을 위해 주제를 다룬다는 점이
인상주의자들과 다른 화가들의 차이다."*

조르주 리비에르, 1877년.

가정생활

자신을 둘러싼 환경에 민감했던 인상주의 화가들은 미술에 그때까지 없었던 주제를 도입했다. 개인적이며 가려져 있던 가정생활이 갑자기 그림 속에 등장했다. 사실상 아무런 일도 일어나지 않거나(일어난다 해도) 별 일이 아니다. 사람들은 바느질을 하고 책을 읽으며, 지루해하고 있거나 거실에 앉아있거나 정원에서 식사를 한다. 이들은 영웅적이지도, 실물보다 더 아름답지도 않다. 그저 자신의 삶을 살고 있는 실제 인물들일 뿐이다. 화가는 이들을 애정어린 시선으로 바라본다 .

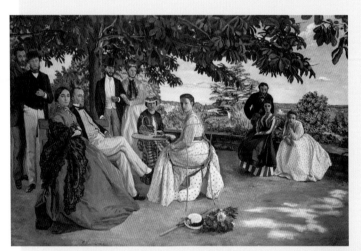

몽펠리에 근처 메릭의 본가를 방문한 바지유는 테라스에 모인 일가친척을 보여주는 거대한 집단 초상화를 제작했다. 카메라를 쳐다보듯 이젤을 바라보는 사람들은 현장에 함께 있는 듯한 느낌을 주며, 그림에 강렬한 효과를 만들어 낸다. 남성들의 자신감과 여성들의 온화하면서도 신중한 모습은 부르주아 계급의 생활양식을 환기시킨다. 이 그림은 당대의 삶을 정확하게 묘사하는 완전히 새로운 회화였다. 지중해의 태양이 내리쬐는 야외에서 그린 후, 작업실에서 수정된 이 그림은 빛을 다루는 바지유의 뛰어난 능력을 드러낸다. 그림의 왼쪽 끝에 바지유가 보인다.

프레데릭 바지유, 〈가족모임〉*Réunion de famille*, '가족 초상화(*Portraits de famille*)'로도 알려짐, 1867년 캔버스에 유채물감, 152×230cm, 오르세 미술관, 파리

늦은 나이에 엄마가 된 베르트 모리조는 딸 쥘리를 즐겨 그렸다. 예리한 감성으로 시적인 동심의 세계를 포착한 베르트의 그림에서 아이가 성장하는 모습을 볼 수 있다.

베르트 모리조, 〈시골집 내부〉*Intérieur de cottage*, '인형을 들고 있는 아이(*L'Enfant à la poupée*)'로도 알려짐, 1886년 캔버스에 유채물감, 50×60cm, 익셀 미술관, 브뤼셀

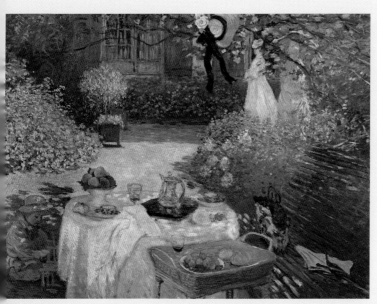

아르장퇴유에서 살았던 몇 년간, 모네는 정원에서 분주한 카미유와 아들을 꾸준히 그렸다. 돈 걱정에도 불구하고 그림에는 평온한 기쁨과 느긋한 분위기가 배어 있다. 모네는 배경의 이제 막 도착한 흰 드레스를 입은 카미유의 실루엣은 이 순간의 유쾌함을 더 강조한다. 가족을 스냅사진처럼 있는 그대로 그리는 것을 좋아했다. 날씨가 좋다. 탁자는 치우지 않았고 나뭇가지에는 모자가 걸려 있으며 벤치에는 잊고 간 가방과 양산이 놓여 있다. 아들 장은 그림자 아래에서 조용히 놀고 있다. 배경의 이제 막 도착한 흰 드레스를 입은 카미유의 실루엣은 이 순간의 유쾌함을 더 강조한다. 친밀하고도 즉흥적인 이 분위기는 나비파(Nabis)에 영감을 주었다.

클로드 모네, 〈오찬: 아르장퇴유의 모네의 정원〉
Le Déjeuner: le jardin de Monet à Argenteuil, 1873년경
캔버스에 유채물감, 160×201cm, 오르세 미술관, 파리

카유보트는 1879년대에 수많은 그림을 그렸던 예르에 있는 가족 사유지에서 사촌, 숙모, 가족의 친구 그리고 가장 안쪽의 어머니를 사선의 구성으로 그렸다. 고개를 숙이고 각자의 일에 열중하느라 얼굴이 잘 보이지 않는 이 여성들은 부르주아의 관습에 따라 가정에 자신을 가두고 있는 듯하다.

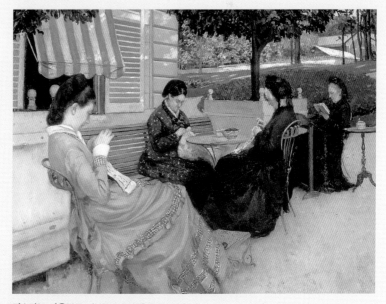

귀스타브 카유보트, 〈시골의 초상들〉*Portraits à la campagne*, 1876년
캔버스에 유채물감, 98.5×111cm, 바론－제라르 미술관, 바이유

자연, 그 자체

외광화가였던 인상주의자들은 풍경, 더 크게는 자연을 그들 미술의 주요 모티프의 하나로 만들게 된다. 가을색, 수면의 반짝이는 햇빛, 폭풍우나 돌풍은 주제가 되기에 충분했다. 아카데미의 엄격한 규정들에 따라 서열화된 장르이자 역사화의 배경으로서 풍경화는 마침내 와해되었다. 부자연스러운 절벽들, 항상 나뭇잎이 달린 나무들, 저 멀리 푸른빛이 도는 지평선 등은 사라졌다. 인상주의자들과 더불어, 아무런 구실없이 자연 그 자체와 자연의 힘이 그림에 등장했다.

계절들

코로는 여전히 숲속을 거니는 님프들을 그렸고, 바르비종 화가들은 보잘 것 없는 농민이나 평온한 소들을 화폭에 담았다. 아카데미가 기대한 모든 상투적인 것들을 완전하게 제거한 인상주의 화가들의 풍경화와 함께 혁명이 시작되었다. 자연은 그 자체로 묘사될 가치가 있는 주제였다. 무궁무진하기까지 했다. 자연의 마법에 빠진 인상주의자들은 계절의 변화를 통해 자연의 다양한 모습을 표현하려고 애썼다. 붉게 타오르는 가을, 봄 꽃의 싱그러움, 여름의 무더위, 겨울의 나른함이 차례로 화폭에 담겼다.

카미유 피사로, 〈봄, 꽃이 핀 자두나무〉*Printemps, Pruniers en fleurs* '텃밭, 꽃이 핀 나무: 봄, 퐁투아즈'로도 알려짐, 1877년 캔버스에 유채물감, 65.5×81cm, 오르세 미술관, 파리

클로드 모네, 〈아르장퇴유의 가을 인상〉*Effet d'automne à Argenteuil*, 1873년 캔버스에 유채물감, 55×74.5cm, 코톨드 갤러리, 런던

알프레드 시슬레, 〈파도, 레이디스 코브, 랭랜드 베이〉
La Vague, Lady's Cove, Langland Bay, 1897년
캔버스에 유채물감, 65×81.5cm, 개인소장

바다

전함의 맹렬한 포격, 혹은 바다
에서 근근이 먹고 사는 가난한
어부들—영웅적인 전쟁 장면에
서든 사회의 비참함을 묘사하
는 그림에서든 바다는 미술에
있어 익숙한 주제였다. 그러나
인상주의 화가들이 바다를 다
룬 방식은 참신했다. 그들에게
는 바다 풍경을 그리기 위한
구실이 필요하지 않았다. 바다
는 폭풍우가 몰아치거나 평온
하고, 천둥이 치거나 잔잔하게
색채의 전 영역을 보여주며 그
자체의 모습을 드러낸다. 바다
의 물거품 냄새가 코를 자극하
는 듯하다.

클로드 모네, 〈페캉, 바닷가〉 *Fécamp, bords de mer*, 1881년
캔버스에 유채물감, 65×80cm, 앙드레-말로 미술관, 르아브르

클로드 모네, 〈폭풍우, 벨 일 해안〉 *Tempête, côte Belle-Île*, 1886년
캔버스에 유채물감, 65×81.5cm, 오르세 미술관, 파리

에드가 드가, 〈바닷가의 집들〉 *Maisons au bord de la mer*, 1869년경
파스텔, 31.4×46.5cm, 오르세 미술관, 루브르 박물관에서 보존, 파리

강변

강물과 물에 비친 그림자의 변화는 센 강에 큰 애정이 있었던 인상주의자들이 즐겨 그린 주제의 하나였다. 끊임없이 움직이고 변하는 그림자로 반짝이는 물은 다른 무엇보다도 더 그들을 사로잡았다. 그들이 그려낸 강은 더 이상 금속판 같은 균일하고 불투명한 덩어리가 아니었다. 강은 계속 달라지는 구름, 강둑, 배, 햇빛을 비추며 물의 투명함과 무한한 색조를 드러내보였다.

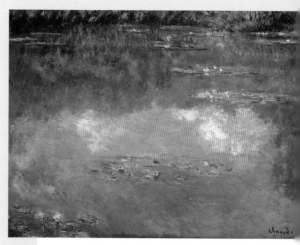

클로드 모네, 〈수련, 물의 풍경, 구름〉
Nymphéas, paysage d'eau, les nuages, 1903년
캔버스에 유채물감, 73 ×100cm, 개인소장

"나는 또 다시 불가능에 도전했네:
구불거리는 수초가 있는 연못 그리는 것 말일세…… .
보기는 좋아도 그리려고 하는 건 미친 짓이지.
그렇지만 난 항상 그런 일에 매달렸네."

모네, 귀스타브 제오프루아에게 보낸 편지,
1890년 6월 22일.

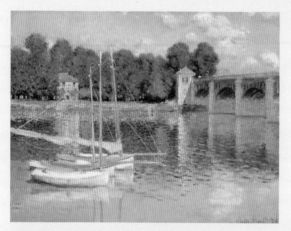

클로드 모네, 〈아르장퇴유 다리〉*Le Pont d'Argenteuil*, 1874년
캔버스에 유채물감, 60.5×80cm, 오르세 미술관, 파리

귀스타브 카유보트, 〈아르장퇴유 다리와 센 강〉
Le Pont à Argenteuil et la Seine, 1883년경
캔버스에 유채물감, 65.5×81.6cm, 개인소장

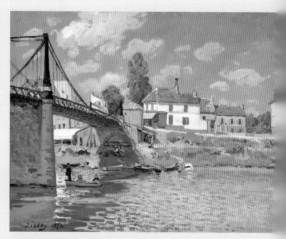

알프레드 시슬레, 〈빌뇌브 라 가렌 다리〉
Le Pont à Villeneuve-la-Garenne, 1872년
캔버스에 유채물감, 49.5×65.4cm, 메트로폴리탄 미술관, 뉴욕

하늘

흘러가는 구름, 쏟아지는 햇빛, 폭풍우, 일몰의 찬란함―인상주의 화가들에게 변화무쌍한 하늘은 그 자체로 주제였다. 작업실에서 나와 야외에서 그림을 그리기 시작했을 때, 그들의 주된 목표는 반짝이는 자연의 빛을 발견하고 묘사하는 것이었다. 끝없이 다른 모습을 보여주는 하늘을 절대 그들을 지루하게 하지 않았고, 야외에서 작업할 때면 화가의 눈은 늘 하늘로 향했다. 하늘은 이제 캔버스 상단의 좁은 회색이나 파란색 띠로 표현되지 않았다. 하늘에서는 화가가 주목할 굉장한 일들이 벌어지고 있었다. 수평선이 낮아지면서 화가의 붓 앞에 넓은 공간이 펼쳐졌다.

알프레드 시슬레, 〈쉬렌의 센 강〉*La Seine à Suresnes*, 1877년
캔버스에 유채물감, 60.5 ×73.5cm, 오르세 미술관, 파리

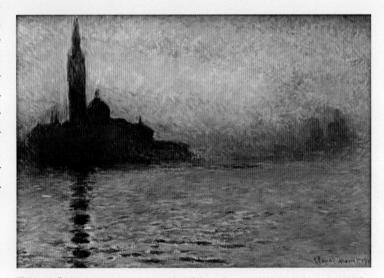

클로드 모네, 〈해질 무렵의 산 조르조 마조레 성당〉*Saint-Georges Majeur au crépuscule*, 1908년
캔버스에 유채물감, 65.2×92.4cm, 웨일스 국립미술관, 카디프

강풍, 폭풍우, 눈의 인상, 서리의 인상, 일출: 인상주의자들은 그들의 혁신적인 의도를 암시하는 새로운 단어들을 그림 제목으로 사용했다. 순간적인 빛의 인상이나 대기 변화를 그린다는 것은 그들에게 탐구이며 불가능한 도전이었다.

오귀스트 르누아르, 〈세찬 바람〉*Le Coup de vent*, 1872년경
캔버스에 유채물감, 52×82.5cm, 피츠윌리엄 미술관, 캠브리지

오귀스트 르누아르
〈그네〉 *La Balançoire*
1876년
캔버스에 유채물감, 92×73cm
오르세 미술관, 파리

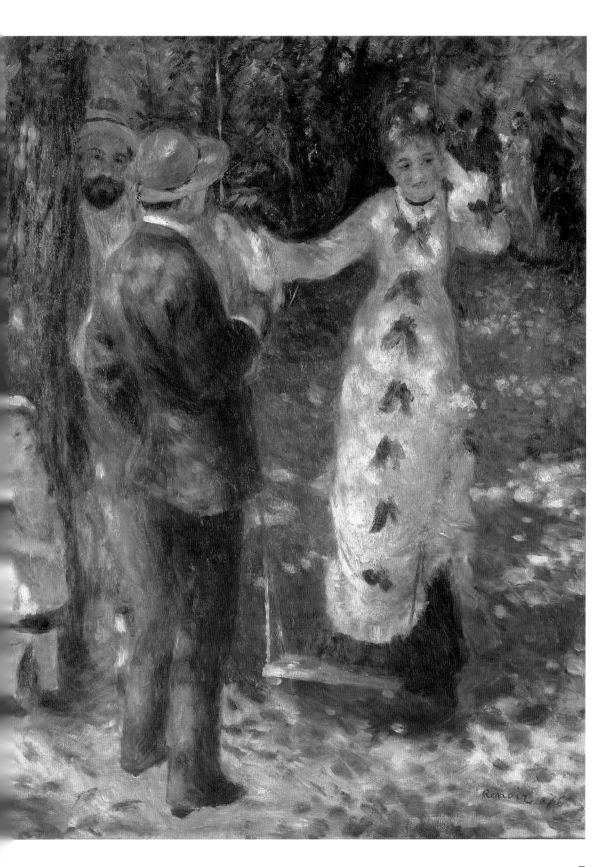

La Balançoire

그네

1876년 – 오귀스트 르누아르

이 그네 주위에서는 정말 별 일이 일어나지 않는다. 그럼에도 뒷모습의 남자, 시선을 피하는 여자, 배경에 보이는 한 사람의 얼굴, 한쪽에서 이들을 지켜보는 어린 소녀…… 인상주의 화가들은 스냅사진처럼 포착된 이 모든 사소한 장면들을 위해 고귀한 주제들을 버렸다.

오귀스트 르누아르의 동생 에드몽과 화가 노르베르트 괴뇌트 사이로 보이는 여자는 몽마르트르에 살고 있던 잔이다. 이 세 명은 〈물랭드라갈레트의 무도회(*Bal du moulin de la Galette*)〉에서 춤추는 모습으로 등장한다.

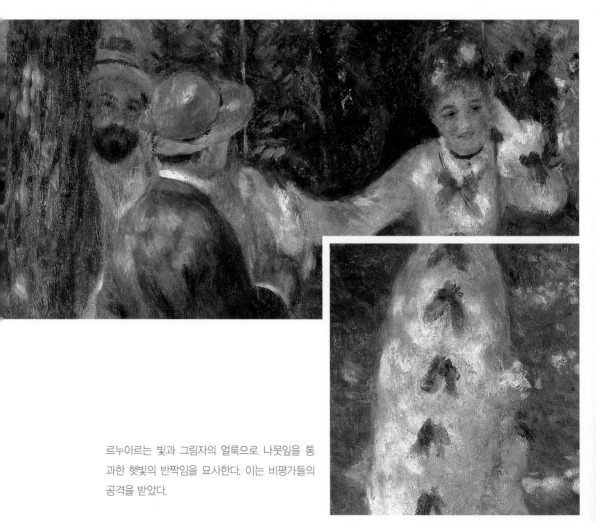

르누아르는 빛과 그림자의 얼룩으로 나뭇잎을 통과한 햇빛의 반짝임을 묘사한다. 이는 비평가들의 공격을 받았다.

〈물랭드라갈레트의 무도회〉와 마찬가지로 1876년 여름에 제작된 이 작품은 일요일 오후, 서민들의 여흥 장소의 느긋한 분우기를 전달한다. 이는 르누아르가 애척을 가졌던 주제들 중 하나였다.

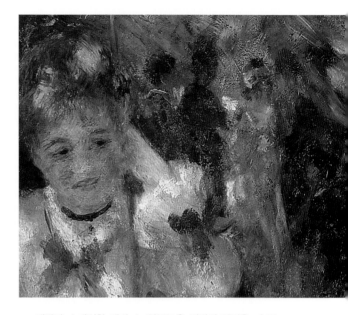

재빨리 스케치한 배경 속 인물들은 전경의 장면을 더 큰 맥락 안에 배치한다.

"그림은 사랑스럽고 즐겁고 예뻐야 한다고 생각한다
그렇다, 예뻐야!
우리가 굳이 만들어내지 않아도
인생에는 골치아픈 일이 차고 넘친다."

오귀스트 르누아르

소녀의 경탄의 시선은 젊은 여성의 당황한 시선과 대비된다. 아이들의 화가 르누아르는 소녀의 매력과 순수함을 멋지게 표현한다.

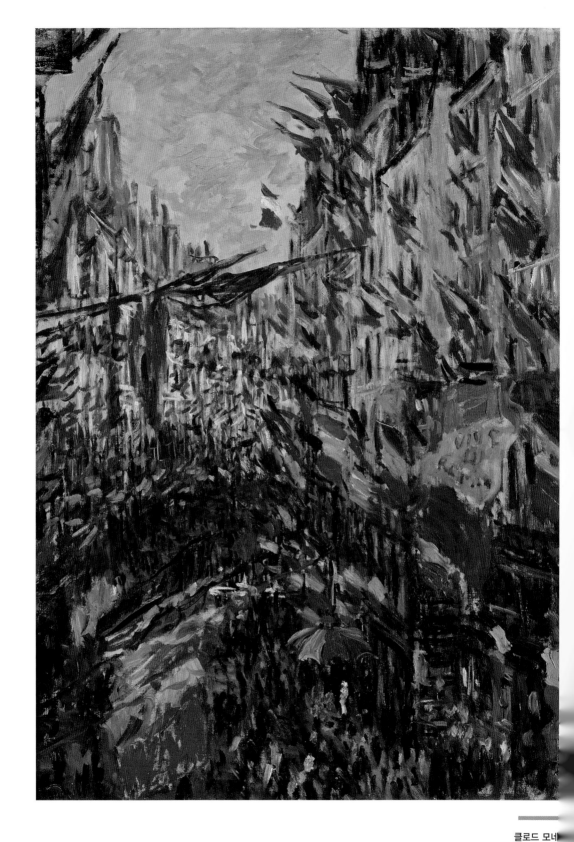

무엇보다
중요한 색채

베르트 모리조
⟨메닐 성의 비둘기 집, 주지에⟩
Pigeonnier au château du Mesnil, Juziers
1892년
캔버스에 유채물감, 41×33cm
개인소장

여러 면에서 급진적인 인상주의자들이 이젤을 들고 바깥으로 나가기로 결심한 것은 재현미술의 규범을 전복시켰다. 작업실이라는 전제조건과 규범에 의해 주제를 재구성하기보다 야외에서의 직접적이고 감각적인 경험을 받아들인 인상주의 화가들은 그들에게 시험대가 될 새로운 회화 양식을 발전시켰다. 습작도, 예비드로잉도, 직업 모델도, 고유색도 사라졌다. 에콜 데 보자르와 학교, 아카데미에 의해 주입된 모든 규칙들이 갑자기 폐기되고, 빠르고 가벼운 붓질로 바른 색채들이 캔버스를 장악했고, 형태, 색조, 인상으로 변신했다. 곧 색으로 채워지게 될 형태의 윤곽을 나타내는 순수한 지성적 개념이었던 드로잉은 거의 사라졌다. 카미유 모클레르(Camille Mauclair)는 이에 관해 매우 정확한 평가를 내렸다. "아카데믹 화가는 모델의 형태를 에워싼 외부의 드로잉만 보는 반면, 인상주의 화가는 기하학적 형태 없이 수천 개의 불규칙한 붓질이 만들어낸 살아있는 실제 선들을 본다. 멀리서 보면 이러한 붓질은 활기를 만든다. 아카데믹 화가가 순수하게 이론적인 구조로 환원될 수 있는 구조에 따라 사물들을 일정하게 배열하는 방식으로 묘사한다면, 인

클로드 모네
〈바랑주빌의 절벽(프티 아이 협곡)〉
Falaise à Varengeville(Gorge du Petit Ailly)
캔버스에 유채물감, 65×92cm
앙드레 – 말로 미술관, 르아브르

상주의자의 시각은 수천 개의 작은 점과 색조, 그리고 다양한 대기 상태로 구성된다. 그러므로 고정돼 있는 것이 아니라 끊임없이 움직인다."(『인상주의: 인상주의의 역사, 미학, 대가들(L'Impressionnisme, Son histoire, son esthétique, ses maîtres)』, 1903년)

과격하고 짜릿한 이 방식은 종종 전통적인 원근법이 사라지는 원인이 되며, 공간은 일련의 채색된 면들로 구성되었다. 소실점이나 윤곽선은 사라졌고, 한때 아카데미 미술을 굳건하게 지지했던 드로잉은 자연히 소멸되었다. 과거에는 물감을 세심하게 발라 붓질의 흔적을 없앴지만, 이제는 하나의 색조에서 다른 색조로의 전환을 감추려고 하지 않았다. 국경일을 맞아 장식된 거리들, 혹은 여름의 열기로 윤곽선이 사라지고 빛을 받아 강렬한 색채를 뿜내는 풍경이 인상주의자들에게 이상적인 주제였다. 그

'고유색'의 종말

인상주의자들은 '고유색', 즉 빛과 대기상태, 인접한 색조에 의해 변화되는 것을 고려하지 않고 사물과 그 표면을 그리라는 아카데미의 원칙에 종말을 고했다. 관점의 근본적인 변화는 슈브뢸의 과학적인 색채연구, 자연을 직접 보고 그린 외광화, 과거의 색채 대가들의 연구로 뒷받침되었다. 색채가 전부라는 것이 그들이 얻은 교훈이었다.

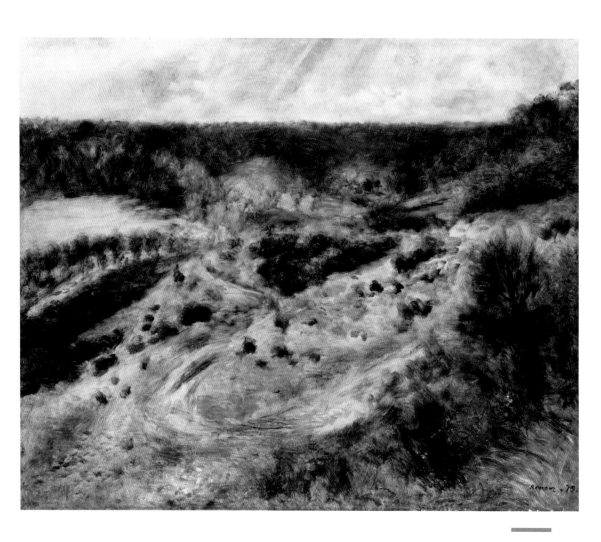

오귀스트 르누아르
〈바르주몽의 길〉
Route à Wargemont
1879년
캔버스에 유채물감
톨레도 미술관, 톨레도

결과물은 스케치와 비슷해졌고, 사람들이 기대한 것과 전혀 달랐다. 사람들은 충격을 받았다. 하지만 이미 시작된 혁명은 멈출 수 없었다. 색의 해방은 계속되었고, 말년의 모네와 르누아르는 이를 극단까지 밀어붙였다. 20세기 초가 되면서 이들의 지나간 자리에 야수파가 등장했다.

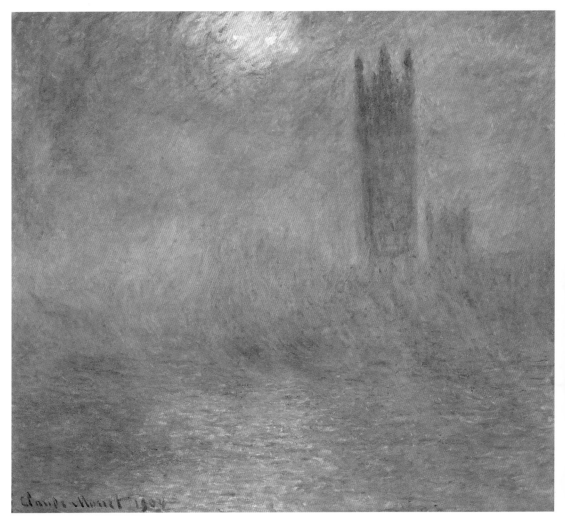

여러 색의 선들로 체계적으로 분할된 모네의 붓질이
런던의 안개 속에서 햇빛의 굴절을 표현한다.
모든 형태, 심지어 웅장한 국회의사당 건물마저도
실체가 없이 사라지는 듯하다.

클로드 모네
〈런던, 국회의사당, 안개 속에서 빛나는 태양〉
Londres, Le Parlement, trouée de soleil dans le brouillard
1904년
캔버스에 유채물감, 81×92cm
오르세 미술관, 파리

"티치아노의 그림과 루벤스의 그림을 보게.
그들의 그림자가 얼마나 엷은지 알게 될 거네. 아래가 비칠 정도네.
그림자는 검지 않아. 실제로 검은 그림자는 없지.
그림자에는 늘 색이 있어. 자연은 오직 색만 인식하네. 흰색과 검은색은 색이 아니네."

르누아르,
존 리월드(John Rewald), 『인상주의의 역사』(1971)에서 인용.

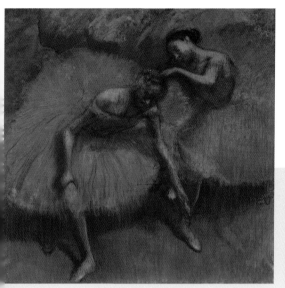

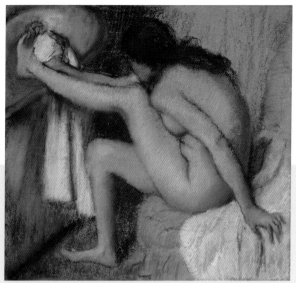

에드가 드가
〈노란색과 장밋빛 튀튀를 입은 두명의 발레리나〉
Deux Danseuses jaunes et roses
1898년
파스텔, 106×108cm
부에노스아이레스 미술관

에드가 드가
〈목욕 후에 왼발을 닦는 여자〉
Femme à sa toilette essuyant son pied gauche
1886년
판지에 파스텔, 50.2×54cm
메트로폴리탄 미술관, 뉴욕

드가와 파스텔화

드가는 유화를 그릴 때 드로잉에 공을 들이고 절제된 색을 사용했지만, 파스텔로 그릴 때면 재빠른 손놀림을 드러내고 강렬한 색조를 사용했다. 사적이고, 은밀한 장면을 그릴 때 주로 파스텔을 사용한 드가는 사라지는 순간들을 캔버스에 영구히 잡아두었다. 목욕하는 여자를 묘사한 이 장면에서, 공간은 전통적인 원근법을 무시하고 전체적으로 색채의 면 구성에 토대를 두고 있다. 밝은 색의 발레용 스커트 튀튀(tutus)를 착용한 발레리나들이 이 그림의 중심 모티브다.

"어떤 이들은 학교에서 가르치는 정확하고 정돈된 드로잉에 비해
부정확해 보인다는 이유로 이러한 붓질이 병치되는 것이 쉬울 거라고 생각한다.
하지만 사실 인상주의의 기법은 굉장히 어렵다……
붓이 분리한 것을 눈이 재조합하면,
우리는 맹렬하게 분출되는 것처럼 보이는 이 붓질들을 통제하는
모든 신비한 질서와 과학을 깜짝 놀라며 알아차린다.
이것은 진정한 관현악곡이다. 거기서 색채는 분명한 파트가 있는 악기이며,
시간은 연속적인 테마들을 다양한 빛깔로 재현한다."

카미유 모클레르, 『인상주의: 인상주의의 역사, 미학, 대가들』, 1903년.

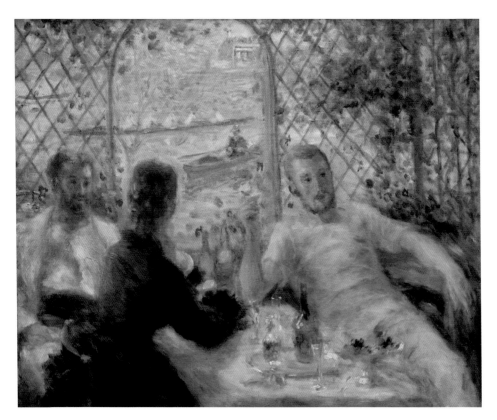

오귀스트 르누아르
〈푸르네즈 레스토랑의 점심〉
혹은 〈뱃놀이 일행의 점심식사〉
Déjeuner chez Fournaise ou Les Canotiers
1875년
캔버스에 유채물감, 55.1×65.9cm
시카고 아트 인스티튜트, 시카고

채색된 평면으로 구성된 이 그림은 공간을 그림 전체에 흩어진 다양한 색채로 표현한다. 강렬한 색들은 여름의 뜨거운 햇빛을 묘사한다. 눈이 멀 지경이다.

클로드 모네
〈노란 아이리스〉*Iris jaunes*
1924~1925년
캔버스에 유채물감, 1.50×1.30m
미셸 모네 컬렉션, 지베르니
알리스 테리아드 컬렉션, 파리

"인상주의 화가는 자연을 있는 그대로,
즉 오로지 색채의 인상으로 바라보고 재현한다.
밑그림도, 빛도, 입체화법도, 원근법도,
명암법도 아니다―이렇게 유치한 분류라니
실제로는 이 모두가 색채의 떨림으로 바뀐다.

쥘 라포르그(Jules Laforgue)
「미술비평(*critique d'art*)」, 『멜랑주 포스튐(*Mélanges posthumes*)』, 1903년

아르망 기요맹
⟨사무아의 센 강⟩
La Seine à Samois
1898년경
캔버스에 유채물감, 60×73cm
앙드레 – 말로 현대미술관, 르아브르

피사로의 미술수업

"정확한 드로잉은 무미건조하고 전체의 인상을 해치며, 모든 감각을 파괴하지. 사물의 윤곽선을 고정시키지 말게. 그려야 하는 것은 정확한 색가(色價)와 색채라네 사물의 본질적인 특성을 그리고, 무슨 수를 써서라도 그것을 전달하려고 노력하게. 기법에 신경 쓰지 말고…… 조금씩 작업하지 말고, 모든 곳에 색조들을 두고 한번에 전부 그리며 지각한 것을 즉시 기록하게…… 물감을 바르는 것을 두려워하지 말고 조금씩 작품을 수정하지 말게. 규칙과 원칙에 따르지 말고, 보고 느낀 것을 그려야 하네…… 자연 앞에서 머뭇거리지 말게. 속고 실수할 위험을 무릅쓰고 담대해져야 하네. 우리의 스승은 자연뿐이라네. 자연은 언제나 참고해야 하는 유일한 것이지."

청년 화가 르 바이(Le Bail)에게 하는 피사로의 충고,
존 리월드의 『인상주의의 역사』(1971년)에서 인용.

눈

변하는 기후에 민감한 인상주의 화가들은 관찰하며 그들의 직감에 확신을 갖게 되었다. 즉, 그림자는 검은색이 아니라 유채색이다. 반사의 원리 때문이다. 납득시키기 어려운 사실이었지만 그것은 끝없는 회화적 실험의 원천이었다.

인상주의자들이 눈이 내린 풍경을 그리기 위해 선택한 곳은 평범한 시골이었다. 이 주제는 색채의 미묘함을 드러내고 유채색 그림자의 변화들을 표현하기 위한 구실이었다. 이 밝은 그림은 완전히 자신을 드러내며, 19세기 화가들의 어두운 색에 익숙한 관람자들의 눈을 뜨이게 했다. 눈에 반사된 빛과 그림자의 색 처리가 그러했듯 강한 조명도 충격적이었다. 그때까지 눈은 균일한 흰색의 넓은 면으로 표현되었다. 현란한 기교를 드러내는 이 주제는 모네, 피사로, 시슬레가 평생에 걸쳐 탐구했다.

카미유 피사로, 〈몽푸코의 피에트의 집, 눈의 인상〉*La Maison de Ludovic Piette à Montfoucault, effet de neige*, 1874년
캔버스에 유채물감, 60×73.5cm, 피츠윌리엄 미술관, 캠브리지

"겨울이 오면 인상주의자들은 눈을 그린다. 그림자가 파란색으로 보이면
그들은 주저하지 않고 파란색 그림자를 그린다. 그러면 사람들은 비웃는다."

테오도르 뒤레(Théodore Duret), 『인상주의 화가들(*Les Peintres impressionnistes*)』, 1878년.

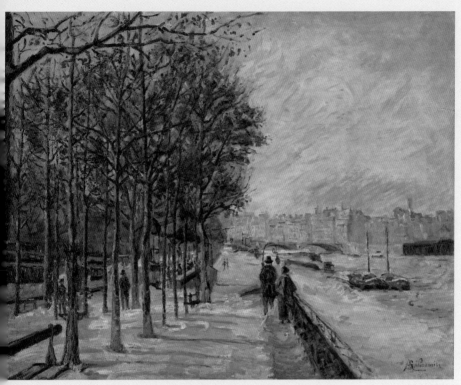

아르망 기요맹, 〈발위베르 광장, 파리〉*La Place Valhubert, Paris*, 1875년
캔버스에 유채물감, 64.5×81cm, 오르세 미술관, 파리

최초의 인상주의 전시회가 열리기 5년
전, 에트르타(Étretat) 부근의 야외에서
그려진 풍경화다. 울타리에 앉아 있는
까치 외에 다른 일화는 전혀 없는 이 그
림을 보면, 청년기 모네가 자연현상의
순간적인 인상에 관심이 많았음을 알
수 있다. 햇빛이 그림자의 면들을 가로
지르고, 빛은 그림을 안정적으로 구성
하며 흰색들은 절묘하다. 1869년에 살
롱전에서 밝고 반짝이는 색채가 낯설었
던 심사위원들은 이 그림을 낙선시켰다.

클로드 모네, 〈까치〉*La Pie*, 1868~1869년
캔버스에 유채물감, 89×130cm, 오르세 미술관, 파리

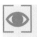

피사로가 반복해서 그린 눈이 내린 풍경은 다른 인상주의 화가들의 그림처럼 두꺼운 흰색 망토 아래 잠든 자연을 보여준다. 하지만 이 작품은 그러한 규칙의 예외로, 갑자기 닥친 눈보라 속에서 거리를 지나가는 파리지앵들을 흰색과 검은색의 섬세한 조화로 표현하였다.

카미유 피사로, 〈외곽의 대로: 눈의 인상〉*Les Boulevards extérieurs: effet de neige*, 1879년
캔버스에 유채물감, 54×65cm, 마르모탕 모네 미술관, 파리

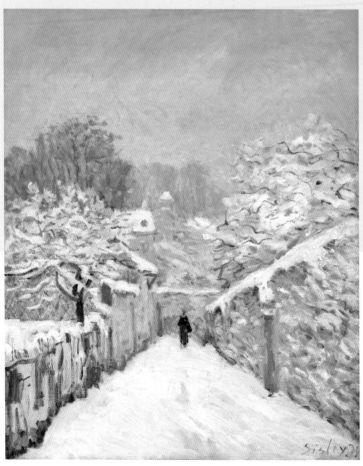

시슬레는 혼자 있기를 즐기는 고독한 사람이었다. 그는 눈이 내린 풍경을 많이 그렸다. 그의 그림의 부드러우면서도 우울한 느낌은 화가의 내향적인 성격을 반영하는 듯하다. 그의 다른 풍경화에서처럼 길이 지평선을 향해 길게 뻗어있다. 그림의 정중앙의 검은 실루엣의 뒷모습이 지평선을 강조한다. 깊은 정적감이 흐른다. 날랜 붓질들은 단조로워 보일 수 있는 이 그림에 활기를 부여하고 관람자의 호기심을 자극한다.

알프레드 시슬레, 〈루브시엔에 내린 눈〉*La Neige à Louveciennes*, 1878년
캔버스에 유채물감, 61×50cm, 오르세 미술관, 파리

아르망 기요맹, 〈바퀴 자국으로 패인 길, 눈의 인상〉
Chemin creux, effet de neige, 1869년
캔버스에 유채물감, 66×55cm, 오르세 미술관, 파리

오귀스트 르누아르, 〈눈 덮인 풍경〉*Paysage de neige*, 1875년경
캔버스에 유채물감, 51×66cm, 오랑주리 미술관, 파리

"자연에는 흰색이 존재하지 않아…… 하늘이 그 위에 있기 때문이지. 하늘은 파란색이면 파란색이 눈에 비쳐야 하겠네.
아침 하늘에는 초록색과 노란색이 보이네. 아침에 그림을 그린다면, 두 색이 눈 위에 나타나야 하고
저녁에 그리면 붉은색과 노란색을 써야하네."

오귀스트 르누아르
존 리월드의 『인상주의의 역사』(1971년)에서 인용.

클로드 모네
⟨칠면조⟩ *Les Dindons*
1876∼1877년
캔버스에 유채물감, 1.47×1.72m
오르세 미술관, 파리

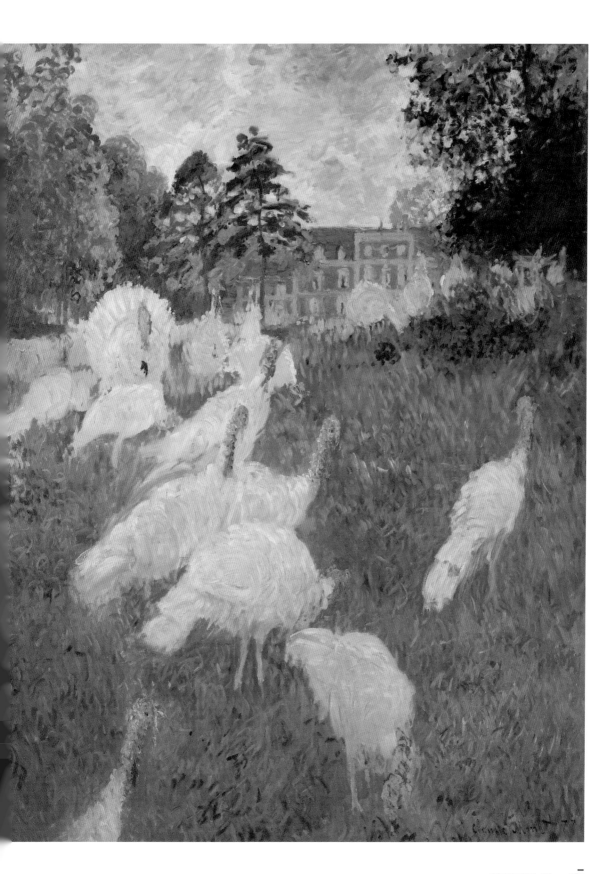

Les Dindons

칠면조

1876~1877년 – 클로드 모네

본래 4점으로 구성된, 장식화인 이 대담한 작품은 에르네스트 오슈데(Ernest Hoschedé)가 몽주롱(Montgeron)에 있는 저택의 큰 응접실에 걸려고 주문한 것이다. 그림 전경의 중요한 자리를 칠면조들에게 내주고 오슈데의 저택은 배경으로 밀려나 작게 그려졌다. 주제로서 칠면조는 이상해 보일 수 있다. 하지만 그림의 진짜 주제는 색채다.

칠면조의 흰 깃털에 보이는 파란색은 그림자와 볼륨감을 나타낸다. 인상주의 화가들은 그림자를 검은색이라고 생각하지 않았다.

목을 쭉 빼고 전경으로 머리를 돌린 칠면조는 그림이란 더 거대한 세계의 조각에 불과하다고 말하는 듯하다. 모네는 '화면 밖의(off-camera)' 시점이라는 완전히 새로운 개념을 도입했다. 그림은 그 자체로 완결된 세계가 아니다.

"재치있게 그린 이 장식화는
가장 예상치 못한 일본화만큼이나 유쾌하다.
이 작품은 폭소를…… 유발한다. 사람들은 몸이 비틀어질 정도로
몹시 웃으며, 배를 잡고 자지러졌다. 다시 말해, 숭고한 배를!"

옥타브 미라보(Octave Mirbeau),
『미술에 관한 기록: 클로드 모네(Notes sur l'art : Claude Monet)』,
『라 프랑스(La France)』, 1884년 11월 21일.

자연에 대한 감각과 삶의 방식, 그리고 주제에서도 대담한 이 작품은 1877년에 열린 제3회 인상주의 전시회에 입선했다. 그러나 순화해서 말하자면 만장일치로 심사에 통과한 것은 아니었다. 모네는 소장자가 바뀔 때마다 그림의 행방을 파악했을 정도로 이 그림에 특별한 애정을 갖고 있었다. 1903년에 뒤랑 뤼엘에게 이 그림을 다시 사오고 싶다고 말하기도 했다. 하지만 그의 바람은 이루어지지 않았다.

풀을 그릴 때든 하늘을 그릴 때든,
모네는 빠르고 능숙한 붓질로 주제를 묘사했다.

칠면조 꼬리의 깃털을 통과한 반짝이는 햇빛은 마치 후광처럼 보인다. 이러한 효과는 빛의 인상에 대한 모네의 관심을 증명한다. 빛의 효과는 그가 좋아한 주제들 중 하나였다.

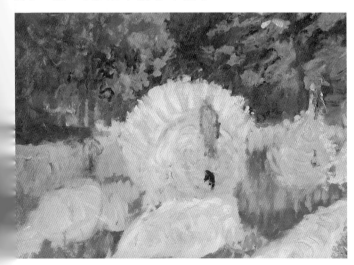

"저택을 한 번 보라! 저런, 칠면조들은 문으로 들어갈 수 없다. 원근법이 완전히 잘못 되었다……' 모네의 말에 따르면, 미술은 우리를 위한 것이 아니었습니다. 옳든 그르든 간에 오직 순수한 감정의 힘에 의해서만 반응하는 지금의 미술과 달랐기 때문입니다. 과거에 우리는 회화의 기본원리와 원근법, 그리고 해부학의 관점에서만 예술의 문법을 믿었습니다."

조지 무어(George Moore),
『한 청년의 고백(Confessions of a Young Man)』, 1917년.

순간을 포착하기

"야외에서 주제를 그릴 때면 머릿속으로 생각한 것보다
더 빠르게 붓을 든 손이 움직였다."

알랭 타피에(Alain Tapié), 『자연의 물리학, 회화의 물리학(*Physique de la nature, physique de la peinture*)』, 2010년.

베르트 모리조
⟨보모⟩ *La Nurse*
1879년
캔버스에 유채물감, 50×61cm
개인소장, 워싱턴 D.C.

자신이 살던 시대에 대한 호기심이 있었고 화가로서 자신의 주관을 따랐던 인상주의자들은 전통과 결별하고 현실의 세계로 들어갔다. 이들은 모든 아카데미적인 허식을 버리고, 주변을 신선하고 꾸밈없는 시선으로 바라보았다. 모든 것이 재창조될 수 있었다. 새로운 주제들이 나타났고 생생한 감각들이 깨어났으며 실험은 창조 행위의 일부가 되었다. 회화는 더 이상 규칙들을 적용하거나 진부한 이야기를 재현하는가의 문제가 아니라 창조와 관련되었다. 실제로 회화는 창조행위를 수반했다.

바깥으로 나가 그린 것은 자신의 감정과 삶의 현실에 더 가까이 가려는 의지에 대한 자연스러운 응답이었다. 이러한 결단은 엄청난 영향을 미쳤다. 그것은 무엇보다도 순간을 포착한다는 것을 의미하기 때문이다. 인상주의자들은 그림을 다시 작업실로 가지고 오지 않았고, 작가의 초고에 해당하는 화가의 첫 인상을 온전하게 보존하는 것을 선택했다. 스스로에게 빠른 속도의 작업을 강요했기 때문에 다시 생각하거나 수정할 기회는 없었다.

오귀스트 르누아르
〈물랭 휴에 베이, 건지〉
Baie du moulin Huet à Guernesey
1883년경
캔버스에 유채물감, 29.2×54cm
내셔널 갤러리, 런던

예술 창조의 첫 충동을 따르며 순간을 포착하는 화가는 아이가 고개를 돌리거나 구름이 태양을 가려버리기 전에 거의 주제와 하나가 되어 빨리 그려야 한다. 이러한 혁신적인 방식은 아카데미에서 가르친 모든 단계를 무시했다. 붓질은 자유로워지고, 드로잉이면서 동시에 색채가 되어 붓끝으로 덧없는 한순간을 포착했다. 그린다는 것은 이성적이고 계획적인 행위가 아니라 감정적이고 순간적인 물리적 행위가 되었다. 이러한 그림들은 예비드로잉을 하지 않고 캔버스에 바로 그려졌다. 끝마무리가 제대로 되지 않아 스케치처럼 보였다―비평가들이 인상주의 회화에 대해 자주 했던 비판이었다. 직관적이면서 힘든 작업이었음에도 불구하고 모네와 베르트 모리조처럼 평생 그것에 충실한 화가가 있는가 하면, 르누아르처럼 한동안 이 방식을 포기하거나 드가처럼 애초에 받아들이지 않았던 화가도 있었다. 개인적인 선택이 무엇이든, 외광화를 수용했든 아니든 강변이나 파리의 거리들을 주제로 택했든 아니든, 인상주의 화가들은 모두 분주한 삶을 기록하려고 노력했다. 이들은 스냅사진에 관심이 많았다. 그

"빛나는 햇빛처럼
그들은 마치 자신이
흔들리는 나뭇잎이나
반짝이는 물,
혹은 따가운 햇빛이 내리쬐는
공기의 진동이라도 된 것처럼,
동작과 움직임, 감정적 반응,
행인의 상호작용 등을
그리려고 노력했다.
그들은 부드럽게 감싸 안는
회색빛 하늘을 표현하는 법을
알고 있었다."

에드몽 뒤랑티(Edmond Duranty),
『새로운 회화(*La Nouvelle Peinture*)』, 1876

드가는 새로운 공간묘사 방법을 창안하고 주제를 사진과 비슷하게 그리는데 뛰어났다. 그의 앞에 놓인 현실을 묘사하는 데 늘 관심이 있었던 드가는 화장하는 여성 같은 진부한 주제를 신선하게 해석했다. 드가의 모델은 전통적인 목욕하는 베누스와 아주 달랐다. 드가에 비해 노골적이었던 마네의 접근방식은 관객들에게 상투적으로—심지어 상스럽게—보였다.

에드가 드가
〈카페 콩세르〉 *Thérésa au café-concert*,
'개의 노래(*La Chanson du chien*)'로도 알려짐,
1876~1877년경
모노타입에 구아슈와 파스텔, 57.5×45.5cm
헨리 해브마이어 주니어 컬렉션, 뉴욕

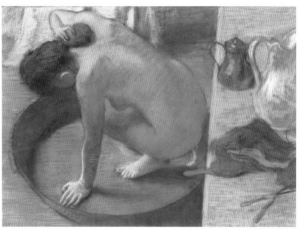

에드가 드가
〈목욕통〉 *Le Tub*
1886년
판지에 파스텔, 60×83cm
오르세 미술관, 파리

림 속 잘려진 인물들은 그림 틀 밖으로 나가거나 들어오고, 형태들은 현실의 모호함 속에서 모습을 드러낸다. 변하지 않는 영구적인 전통과 대조되는 일시적이고 덧없는 현대적 삶이 이들의 관심을 끌었다. 늘 현장에서 풍경을 그렸던 모네는 평생 순간적인 대기변화에 관심이 있었다. 바람에 펄럭이는 깃발과 해질녘의 찬란함이 청년 모네의 마음속에 들어왔고, 말년에는 지베르니의 수련 연못에 비친 무한한 그림자가 그를 사로잡았다. 베르트 모리조 역시 주제에 대한 첫 인상을 그리는데 전념하며 이러한 열망을 추구했다. 심지어 카유보트나 드가처럼 작업실에서 일부분을 그리거나 전부 그렸던 화가들도 현실과 즉흥성을 탐구하며 그들에게 동조했다. 사진의 미학은 이들에게 내재되어 있었고, 이들의 그림 하나하나에 존재를 드러낸다. 일상의 활동에 열중한 인물들 속에 삶이 있다. 인물은 때로 그림 속으로 들어오거나 그림의 틀을 벗어난다. 카바레의 가수들이 공연을 하고, 오페라 극장의 어린 무용수들은 리허설을 하거나 하품을 하며 서있다. 파리 거리의 보행자들은 종종 걸음을 친다. 여름의 햇빛

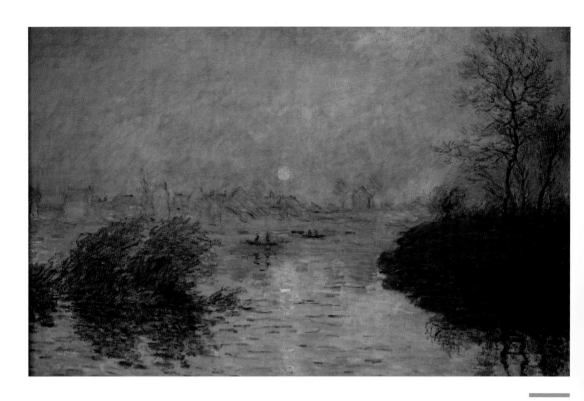

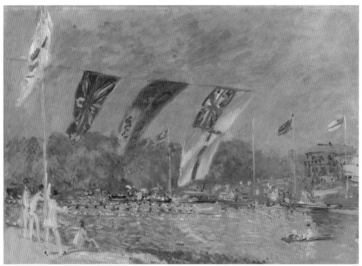

시슬레는 사람이 없는 풍경화를 주로 그렸
지만, 스포츠 경기의 활기 넘치는 분위기
나 바람에 나부끼는 깃발 역시 노련하게 표
현했다.

아래에서 노 젓는 사람들이 울퉁불퉁한 근육을 자랑스럽게 내보인다—
이 모든 것이 그 순간에 고정되었다.

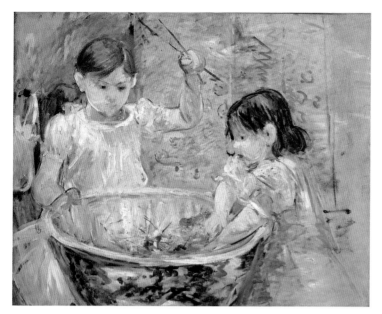

베르트 모리조
〈그릇을 가지고 노는 아이들〉
Enfants à la vasque
1886년
캔버스에 유채물감, 73×92cm
마르모탕 – 모네 미술관, 파리

유년기를 감성적으로 그려낸 베르트 모리조는 파리의 빌쥐스트(Villejust) 거리의 자택에서 보내는 즐거운 한때를 화폭에 담았다. 그녀는 능숙하게 붓을 놀려 스케치를 하고 물감을 칠했다. 비평가들의 비난의 대상이었던 이러한 미완성의 거친 느낌은 즉흥성과 긴밀히 연관되어 있다.

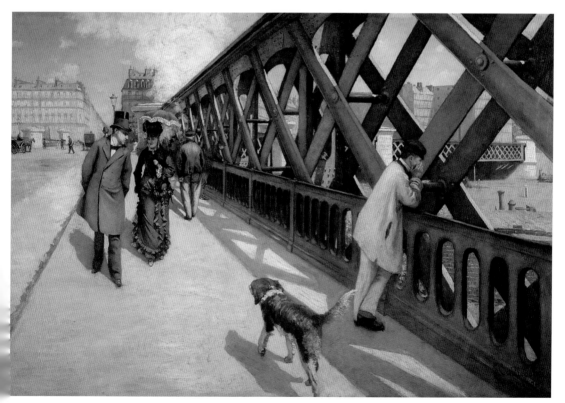

귀스타브 카유보트
〈유럽교〉 *Le Pont de l'Europe*
1876년
캔버스에 유채물감, 1.25×1.82m
프티팔레 미술관, 제네바

새로 건설된 유럽교의 금속 격자난간과 기울어지는 사선의 보도에 의해 안정적으로 구성된 이 그림은 도시생활의 일면을 스냅사진처럼 보여준다. 한 커플이 대화를 나누며 지나가고, 기차는 증기를 내뿜고 있다. 전경에서는 개 한 마리가 그림 속으로 빠르게 걸어 들어가고 있다.

연작

순간 포착이라는 거의 실현 불가능한 과제는 인상주의 화가들을 쉴 새 없이 동일한 소재로 작업하게 만들었다. 모네는 풍경, 베르트 모리조는 딸 쥘리, 드가는 리허설 하는 무용수. 이러한 강박적인 관심은 일부 화가들이 연작을 그리게 하는 원동력이었다. 이들의 연작은 탐구의 결실 혹은 패배의 인정이었다.

클로드 모네, 〈역광을 받은 바랑주빌의 교회〉
Église à Varengeville, à contre-jour, 1882년
캔버스에 유채물감, 65×81cm, 버밍엄 대학교, 바버 미술관, 버밍엄

"종종 나는 인상을 찾던 클로드 모네를 쫓아갔다. 사실 그는 화가가 아니라 사냥꾼이었다. 때로 캔버스를 든 모네의 아이들이 아버지의 뒤를 따랐다. 대여섯 개의 캔버스가 있었는데, 전부 동일한 주제를 다른 시간에 다른 느낌으로 그린 것이었다. 모네는 끊임없이 바뀌는 빛과 대기에 따라, 캔버스를 집어 들고 그린 다음에 한쪽으로 치웠다. 대상을 응시하던 그는 햇빛과 그림자의 변화에 집중하며 때를 기다렸고, 붓질 몇 번으로 한 줄기 햇빛 혹은 흘러가는 구름을 표현했다…… 그가 하얀 절벽에서 반사된 섬광을 포착하고 풍부한 노란색으로 그리는 것을 본 적이 있다. 노란색은 눈이 멀 듯 밝은 빛의 느낌을 매우 놀라우며 순간적으로 전달했다. 어떤 때는 바다에 쏟아지는 폭우를 진짜로 잡아두려고 하는 것 같았다…… 그가 그린 것은 진짜 비였다."

기 드 모파상(Guy de Maupassant),
「한 풍경화가의 삶(La vie d'un paysagiste)」,
『질 블라스(Gil Blas)』, 1886년 9월 28일.

모네

일치감치 야외에서 자연을 화폭에 담았던 모네는 얼마 뒤에 거의 풍경에만 몰두하며 그것을 자신의 장르로 만들기로 결심했다. 1876년에 마련한 선상 아틀리에는 자연에 깊이 몰입할 수 있게 해주었다. 1880년대 초에 그는 푸르빌과 에트르타에 머물며 미친 듯이 작업에 매달렸고, 햇빛이나 시간에 따라 차례로 놓은

여러 개의 캔버스에 동시에 작업했다. 바랑주빌의 세관 혹은 에트르타의 만포르트(Manneporte)와 같은 주제는 강박적으로 반복되었다. 모네가 진정한 연작 작업을 시작할 때는 지베르니에 정착한 이후다. 그는 특정 소재를 선택하고, 새벽부터 황혼까지 다양한 순간에 동일한 시점에서 그렸다. 1900년에 런던의 국회

의사당을 그린 그림들은 조금 덜 체계적이긴 해도 동일한 관심사를 반영한다. 생애의 마지막 20년 동안에 사실상 그의 유일한 주제는 지베르니의 정원의 수련이었다. 이 주제는 단일한 장면을 다양하게 그리고 싶어한 모네의 강렬한 욕구를 드러낸다.

"나는 매일 무언가를 첨가하고 미처 의식하지 못했던 무언가를 발견한다오.
너무 고되지만 나아지고 있소…… 몸이 망가져서 더 이상은 견디기가 힘이 드오……,
어젯밤에는 악몽에 시달렸소. 꿈에서 대성당이 내 위로 무너졌는데 난 그것이 파란색인지 분홍색인지,
아니면 노란색이었는지 구별할 수 없었소."

모네, 아내 알리스 오슈데(Alice Hoschedé)에게 보낸 편지, 루앙, 1892년 4월 3일.

 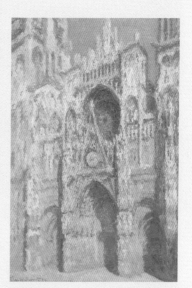

클로드 모네, 〈루앙 대성당, 생-로맹 탑과 정문
(아침 느낌)〉La Cathédrale de Rouen, le portail
et la tour d'Albane(effet du matin), '흰색의 조화
(Harmonie blanche)'로도 알려짐, 1893~1894년
캔버스에 유채물감, 106.5 × 73.2cm
오르세 미술관, 파리

클로드 모네, 〈루앙 대성당, 정문과 생-로맹 탑
(밝은 태양)〉La Cathédrale de Rouen, le portail
et la tour d'Albane(soleil matinal), '금색과 파
란색의 조화(Harmonie bleue et or)'로도 알려짐,
1893~1894년
캔버스에 유채물감, 107 × 73.5cm
오르세 미술관, 파리

클로드 모네, 〈루앙 대성당, 정문(아침 태양)〉La
Cathédrale de Rouen, le portail(plein soleil)〉,
'파란색의 조화(Harmonie bleue)'로도 알려짐,
1893~1894년
캔버스에 유채물감, 92.2 × 63cm
오르세 미술관, 파리

루앙 대성당

1892년과 1893년 2월부터 4월 중순까지, 두 차례 루앙에 머무르며 그린 루앙 대성당 연작은 나중에 그의 작업실에서 재검토되었다. 이 그림들은 과거에 그가 이미 실험했던 연작의 체계적인 접근방식을 극단까지 밀어붙인 것이었다. 거의 동일한 시점에서 바라본 루앙 대성당의 서쪽 파사드가 반복적으로 등장한다. 여기서 진정한 단 하나의 주제는 빛이다—대성당이 아니다. 대성당은 일렁이는 붓질 속에서 녹아내리고 있다.

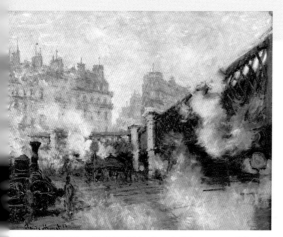

엔진에서 나오는 증기의 시각적인 인상과 당대의 삶의 풍경에 매료된 모네는 1877년 1월에 생 라자르 역에서 그림을 그릴 수 있는 허가를 받았다. 이때 그린 12점 중 일부는 그해 봄에 열린 제3회 인상주의 전시회에 출품되었다. 그림에 따라 다양한 시점을 보여주는 이 연작은 모네가 동일한 주제를 다양한 구성으로 탐구하는 데 심취했음을 알려준다.

클로드 모네, 〈유럽교, 생 라자르 역〉Le Pont de l'Europe, gare Saint-Lazare, 1877년
캔버스에 유채물감, 64×81cm, 마르모탕-모네 미술관, 파리

건초더미

새벽이나 해질녘에 눈이 수북이 쌓여 있거나 여름의 황금색 빛에 잠긴 건초더미는 모네를 매료시켰다. 지베르니에 정착한 모네는 건초더미에 반해 20점이 넘는 그림으로 남겼다. 건초더미는 계절과 시간에 따른 빛의 변화를 연구하는 데 이상적인 주제였다.

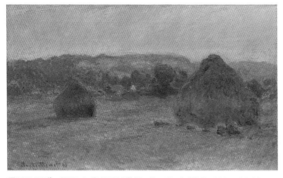

클로드 모네, 〈건초더미(여름의 끝)〉*Meules, fin de l'été*, 1880~1891년
캔버스에 유채물감, 60×100.5cm, 시카고 아트 인스티튜트, 시카고

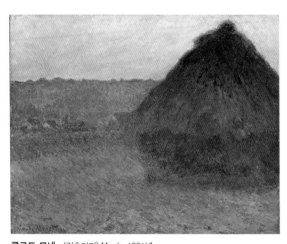

클로드 모네, 〈건초더미〉*Meule*, 1891년
캔버스에 유채물감, 73×92cm, 개인소장

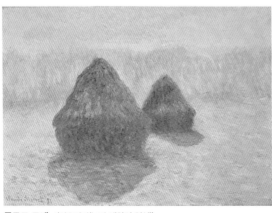

클로드 모네, 〈건초더미(눈과 태양의 인상)〉
Meules de foin(*effet avec neige et soleil*), 1891년
캔버스에 유채물감, 65.4×92.1cm, 메트로폴리탄 미술관, 뉴욕

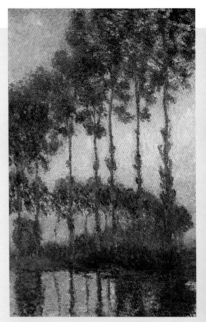

클로드 모네, 〈엡트 강둑의 포플러, 황혼〉
Peupliers au bord de l'Epte, crépuscule, 1891년
캔버스에 유채물감, 100×65cm, 보스턴 미술관

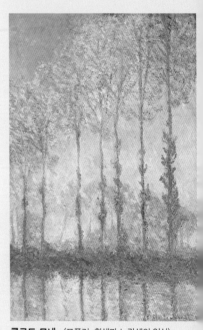

클로드 모네, 〈포플러, 흰색과 노란색의 인상〉
Les Peupliers, effet blanc et jaune, 1891년
캔버스에 유채물감, 100×65cm, 필라델피아 미술관, 필라델

같은 해, 모네는 지베르니 근처 오르티 섬 건너편의 엡트 강변에 늘어선 키 큰 포플러나무를 연작으로 그렸다. 3월에 뒤랑 뤼엘은 15점의 포플러나무 그림을 전시했다. 이는 그가 연작회화를 전시한 첫 사례였다.

시슬레

시슬레(Sisley)는 풍경만 그렸고 동일한 소재를 반복했다. 모네보다 덜 체계적이고 더 무계획적이었지만 그가 그린 그림들은 연작이라 할 수 있다. 시슬레는 1876년에 포르 마를리(Port-Marly)의 홍수를 목격했다. 홍수는 그에게 강한 흥미를 불러일으켰다. 그는 거의 동일한 시점에서 다양한 시간과 홍수의 여러 단계를 묘사한 6점의 풍경화를 완성했다. 몇몇 소재, 이를테면 루앙 강변, 루앙 강의 다리들, 모레의 풍경 등은 시슬레의 그림에 반복해서 등장한다. 1893년과 1894년에 그는 숙소 건너편의 모레 성당을 주제로 14점으로 구성된 연작을 제작했다. 저녁이든 아침이든 혹은 한낮이든, 또 다시 빛이 진정한 주제였다.

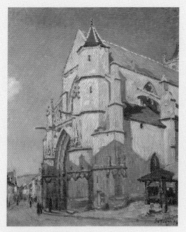

알프레드 시슬레, 〈모레의 교회, 저녁〉
L'Église de Moret, le soir, 1894년
캔버스에 유채물감, 101×82cm
프티 팔레, 파리 시립미술관, 파리

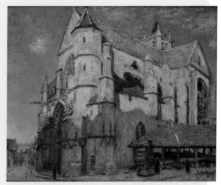

알프레드 시슬레, 〈모레의 교회, 화창한 햇빛〉
L'Église de Moret, plein soleil, 1893년
캔버스에 유채물감, 67×81.5cm
루앙 미술관

피사로

피사로(Pissarro)는 인생 말년으로 향하며, 동일한 소재를 탐구하기 시작했다. 일부 소재는 더 지속적으로, 다른 소재는 좀 더 무작위로 탐구했다. 1883~1903년에 그는 노르망디 지방의 항구 세 곳, 즉 루앙, 디에프, 르 아브르에 기반을 두고 중요한 연작을 제작했다. 일곱 차례 체류하는 동안에 그는 때로 햇빛이 비치고 때로 비가 내리거나 안개가 낀 풍경을 동일한 시점에서 그

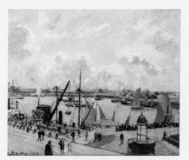

카미유 피사로, 〈르아브르의 선원의 부두, 아침, 태양, 밀물(*L'Anse des Pilotes, Le Havre, matin, soleil, marée montante*)〉, 1903년
캔버스에 유채물감, 54.5×65cm
앙드레-말로 현대미술관, 르아브르

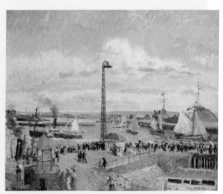

카미유 피사로, 〈르아브르의 선원의 부두와 방파제, 오후, 쾌청한 날씨(*L'Anse des Pilotes et le brise-lame est, Le Havre, après-midi, temps ensoleillé*)〉, 1903년
캔버스에 유채물감, 54.5×65.3cm
앙드레-말로 현대미술관, 르아브르

렸다. 1898년에 피사로는 파리의 테아트르 프랑세 광장과 오페라 거리가 내려다보이는 오텔뒤루브르 호텔의 객실을 빌렸고, 시간이 날 때마다 파리 풍경을 그렸다. 그 후, 2년간 리볼리 가의 아파트에서 작업하며, 카루젤(Carrousel) 개선문과 튈

르리 정원의 풍경을 연속해서 그렸다. 1901~1903년에는 퐁 뇌프(Pont-Neuf) 다리와 퐁 루아얄 다리를 화폭에 담는 한편, 다른 주제도 계속해서 탐구했다.

클로드 모네
〈야외 인물 연구: 왼쪽을 바라보는 양산 쓴 여인〉
Essai de figure en plein air: femme à l'ombrelle tournée vers la gauche
1886년
캔버스에 유채물감, 131×88cm
오르세 미술관, 파리

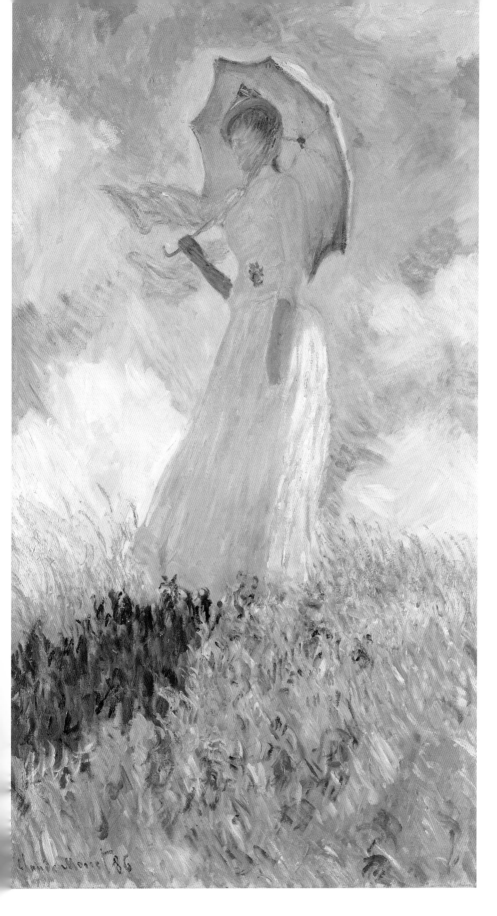

Essai de figure en plein air : femme à l'ombrelle tournée vers la gauche

야외 인물 연구
: 왼쪽을 바라보는 양산 쓴 여인

1886년 – 클로드 모네

이 작품은 1886년 작으로 모네는 순식간에 쉬잔 오슈데(Suzanne Hoschedé)를 포착하기 위해 애썼다. 그의 의붓딸, 애정하는 모델 중 한 명으로 쉬잔은 산책에서 돌아오는 중이다. 모네는 하늘을 배경으로 젊은 여성이 있는 그림을 2점 더 그렸는데, 하나는 여성이 오른쪽으로, 다른 하나는 여기에서처럼 왼쪽으로 몸을 돌리고 있다.

겹쳐진 작고 빠른 붓질들이 바람에 휘어진 풀을 나타낸다—초록색, 노란색, 파란색, 갈색, 연보라색. 모네는 계획하지 않고 그가 본 순간의 자연을 생생하게 묘사한다.

하늘과 물의 움직임은 클로드 모네가 즐겨 그린 주제였다.
그의 빠른 붓질은 대기의 변화를 능숙한 스케치처럼 묘사했다.

어떤 사람들은 모네가 언덕 위에 서 있는 쉬잔 오슈데의 모습에서 젊은 나이에 세상을 떠난 첫 아내 카미유를 떠올렸다고 생각한다. 모네는 아들 장과 함께 있는 카미유를 자주 그렸다. 얇은 베일에 가려진 희미한 여성의 얼굴이 이러한 가설에 힘을 실어준다.

모네의 아내 카미유와 아들이 나오는 이 그림은 11년 앞서 그려졌는데, 고의였든 아니든 놀라울 정도로 위 그림과 비슷하다. 파란 여름 하늘을 배경으로, 서 있는 양산 쓴 여인을 아래에서 바라본 구성은 동일해 보인다. 배경의 아이만 빠져있다.

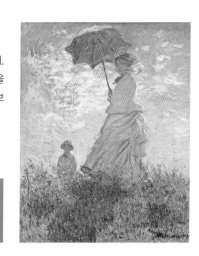

클로드 모네
〈양산 쓴 여인 - 모네 부인과 아들〉
Femme à l'ombrelle-Madame Monet et son fils
1875년
캔버스에 유채물감. 100×81cm
국립미술관. 워싱턴 D.C.

인상주의:
저항적인 사조

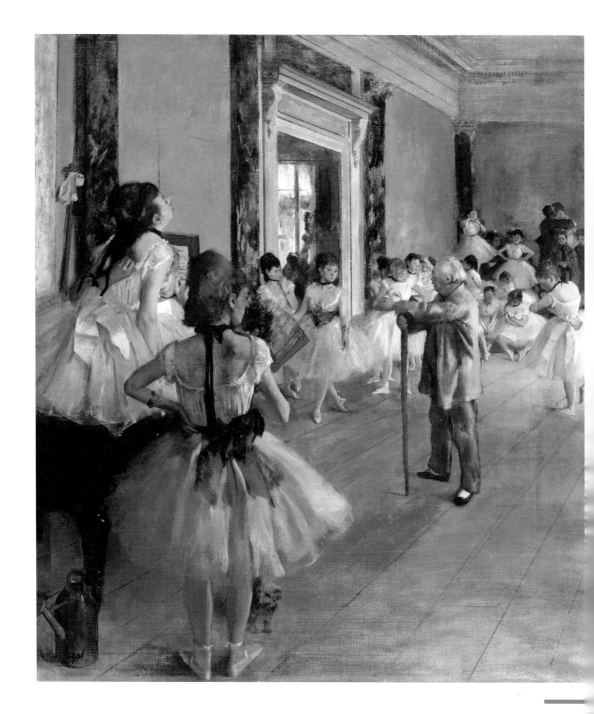

에드가 드가
〈발레 수업〉*La Classe de danse*
1873~1876년경
캔버스에 유채물감, 85.5×75cm
오르세 미술관, 파리

비주류 전시회

낙선이 거의 확실시되었던 살롱전
을 제외하면 프랑스의 독립 화
가들의 풍경화는 거의 설 자리
가 없었다. 그들에게 맞지 않는 틀 속으로
들어가기를 거부한 미래의 인상주의자들
은 작품을 직접 알려야 했다. 이들은 카페
게르부아, 그리고 나중에 카페 누벨 아텐
의 모임에서 다양한 의견을 교환했다. 전시

알프레드 시슬레
〈포르 마를리의 센 강, 모래 더미〉
La Seine à Port-Marly, tas de sable
1875년
캔버스에 유채물감, 55×74cm
시카고 아트인스티튜트, 시카고

할 곳이 없다는 사실이 참기 어려웠던 이들에게 최선의 방법은 직접 전시
회를 개최하는 것이었다. 이들은 존경하는 앞 세대 화가들에게서 영감을
얻었다. 쿠르베는 1855년 만국박람회장 외곽에 자신의 파빌리온(Pavilion)
을 세웠고 쿠르베는 12년 후 다시 1867년 만국박람회에서 이러한 경험을
되살렸고, 마네가 그 뒤를 이었다.

소수가 주도한 첫 번째 시도는 그 해에는 자금 부족으로 실패했다.
1870~1871년에 프랑스-프로이센 전쟁과 1871년 3~4월에 파리 코뮌(Paris
Commune, 1871년에 파리 민중의 봉기로 수립된 자치정부)이 잇따라 발생했
다. 혼란의 시기가 지나가고, 모네의 제안으로 1873년에 이 프로젝트는
재개되었다. 모두 그의 생각을 지지했다. 전개 단계에서 이들은 모델을

제1회 전시회가 열렸던 때:

모네는 34세, 르누아르는 33세,
시슬레는 35세, 드가는 40세,
세잔은 35세, 피사로는 44세였다.

폴 세잔
〈목매단 사람의 집, 오베르 쉬르 우아즈〉
La Maison du pendu, Auvers-sur-Oise
1873년
캔버스에 유채물감, 55×66cm
오르세 미술관, 파리

생각했다. 모두 각자의 생각이 있었으므로 타협점이 필요했다. 쿠르베와 코로 같은 걸출한 원로 화가들을 초청하자는 처음의 의견을 결국, 단념하였다. 이 화가들과 아주 친했던 마네는 전시회 참가를 정중히 사양했다. 그는 모욕을 당하더라도 살롱전에서 공식적으로 인정받고 영예를 얻으려고 했다.

유일한 기준으로서 존재하는 살롱전 문제는 처음부터 논쟁의 중심이었고, 잊을만하면 다시 돌아왔다. 살롱전에 전시하는 동시에 인상주의 화가들과 함께 전시할 수 있을까? 둘 중 하나를 선택해야 할까 아니면 양다리를 걸쳐야 할까? 먹고 살기 위해서는 어쩔 수 없지 않은가! 아니면 반대로 주목을 받기 위해 이탈을 하고 자신의 특이성을 야단스럽게 드러내야 할까? 그들의 입장은 수시로 달라졌고, 1874~1886년에 여덟 번의 인상주의 전시회가 열리는 동안에 전시 규정도 달라졌다.

마지막으로, 새로운 모델을 찾아야 하는 행정적인 문제가 남아 있었다. 무정부주의자에 가까웠던 피사로는 동업조합의 시스템을 참고하자고 제안했다. 1873년 12월 27일에 익명의 예술가 협회(화가, 조각가, 판화가 등)의 설립조항이 최종적으로 승인되었다. 참가자는 매년 분담금을 내고 판매수익의 10퍼센트를 내기로 동의했다. 작품의 진열이라는 민감한 문제에 대해서는 제비뽑기와 규격제한을 결합한 원칙이 승인되었다. 다양한 견해를 수용하고 이행하는 것은 골치 아픈 일이었지만 공동의 의지는 강했다. 그리고 이 새로운길우에 선 그들에게 행운이 함께 했다. 카페 게르부아의 단골손님이었던 사진작가 나다르가 카퓌신 대로의 집에서 막 이

아이디어의 기원

1867년에 바지유는 가족에게 편지 한 을 보냈다. "심사위원들에게 더 이상 림을 보내지 않을 거야. 집행부의 변을 경험하는 게…… 얼마나 터무니없지…… 내가 하고 싶은 말은, 이곳에 있 열댓 명의 재능 있는 젊은 화가들이 나 럼 생각한다는 거야. 우리는 매년 큰 튜디오를 빌려 원하는 만큼 작품을 전 하기로 했어. 또 우리가 존경하는 화가 에게도 그림을 보내달라고 할거야. 쿠 베, 코로, 디아즈, 도비니, 그리고 다른 은 화가들이 우리의 생각을 강하게 ㅈ 하며 그림을 보내겠다고 약속했어." 하 만 필요한 자금을 모을 수가 없어서 기획은 지지부진해졌다. 열정적인 바지 는 1870년 전쟁에서 전사했기 때문에 로부터 7년이 지난 후 이 목표가 달성 는 것을 보지 못했다.

"우리 전시회는 순조롭게 진행되고 있네. 성공이네. 비평가들은 우리를 잡아먹을 듯이 굴고 있고
제대로 하지 않았다는 비난을 쏟아내고 있다네. 다시 그림을 그리러 가야겠어
비평문을 읽는 것보다는 그게 나으니까. 이들로부터 배울 건 아무것도 없어."

<p style="text-align:right">피사로, 뒤레에게 보내는 편지, 1874년 5월 5일.</p>

"대중은 좋은 그림을 이해하거나 감상할 줄 모르네. 그들은 코로를 제쳐놓고 제롬에게 메달을 주지.
좋은 그림을 이해하고 멸시와 모욕에 용감하게 맞서는 사람은 아주 드물지. 낙심하라는 말은 아니야.
때가 되면 모든 것이 좋아지고 부와 명성도 얻게 될 거야. 기다리고 있으면,
진짜 감식가들과 친구들의 판단이 바보들의 무시를 보상해 줄 거네."

<p style="text-align:right">뒤레, 피사로에게 보내는 편지, 1874년 6월 2일.</p>

사를 나가며 빈 방들을 이들에게 빌려주었다. 횡재였다. 1874년 4월 15일에 전시회가 개막했다. 그러나 유감스럽게도 결과는 참담했다. 이런 새로운 회화에 대한 비판은 맹렬했다. 신랄한 조롱이 사방에서 쏟아졌다.

관객 수

4천 점 가량을 전시하는 살롱전의 일일 관객 수는 8천 명에서 1만 명 사이였지만, 제1회 인상주의 전시회의 관객 수는 개막식 날에 175명이었다가 폐막할 때 54명으로 줄어들었다. 저녁에 몇몇 한가한 백수들이 다녀갔다. 더 잔혹한 것은 공격적인 비평에서 반복되었던 것처럼 조롱하고 비웃기 위해 사람들이 전시장을 방문했다는 점이다.

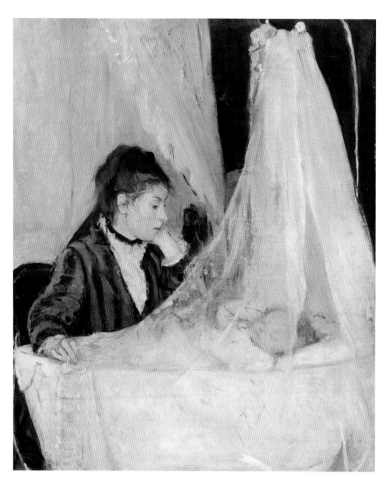

신문에 실린 비평문을 읽고 불안해진 베르트의 어머니 모리조 부인은 귀샤르—딸의 예전 미술교사—를 급히 전시장으로 보냈다. 그의 생각은 이러했다.

"나다르의 전시장을 둘러봤습니다. 부인께 제 솔직한 느낌을 말씀드립니다. 친애하는 부인. 전시실로 들어가서 이 해로운 곳에 걸린 따님의 작품들을 보고 가슴이 죄어 왔습니다. '그런 멍청이들을 주변에 두면 안 되는데. 무사히 빠져나와야 하는데.'라며 중얼거렸습니다. 마네가 작품을 전시하지 않은 건 옳은 판단이었습니다."

베르트 모리조
〈요람〉 *Le Berceau*
1872년
캔버스에 유채물감, 56×46cm
오르세 미술관, 파리

"즐기기 위해 온 군중들은 아름다운 것들과 고약한 것들에 흥이 나서 툭하면 웃음을 터뜨리며 조금씩 들떠 박장대소했다…… 사람들은 팔꿈치로 서로 꾹꾹 찌르며 자지러지게 웃었다…… 사람들은 그림을 보여주기 위해 멀리서 서로를 불렀고 한 작품도 그러한 순간을 피할 수 없었다. 계속해서 재치있는 말들이 오갔다 … 독창적인 작품을 본 멍청한 부르주아들은 바보짓, 기괴한 견해, 터무니없는 냉소를 무지막지하게 쏟아냈다."

에밀 졸라, 『작품(*L'Œuvre*)』, 1902년.

제1회 인상주의 전시회

개막: 1874년 4월 5일.
입장료: 1프랑.
카탈로그 가격: 20상팀.
개장시간: 오전 10시~오후 6시와 오후 8시~10시
(저녁 전시는 최초였다).
작품 수: 175점.
참여 작가: 세잔(〈모던 올랭피아〉를 포함한 3점), 드가(10점의 회화, 파스텔, 드로잉), 기요맹(풍경화 3점), 모네(5점의 회화와 7점의 스케치), 베르트 모리조(9점의 회화, 수채화, 드로잉), 피사로(5점의 풍경화), 르누아르(파스텔화 한 점과 〈무용수들〉과 〈특별관람석〉을 포함해 6점), 시슬레(5점의 풍경화). 111점을 전시한 다른 참가자는 아스트릭, 아탕뒤, 벨리아르, 부댕, 브라크몽, 브랑돈, 뷔로, 칼스, 드브라, 라투슈, 르픽, 레핀, 레베르, 메이어, 드 몰랭, 뮐로-뒤리바주, 데 니티스, 오귀스트 오탱, 레옹 오탱, 로베르, 루아르 등.
수익: 참가자들이 연회비 61.25프랑을 부담할 수 없을 정도로 형편없었음.

폴 세잔
〈현대의 올랭피아〉
Une moderne Olympia
1873년
캔버스에 유채물감, 46×55cm
오르세 미술관, 파리

루이 르루아의 기사가 나온 다음 날 아침, 전시장을 지키고 있었던 화가 라투슈는 세잔의 작품 한 점을 대여해준 가셰 박사에게 편지를 썼다. "선생님께서 빌려주신 세잔 그림을 지키고 있지만 아무런 장담도 할 수 없습니다. 그림이 찢긴 채로 돌려받으시는 건 아닌지 걱정입니다."

카미유 피사로
〈서리〉
La Gêlée blanche
1873년
에 유채물감, 65×93cm
오르세 미술관, 파리

"맙소사" 그는 소리쳤다. "저게 뭔가?"
"깊이 팬 고랑에 흰 서리 같은 게…… 보이는군."
"저게 고랑이고, 저게 서리인가? 더러운 캔버스에 고르게 발린 그림물감 부스러기인데.
위도 아래도, 앞도 뒤도 없고 전혀 종잡을 수 없군."

1874년 4월 25일에 「르샤리바리」에 게재된 루이 르루아의 비평기사에서 발췌.
르루아는 아카데미 화가 한 명과 전시회를 보러 가서 나눈 대화를 연출했다.

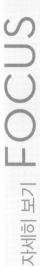

FOCUS 자세히 보기

인상주의 전시회

화가, 조각가, 판화가 등 익명의 예술가 협회는 12년 동안 여덟 번의 독립 전시회를 개최했다. 1874년에 나다르의 스튜디오에서 열린 첫 전시회 이후에 거의 매년 전시회가 개최되었다. 자신의 작품을 전시하고 알리려는 의지가 이들에게 늘 있었다 해도, 재정적인 문제, 상반된 시각들, 상충되는 성격으로 인해 전시회는 매번 전쟁터가 되었다.

제2회 전시회, 1876년

2년 만에 뒤랑 뤼엘(Durand-Ruel) 갤러리에서 두 번째 전시회가 열렸다. 첫 전시회에 참여한 화가들 중 세잔을 비롯한 열세 명이 불참했고, 카유보트는 주목할 만한 참가자로 그들 명단에 올랐다. 뒤랑티의 브로슈어 「새로운 회화: 뒤랑 뤼엘 화랑에 전시한 예술가 단체에 관하여(*La Nouvelle Peinture: à propos des artistes qui exposent dans les galeries Durand-Rue*)」의 발행에도 불구하고, 결과는 대참사에 가까웠다. 그리고 『로피니옹(*L'Opinion*)』에 게재된 쥘 앙투안 카스타냐리(Jules Antoine Castagnary)의 기사를 비롯한 몇몇 호의적인 비평이 있었지만, 몰이해가 거의 보편적이었다. 언론은 공격을 멈추지 않았고,『르 피가로』의 비평가 알베르 월프(Albert Wolff)의 기사는 특히 그러했다.

장소: 뒤랑 뤼엘 갤러리, 르 펠티에 거리 11번지.
참여 작가: 벨리아르, 뷔로, 카유보트, 칼스, 드가, 데부탱, 프랑수아, 르그로, 르픽, 레베르, 밀레, 모네, 모리조, 오탱 주니어, 피사로, 르누아르, 루아르, 시슬레, 티요.

알프레드 시슬레, 〈포르 마를리의 홍수〉*L'Inondation à Port-Marly*, 1876
캔버스에 유채물감, 60×81cm, 오르세 미술관, 파리

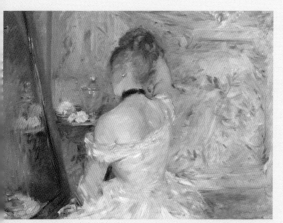

베르트 모리조, 〈화장을 하는 젊은 여자〉Jeune Femme à sa toilette, 1875년
캔버스에 유채물감, 60.3×80.4cm, 시카고 아트 인스티튜트, 시카고

클로드 모네, 〈생 라자르 역〉La Gare Saint-Lazare, 1877년
캔버스에 유채물감, 75.5×104cm, 오르세 미술관, 파리

제4회 인상주의 전시회, 1879년

처음으로 재정적인 참사를 면한 전시회였다. 대중의 조롱은 여전했지만 비평가들이 한결같이 부정적인 평가를 쏟아내는 것은 아니었다. 이 모험에 매리 커샛과 폴 고갱이 참여했다. 내부의 갈등에 지친 르누아르, 시슬레, 기요맹, 세잔은 이번에는 얼굴을 비추지 않았고, 최근에 출산한 베르트 모리조도 마찬가지였다. 이러한 위기와 더불어, 이 해 살롱전에서의 르누아르의 성공은 모네가 다음 번 제5회 전시회에 불참하도록 만들었다.

장소: 오페라 거리 28번지.
참여 작가: 펠릭스 브라크몽, 마리 브라크몽, 카유보트, 칼스, 커샛, 드가, 포랭, 고갱, 르부르, 모네, 피사로, 루아르, 솜, 티요, 잔도메네기.

제3회 전시회, 1877년

전시장으로 빌린 르 펠티에(Le Pelletier) 가의 아파트에서 제3회 전시회가 열릴 수 있었던 것은 카유보트의 에너지와 재정지원 덕분이었다. 비평가들의 비난은 계속되었지만, 일부 관객들은 〈물랭 드 라 갈레트의 댄스홀(Bal du moulin de la Galette)〉을 출품한 르누아르 같은 화가에게서 결점을 만회할 장점을 알아보기 시작했다. 인상주의 전시회에 마지막으로 참가한 세잔의 작품은 눈에 띄는 자리에 전시되었다. 드가는 살롱전과 인상주의 전시회에 동시에 출품하는 것을 금지하는 규정을 만들면서, 이번이 마지막 참여가 될 세잔의 작품들은 좋은 위치에 전시되었다.

장소: 르 펠티에 거리 6번지.
참여 작가: 카유보트, 칼스, 세잔, 코르데, 드가, 기요맹, 프랑수아, 프랑 라미, 레베르, 모로, 모네, 모리조, 피에트, 피사로, 르누아르, 루아르, 시슬레, 티요.

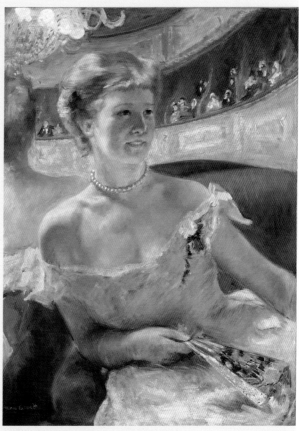

매리 커샛, 〈특별관람석의 진주 목걸이를 한 여성〉
Femme au collier de perles dans une loge, 1879년
캔버스에 유채물감, 81.3×59.7cm, 필라델피아 미술관, 필라델피아 주

제6회 인상주의 전시회, 1881년

7년 후에 처음의 장소로 돌아온 인상주의 그룹은 과거와 완전히 달라져 있었다. 모네, 르누아르, 시슬레는 여전히 불참했고 드가의 태도에 화가 난 카유보트도 마찬가지였다. 전투적이었던 고갱, 카유보트, 피사로는 기세를 회복하고, 드가에게 다음 번 전시회에 라파엘리를 빼고 살롱전에 전시했던 화가들을 다시 넣는다는 약속을 얻냈다.

장소: 카퓌신 대로 35번지.
참여 작가: 커샛, 드가, 포랭, 고갱, 기요맹, 모리조, 피사로, 라파엘리, 루아르, 티요, 비달, 비뇽, 잔도메네기.

제5회 인상주의 전시회, 1880년

인상주의의 주요 화가 세 명, 모네와 르누아르, 시슬레는 확신이 없어진 인상주의 전시회에 불참했다. 통합과는 아주 거리가 멀었고 권위주의로 비판받았던 드가는 라파엘리를 비롯한 친구들을 전시회에 참여시켜야 한다고 고집을 부렸다. 평단의 반감은 줄어들었지만 이 단체의 해체는 이미 시작되었다.

장소: 피라미드 거리 10번지.
참여 작가: 펠릭스 브라크몽, 마리 브라크몽, 카유보트, 커샛, 드가, 포랭, 기요맹, 르부르, 르베르, 베르트 모리조, 피사로, 라파엘리, 루아르, 티요, 비달, 비뇽, 잔도메네기

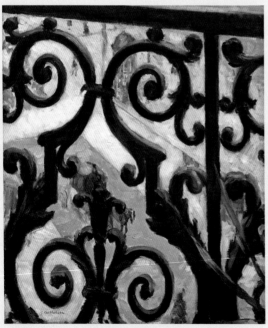

귀스타브 카유보트, 〈발코니를 통해 본 풍경〉
Vue prise à travers un balcon, 1880년
캔버스에 유채물감, 65×64cm, 반 고흐 미술관, 암스테르담

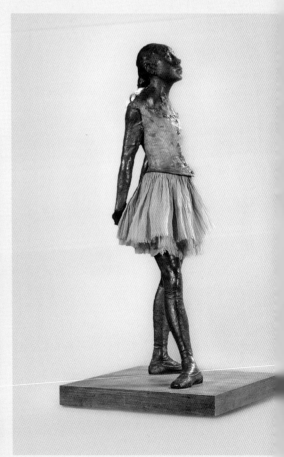

에드가 드가, 〈14세의 어린 무용수〉*Petite Danseuse de quatorze ans*
'옷을 입은 무용수(*Grande Danseuse habillée*)'로도 알려짐, 1881년
여러 색을 칠한 청동, 툴 튀튀, 머리에 핑크 새틴 리본
나무받침, 98×35.2×24.5cm
오르세 미술관, 파리

제7회 인상주의 전시회, 1882년

이류 화가들이 빠지고 르누아르, 모네, 시슬레가 귀환한 제7회 전시회는 가장 통일된 전시회였다. 드가는 저항의 의미로 불참했다. 전시공간을 빌린 뒤랑 뤼엘은 옛날만큼 적대적이지 않았던 언론에 전시회를 적극 홍보했다. 앙리 루아르는 앞으로 3년 마다 전시실을 빌리겠다고 나섰지만, 뒤랑 뤼엘의 자금난으로 이러한 실험은 반복되지 못했고 회원들의 불화는 깊어졌다.

장소: 생 오노레 거리 251번지.
참여 작가: 카유보트, 고갱, 기요맹, 모네, 모리조, 피사로, 르누아르, 시슬레, 비뇽.

폴 고갱, 〈오렌지가 있는 정물〉*Nature morte aux oranges*, 1880년경
캔버스에 유채물감, 33×46cm, 렌 미술관

제8회 인상주의 전시회, 1886년

베르트 모리조와 그녀의 남편 외젠 마네가 기획한 마지막 전시회는 인상주의자들의 모험의 끝을 알렸다. 모네, 르누아르, 카유보트, 시슬레는 또다시 불참했지만 살롱전에 출품을 금지하는 하는 규정에 만족한 드가는 돌아왔다. 피사로의 요청으로 쇠라와 시냑이 참여하면서 마지막 모험이었던 이 전시회에 새로운 경향이 등장했다. 이제 조롱은 신인상주의(néo-impressionnisme)의 몫이 되었다.

장소: 라피트 거리와 그랑 불르바르의 모퉁이,
　　　라 메종 도레 레스토랑 위.
참여 작가: 마리 브라크몽, 커샛, 드가, 포랭, 고갱, 기요맹, 모리조, 카미유 피사로, 루시앙 피사로, 르동, 루아르, 슈페네커, 쇠라, 시냑, 티요, 비뇽, 잔도메네기.

다른 화가들에게 영감을 준 모델

1884년 5월 15일, 한 단체가 주도한 또 다른 독립전시회가 틸르리 공원의 가건물에서 열렸다. 독립예술가협회는 1백 여 명으로 구성되었고, 이들의 유일한 공통점은 살롱전에서 낙선했다는 것이었다. 공통의 양식이나 이념이 없었기에 아무나 자유롭게 전시회에 참가할 수 있었다. 그럼에도 불구하고 무명의 조르주 쇠라, 새파랗게 어린 폴 시냑, 고독한 오딜롱 르동의 그림 같은 몇몇 보석 같은 작품을 볼 수 있었다.

▶**미유 피사로**, 〈양치기 소녀〉*La Bergère*, 1881년
버스에 유채물감, 81×64.8cm, 오르세 미술관, 파리

클로드 모네
〈인상, 해돋이〉
Impression, soleil levant
1872년
캔버스에 유채물감, 48×63cm
마르모탕 미술관, 파리

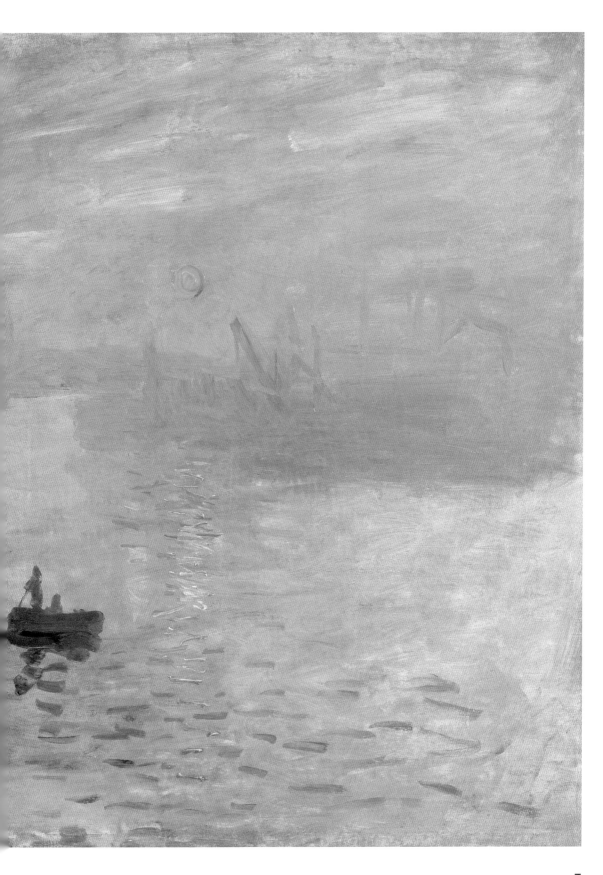

Impression, soleil levant

인상, 해돋이

1872년 – 클로드 모네

1874년 제1회 인상주의 전시회에 나온 이 작품은 이때부터 이 화가들의 작품을 가리키는 용어로 사용된 '인상주의'의 기원으로 여겨진다.

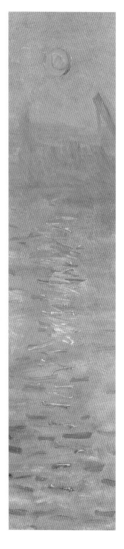

단순한 오렌지색 선들이
수면에 비친
해를 나타낸다.

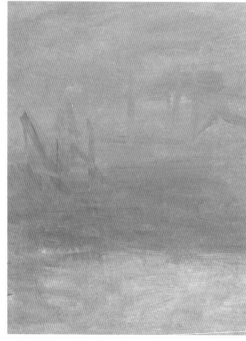

거의 알아보기 어렵지만 배경의 크레인들은
이 큰 항구가 르 아브르라고 말해주는 유일한 요소다.

"그들은 카탈로그에
제목을 무엇이라고 적어야 하냐고
내게 물었다.
이 그림을 르 아브르 풍경으로
보지 않을 것이 분명하므로
나는 이렇게 답했다.
'인상(Impression)이라고 적게!'"

클로드 모네
『라 르뷔 일뤼스트레(*La Revue illustrée*)』
(1898년 3월 15일자)에서
M. 기유모가 인용.

"이 그림은 무엇을 그린건가?
안내책자를 보게."
"인상. 해돋이."
"인상. 분명 그런 것 같군. 나도 인상을 받았으니까 똑같이 생각하고 있었네. 틀림없이 어딘가에 인상이 있을 거야…… 이렇게 자유로운 기법이라니! 만들기 시작한 벽지가 이 바다 그림보다 완성도가 더 높지 않을지……"

루이 르루아, 「인상주의 전시회」,
『르 샤리바리』, 1874년 4월 25일.

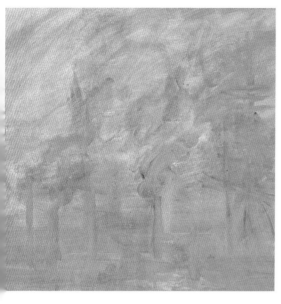

붓질이 지나간 하늘은
다양한 연기의 장막을 드러낸다.
이는 물과 수면에 비친 그림자처럼
모네가 좋아한 주제였다.

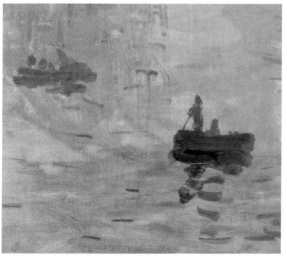

순간적인 붓 터치로 강조된,
빠르게 스케치된 배경은
바다를 나타내기에 충분하다.

야외에서의 인상

"인상은 (카페 게르부아의) 화가들의
토론에서 자주 오가던 단어였던 것 같
다. 비평가들은 얼마 전부터 이미 이
단어를 코로, 도비니, 용킨트 같은 풍
경 화가의 노력을 규정하기 우해 사용
하고 있었다. 루소는 '자연에 대한 첫
인상'에 충실하려고 한다고 말한 적이
있고, 심지어 풍경화에 별 관심이 없
었던 마네도 1867년의 대규모 전시회
에서 '인상을 표현하는 것'이 자신의
목표임을 강조했다."
존 리월드, 『인상주의의 역사』, 1946년.

1874년 첫 번째 전시회 당시 조롱의 의미로 사용된 '인상주의'는, 이 새로운 단체를 가리키는 용어로 정착했다. 그러나
어떠한 '화파'에도 흡수되려고 하지 않던 르누아르처럼 몇몇은 주저했고, 이 용어를 거부한 드가는 '독립 화가들'이라는
표현을 선호했다. 이들을 '자연주의자들'이라고 고집스럽게 언급했던 졸라를 포함한 이 사조의 일부 옹호자들도 마찬가
지로 거부했다. 비평가 루이 에드몽 뒤랑티는 제2회 인상주의 전시회를 위해 1876년에 발간한 책의 제목인 '새로운 회
화'라는 용어를 선호했다.

클로드 모네
〈엡트 강가의 포플러나무〉*Peupliers au bord de l'Ept*
1891년
캔버스에 유채물감, 92.4×73.7cm
테이트 컬렉션, 런던

독립적인 궤도

인상주의는 굳게 결속된 단체를 가리킨다기보다 각자의 독특한 개성으로 자신만의 길을 찾아가는 개인들이 자유롭게 해석한 트렌드에 가까웠다—물론 이들이 공개적으로 대립하지 않았던 때에 한해서. 집단으로서 이들의 결정은 활기차고 때로 맹렬했던 토론으로 시작되었다. 제1회 인상주의 전시회 6년 후, 이들은 의견이 반드시 일치하지는 않는다는 것을 인정할 수밖에 없었다. 모네는 1880년에 "나는 언제나 인상주의 화가이기를 바랐고 여전히 인상주의 화가이지만, 지금은 동료들을 거의 만나지 않는다. 재능 없는 삼류화가들을 불러들이면서 그 작은 성전은 흔해 빠진 모임으로 변했다."라고 단호하게 말했다. 다른 화가들을 지속적으로 이 단체로 끌어들이려고 노력했던 드가에 대한 공격인가? 아니면 규정을 어기고 살롱전에 참가한 자신을 정당화하려는 것인가? 모네의 말은 위대한 주역들—모네, 시슬레, 르누아르—이 제5회 전시회에 불참했던 상황을 설명한다. 인상주의의 행보에 혼란을 가져올 뿐, 아무런 의무도 없었던 초청된 다른 화가들의 존재와 살롱전의 출품여부를 선택할 수 있는 권리는 늘 다툼의 원인이었다. 화가들의 강한 개성과 점점 다양해지는 예술적 방향들은 이미 첨예했던 긴장을 더욱더 고조시켰다. 독단적이었던 드가는 자기 마음대로 외부 화가들을 그룹에 넣으려고 했다. 1879년부터 르누아르는 세잔처럼 완전히 다른 길로 나아갔다. 모네는 제5회 전시회에서 손을 뗐고 시슬레가 뒤를 이었다. 두 사람 모두

인상주의자들의 만찬

파리 주변에 흩어져 살고 있던 인상주의 화가들은 한 달에 한 번 오페라 극장 부근의 카페 리슈에서 저녁식사를 했다. 이 만찬은 모네, 피사로, 시슬레, 카유보트에게 시골을 떠나 파리 나들이를 할 수 있는 기회였다. 비평가 뒤레와 작가 말라르메아 위스망스 등 친구들도 참석했다. 이 식사 모임에는 카페 게르부아와 누벨 아텐의 모임 같은 자발성과 패기만만함은 없었다. 밥값을 낸 돈이 없었던 피사로 같은 불참자가 있었지만, 그래도 모임 덕분에 이들은 연락을 유지할 수 있었다.

폴 세잔
〈맹시의 다리〉*Le Pont de Maincy*
1879년경
캔버스에 유채물감, 58.5×72.5cm
오르세 미술관, 파리

> "나는 인상주의를 미술관에 소장된 작품처럼
> 견고하고 영속적인 것으로 만들고 싶다."
>
> 폴 세잔

정체된 느낌에 지쳐있었다. 카유보트는 불화를 일으킨다고 드가를 비난
하며 제6회 전시회 개막식 전날에 문을 꽝 닫고 가버렸다. 1882년 제7
회 전시회에 르누아르, 모네, 시슬레, 카유보트가 돌아왔지만 휴전은 얼
마 가지 못했다. 오랫동안 계속된 갈등은 예술적인 공통점과 우정 때문
에 모였지만 명확하게 규정된 적이 없었던 인상주의 그룹의 해체로 끝이
났다. 시간이 흐르고 화가들이 성숙해지면서 개인적인 궤도들이 점점 명
확해졌다. 풍경과 사생에 집착했던 모네는 형태의 해체를 더 밀어붙였다.
그와 반대로 르누아르는 조금씩 분할된 붓질을 버리고 견고함을 되찾았
다. 현장에서 그런 적이 없었던 드가는 자연주의뿐만 아니라 선과 드로잉
을 열렬히 옹호했다.

다른 세계

마네와 베르트 모리조는 부유하고 교양 있는 파리의 부르주아 계급이었고 사회적 지위에 맞게 행동했다. 드가―변덕스러운 성격인―에게는 그러한 고상함은 없었다. 몽펠리에 출신의 부르주아였던 바지유와 상당한 유산을 물려받은 카유보트는 너그럽고 좋은 친구였다. 시슬레의 아버지는 부유한 상인이었지만, 1870년 전쟁이 가족의 부를 앗아가면서 그의 상황도 변했다. 남과 잘 어울리지 않았던 그는 만성적인 생활고에 시달렸다. 부유한 가족과 관계를 끊었던 모네는 고통스러운 상황에 처했다. 앤틸리스 제도 태생인 피사로는 가난했지만 늘 상냥하고 관대했다.

엑상 프로방스에서 모자판매인의 아들로 태어난 세잔은 파리의 부르주아들에게 강한 사투리를 쓰며 거침없이 말을 했고 심지어 이상한 성격을 과시하기를 즐겼다. 노동자 계급 출신이었던 르누아르는 처음에 도자기에 그림을 그리는 도제로 일했다. 살롱전에서의 성공으로 그의 미천한 배경은 과거의 일이 되었다. 르누아르는 어떤 상황에서도 활기가 넘쳤다. 기요맹은 16세에 수습직원으로 파리-오를레앙(Paris-Orléans) 철도 회사에 취업했다. 직장이 있어서 가난에서는 벗어났지만 짧은 여가 시간에만 그림을 그릴 수 있었다. 그는 1892년 복권에 당첨되어 그림에 전념할 수 있게 되었다. 진정한 인생역전이었다.

클로드 모네
⟨에트르타의 거친 바다⟩
Étretat, mer agitée
1883년
캔버스에 유채물감, 81×100cm
리옹 미술관

*"1883년에 내 그림에 일종의 단절이 생겼다.
나는 인상주의의 끝에 이르렀고 데생을 할 줄도,
그림을 그릴 줄도 모른다는 것이 확인되었다.
한마디로 막다른 골목에 다다른 것이다."*

오귀스트 르누아르

이러한 근본적인 차이 외에도, 화가들은 맹비난을 받았던 인상주의 전시회의 대다수가 재정적으로 실패였다는 사실에 직면해야 했다. 여덟 번의 인상주의 전시회에 모두 참여한 유일한 사람이며 변함없이 충실했던 피사로조차 제7회 전시회가 끝난 다음에 탈퇴를 고민했다. 그는 일 년 후에 계획을 다시 추진하면서 냉정하게 말했다. "서로를 이해하는 데 난관이 있을 것이다."

정확한 예감

"불과 몇 년 후에 카퓌신 대로에 모였던 화가들의 사이는 벌어졌다. 그들 중 가장 열성적인 화가들은 스케치 형태의 빠른 '인상'에 적합한 주제가 있는가 하면, 더 정확한 인상을 요구하는 주제들이 더 많다는 사실을 인정하게 되었다."

쥘 앙투안 카스타냐리,
『르 시에클』, 1874년 4월 29일,
제1회 인상주의 전시회에 대한 글.

드가: 가장 인상주의적이지 않은 인상주의 화가

인상주의라는 명칭 대신 '독립 화가들'이라는 표현을 써야 한다고 고집스럽게 주장했던 드가는 미술에 접근하는 자신만의 방식으로 인상주의의 기본적인 원칙들을 비난했다. 그는 선과 드로잉에 충실했고 붓질과 형태의 해체를 완강히 반대했다. 야외에서 그림을 그린 적이 없었던 까다로운 파리시민 드가는 풍경과 대기의 변화에 관심이 없었다. 그는 사진과 비슷한 시선으로 당대의 현실에 기반을 둔 주제를 선택함으로써 현대성을 표현했다. 인상주의자들은 드가가 위대한 화가라는 데는 이견이 없었으며 그를 동료라고 생각했다. 그들은 드가의 권위주의적 태도와 포랭(Forain), 라파엘리(Raffaëlli), 잔도메네기(Zandomeneghi) 같은 이류화가들을 인상주의 그룹에 편입시키려는 시도를 비판했다. 드가는 다른 인상주의 화가들과 자신의 차이를 강조하기를 즐겼다. "내 작품이 가장 덜 즉흥적이었다. 내 그림은 위대한 대가들의 그림에 대한 연구와 숙고의 결과물이다. 영감, 즉흥성, 기질에 관해서라면 나는 아무 것도 모른다."

드가, 1891년
조지 무어 인용.

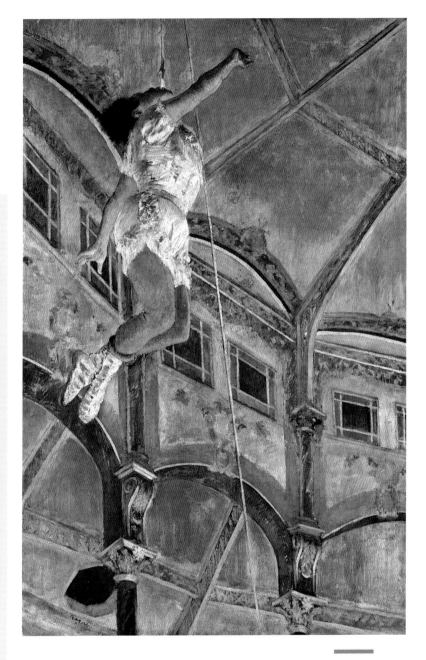

에드가 드가
〈페르낭 서커스의 라라 양〉
Miss Lala au cirque Fernando
1879년
캔버스에 유채물감, 116.8×77.5cm
내셔널 갤러리, 런던

특유의 붓질들

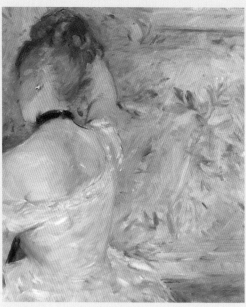

베르트 모리조, 〈화장하는 젊은 여성〉(세부)
Jeune Femme à sa toilette, 1875년
캔버스에 유채물감, 60.3×80.4cm, 시카고 아트 인스티튜트, 시카고

베르트 모리조

그녀의 길고 활력 있는 붓터치는 거의 스케치에 가깝다.

에드가 드가, 〈뉴올리언스〉(세부)
Un bureau de coton à La Nouvelle-Orléans, 1873년
캔버스에 유채물감, 73×92cm, 포 미술관

에드가 드가

드가는 자신의 아틀리에에서의 작업과 데생에 충실했고
더욱 주의를 기울인 양식으로 발전시켰다.

귀스타브 카유보트

드가처럼 카유보트도
거칠고 성긴 붓질을 사용하지 않았다.

귀스타브 카유보트, 〈마룻바닥 깎는 사람들〉(세부)
Les Raboteurs de parquet, 1875년
캔버스에 유채물감, 1.02×1.46m, 오르세 미술관, 파리

프레데릭 바지유

바지유는 젊은 나이에 세상을 떠나
인상주의의 모험에 제대로
참여해보지도 못했다. 그는 상당히
전통적인 방식을 고수했다.

프레데릭 바지유, 〈여름 장면〉(세부)*Scène d'été*, 1869년
캔버스에 유채물감, 1.56×1.58m
포그 미술관, 하버드 대학교 박물관, 캠브리지

오귀스트 르누아르

초창기부터 짧게 끊어지는 붓터치를 활용한 르누아르는
나중에 좀 더 전통적인 양식으로 돌아갔고,
인생 말년에 이르러서는 완전한 자유에 도달했다.

오귀스트 르누아르, 〈라 그르누예르〉(세부)
La Grenouillère, 1869년
캔버스에 유채물감, 66.5×81cm
스톡홀름 국립미술관

오귀스트 르누아르,
〈우산〉(세부)*Les Parapluies*,
1880~1886년경
캔버스에 유채물감, 1.80×1.15m
내셔널 갤러리, 런던

오귀스트 르누아르,
〈레콜레트의 농장〉(세부)*La Ferme des Colettes*, 1915년
캔버스에 유채물감, 46×51cm, 르누아르 미술관, 카뉴-쉬르-메르

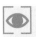

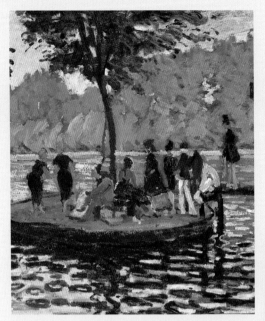

클로드 모네, 〈라 그르누예르〉(세부)*La Grenouillère*, 1869년
캔버스에 유채물감, 74.6×99.7cm, 메트로폴리탄 미술관, 뉴욕

클로드 모네

초기에는 작은 쉼표처럼 생긴 모네의 붓질이 점차 자유로
워졌고 말년에 이르면 거의 반사적인 표현과 완전한 해체
에 도달한다.

클로드 모네, 〈벨 일의 바위들〉(세부)*Rochers à Belle-Île*, 1886년
캔버스에 유채물감, 65×81cm, 푸슈킨 국립미술관, 모스크바

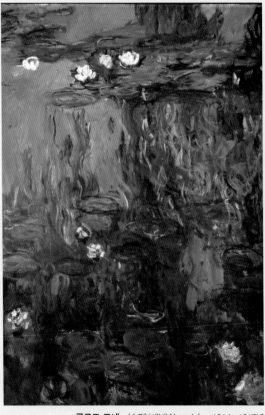

클로드 모네, 〈수련〉(세부)*Nymphéas*, 1914~1917년
캔버스에 유채물감 2.00×1.50m, 현재 1.70×1.22m, 개인소장

알프레드 시슬레

대체로 활발하면서도 절제된 시슬레의 붓질은
때로 더 자유로운 움직임을 드러낸다.

알프레드 시슬레, 〈쉬렌의 센 강〉(세부)*La Seine à Suresnes*,
1877년
캔버스에 유채물감, 60.5×73.5cm, 오르세 미술관, 파리

알프레드 시슬레, 〈라 마신의 길, 루브시엔(세부)
Chemin de la Machine, Louveciennes, 1873년
캔버스에 유채물감, 54.5×73cm, 오르세 미술관, 파리

카미유 피사로

1886년에 점묘주의를 받아들이면서 좀 더 구조적이었던 피사로의
붓질은 갑자기 분열되었다.

카미유 피사로, 〈에느리로 가는 길〉(세부)*La Route d'Ennery*, 1874년
캔버스에 유채물감, 55×92cm, 오르세 미술관, 파리

카미유 피사로, 〈과수원의 여성〉(세부)*Femme dans un clos*,
'에라니의 초원의 봄 햇살(*Soleil de printemps dans le pré à
Éragny*)'으로도 알려짐, 1887년
캔버스에 유채물감, 45.4×65cm, 오르세 미술관, 파리

여성의 공간

인상주의와 더불어, 아마도 역사상 최초로 남성 화가들과 여성 화가들은 대등한 위치에 섰다. 카페에서 벌어진 토론에 참여하지 못했지만 베르트 모리조와 매리 커샛은 남성 화가들과 함께 그림을 전시했고 이들의 연구는 진심으로 존중 받았다. 파리의 부르주아 계급과 미국의 중상류층 출신의 이 두 여성은 화가로 성공했다. 당대 관습상 다소 한정된 세계에서 주제를 끌어왔음에도 불구하고 이들의 그림의 우수성은 충분히 인정되었다. 베르트 모리조의 중요한 모델은 딸 쥘리였으며, 책 읽는 장면, 목욕하는 장면, 가족의 내밀한 모습 등은 반복되는 소재였다. 매리 커샛은 유럽을 여행한 다음 1874년에 프랑스에 정착했다. 1877년에 드가와 처음 만났고 친구가 된 그녀는 인상주의 화가들을 적극적으로 지원하고 전시회에도 참여했다. 그녀는 차를 마시거나 책을 읽고 오페라극장이나 미술관에 가는 상류층 여성들의 일상을 주로 그렸다. 회화에서는 볼 수 없는 일본 미술의 영향은 그녀의 판화작품에서 분명히 드러난다. 오른쪽 그림에서 작업에 몰두하고 있는 에바 곤잘레스(Eva Gonzalès)는 마네의 유일한 제자였다. 1883년에 요절한 그녀는 성공한 여성 화가의 또 다른 예다.

에두아르 마네, 〈에바 곤잘레스〉*Eva Gonzalès*, 1870년
캔버스에 유채물감, 1.91×1.33m, 내셔널 갤러리, 런던

> **"따님들은 화가가 될 것입니다.
> 그것이 무엇을 의미하는지 아시겠습니까?"**
>
> 모리조 자매의 첫 미술교사인 조셉 귀샤르가
> 자매의 어머니 모리조 부인에게.

직업: 무직

베르트 모리조의 사망진단서의 직업란에는 무직으로 기록되었다. 이는 미술 혁명의 한계였고, 에두아르 마네의 동생인 외젠 마네와 결혼해 남편의 한결같은 지지를 받았던 그녀 조차 미술의 혁명에는 한계가 있었다.

베르트 모리조, 〈바느질하는 법 가르치기(쥘리와 그녀의 보모)〉
La Leçon de couture(Julie et sa nurse), 1884년
캔버스에 유채물감, 59×71cm, 미니애폴리스 미술관, 미니애폴리스

여성들, 실제 여성들

인상주의 화가들에게 여성의 신체는 더 이상 대리석 여신상 같은 몸이 아니었다. 모자가게를 방문한 매력적인 젊은 여성들과 공연을 보고 차를 마시거나 책을 읽는 숙녀들, 아이들과 함께 있는 엄마, 부부들이 갑작스럽게 등장했다. 삶을 살아가는 실제 여성들은 완전하게 낯선 도상을 창안했다. 드가는 전혀 거리낌이 없이 욕조에서 나와서 거의 본능적인 측면을 부인하지 않은 채 수건으로 몸을 박박 닦고 있는 여성을 그렸다.

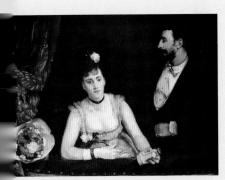

[에]바 곤잘레스, 〈테아트르 데 이탈리앙의 특별관람석〉
[U]ne loge aux Italiens, 1874년경
[캔]버스에 유채물감, 98×130cm
르세 미술관, 파리

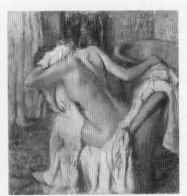

에드가 드가, 〈목욕 후에 몸을 닦는 여성〉
Après le bain, femme s'essuyant,
1890~1895년경
판지에 파스텔, 103.5×98.5cm
내셔널 갤러리, 런던

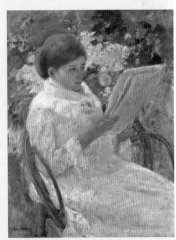

매리 커샛, 〈정원에서 책 읽는 여성〉
Femme lisant au jardin, 1878~1879년
캔버스에 유채물감, 89.9×65.2cm
시카고 아트 인스티튜트, 시카고

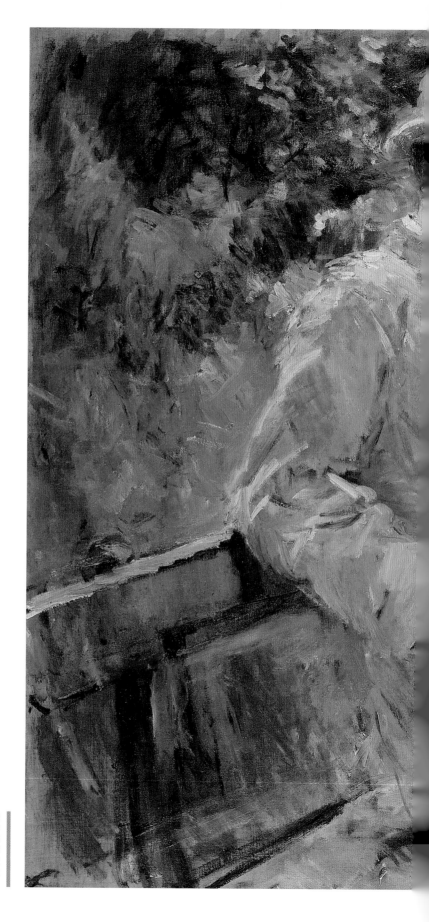

베르트 모리조
〈부지발의 정원의 외젠 마네와 딸〉
*Eugène Manet et sa fille
dans le jardin de Bougival*
1881년
캔버스에 유채물감, 73 ×92cm
마르모탕 미술관, 파리

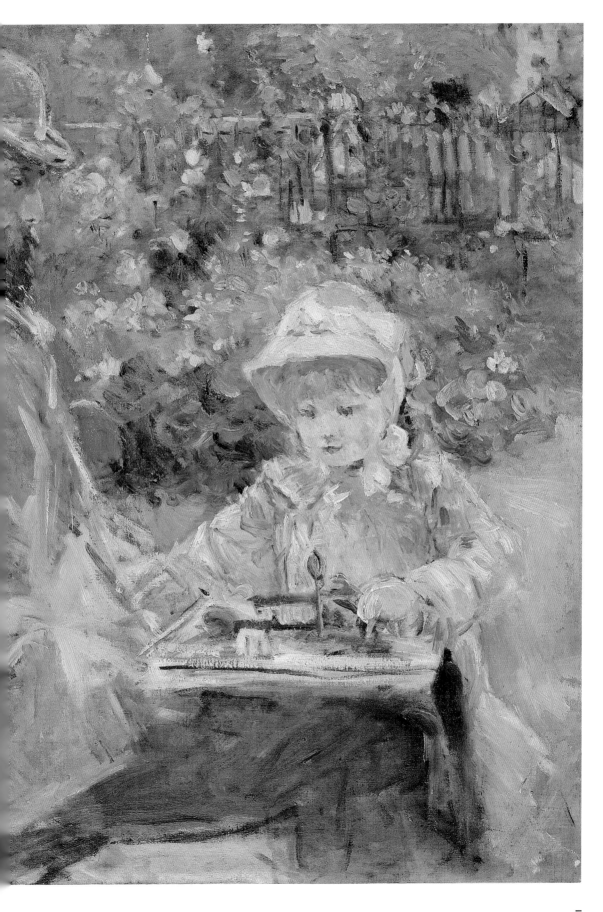

Eugène Manet et sa fille dans le jardin de Bougival

부지발의 정원의 외젠 마네와 딸

1881년 – 베르트 모리조

역할이 변하고 관점도 바뀌었다. 여성 화가들은 새로운 도상을 창조했다. 베르트 모리조는 딸 쥘리가 태어나면서 늦은 나이에 엄마가 되었다. 그녀는 남편 외젠 마네가 딸 쥘리와 놀고 있는 가족의 내밀한 순간을 포착하기 위해 동심의 세계로 들어갔다.

베르트의 그림 어디에서나
볼 수 있는 딸 쥘리의 얼굴은
싱그러움과 생기가
가득한 빠른 붓질로 그려졌다.

"유능한 비평가 뒤레는 올해 전시회가 당신네 그룹에서 그동안 개최했던 전시회 중에서 최고였다고 했소. 내 생각도 같소."

외젠 마네,
베르트 모리조에게 보내는 편지, 1882년 3월.
아내의 예술 활동을 성실히 지지했던 외젠 마네는 아내가 파리에 없을 때면 상세한 보고서를 보내며 미술비평가를 자처했고 전시작업에도 신경을 썼다. 그는 아내와 인상주의자들의 모험을 함께 했다.

현대적인 아버지상이 등장했다. 아버지는 단순히 집안의 가장이 아니라
아이의 시선을 이해할 수 있는 자상한 남자다.

붓을 대담하게 움직여 나뭇잎을 암시하
는 데 머무는 힘 있는 터치에서 화가의 자
유로움이 느껴진다. 다 말해주지 않는 것
이 더 많은 것을 보여줄 수 있다.

NOUVELLE ÉCOLE. — PEINTURE INDÉPENDANTE.

Indépendante de leur volonté. Espérons le
pour eux.

〈새로운 화파, 독립회화
Nouvelle école, peinture indépendant
『르 샤리바리,
1879년 4월
목판화, 약 8X8cr
카르빈 타파보 아카이브

혹독하게 비난받는 미술

제1회 인상주의 전시회가 개막한 지 열흘이 지난 1874년 4월 25일에 『르 샤리바리』에 게재된 루이 르루아의 비평은 근 20년동안 인상주의자들이 견뎌야 할 공격적인 분위기를 조성했다. 화가들을 한 사람씩 맹렬히 비난한 르루아는 살롱전에서 입선한 화가 한 명과 전시장 전체를 둘러보며 그림을 하나씩 소개하는 가상의 상황을 연출했다. 오늘날에는 이해하기 어렵지만 이 새로운 회화는 아카데믹 미술에 익숙한 사람들을 화나게 했다. 사방에서 쏟아지는 공격의 신랄함에는 그들의 강한 반감이 반영되어 있었다. 관람자들은 아카데미의 원칙들을 존중하지 않은 것을 노골적인 모욕으로 받아들였다. 인상주의자들의 빠른 작업의 속도는 아무렇게나 마구 칠한 것, '드로잉이 형편없고', '채색도 서투른' 것으로 인식되었다. 게다가 최악은 기껏해야 사소한, 흥미롭지 않다고 여겨지는, 주제를 우리가 겨우 알아볼 수 있다는 것이다. 1874년 4월 29일자 『라 프레스』지에 기고한 E. 카르동은 이 새로운 회화를 제작하는 법을 소개했다. "캔버스의 4분의 3에 흰색과 검은색을 마구 칠하고 나머지 부분에는 노란색을 북북 문지르고, 파란색과 붉은색 점을 여기저기 아무렇게나 찍으면 인상을 얻게 될 것이다…… 생각할 때마다 웃음을 참기 어려운 악명 높은 낙선전도 카퓌신 대로에서 열린 전시회에

『인상주의자(L'Impressionniste)』 표지
1877년 4월 21일
프랑스 국립도서관, 파리

익명의 예술가 협회(화가들, 조각가들, 판화가들 등)는 1873년 창립 때부터 자신들의 미술과 활동들을 다루는 비평지를 발간하기로 계획했다. 이 잡지는 1877년 제3회 전시회와 함께 세상에 나왔다. 그해 르누아르의 친구인 저널리스트 조르주 리비에르(1855~1943)가 4권을 발행했다. 그러나 얼마 후 자금부족으로 이 잡지는 폐간되고 말았다.

AUX IMPRESSIONNISTES.

— Qu'est-ce que vous faites là ?
— On m'a dit qu'il y avait beaucoup de talent
dans ce tableau-là... Je regarde si on ne l'a pas ex-
posé du mauvais côté...

피프
〈인상주의자들에게〉
Aux impressionnistes
『르 샤리바리』
1881년 4월 10일
목판화, 약 8×8cm
카르빈 타파보 아카이브

비하면 루브르 박물관이었다." 저명한 비평가 쥘 클라르티는 좀더 신중한 어투를 썼지만 단호하기는 마찬가지였다. 1876년에 저서 『미술과 프랑스 화가들(*L'Art et les artistes français*)』에서 그는 인상주의자들이 "아름다움에 전쟁을 선포한" 것 같다고 잘라 말했다. 5년 후 그는 『르 탕』에 게재된 제6회 인상주의 전시회(1881) 비평에서 조금 더 상세히 설명했다. "작가들이 급히 적어 둔 육필 메모, 의견, 즉흥적인 말을 출간하기로 마음먹었다면 뭐라고 말할 것인가? 그것들을 요약하고 제대로 마무리하라고 말할 것이다. 만약 '독립적인' 화가들이 그들의 작품을 스케치보다 더 나은 것으로 만드는데 동의하는 것이 대중에게 최소한의 예의일 것이다." 1877년 4월 6일 『쿠리에 드 프랑스(*Courrier de France*)』에서 F. O. 스케어는 3년 전에 열렸던 제1회 인상주의 전시회의 충격을 다시 한 번 떠올렸다.

왜 그렇게 증오했을까?

"19세기 부르주아 사회는 실증주의적이고 실용적이었다. 그들에게 전통적인 모델링 기법의 거부는 위험한 징후였다. 보편적이며 최종적인 것으로 간주된 사회질서는 (모든 영역에서) 역사가 진보하고 있음을 보여주었다 … . 모든 인상주의 작품은 해방을 이야기한다. 사람들은 자유를 억압하던 숨 막히는 상징체계에서 벗어났다. 있는 그대로의 현실은 사람들이 포함되어 있다고 믿었던 전통적인 질서를 부인했다."

장 클레(Jean Clay),
『인상주의의 역사(*Histoire de l'impressionnisme*)』 1971년

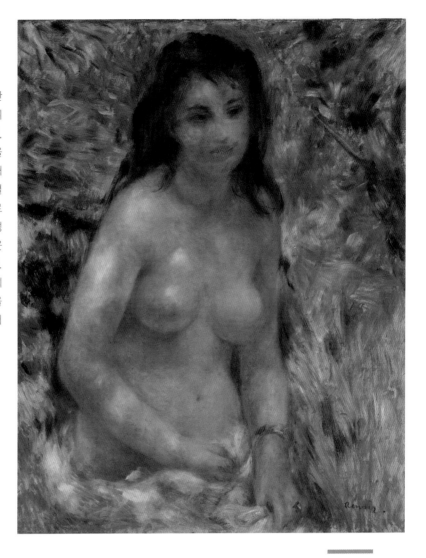

"나무는 보라색이 아니고 하늘은 신선한 버터의 색이 아니며, 지구상 어느 시골에도 그가 그린 것들을 찾아볼 수 없으며, 생각이 있는 사람이라면 그러한 일탈을 할 수 없다는 사실을 피사로 씨에게 이해시키도록 노력하라. 드가 씨가 사리분별을 할 수 있게 하라. 사실 미술에는 드로잉, 색채, 제작 의도 등으로 불리는 특성들이 있다고 말하라. 그들은 면전에서 웃으며 당신을 반동분자 취급을 할 것이다. 르누아르 씨에게 여성의 토르소는 시체가 완전히 부패했음을 뜻하는 보라빛을 띤 초록의 반점들이 있는 썩은 살덩어리가 아니라고 말하라!"

알베르 월프(Albert Wolff),
『르 피가로』, 1876년 4월 3일.

"대중은 분노했다. 끔찍하고 어처구니없고 추잡했다. 그 그림들은 터무니없었다." 충격의 여파는 지속되었고 흔적을 남겼다.

인상주의 화가들을 사로잡은 자유 그리고 아카데믹 회화의 완벽한 표현과 대조적인 그들의 미완성된 그림은 거의 만장일치로 혐오스러운 것으로 여겨졌다. 대중은 이들의 그림을 전혀 이해하지 못했다. 미쳤다는 것이 가장 그럴듯한 설명이었다. 이러한 논란은 처음부터 있었다. 제1회 인상주의 전시회 때, 르루아는 『르 샤리바리』의 비평문에서 이에 대해 말했다. 전시회에 동행한 아카데믹 화가 조셉 뱅상(Joseph Vincent)을 뒤따라가던 르루아는 전시장을 나올 무렵에 그가 거의 이성을 잃은 모습을 본다. 한꺼번에 너무 많은 공격을 받은 뱅상 씨의 고전적인 머리는 완전히 돌아버렸다. "마침내 분노가 폭발했다. 뱅상 씨의 권위 있는 머리는

굳건한 지지자

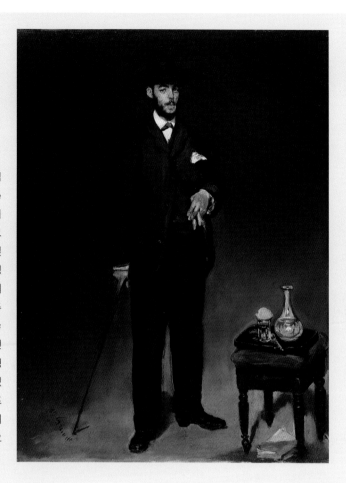

테오도르 뒤레
(1838~1927)

카페 게르부아의 초창기 모임에 참석한 미술비평가 테오도르 뒤레(Théodore Duret)도 극동 미술의 대단한 애호가이자 수집가였다. 그는 마네, 피사로, 모네, 르누아르, 시슬레의 행보를 주의 깊게 뒤따랐다. 그는 자신의 친구들을 정신적으로, 때론 재정적인 지원으로 지지했다. 1906년에 발간된 그의 『인상주의 화가들의 역사(*Histoire des peintres impressionnistes*)』는 인상주의를 완전히 분석한 최초의 책이다. 일시적인 재정난으로 인해 1894년 그는 소장하고 있던 인상주의 작품들을 미술상 조르주 프티(Georges Petit)에게 팔았다. 뒤레는 이 중대한 미술사조의 출현을 목격한 중요한 인물이었다.

한꺼번에 너무 많은 공격을 받고 완전히 이상해졌다. 그는 이 보물들을 지키던 경비원 앞에 섰다. 그를 초상화로 착각하고 매우 강하게 비판하기 시작했다." 전염될 가능성이 있어서 더욱더 위험한 정신병이라는 가정은 제2회 인상주의 전시회가 열렸을 때 『르 피가로』(1876년 4월 3일자)에 기고한 알베르 월프에 의해 다시 등장했다. "그들이 그림 전시회라고 말하는 전시회가 막 열렸다. 건물 파사드를 장식한 깃발에 걸려든 무고한 행인이 전시장으로 들어와 끔찍한 광경을 마주한다. 대여섯 명(그들 중 한 명은 여자)의 미치광이, 야망으로 무모해진 불행한 그룹이 이곳에 모여 있었다. 웃음을 터뜨리는 사람들도 있었지만 나는 침통해졌다."

끊임없는 반감

시간이 흐르며 극단적인 증오는 누그러졌지만, 비판의 어조는 동일했다. 시각적 일탈, 고의적인 모욕, 전문성의 부재, 그리고 늘 그렇듯 미친 짓. 『르 피가로』의 영향력 있는 비평가 알베르 월프는 제5회 인상주의 전시회에 다녀온 1880년에 글을 쓰면서 광기를 거론했다.

"이 그림들을 보라. 나는 별로 마음에 들지 않는다. 흥미로운 드로잉을 일부를 제외하면, 전혀 가치가 없는 그림들, 자갈을 진주로 혼동하는 미치광이들의 작품뿐이다."

루이 에드몽 뒤랑티
(1833~1880)

회화에서 혁신적인 흐름을 날카롭게 관찰했던 미술비평가 루이 에드몽 뒤랑티(Louis Edmond Duranty)는 쿠르베와 그의 추종자들을 옹호하기 위해 1856~1857년에 비평지 『사실주의(*Le Réalisme*)』를 창간했다. 그는 드가의 친한 친구였고 카페 게르부아의 초창기 모임에 참석했으며, 마네와 결투를 할 정도로 토론에 열정적이었다. 곧 끝날 갈등이었지만 토론이 얼마나 격렬했는지 알려준다. 그는 1876년 제2회 인상주의 전시회의 카탈로그로 『새로운 회화(*La Nouvelle Peinture*)』를 집필했다. 1879년에 제4회 인상주의 전시회를 극찬하는 그의 비평이 『가제트 데 보자르(*La Gazette des beaux-arts*)』지 부록에 게재되었다. 그는 늘 이 화가들 곁에서 꾸준한 지지를 보냈고 이들의 대담한 시도들을 옹호했다.

에두아르 마네
〈테오도르 뒤레의 초상〉
Portrait de Théodore Duret
1868년
캔버스에 유채물감, 46.3×35.5cm
프티팔레, 파리시립미술관, 파리

에드가 드가
〈에드몽 뒤랑티의 초상〉
Portrait d'Edmond Duranty
1879년
목판에 파스텔과 템페라, 1.01×1.00m
버렐 컬렉션, 글래스고 박물관과 미술관, 글래스고

소수의 다른 목소리

전보다 더 매서워진 공격 속에서 쥘 앙투안 카스타냐리(Jules Antoine Castagnary)는 1874년 4월 29일에 『르 시에클(*Le Siècle*)』에 보기 드물게 호의적인 비평문을 실었다. "여기에 재능 있는 사람들이 있다. 이 젊은 화가들이 자연을 이해하는 방식은 따분하지도, 진부하지도 않다. 생기가 넘치고 명확하며 빛이 난다—아주 매력적이다. 머리회전이 어찌나 빠르고 붓질은 어찌나 활기찬지. 간략하긴 해도 표현이 얼마나 적절한지!" 2년 후에 그는 『르 시에클』에 제2회 전시회를 옹호하는 다른 비평문을 발표했다. 『라 프레스(*La Presse*)』에 글을 쓴 아르망 실베스트르도 인상주의를 지지한 비평가 중 한 명이었다. 작가 위스망스는 일간지 『라 볼테르(*Le Voltaire*)』에서 1879년 제4회 인상주의 전시회에 관해 언급하며, "너무 많은 비난을 받은 이 말썽꾼들의" 그림이 살롱전의 그림보다 더 흥미롭다고 평가했다. 최초의 찬사였다.

작가의 글 속에서

미술비평가들이 새로운 회화의 대표자들을 혹독하게 공격하고 있는 동안, 작가들은 이 사조를 옹호하는 목소리를 높였다. 일부 작가는 이러한 그림에서 자신의 문학적 탐구를 떠올렸고, 상상력이 결여된 아카데미즘에 지친 다른 작가들은 진정한 예술적 표현의 대담성을 인정했다. 이 화가들과 작가들은 우정과 지지를 바탕으로 유대감을 형성했다. 말라르메는 졸라와 마찬가지로 마네에 대해 호의적이었고 모네, 르누아르, 드가, 베르트 모리조에 관심을 가졌던 초기 문필가들 중 한 명이었다. 기 드 모파상, 모리조 가족과 매우 가까웠던 폴 발레리, 그리고 훗날 상징주의로 돌아선 조리스 카를 위스망스도 이따금 인상주의에 관심을 보였다. 좀 더 전투적이었던 시인 쥘 라포르그와 옥타브 미라보는 인상주의에 대해 예리한 글을 썼다.

1895년 12월 16일에 파리 빌쥐스트 가 (현재 폴 발레리 가) 40번지에 있는 아파트에서 쥘리 마네와 그녀의 사촌 폴과 자니 고비야르를 드가가 찍은 사진이다. 이 초상사진은 이 세 사람이 마네와 모리조 가문의 사람들과 친밀한 관계였음을 증명한다.

에드가 드가, 〈스테판 말라르메와 오귀스트 르누아르의 초
Portrait de Stéphane Mallarmé et d'Auguste Renoir,
1895년
사진인화, 파리, 자크 두세 도서관

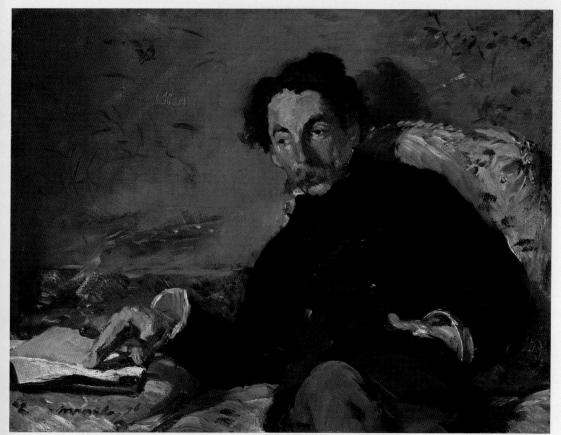

에두아르 마네, 〈스테판 말라르메의 초상〉*Portrait de Stéphane Mallarmé*, 1876년
캔버스에 유채물감, 27×36cm, 오르세 미술관, 파리

말라르메는 생 페테르부르 가에 있는 친구 마네의 작업실의 소파에 무심히 앉은 모습으로 포즈를 취하고
있다. 그는 콩도세 고등학교에서 영어수업을 한 후에 이곳에 잠깐 들르곤 했다. 말라르메의 가족이 소장
하고 있었던 이 초상화는 1928년에 국가소유가 되었다.

스테판 말라르메(1842~1898)

화가 마네, 르누아르, 드가, 베르트 모리조(그를 외동딸 쥘리의 교사로 선택한)와 친했던 스테판 말라르메(Stéphane Mallarmé)는
1874년에 살롱전의 규정들을 날카롭게 비판했다. 그는 『예술과 문학의 르네상스』(1874년 4월 12일자)에서 "심사위원들은 '이건 그
림이다.'와 '이건 그림이 아니다.'라는 말밖에 하지 않는다. 그들에게 그림들을 감출 권리는 없다."라며 격렬하게 비난했다. 그는
조롱에 시달리던 마네에게 자신의 시 〈목신의 오후〉(1876)의 삽화를 그려달라고 했고, 한 해 전에는 에드가 앨런 포우의 〈까마귀〉
의 프랑스어 번역을 요청했다. 마네가 죽은 지 2년 후였던 1885년에 베르렌에게 보내는 편지에서 그는 "나는 소중한 친구 마네
를 10년간 매일 봤네. 오늘은 그가 몹시 그립네."라고 말했다. 말라르메는 화가 친구들을 위해 여러 번 서문을 썼다. 베르트 모리
조가 죽은 다음 해였던 1896년에 뒤랑 뤼엘 갤러리에서 열린 그녀의 회고전의 서문은 그 중 하나다. 말라르메는 인상주의를 매
우 정확하고 포괄적으로 정의했다. "사물을 그리지 말고 그것이 만들어내는 인상을 그려라."

"휘슬러와 함께 마네는 나를 가장 사로잡은 화가다……
그가 바다의 진정한 발명자라고 말할 수 있다…… "

옥타브 미라보, 『질 블라스』, 1887년 4월 13일.

옥타브 미라보(1850~1917)

당대 미술의 열정적인 관찰자 옥타브 미라보(Octave Mirbeau)는, 비평가 제프루아의 말을 빌면 '시인의 열정'으로 미술에 대한 글을 쓰고 비평문을 게재했다. 그는 모네, 르누아르, 베르트 모리조를 지지했고 살롱전의 공식 화가들을 서슴없이 비난했다. 그는 수집가들이 모였던 샤르팡티에 부부의 살롱 고정 손님이었고 카페 리슈에서 열린 인상주의 화가들의 저녁식사에 참석했다. 그는 특별히 존경하던 모네와 카유보트의 집으로 찾아갔고, 이들과 원예에 대한 열정을 공유했다. 미라보는 대중 언론지(질 블라스, 에코 드 파리, 르 주르날)에 투고했다. 또한 1889년에 조르주 프티 갤러리에서 열린 로댕/모네 공동전시회 카탈로그의 서문을 썼다. 그는 고갱과 반 고흐의 작품에 관심이 많았으며 피사로와는 수많은 편지를 주고받았다. 그가 수집한 상당한 규모의 인상주의 작품은 사후 그의 미망인에 의해 판매되어 흩어졌다.

"따뜻하고 섬세하고 성실하며
호의적인 지지를 보내주셔서
정말 기쁩니다. 감사합니다,
선생님. 당신은 나의
많은 상처들을 싸맸고
큰 고통을 덜어주었습니다."

피사로, 1887년 5월,
비평문들 중 하나가 출판된 이후에
옥타브 미라보에게 보낸 편지.

쥘 라포르그(1860~1887)

쥘 라포르그(Jules Laforgue)는 스물한 살 때 미술에 관한 글들을 처음으로 발표했다. 피사로, 시슬레, 모네, 모리조, 르누아르, 드가, 매리 커샛의 찬미자였던 그는 1882년과 1883년에 인상주의에 관한 연구에 몰두했다. 그의 놀라운 통찰력을 보여주는 저작은 생전에 빛을 보지 못하고 1903년에 『멜랑주 포스튐(Mélanges posthumes)』으로 출간되었다. "작가들이 출판사에서 책을 출간하는 것처럼 화가들은 미술상들의 갤러리에 그림을 전시해야 한다."고 말했던 이 시인은 매우 과격하게 살롱전의 폐지를 지지했다. 라포르그가 요절한 이후, 친구였던 비평가 펠릭스 페네옹은 그림 그리기를 좋아했던 라포르그의 그림이 수록된 글들을 출간하는 데 매달렸다.

"인상주의자는 민감한 눈을 갖고 태어난
현대적인 화가다.
그는 야외의 빛 속에서, 다시 말해
아틀리에를 떠나 거리나 시골, 실내 등에서
단순하고 자유롭게 보고 살아간 덕분에
수백 년 동안 누적된 박물관의 그림들과
학교의 시각교육(데생과 원근법, 배색법)을 잊었다.
그는 본래의 눈을 회복하고,
있는 그대로 보고 그가 본대로 그릴 수 있게 되었다."

쥘 라포르그, 『멜랑주 포스튐』, 1903년.

에밀 졸라(1840~1902)

문학의 자연주의의 기수였던 졸라(Émile Zola)는 아카데미를 거부하고 현대의 세계를 새로운 시각으로 본 마네와 그 주위의 화가들을 옹호했다. 세잔의 어린 시절 친구였고 인상주의자들과 친했던 졸라는 모임에 정기적으로 나왔고, 이들의 그림 속에도 자주 등장한다. 졸라는 이들을 '인상주의자'가 아니라 '자연주의자'라고 부르기를 고집했다. 그러나 끝에 가서는 인상주의가 진짜 재능 있는 화가들을 낳지 못했다고 결론을 내리며 인상주의와의 관계를 부정했다. 졸라는 1880년에 일간지 『르 볼테르』에 다음과 같은 글을 썼다. "그들은 모두 선구자였고, 진정한 천재는 아직 나오지 않았다. 우리는 그들이 원하는 것을 이해하고 우리는 그들이 옳다고 생각한다. 이러한 방식을 인정하게 만드는 걸작을 찾았으나 헛수고로 끝났다. 그들은 그들이 하려고 시도한 것을 제대로 하지 못했다. 적절한 단어도 찾지 못해 더듬거린다." 이러한 완전한 생각의 변화는 1896년에 마지막으로 살롱전에 갔을 때 분명해졌다. "맙소사! 내가 왜 그렇게 열심히 싸운 거지? 이 야단스러운 그림 때문이라고…… 세상에! 내가 미쳤었나? 정말 끔찍이도 추하다―역겹다!"

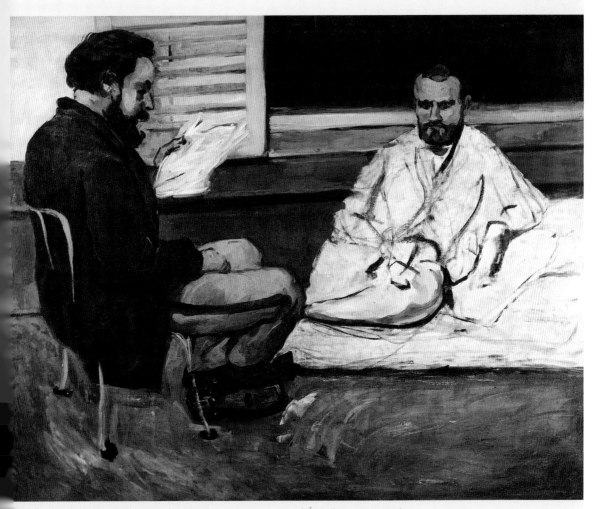

폴 세잔, 〈에밀 졸라의 원고를 읽는 폴 알렉시스〉*Paul Alexis lisant un manuscrit à Émile Zola*, 1869~1870년
캔버스에 유채물감, 1.3×1.6m, 상파울루 미술관, 상파울루

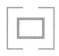
에두아르 마네
〈에밀 졸라의 초상〉 *Portrait d'Émile Zola*
1868년
캔버스에 유채물감, 1.47×1.14m
오르세 미술관, 파리

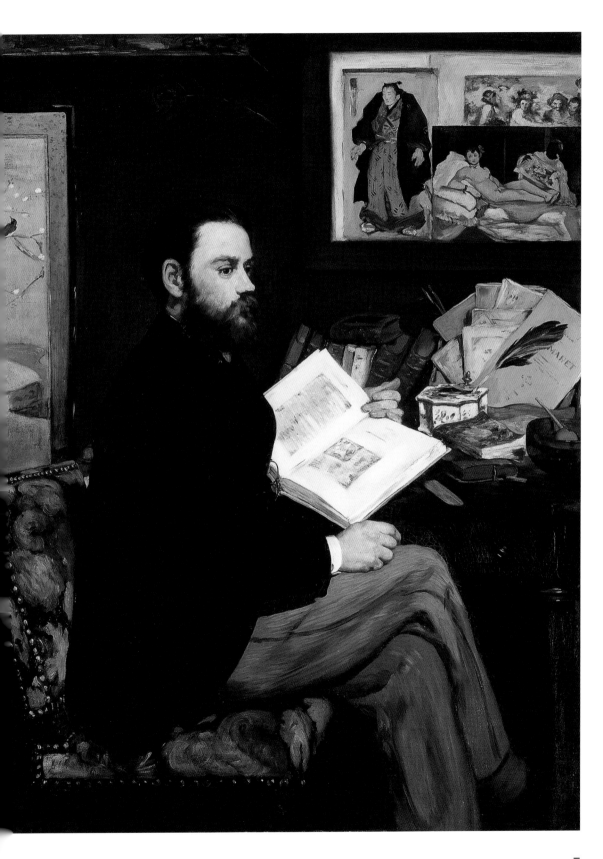

Portrait d'Émile Zola

에밀 졸라의 초상

1868년 – 에두아르 마네

1865년 살롱전에서 마네의 〈올랭피아〉에 맹렬한 비난이 쏟아졌을 때, 졸라는 친구 마네가 미래의 대가가 될 거라고 믿으며 그를 지지했다. 2년 후에 마네가 만국 박람회장 외부에 직접 자신의 전시관을 세웠을 때도 또다시 그를 옹호하는 글을 썼다. 마네는 감사의 뜻으로 졸라의 초상화를 그려, 재능 있고 인정에 목말랐던 두 사람의 우정을 기념했다. 그려진 1868년 살롱전에 전시된 이 초상화는 어떤 의미로는 설욕이자 선언문이 되었다.

마네의 〈올랭피아〉의 복제본이 벨라스케스의 〈바쿠스의 승리〉의 복제본과 일본 판화 옆에서 도드라져 보인다. 이 세 작품의 조합은 일본 미술과 스페인 사실주의 회화에 대한 두 사람의 공통된 취향뿐 아니라 논란이 한창이었을 때 〈올랭피아〉에 대한 졸라의 지지를 상기시킨다.

책, 깃펜, 잉크스탠드가 보이는 어수선한 책상은 졸라의 세계를 보여준다. 파란 표지의 책자는 1867년에 그가 마네를 옹호하며 발행한 것이다. 사실 이러한 환경은 인위적으로 재구성되었다. 실제로 졸라가 초상화의 모델을 섰던 곳은 기요(Guyot) 거리에 있던 마네의 작업실이었다.

배경의 일본 병풍은 극동의
미술과 새로운 지평에 대한
공통된 흥미를 강조한다.

4분의 3만 보이는 아름다운 얼굴
은 너무 평평하고 지나치게 선명하
다고 판단되는 기법을 과시하듯 보
여준다. 마네는 아카데미즘 즉 전
형적인 형식주의에서 벗어나 결연
히 발전시켰다.

안락의자의 천처럼 빠르게 대충 그려진
졸라의 바지는, 상세한 디테일이 필요하지
않을 때 빠른 붓질을 사용한 마네의 자유
로움을 드러낸다.

빈센트 반 고흐
〈가셰 박사의 초상〉*Portrait du docteur Gache*
1890년
캔버스에 유채물감, 68×57cm
오르세 미술관, 파리

미술상과 수집가의
새로운 역할

아카데미풍의 규칙들을 거부하고 살롱전의 요구들을 거스른 인상주의자들은 체제 밖에서 자신들의 존재를 인식시켰다. 그들은 그때까지 행해지던 미술계의 기정사실을 뒤엎었다. 그저 생존하기 위해 또 화가로서 존재하기 위해 그들은 수집가들과 직접 만날 수 있는 경매와 전시회를 기획했다. 화상들은 소매에 주력하고 있었는데, 선견지명이 있던 일부 화상은 그들의 사업 환경이 바뀌고 있음을 알아차렸다. 다시 말해, 현역 화가들과 관계를 맺고 작업의 발전을 도우며 수집가들 사이에서 그들의 작품을 옹호하고, 또 출판을 계획하고 전시회와 경매를 열어 판매를 촉진하는 갤러리스트로서의 역할은 특히 폴 뒤랑 뤼엘이라는 인물에게서 명확하게 드러났다.

오귀스트 르누아르
〈외젠 뮈레〉*Eugène Murer*
1877년
캔버스에 유채물감, 47×39.4cm
메트로폴리탄 미술관, 뉴욕

후원자와 수집가

때로 무일푼이었고 때로 굶주리기도 했던 인상주의 화가들은 다양한 이력을 가진 후원자들과 수집가들의 후원 덕분에 그럭저럭 살아남았고, 계속해서 작품활동을 할 수 있었다. 폴 뒤랑 뤼엘을 재정적으로 지원한 중요한 미술수집가이자 가수인 장 밥티스트 포르(Jean-Baptiste Faure,

샤르팡티에와 『라 비 모데른』의 모험

졸라, 드 모파상, 플로베르 등 사실주의 작가들의 편집장이었던 조르주 샤르팡티에(1846~1901)는 1875년에 뒤랑 뤼엘이 드루오 경매장에서 개최한 경매에서 처음 인상주의 그림을 구매했다. 바로 르누아르의 그림이었다. 그와 르누아르는 친한 친구가 되었고, 르누아르는 그에게 모네, 피사로, 시슬레에게 소개했다. 샤르팡티에는 인상주의 화가들이 어려운 시절을 헤쳐 나갈 수 있도록 재정적으로 후원하며 그들의 작품을 계속해서 사들였다. 그는 아내의 격려를 받아 1879년에 새로운 비평지 『라 비 모데른(La Vie Moderne)』을 창간했고, 1880년에 잡지 사무실에서 모네, 1881년에 시슬레의 단독 전시회를 개최했다. 그의 목적은 무엇이었을까? "우리의 전시회는 화가의 작업실을 길모퉁이로 옮기는 일이 될 것이다. 수집가들이 원할 때면 언제라도 갈 수 있고 모든 이들이 쉽게 접근할 수 있는 그런 곳 말이다." 그의 모험은 4년간 이어졌다.

오귀스트 르누아르
〈샤르팡티에 씨〉*Monsieur Charpentier*
1879년경
캔버스에 유채물감, 32.5×25cm
반즈 재단, 필라델피아

1830~1914)를 비롯한 일부 후원자는 인상주의자들의 친구였다. 일부는 카유보트(1848~1894)와 앙리 루아르(1833~1912)처럼 인상주의 그룹에 속한 부유한 화가였다. 후원자들 중에는 유력 인사들도 있었다. 그 아브르의 선주였던 고디베르(Gaudibert)는 모네의 초창기 작품들을 구매했고, 모네에게 용돈을 주기도 했던 사람이다. 1870년에 그가 사망하자 모네는 크게 상심했다. 평범한 공무원이었던 빅토르 쇼케(Victor Choquet, 1821~1891)는 인상주의가 여전히 조롱을 받고 있던 1875년 드루오 경매에서 처음 본 인상주의 미술에 대한 열정을 키워나갔다. 그는 인상주의자들이 가장 힘들었던 시기에도 가장 충실한 지지자의 한 명으로 남아있었다. 기요맹의 유년기 친구였던 파티시에 외젠 뮈레(Eugène Murer)는 인상주의 화가들을 무조건적으로 찬양했다. 그는 1881년에 사업체를 팔고 오베르 쉬르 우아즈로 가기 전까지, 인상주의 작품을 구입하고 매달 그들과 저녁식사를 함께 했다. 루마니아 태생의 동종요법 의사였던 조르주

"가게에 있는 흰 앞치마를 입고
셰프의 모자를 쓴 채,
인상주의의 주요 화가의 작업실로
쏜살같이 달려가는
이 남자를 보는 것은
세상에서 제일 재미있는 일이다.
그는 크기에 상관없이
그림 한 점이라도 가져야
그곳에서 나갔다."

1880년 1월, 외젠 뮈레에 관한
『르 골루아』에 게재된 기사.

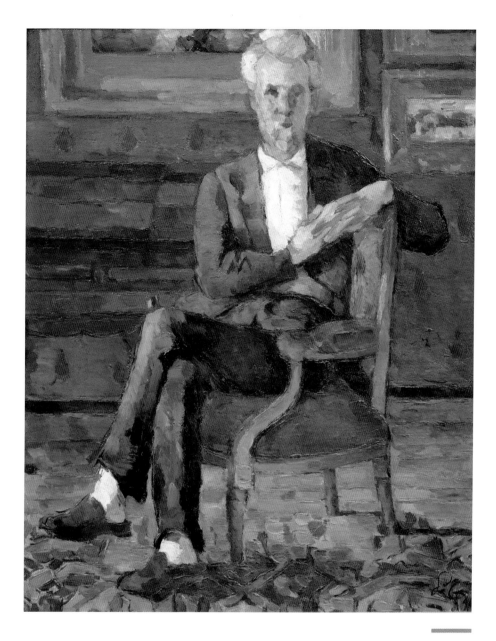

폴 세잔
〈빅토르 쇼케의 초상〉*Portrait de Victor Chocquet*
1877년
캔버스에 유채물감, 46×38cm
콜럼버스 미술관, 콜럼버스, 오하이오 주

"인상주의 화가들이 작품을 선보일 때마다 매번 앞줄에서 그를 보게 될 것이다.
알베르 월프 같은 유명한 비평가와 오로지 조롱을 퍼부으려고 온 적대적인 화가들을
설득하려고 분투하던 그를 본 기억이 난다."

빅토르 쇼케에 대해 테오도르 뒤레가 한 말, 쇼케의 컬렉션 판매 카탈로그의 서문, 1899년.

오귀스트 르누아르
〈바르주몽 가의 아이들의 오후〉
L'Après-midi des enfants à Wargemont
1884년
캔버스에 유채물감, 1.27×1.73m
베를린 국립미술관, 베를린

드 벨리오(Georges de Bellio, 1828~1894)는 1874년에 처음으로 인상주의 그림을 구입했다. 처음부터 열성적인 추종자였던 그는 수집한 작품을 보관하기 위해 집 맞은편에 공간을 임대해야 했을 정도로 방대한 소장품을 모았다. 평생 이 화가들과 친분을 유지하며, 이들을 재정적으로 지원했고 다른 수집가들에게 이들의 작품을 추천했으며, 또 이들의 저녁식사에도 참석했다. 그가 갑자기 세상을 떠나자 인상주의자들은 모두 슬픔에 빠졌고 위축되었다. 또 다른 동종요법 의사였던 폴 가셰(Gachet, 1828~1909)는 쿠르베가 친구들과 모였던 식당에 자주 가면서 이 예술적 아방가르드에 일찍부터 합세했다. 그는 1872년에 오베르 쉬르 우아즈로 이사를 갔고 그곳에 판화 작업실을 마련했다. 그는 피사로, 세잔, 기요맹, 반 고흐 등 화가 친구들의 작품을 수집했고 그들을 후원하고 조언을 했으며, 때로 보살폈다. 마지막으로 은행가 폴 베라르(Paul Bèrard)는 샤르팡티에 부부의 살롱에서 르누아르를 만났다. 그는 디에프 근처에 있는 바르주몽의 가족 사유지에 르누아르를 여러 번 초대해 함께 여름을 보냈다. 르누아르는 그곳에서 이 가족의 초상화를 그렸고 장식 패널 주문을 받았으며, 무엇보다도 노르망디 해안을 현장에서 그리며, 이런 전통적인 형태의 후원에서 많은 것을 얻었다.

형편없는 광고

1878년 4월에 장 밥티스트 포르는 말도 안 되게 낮은 가격으로 자신의 소장품의 일부를 팔았다. 몇 달이 지난 후, 1874년 첫 경매에서 그림 몇 점을 특가로 구입했던 에르네스트 오슈데는 파산을 선언했고 수집한 그림들을 팔아야 했다. 경매는 또다시 대실패로 끝났으며 화가들의 평판은 더 나빠졌다.

*"급하게 돈이 필요할 때면
늘 우리 중 한 명이
점심시간에 카페 리슈로 달려가지.
분명 벨리오 씨를 찾을 거네.
벨리오 씨는 살펴볼 겨를도 없이
자기 앞에 놓인 그림을 살 거야."*

르누아르가 볼라르에게.

클로드 모네
〈루이 조아킴 고디베르 부인〉
Madame Louis Joachim Gaudibert
1868년
캔버스에 유채물감, 2.17×1.39m
오르세 미술관, 파리

에르네스트 오슈데: 영광과 쇠락

부유한 직물상이며 백화점 소유주였던 에르네스트 오슈데(Ernest Hoschedé, 1837~1891)의 삶은 사치스러웠다. 아내 알리스와 그는 특별히 전세를 낸 기차를 마련하고 몽주롱(Montgeron)의 사유지에 손님들을 초청했다. 마네, 시슬레, 모네는 모두 그의 저택에 머무른 적이 있었다. 미술애호가였던 오슈데는 곧 인상주의 회화를 수집하기 시작했다. 돈이 필요했던 인상주의자들에게 행운이었다. 뛰어난 사업가였던 그는 많은 작품을 성공적으로 되팔고 (1874년에 드루오 경매에서 두 차례 판매) 다른 작품을 사들였다. 그러나 그의 사업은 급격히 내리막길을 걷기 시작했고 1877년에 결국 파산하고 말았다. 그는 어쩔 수 없이 드루오 경매장에서 소장품을 팔았지만 결과는 처참했다. 그가 그림을 매입할 때 지불한 돈보다 낮은 가격이었다. 화가들은 더 심한 타격을 받았다. 수집가 한 사람을 잃었을 뿐 아니라, 미술시장에서 자신의 좋지 않은 평판을 다시 한 번 확인했기 때문이다. 피사로는 뮈레에게 쓴 편지에서 "오슈데 씨의 경매는 나를 죽였다."라고 말하기도 했다. 그러는 사이, 오슈데의 아내 알리스는 여섯 아이들과 함께 클로드 모네의 집으로 들어갔다. 알리스는 모네의 첫 아내가 죽은 후에 그와 결혼하며 긴 세월 동안 이어진 모네와의 관계를 공식화했다.

미술상들: 마르탱과 탕기 아저씨

훗날 그림을 수집가들에게 넘겨줄 때 지독하게 흥정한 것으로 유명한 마르탱(Martin, 1817~1891) 영감은 아주 일찍부터 인상주의 화가들에게 관심이 있던 사람들 중 한 명이었다. 마구상인, 그 다음에는 배우였고, 미술에 빠지기 전에는 골동품상이었던 그는, 바르비종의 화가들 그리고 부댕과 용킨트를 좋아했다. 뒤랑 뤼엘과 비교하면 순진하고 소박한 상점 주인에 불과했지만 취향에 있어서는 깨어 있는 사람이었다. 인상주의자들은 의지할 데가 없을 때 그를 찾아갔다. 실제로 그들은 1874년에 첫 인상주의 전시회 개최를 위해 만든 무명의 예술가 협회(화가, 조각가, 판화가 등)의 임시 관리자로 그를 선택했다.

화가들이 애정을 담아 '아저씨'로 불렀던 탕기(Tanguy, 1825~1894)는 몽마르트르의 클로젤 가에 있던 작은 화방을 운영했다. 미장이 그 이후에 정육점 주인이었다가 물감제조업자가 된 그는 친절하고 겸손한 성격으로 사랑을 받았다. 열렬한 혁명가였던 탕기는 밝게 채색된 그림에서 자신이 간절히 바랐던 사회적 혁명의 전조를 보았다. 그는 무일푼인 인상주의 화가들을 도우며 기꺼이 그림을 받고 화구를 내주었고, 또 그림 판매를 돕기 위해 그림을 위탁 받았다. 화가들은 그의 가게 안쪽에 모여 미술에 관해 논쟁했다. 탕기 아저씨는 반 고흐와 세잔에게 가장 먼저 관심을 가졌던 사람 중 한 명이다. 볼라르(Vollard)가 반 고흐와 세잔의 작품을 처음으로 본 곳도 탕기 아저씨의 가게 진열창에서였다. 죽을 때까지 탕기는 대단히 많은 작품을 수집했고, 그의 컬렉션의 수준은 감동적이다.

빈센트 반 고흐
〈탕기 아저씨〉*Le Père Tanguy*
1887~1888년
캔버스에 유채물감, 65×51cm
로댕 미술관, 파리

"볼라르는 카르타고 장군의
지친 기색을 갖고 있었다."

몽마르트르 정상의 샤토 데 브루이야르의 자택에서
1895년 가을에 앙브루아즈 볼라르와 만난 르누아르.

깨어 있는 화상

뒤랑 뤼엘은 인상주의 운동과 처음부터 연관된 갤러리스트였다. 그러나
시간이 흐르며, 다른 화상들도 인상주의에 흥미를 느끼고 일부 인상주의
화가들의 관심을 사려고 노력했다.

　뒤랑 뤼엘이 심각한 재정난에 시달리던 1880년초에 화상 조르주 프티
(Georges Petit, 1856~1920)는 인상주의의 주요 화가들에게 접근했다. 그
는 1882년에 개업한 고도 드 모로이(Godot-de-Mauroy) 가와 세즈(Sèze)
가의 호화로운 화랑에서 국제 전시회를 개최해 프랑스와 외국 화가들을
집결시켰다. 얼마 후 모네, 시슬레, 피사로, 베르트, 모리조 등도 이 전시
회에 참가했다. 뒤랑 뤼엘의 상황에 불안해지자 만성적인 재정 문제를 겪
고 있던 모네, 시슬레, 피사로는 프티의 구슬림에 넘어갔다. 1887년에 모
네와 시슬레는 그의 화랑에서 각자 단독 전시회를 열었다. 1889년에 조
르주 프티는 모네와 로댕의 전시를 공동 개최해 큰 주목을 받았고, 1892
년에는 르누아르와 피사로의 회고전을 열었다. 1899년에는 시슬레가 세
상을 떠나자 그는 피사로의 자녀들을 위해 작업실의 유품 판매의 책임을
맡았다.

　빈센트의 동생인 테오 반 고흐(Théo Van Gogh, 1854~1891)는 1878
년에 파리로 가서 부소 발라동(Boussod-Valadon)—과거에는 메종 구필
(maison Goupil)—화랑의 직원이 되었다. 날카로운 통찰력의 소유자였던
그는 곧 새로운 예술적 경향에 관심을 갖게 되었다. 1884년에 그는 부소
발라동을 위해 피사로의 작품 한 점을, 그리고 이듬해 시슬레의 작품 한

"이 그림들은 아주
돋보일 것이고,
화려한 이 전시장은
사람들에게 더 강한 인상을
남길 거야…… 우리 모두의 그림이
같은 장소에 전시되었어
우리가 성공할 수 있을 거라고
생각했던 그곳에 말이야."

조르주 프티가 새 화랑을
개업한 직후에 두 미술상의
화합을 위해 노력했던 모네가
뒤랑 뤼엘에게 보낸 편지.

피에르 보나르
〈앙브루아즈 볼라르와 그의 고양이〉
Ambroise Vollard et son chat
1924년경
캔버스에 유채물감, 96.5×111cm
프티 팔레, 파리 시립미술관, 파리

볼라르는 라피트 가의 화랑에 붙어 있던 창문 없는 공간을 수장고로 사용했고, 이 '포도주 저장고(la cave)'에서 만찬을 준비했다. 그는 학업을 위해 파리로 오기 전에 살았던 레위니옹(Réunion) 섬의 특산물을 화가들에게 대접하며 즐거운 시간을 보냈다.

점을 구입했고, 두 작품을 바로 되팔아 만족스러운 수익을 남겼다. 1887년에 그는 지베르니의 모네를 방문해 작품 10여 점을 구입했다. 그는 시슬레를 만나려고 모레로 갔고 드가와 접촉했으며, 팔리기를 바라며 그에게 그림을 보냈던 피사로와 우정을 키워나갔다. 모네는 부소 발라동 화랑에서 전시했고 1886년에 이 화랑과 계약했다. 1887년 말에 테오 반 고흐는 신인상주의의 가장 초기작을 소개하는 소규모 전시회를 열었다. 더 보수적인 취향이었던 직원들의 망설임에 개의치 않고 테오는 모네, 시슬레, 피사로, 드가, 고갱이 맡긴 그림을 팔며 중개인의 역할을 수행했다. 테오는 1891년에 젊은 나이에 세상을 떠났다.

앙브루아즈 볼라르(Ambroise Vollard, 1868~1939)는 테오 반 고흐와 탕기 아저씨의 사망 직후에 미술시장에 등장했다. 그는 인상주의 화가들과 친분을 쌓았고 르누아르, 드가, 세잔의 작품을 판매했으며, 1895년에는 세잔의 첫 개인전을 열었다. 그는 반 고흐, 나비파, 그리고 나중에 마티스와 피카소의 작품을 전시하며 다음 세대와 연결되었다. 1893년에 볼라르는 라피트(Lafitte) 가에 화랑을 개업하고 마네의 전시회를 개최했다. 거의 모더니스트 선언이었다.

"가장 독립적인 화가들의 작품을 대중에게 알리는데 힘썼던 친절하고 지적인 감정가 테오 반 고흐가 세상을 떠났다는 소식을 지금 막 들었다."

조르주 오리에,
『메르퀴르 드 프랑스(*Mercure de France*)』,
1891년 1월.

폴 뒤랑 뤼엘

1870년 프랑스–프로이센 전쟁 중에 폴 뒤랑 뤼엘(1831~1922)은 도비니의 소개로 런던에서 모네와 피사로를 만났다. 이들은 모두 전쟁을 피해 런던으로 갔던 사람들이다. 두 화가의 현대성에 매력을 느낀 뒤랑 뤼엘은 런던의 뉴 본드(New Bond) 가에 있는 화랑에 이들의 그림을 전시했다. 이제 어쩔 수 없었다. 재정적으로 성쇠했고 판매와 전시 수익이 형편없었지만 뒤랑 뤼엘은 인상주의자들에 대한 후원을 멈추지 않았다. 평생에 걸친 헌신이었다.

오귀스트 르누아르, 〈폴 뒤랑 뤼엘의 초상〉
Portrait de Paul Durand-Ruel, 1910년
캔버스에 유채물감, 65×54cm
개인소장

언제나 변함없는 후원

1872년에 프랑스로 돌아간 뒤랑 뤼엘은 바티뇰의 화가들에게 다가갔고 마네와 그의 추종자들의 작품을 상당수 구매했다. 그는 이 화가들의 충실한 지지자이자 재정적인 후원자가 되었다. 그는 인상주의 작품을 사고 전시회를 개최했으며 필요할 때면 도움을 주었다. 인상주의자들이 매서운 공격을 받고 있던 1876년에 그는 파리의 자신의 화랑을 제2회 인상주의 전시회를 위해 빌려주었고, 1882년에 인상주의 화가들의 일곱 번째 전시회를 위해 또 한 번 전시장을 임대했다. 때로 재정난을 겪으며 사업 활동에 제동이 걸리기도 했지만, 그는 포기하지 않았다. 1882년 주식 대폭락으로 그가 재정적 어려움을 겪자 불안해진 일부 인상주의 화가들이 조르주 프티 갤러리에 작품을 전시하기 시작했을 때도 마찬가지였다. 국제 미술전을 연이어 열었던 프티와의 경쟁은 그를 자극했다. 1883년에 뒤랑 뤼엘은 마들렌 근처의 임대한 공간에서 모네, 르누아르, 시슬레, 피사로의 단독 전시회를 개최했다. 동시에 국제적으로 사업을 확장했다. 그는 사업상 어려움, 재정상태, 화가들과의 갈등, 그리고 그들의 주기적인 배신에도 불구하고, 무조건적으로 인상주의자들을 후원했다. 처음부터 끝까지 의리를 지킨 사람은 르누아르뿐이었다.

파리의 주요 주소들

화상의 아들로 태어난 폴 뒤랑 뤼엘은 1869년에 9구의 라피트 가 16번지와 르 펠티에 가 11번지에 화랑을 개업했다. 그는 처음에 들라크루아와 바르비종 화파를 후원했고, 1870년 런던에서 모네와 피사로를 만난 후에는 인상주의 화가들의 든든한 지지자가 되었다. 롬 가 35번지에 있던 그의 아파트에는 18세기 가구들이 가득했고 인상주의 그림들이 벽에 걸려 있었다. 자신이 옹호하는 미술품 판매를 촉진하는 데 늘 관심이 있었던 뒤랑 뤼엘은 1898년부터 미술품을 대중들에게 무료로 공개했다.

파리의 롬 가 35번지의 폴 뒤랑 뤼엘의 응접실

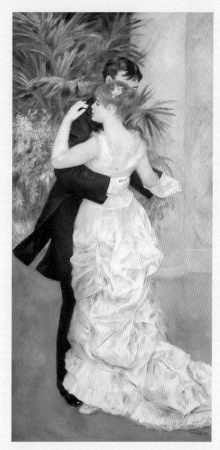

랑 뤼엘의 재고장부(세부), 1872년 1월에 마네에게 구매한 그림들이 기록된 페이지

한정된 자원

자본금이 빈약했던 폴 뒤랑 뤼엘은 1865년 사업을 시작할 때부터 대출을 받아 경영했다. 그는 1874년과 1884년에 파산했지만, 두 번 모두 채권자들과 지불유예에 합의했고 훗날 전액 상환했다. 그는 1894년에 모든 빚을 청산했다. 인상주의 운동에 20년 넘게 헌신한 후였다.

오귀스트 르누아르, 〈도시의 댄스파티〉*Danse à la ville*, 1882~1883년
캔버스에 유채물감, 180×90cm
오르세 미술관, 파리

한 쌍을 이루는 작품인 〈시골의 댄스파티(*Danse à la campagne*)〉와 함께,
〈도시의 댄스파티〉는 1883년에 뒤랑 뤼엘에게 위탁되었다.
1886년에 뒤랑 뤼엘은 두 작품을 모두 구입했다.
이 그림은 1978년에 기증으로 프랑스 정부의 소유가 되었다.

"아카데미와 낡은 원칙의 신봉자들, 가장 권위 있는 미술비평가들, 모든 언론,
내 동료들 대부분이 공격하고 비난했던 그들—인상주의 화가들—은
살롱전과 대중의 웃음거리가 되기 시작했다. 그리고 그런 그림을 감히 옹호하고 전시하는 등 잘못을
저지른 나는 바보이자 기만적인 사람 취급을 받았다. 한때 나에게 영감을 주었던 자신감은 사라졌고,
우수 고객들도 나를 미심쩍게 생각하기 시작했다."

폴 뒤랑 뤼엘,
리오넬로 벤투리, 『인상주의에 대한 기록(Les Archives de l'impressionnisme)』(1939)에서 인용.

클로드 모네, 〈건초더미, 여름의 끝〉Meules, fin de l'été, 1891년
캔버스에 유채물감, 60×100cm
오르세 미술관, 파리

뒤랑 뤼엘의 초기에 구입한 〈건초더미, 여름의 끝〉은 1952년까지
그의 가족이 소장하고 있었다.

"자네는 내가 자네 그림들을 충분히 전시하지 않았다고 생각하
는 것 같군.…… 나는 자네의 그림들을 전시하고 있고, 오래 전
부터 그 일에 매진하고 있지. 내 온 마음과 모든 시간과 내 전
재산과 가족의 재산까지 거기에 쏟아 붓고 있네."

폴 뒤랑 뤼엘, 모네에게 보낸 편지, 1886년 1월 22일.

국제 (미술)시장의 발전

뒤랑 뤼엘과 모네와 피사로가 전쟁을 피해 런던에 머물던 1870년에 뒤랑 뤼엘은 두 화가의 그림을 전시했다. 1874년에 파리로 돌아온 그는 재정적인 압박 때문에 런던 지점의 문을 닫았다. 1883년에 런던의 뉴 본드 가의 다우즈웰(Dowdeswell's) 화랑에서 인상주의 회화 65점을 선보인 전시회를 시작으로 그는 1880년부터 다양한 전시회를 기획했다. 1885년에는 브뤼셀의 그랑 미루와 호텔에서 개최한 전시회에서 드가, 모네, 피사로, 르누아르, 시슬레의 작품을 소개했다. 벨기에 미술계와 관계를 유지했던 그는 1891년에 브뤼셀의 전위적인 단체 레뱅의 여덟 번째 전시회에 작품들을 대여했다. 또한 독일, 오스트리아, 네덜란드, 러시아, 스웨덴의 미술시장을 발전시키려고 노력했다. 국제 미술시장이 성공의 열쇠라고 예견했던 그는 해외 전시회에 그림을 흔쾌히 대여했다. 1905년에 그는 런던의 그래프턴(Grafton) 화랑에서 가장 광범위한 인상주의 전시회를 개최했다. 이때 출품된 315점 중에서 196점이 그의 소장품이었다.

베드포드 레머(Bedford Lemere) & co.
런던의 그래프턴 화랑의 인상주의 전시실 광경
오르세 미술관, 파리

미국 정복

뒤랑 뤼엘은 1886년에 뉴욕의 미국미술협회의 초청을 받아 다양한 인상주의 작품을 전시했다. 일부 화가들의 의심에도 불구하고 그는 모네, 마네, 피사로, 르누아르, 베르트 모리조, 시슬레 등 거의 3백 점을 전시했다. 비평가들은 전시회를 호의적으로 평가했고, 이 전시회는 현대성과 보조를 맞추는 인상주의 미술에 대한 관심을 높였다. 때가 되었다고 생각한 뒤랑 뤼엘은 이듬해 두 번째 전시회를 개최하고, 1887년에는 뉴욕에 지점을 내고 세 아들에게 경영을 맡겼다. 결과가 극적이지는 않았지만, 새로운 시장을 정복하려는 뒤랑 뤼엘의 노력으로 미국에서 인상주의는 인기를 얻었다.

뉴욕의 세 번째 뒤랑 뤼엘 화랑(1894~1904), 389번지 5번가, 외관

뉴욕의 다섯 번째 뒤랑 뤼엘 화랑(1913~1950), 12번지 이스트 57가, 외관

"미국인들이 미개하다고 생각하지 말게.
오히려 프랑스 미술애호가들이 더 무지하고 세속적이네."

폴 뒤랑 뤼엘, 팡탱 라투르에게 보낸 편지, 1886년 8월 21일.

커샛 양의 수완

오빠가 펜실베이니아 철도계의 거물이었던 매리 커샛은 미국 사업가들과 친분이 두터웠다. 그녀는 미국내 인상주의의 유행에 중요한 역할을 했다. '설탕 왕' 헨리 해브마이어(Henry Havemeyer)와 아내 루이진(Louisine)은 친구였던 매리 커샛의 조언에 따라 수집을 시작했고, 그들의 독보적인 소장품은 현재 뉴욕의 메트로폴리탄 미술관에 전시되고 있다. 1889년에 파리에서 매리 커샛을 만난 부유한 사업가의 아내인 팔머 부인의 수집품은 세계에서 가장 중요한 인상주의 컬렉션 중 하나다(현재 시카고 아트 인스티튜드 소장).

혁신적인 방식들

화상으로서 폴 뒤랑 뤼엘은 미술계에 전적으로 새로운 관행을 도입했다. 화가에 대한 무조건적인 지원, 독점적 권리, 재정적인 상황이 허락할 때 미술 잡지 창간, 사업 확장을 위한 재계와 미술계의 협력.—그룹이 아니라—단독 전시회 기획, 국제적인 네트워크의 확장 등이 그의 새로운 원칙이었다. 1920년에 그는 미술계에서의 활동이 아니라 해외 무역에 대한 공로를 인정받아 레지옹 도뇌르 훈장을 받았다.

"나는 큰 죄를 저지르고 있다.
다른 죄들을 넘어서는 죄다.
나는 오랫동안 아주 독창적이고 숙련된
화가들(그들 중 여러 명이 천재였다)의 작품을
사들이고 매우 높게 평가했다.
나는 그들의 작품들을 수집가들이
인정하게 할 작정이다."

폴 뒤랑 뤼엘, 1885년.

ARRÊT SUR IMAGE

명화 톺아보기

오귀스트 르누아르
〈샤르팡티에 부인과 아이들〉
Madame Charpentier et ses enfants
1878년
캔버스에 유채물감, 1.54×1.90m
메트로폴리탄 미술관, 뉴욕

샤르팡티에 부인과 아이들

1878년 – 오귀스트 르누아르

1879년 살롱전에 입선한 이 그림은 모델이자 후원자였던 출판업자 조르주 샤르팡티에(Georges Charpentier)의 연줄 덕에 전시실의 좋은 자리에 걸렸다. 이 부부는 저택에서 저녁모임을 열었고 정치인들, 공작부인들, 배우들이 모여들었다. 이 초상화는 르누아르의 성공과 전성기의 시작을 의미했다.

배경의 탁자 위에 놓인 정물은 이 세상의 모든 좋은 것들을 사랑한 르누아르가 걱부할 수 없는 순수한 미술작품이다.

르누아르가 배경으로 선택한 것은 금색이 두드러진 멋진 샤르팡티에가의 일본식 응접실이다. 이곳은 이 계몽된 후원자들의 세련된 취향을 드러낸다.

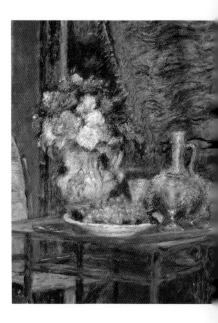

일본 판화를 연상시키는 이 그림은 평면적이며 원근법의 효과를 무시한다. 인물들은 사선상에 배열되었고 전경은 부분적으로 비어 있다. 여기서 카펫의 가장자리는 공간의 깊이를 암시하는 유일한 요소다.

부르주아 초상화

르누아르는 완전히 재구성된 이 장면에 가정의 편안한 분위기를 불어 넣었다. 또한 이런 유형의 주문에서 기대되었던 사회적 차별성과 풍요로움을 성공적으로 표현했다.

우아한 워스 가운을 입고 존재감을 과시하는 샤르팡티에 부인은 냉담해 보일지도 모르겠다. 그러나 두 아이를 보는 시선에는 다정함이 묻어 있다. 당대 관습대로 아이들은 소녀의 복장을 하고 있다.

두 아이는 그림을 유쾌하고 자연스럽게 만드는 요소다. 두 손을 무릎에 모으고 소파에 공손하게 앉은 세 살의 폴은 누나 조르제트를 감탄하는 눈빛으로 바라본다. 조르제트는 어머니의 우아한 가운을 연상시키는 흰색과 검은색 털이 섞인 큰 개 위에 태연히 앉아 있다.

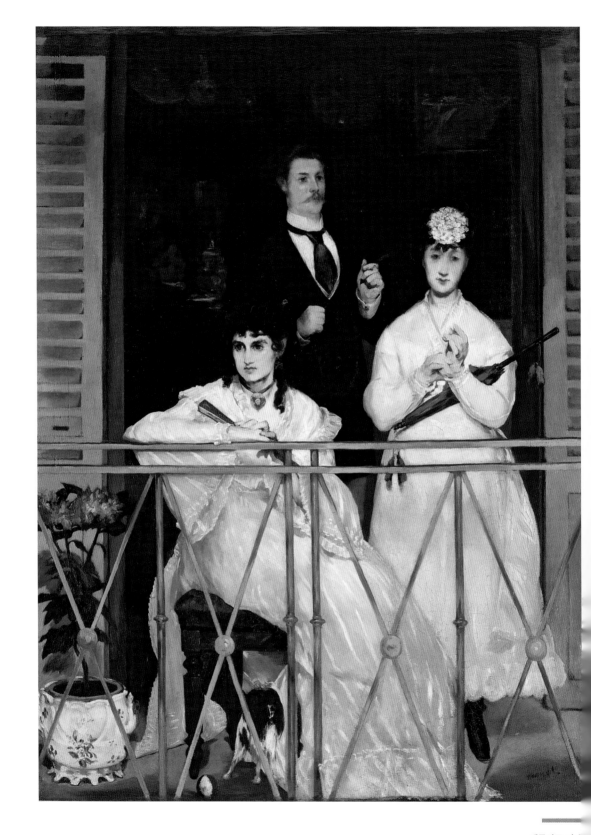

에두아르 마네
〈발코니〉*Le Balcon*
1868~1869년
캔버스에 유채물감, 1.70×1.25m
오르세 미술관, 파리

고된 삶과
뒤늦은 인정

아카데미의 규칙과 원칙을
거부한 젊은 화가들은 오
랜 세월 멸시 받았고 그
중 일부는 지독한 가난에 시달렸
다. 그들 앞에는 험난하고 고통스러
운 길이 놓여 있었다. 그러한 혹평
과 무시를 받으며 그림을 전시하는
것은 쉽지 않은 일이었을 뿐 아니라
그들 대다수가 극도의 궁핍에 시달
렸다.

1900년 만국박람회 기간 중에
그랑 팔레의 프랑스 미술섹션
(*La section de la peinture française
au Grand Palais lors de
l'Exposition universelle de 1900*)

마네, 베르트 모리조, 카유보트, 바지유, 드가는 돈 걱정을 피할 수 있
었지만 다른 화가들은 가난에 맞서 싸워야 했다. 첫 인상주의 전시회를
둘러싼 열정은 곧 식기 시작했다. 수익은 없었고 화가들은 비평가들의 공
격과 만연한 조롱은 물론이고, 내부의 끊임없는 불화와도 싸워야 했다.
몹시 가난했던 르누아르는 가장 빨리 그룹에서 빠져 나와 살롱전에서 운
을 시험했던 화가들에 속한다. 그는 〈샤르팡티에 부인과 아이들〉을 출품
한 1879년에 이미 살롱전에서 성공을 거두었다. 근근이 연명하는 삶에
지친 모네와 시슬레는 르누아르의 선례를 따랐다. 드가는 이들을 변절자

카미유 피사로
〈꽃이 핀 봄 자두나무〉*Printemps. Pruniers en fleur*,
'텃밭, 꽃이 핀 나무: 봄, 퐁투아즈(*Potager, arbres en fleurs: printemps, Pontoise*)'로도 알려짐
1877년
캔버스에 유채물감, 65.5×81cm
오르세 미술관, 파리

로 생각하며 비난했지만, 금전적인 필요성은 무시할 수 없는 중요한 문제
였다. 르누아르는 자신의 행동을 정당화할 필요성을 느꼈다. 1881년에 폴
뒤랑 뤼엘에게 쓴 편지에서 "살롱전에 굴복한 것은 무엇보다도 사업상의
결정이었네."라고 말했다. "어쨌든 약을 먹는 것과 같네. 도움이 안 되더
라도 해를 끼치진 않을 거니까."

하지만 금전 외에도 걱정거리가 있었다. "빈곤의 길로 들어서기 위해
용기가 필요했다면, 아무런 반응도 없는 일에 수년간 믿기 어려운 노력
을 계속하는 데는 얼마나 용기를 내야 하는 걸까?"라고 존 리월드는 그
의 획기적인 저서 『인상주의의 역사』에서 말했다. 비판이 초기에 가장
심했고 시간이 지나면서 서서히 약화되었다. 프랑스에서 인정을 받은 것
은 아주 나중의 일이었다. 부당함의 극치는 실제 주인공들이 득을 보
지 못했다는 점이다. 칼럼니스트 우세(Houssaye)는 1882년에 쓴 기사에
서 이에 대해 매우 정확하게 평가했다. "마네, 모네, 르누아르, 카유보트,

피사로의 고생

"탈출구가 보이지 않아…… 더 나빠지
고 있네. 새로운 분야의 도제 생활을 시
작하는 게 가능하다면, 미술을 포기하고
다른 무언가를 찾아야한다는 생각 때문
에 연구가 전혀 기쁘지 않다네. 정말 슬
프네."
피사로, 뮈레에게 보내는 편지,
1878년.

"삼십 년 동안이나 그림을 그렸지만,
지금 나는 시궁창에 처박혀있다고
고갱에게 말해주게.
후배들은 명심해야 하네.
이건 잭팟이 아니라 도박이라고!"
피사로, 뮈레에게 보내는 편지,
1884년 8월.

"화가들의 협회는 곤경에 빠졌습니다. 화상들이 가진 그림이 너무 많아요...... 구매자들이 돌아오기를 바랄 수밖에요. 하지만 확실히 좋은 때는 아닙니다."

외젠 마네,
베르트 모르조에게 보낸 편지,
1876년 9월.

인상주의자들의 진영에 황폐한 분위기가 서려있는 듯하네. 돈은 전혀 들어오지 않고 습작들은 그 자리에서 말라가고 있어. 우리는 정말 힘든 시간을 보내고 있어. 우리의 가련한 회화는 언제쯤 빛을 회복할까."

세잔, 졸라에게 보낸 편지,
1877년 8월 24일.

혹은 드가의 이름 아래 진행되고 있었을 때 인상주의는 통렬한 풍자의 희생양이었지만, 바스티앙 르파주(Bastien-Lepage), 두에즈(Duez), 제르벡스(Gervex), 봄파르(Bompard), 당통(Danton), 괴뇌트(Gœneutte), 뷔탱(Butin), 망장(Mangeant), 장 베로(Jean Béraud) 혹은 다냥 부브레(Dagnan-Bouveret)를 말했을 때는 온갖 종류의 존경을 받는다." 매우 약화된 방식이긴 했지만 인상주의가 가져온 신선한 공기가 아카데믹 화가들의 그림에 스며들기 시작했다. 아카데믹 화가들의 전통적이고 진부한 양식은 이 새로운 접근방식을 받아들일 만한 것으로 만들었고, 그래서 인정을 받은 것은 이들이었다. 우세는 정확하게 보았지만, 인상주의와의 새로운 관계를 잊어버린 에드몽 드 콩쿠르(Edmond de Goncourt) 같은 다른 비평가들은 살롱전에 불어오고 있던 산뜻한 산들바람의 근원에 관해서 스스로를 속이기에 이르렀다. 인상주의와의 새로운 관계를 무시했던 그는 1882년에 『일기』에서 다음과 같이 말했다. "살롱전에서 한 가지 생각이 떠올랐다―용킨트의 영향이다. 현재 가치 있는 모든 풍경화는 용킨트에게 영감을 얻은 듯하다." 인상주의 화가들에게 이러한 무시가 쓰라린 경험이었

"나의 죽음 이후에 쓰게 될 근사한 기사"

"내가 죽은 후에 자네가 쓰게 될 나에 대한 근사한 기사를 살아 있는 동안 읽을 수 있다면 좋을 텐데."

1882년 5월에 모네가 알베르 월프에게 쓴 편지. 유머러스하고 날카로운 통찰력으로 작성되었다. 모네는 세상을 떠나기 직전에 그토록 갈망했던 레지옹 도뇌르 훈장을 받았다.

더 많은 물감을!

일부 화가들이 매일 직면한 극도의 궁핍 외에, 작업에 필요한 물품을 구입할 돈이 없다는 것은 또 다른 고통이었다. 어떤 화가들은 작품 제작에 제동이 걸렸다. 고갱은 1885년 봄에 피사로에게 "그림 그리기…… 물감을 살 돈 조차 없어서 드로잉만 하고 있습니다. 드로잉이 돈이 덜 드니까요."라며 편지를 썼다. "뒤랑 뤼엘 씨에게 그림을 사라고 말해주세요. 가격이 얼마든 간에, 물감을 좀 살 수 있을 테니까."

살롱전 출품

인정—무엇보다도 물리적 생존—은 인상주의 화가들이 살롱전에 출품한 동기였다. 인상주의 전시회의 비평적이고 재정적인 참사에 직면하고 그해 르누아르가 살롱전에서 성공하는 것을 목격한 시슬레는 1879년 3월 14일에 뒤레에게 이렇게 편지를 썼다. "이제 무위도식하는 게 지긋지긋하네. 결단을 내릴 순간이 왔어. 우리는 전시회들을 개최했지. 하지만 아무 소용이 없었지…… 공식적인 전시회들에 동반된 명성이 우리에게 필요하지 않을 때가 오려면 아직 멀었네. 그래서 나는 살롱전에 그림을 보내기로 했네." 그의 작품은 낙선했다.

음은 말할 필요도 없다. 모네, 피사로, 시슬레에게 금전적 어려움은 여전히 절박하고 심각한 문제였다. 뒤랑 뤼엘은 새로운 계획들을 계속 시도하며 노력했지만, 수익은 형편없었고 자금은 흐르지 않았다. 시슬레는 아내가 사망한 일 년 후인 1899년에 세상을 떠나는 바람에 사후에 자신의 그림이 누린 명성을 알지 못했다. 관람객들의 반감은 쉽게 되살아났고 오래 지속되었지만, 다른 인상주의 화가들은 만족감을 맛보았다. 1890년에 대중의 기부금으로 구입된 마네의 〈올랭피아〉가 루브르 박물관으로 들어가기 위한 치열한 논쟁이 시작되었다. 이와 비슷하게 1894년에 격렬한 논쟁 끝에, 프랑스 정부는 카유보트가 유증한 작품들을 부분적으로나마 받아들였다. 그가 기증한 60점의 중에서 단 40점만 미술관으로 들어갔다. 이 작품들은 오늘날 오르세 미술관의 보물이다.

프랑스에서 인상주의가 공식적으로 인정받은 것은 1900년 만국박람회에서였다. 대규모 전시회 〈프랑스 미술 100주년 전〉은 인상주의 화가들과 아카데미 화가들에게 대등하게 경의를 표했다. 그러나 제1회 인상주의 전시회가 열린 지 수십 년이 지난 후에 온 승리는 보잘것없었다. 1918년에 모네의 〈수련〉의 기증, 그리고 오랑주리 미술관에 그 작품을 전시하려는 그의 계획이 조르주 클레망소 수상의 중재가 없었다면 과연 실현될 수 있었을지 단정하기 어렵다—이것은 여전히 논란의 여지가 있다.

모네의 구조 요청

도와달라는 부탁으로 가득한 모네의 편지들은 그의 극도의 궁핍함을 드러낸다. 모네는 처음에 바지유와 르 아브르의 그의 첫 수집가였던 고디베르에게, 1870년 이후에는 마네, 카유보트, 졸라, 그리고 벨리오, 오슈데, 포르, 쇼케, 가셰 등 수집가들에게 간절한 편지를 보냈다.

"나를 좀 도와줄 수 있겠나? 내일 화요일 저녁까지 6백 프랑을 내지 않으면 가구와 모든 소유물이 경매로 넘어가고 우리 가족은 길에 나앉고 말거야. 불쌍한 아내에게 이런 상황을 알려야 한다는 것이 너무 고통스럽네. 마지막으로 자네에게 도움을 구하는 거네."

모네, 졸라에게 보낸 편지,
1876~1877년 겨울.

"한 번만 더 1백 프랑을 빌려줄 수 있는가? 자네가 가능한대로 빨리 파리로 나를 찾아오면 그림 한 점으로 돈을 갚을 수 있을 것 같네."

모네, 가셰 박사에게 보낸 편지,
1878년 4월.

"내가 오랫동안 해왔던 이런 생활에 정말 넌더리가 나고 의기소침해진다네. 이 나이(모네는 당시 39세였다)에 이것 밖에 안 된다면, 내게 더 이상은 희망이 없어…… 절대 빠져나올 수 없는 새로운 고민거리와 어려움이 매일 생겨나고 있네."

모네, 드 벨리오에게 보낸 편지,
1879년 3월 10일.

클로드 모네
〈죽음이 임박한 카미유〉
Camille sur son lit de mort
1879년
캔버스에 유채물감, 90×68cm
오르세 미술관, 파리

"다시 한 번 자네에게 도움을 구하네. 전당포로 가서, 내가 맡긴 메달을 찾아오려고 하네. 그 메달은 아내가 간직할 수 있는 유일한 기념품이고, 그래서 아내가 세상을 떠나기 전에 목에 걸어주고 싶어."

모네, 드 벨리오에게 보낸 편지,
1879년 9월 5일, 첫 아내 카미유가 죽은 다음 날.

인상주의와 예술

같은 예술인, 지식인 공동체에 속했던 화가, 음악가, 작가, 사진작가는 카페와 작업실에서 예술에 관해 토론했고 전시회와 공연에서 서로 마주쳤다. 인상주의 화가들의 탐험은 미술에만 한정된 현상이 아니라, 음악과 문학, 사진을 비롯한 다른 예술 분야에서도 반향을 일으켰다.

> *"내가 묘사하고 싶은 방식으로 삶을 그리는 에드가 드가에게."*
>
> 『피에르와 장(*Pierre et Jean*)』기 드 모파상이 친구 드가에게 쓴 헌정사

에두아르 마네, 〈나나〉*Nana*, 1877년
캔버스에 유채물감, 154×115cm,
함부르크 미술관, 함부르크

문학

큰 변혁의 시기였던 19세기에 인상주의 화가들의 회화적 실험을 강하게 연상시키는 문학의 양식(자연주의와 상징주의 등)이 출현했다. 갑작스럽게 입장을 바꾸기 이전에 마네와 인상주의 화가들을 옹호했던 에밀 졸라도 당대의 사회를 소설의 주제로 택했다. 발자크와 그의 작품 『인간희극(*Comédie humaine*)』(1842)뿐 아니라 공쿠르 형제도 시대의 현실을 묘사하는데 관심을 보였다. 그들은 그때까지 하찮다고 여겨진 주제에 끌렸다. 빅토르 위고는 말라르메를 "나의 사랑스러운 인상주의 시인"이라고 불렀다. 폴 발레리는 베르트 모리조와 가까웠고 그녀의 조카와 결혼했다. 그는 드가에게서 영감을 얻어 흥미로운 소설 『테스트 씨와 함께 한 저녁(*La Soirée avec monsieur Teste*)』(1896)을 집필했다. 기 드 모파상의 작품은 인상주의 정신과 닮아있다. 그는 『이베트(*Yvette*)』(1885)에서 묘사한 아르장퇴유의 라 그르누예르나 같은 해 모네를 만난 에트르타처럼 인상주의 화가들이 다녀간 장소에 자주 갔다. 더 나중에 나오긴 했지만 마르셀 프루스트의 소설은 인상주의에 가장 가까운 작품이라고 할 수 있다. 전통적인 이야기 서술방식을 버린 『잃어버린 시간을 찾아서(*À la recherche du temps perdu*)』의 진정한 주제는 가장 미묘한 인상들에 대한 묘사다.

음악

그 자체로 하나의 양식으로 정의되지 않는 음악의 인상주의는 순수한 음색과 조화로운 특색 추구로 나타났다. 라벨, 포레, 특히 드뷔시의 작곡 방식은 문학과 음색의 분석에서 나왔다. 이는 회화의 분할된 색채를 연상시킨다. 드뷔시의 '바다'에서처럼 주제 선택은 이들의 유사성을 다시 한 번 상기시킨다. 마네와 모네, 르누아르의 친한 친구였던 엠마뉘엘 샤브리에는 새로운 작곡법의 선구자였다. 그는 인상주의 그림을 수집했고 드가의 〈오페라극장의 오케스트라(L'Orchestre de l'Opéra)〉에도 등장한다. 바지유는 작업실에서 음악의 밤을 개최했던 음악 애호가이자 아마추어 연주자였다. 그는 가수 장 밥티스트 포르와 친구인 작곡가 에드몽 메트르를 그곳에 초청했다.

에드가 드가, 〈오페라극장의 오케스트라〉(세부)
L'Orchestre de l'Opéra, 1870년경
캔버스에 유채물감, 56.5×46cm, 오르세 미술관, 파리

사진

퐁텐블로 숲이나 노르망디 해안에서, 사진작가들은 예술로 격상되어야 하는 새로운 수단의 선구자였다. 그들은 인상주의자들이 이젤을 놓았던 바로 그 장소에 삼각대를 설치했다. 순간을 붙잡고 덧없이 사라지는 것을 포착하며 자기가 살고 있는 시대의 정신을 이해하는 것은 모두의 공통된 관심사였다. 사진을 현상하는 테크닉이 1885년 이후에 향상되자, 픽토리얼리스트 사진작가들은 화가들이 붓으로 하듯이 인상과 분위기와 표현하려고 노력했다. 뤼미에르(Lumière) 형제는 1895년에 영화를 발명했고, 1903년에 수많은 특허들 중 하나를 등록하면서 컬러사진이 탄생했다. 오토크롬 프로세스는 색의 느낌을 재현하는 붉은색, 초록색, 파란색으로 착색한 감자전분을 활용한다. 점묘법의 최종 버전쯤으로 볼 수 있을 것이다.

로베르 르마시, 〈투크 계곡〉
Toucques Valley, 1906년
그라비어인쇄, 15.5×20.4cm, 오르세 미술관, 파리

뤼미에르 형제, 〈젊은 여성과 라일락〉
La Jeune Femme et le lilas, 1906년
오토크롬 플레이트, 13×18cm, 뤼미에르 기념관, 리옹

귀스타브 르 그레이, 〈구름 연구〉 *Étude de nuages*, 1856~1857년
알루미늄 페이퍼 잉크, 32×39cm, 오르세 미술관, 파리

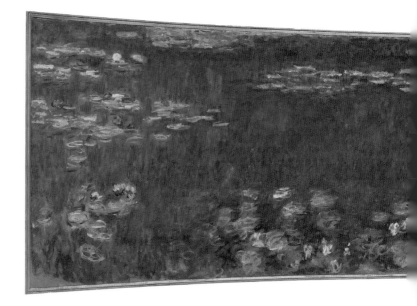

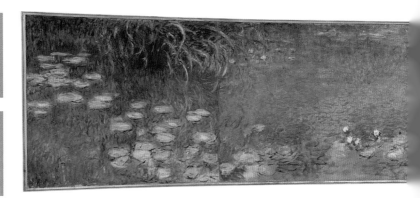

클로드 모네
〈수련 연못: 구름〉
Le Bassin aux Nymphéas:
les nuages
1915~1916년
캔버스에 유채물감, 세폭화,
각 패널 2.00×4.25m
오랑주리 미술관, 파리

클로드 모네
〈수련 연못: 초록색 그림자〉
Le Bassin aux Nymphéas:
reflets verts
1914~1918년
캔버스에 유채물감, 세폭화,
각 패널 2.00×4.25m
오랑주리 미술관, 파리

클로드 모네
〈수련 연못: 아침〉
Le Bassin aux Nymphéas:
matin
1914~1918년
캔버스에 유채물감, 네 개의 패널,
2.00×2.13m, 2.00×4.25m,
2.00×4.25m, 2.00×2.13m
오랑주리 미술관, 파리

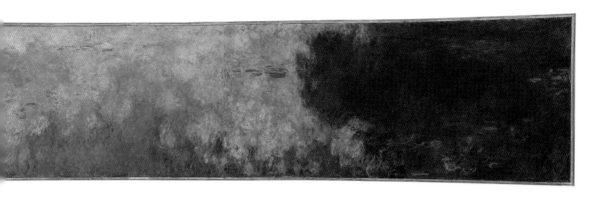

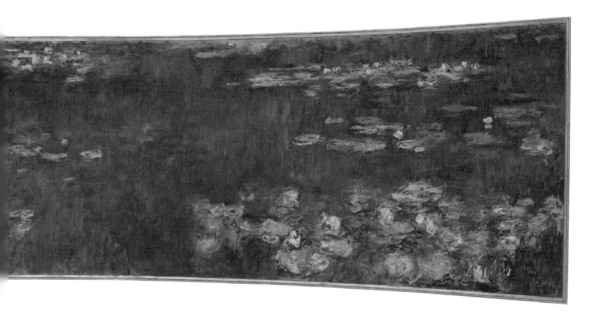

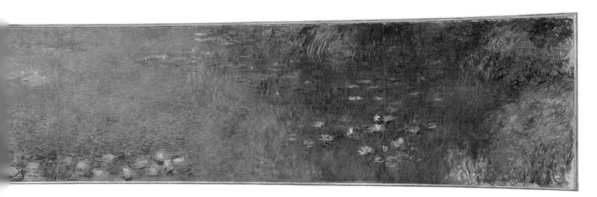

Nymphéas

수련

1914~1918년 – 클로드 모네

1918년 종전 직후, 모네는 〈수련〉 연작을 구성하는 여러 점의 그림을 국가에 기증하기로 결정했다. 수상이 된 친구 조르주 클레망소(Georges Clemenceau)의 지칠 줄 모르는 지지 덕분에, 그리고 오래 계속된 협상 끝에 1922년 여덟 점의 기증이 확정되었다. 이 그림들은 모네가 사망한 직후였던 1927년에 오랑주리 미술관에 전시되었다. 모네가 직접 구상한 두 개의 타원형 전시실에서 이 그림들을 볼 수 있다—강한 몰입감이 느껴지는 작품이다.

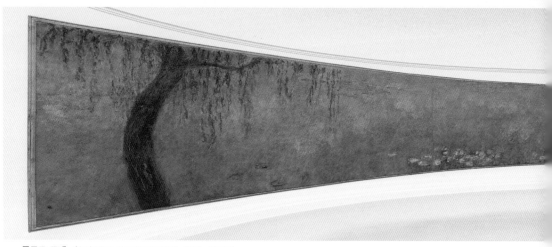

클로드 모네, 〈수련 연못: 버드나무 두 그루〉, 1914~1918년
캔버스에 유채물감, 2.00 × 4.25m
오랑주리 미술관, 파리

문 앞의 자연

'수련' 프로젝트를 위해서 모네는 연못 옆에 방대한 작업실을 짓고 그곳에서 일 년 내내 작업했다.

앙리 마뉘엘, 〈지베르니의 거대한 작업실의 모네〉
Claude Monet dans son grand atelier à Giverny, 1923년경
뒤랑 – 뤼엘 아카이브

환경미술

그림의 파노라마 형식과 전시실의 연출은 관람자를 그림에 완전히 몰입하게 만든다. 모네는 둘 사이에 거리를 두는 전통적인 시각적 장벽을 무너뜨리며 관람자와 미술의 관계를 혁명적으로 변화시켰다. 첫 환경미술 작품이 탄생했다.

"내가 작업에 몰입하고 있음을 알아 두게. 물과 수면에 비친 그림자로 이루어진 이 그림들은 집착이 되고 말았네. 노인의 기력으로 감당하기에 벅찬 일이지만 그래도 내가 느낀 것을 표현할 수 있기를 여전히 바라고 있네."

모네, 제프로이에게 보낸 편지, 1908년 8월 11일.

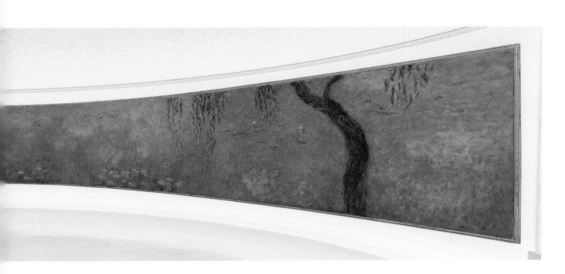

수면에 그려진 구름들은 노년기의 모네의 범신론적인 시각을 드러낸다. 물과 하늘은 그림의 표면에서 어우러지며 하나가 되었다. 이 작품은 추상적인 그림으로 바뀌며, 25년 후에 추상표현주의의 출현을 예고하는 듯하다.

> "오랑주리 미술관은 인상주의의
> 시스티나 채플이다."
>
> 앙드레 마송, 1952년

재발견과 보상

오랑주리 미술관이 개관한 후에 비평가 루이 질레(*Louis Gillet*)는 모네의 작품을 '드로잉도 경계도 없는 놀라운 그림'이라고 평가했다. 1927년 당시에 인상주의는 유행이 지난 사조였다. 무수한 새로운 경향들과 '이즘들(~isms)'이 전위적인 그룹에서 차례로 등장했기 때문에 〈수련〉은 별 관심을 받지 못했다. 1950년대 추상미술의 부상과 더불어 이 중요한 작품은 관람자를 다시 한 번 놀라게 만들었고 새로운 화가들에게 영감을 주었다.

광범위한
영향력

폴 고갱
〈절벽 가장자리에 소가 있는 바다풍경〉
Marine avec vache. Au bord du gouffre
1888년
캔버스에 유채물감, 72.5×61cm
오르세 미술관, 파리

인상주의 이후

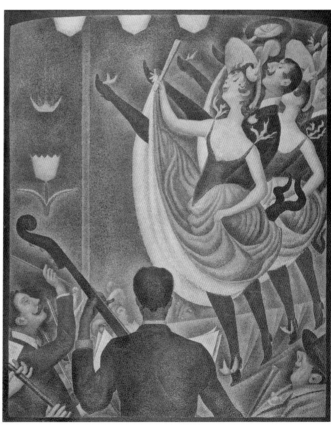

모 든 영역에서 혁명적이고 혁신적이었던 인상주의는 매우 경이로운 발전으로의 길을 열어 놓았고, 연이어 등장한 모든 전위적 사조들에 큰 영향을 미쳤다. 인상주의파의 관계가 소원해지는 동안 미래는 이미 시작되었다. 1886년 여덟 번째이며 마지막 인상주의 전시회에는 조르주 쇠라(1859~1891)와 폴 시냑(1863~1935)의 작품이 소개되었다. 이들의 이론에 매료된 피사로는 동료들을 설득해 두 젊은 화가들을 그룹에 받아들였다. 쇠라에 의해 시작된 신인상주의는 분할된 붓질과 순수한 색채의 사용에 있어 인상주의자들보다 훨씬 더 멀리 나아갔다. 그의 점묘법은 원래 인상주의자들에게 영감을 주었던 슈브뢸의 색채동시대비 법칙을 거의 그대로 적용한 것이다. 점묘법은 고된 작업이다. 캔버스에 발린 아주 작은 색채의 점들은 관람자의 망막에서 원하는 색채 효과들로 재구성된다. 이 새로운 화파는 파리 풍경, 시골 나들이, 인기 있는 여가활동—모두 인상주

조르주 쇠라
〈캉캉 춤〉*Le Chahut*
1890년
캔버스에 유채물감, 1.69×1.41m
크륄러 – 뮐러 미술관, 오터를로

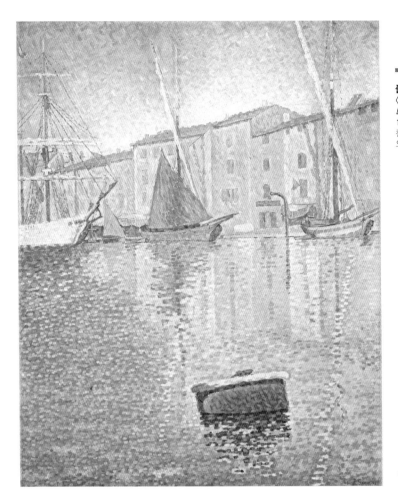

"신인상주의는 점으로
그리지 않는다—분할한다.
아래의 요소들로 인해 분할은 광도
채색, 조화의 면에서 이롭다.
(1) 순수한 색소의 광학적인 혼합
(2) 여러 요소들(고유색, 조명의 색
그리고 색채의 상호작용)의 분리
(3) 색채의 조화 등"

폴 시냑,
『외젠 들라크루아부터 신인상주의까지
(*D'Eugène Delacroix au néo-impressionnisme*
『라 르뷔블랑슈(*La Revue blanche*)』, 1899년

의자들이 좋아했던 주제—을 그렸다. 신인상주의 회화는 직접 보고 그린 드로잉을 토대로 작업실에서 엄격한 과학적 기법을 사용해 제작되었다. 이 기법은 점묘법의 대가인 조르주 쇠라를 기력을 소진시켰고, 그는 젊은 나이에 세상을 떠나고 말았다. 점묘법을 썼던 폴 시냑, 앙리 에드몽 크로스(Henri Edmond Cross, 1856~1910), 막시밀리앙 뤼스(Maximilien Luce, 1858~1941), 샤를 앙그랑(Charles Angrarel, 1854~1926)등도 타격을 받았다.

고갱은 1879년 제4회 인상주의 전시회에 참가한 이후에 마지막 전시회까지 그들과 함께 했다. 대단히 독립적이었던 그는 출발부터 독특한 양식을 선보였다. 그의 종합적인 양식은 색채의 면들을 이용해 평면적인 회화 공간을 정의하고, 현실의 변형된 이미지를 받아들였다. 과격한 사람이었고 진실성을 갈망했던 고갱은 새로운 지평을 찾아 나섰다. 처음에는 브르타뉴(Bretagne) 지방, 그 다음에는 훨씬 더 멀리 있는 마르티니크, 타히티, 마르케사스 제도가 그를 이끌었다.

이러한 곳에서 이 '야만인(고갱은 자신을 이렇게 불렀음)'은 마침내 그가 추구한 진정한 원시적인 표현형식을 발견했다.

아주 오랜 세월 악의적인 비판에 시달렸던 인상주의는 얼마 후 혁신적인

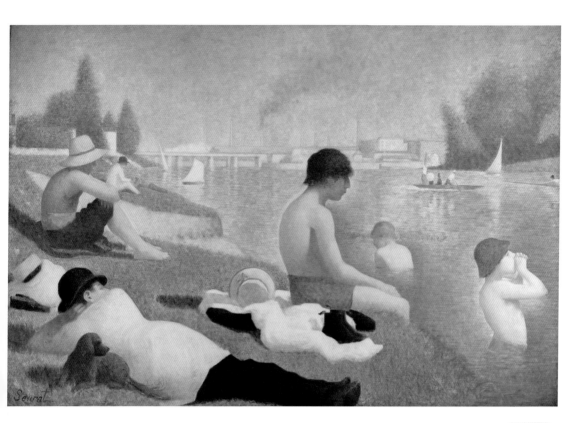

공식적인 살롱전에서 낙선한 쇠라는 앵데팡당전에 이 작품을 전시했다. 주제는 전형적인 인상주의 주제들 중 하나다. 새로운 활력을 찾고 있던 피사로는 이 그림을 보고 이 새로운 방식을 따르기로 마음 먹었다.

조르주 쇠라
〈아니에르의 먹 감는 사람들〉
Une baignade, Asnières
1884년
캔버스에 유채물감, 2.01×3.00m
내셔널 갤러리, 런던

화가 이론가들

인상주의자들은 무엇보다도 화가였기 때문에 다른 사람들—옹호자 또는 악의적인 비평가들—이 자신의 작품을 해석하고 명명하도록 내버려두었다. 반면에 인상주의를 계승한 화가들은 직접 말하는 것을 좋아했다. 쇠라는 신인상주의의 대변인 페네옹에 의해 알려진 자신의 이론들을 직접 옹호했다. 고갱은 자신의 입장을 밝히기 위해 기꺼이 펜을 들었다. 나비파는 다른 이들이 하기 전에 이름을 직접 짓고, 언론을 이용해 자신들의 비전을 선언하고 전달했다. 이러한 행보는 20세기에 아방가르드 그룹들의 '성명서' 발표로 정점에 달한다. 이러한 집단의 신념의 천명은 명시적이며 강렬했고, 그때부터 거의 모든 새로운 미술사조의 탄생에 동반되었다.

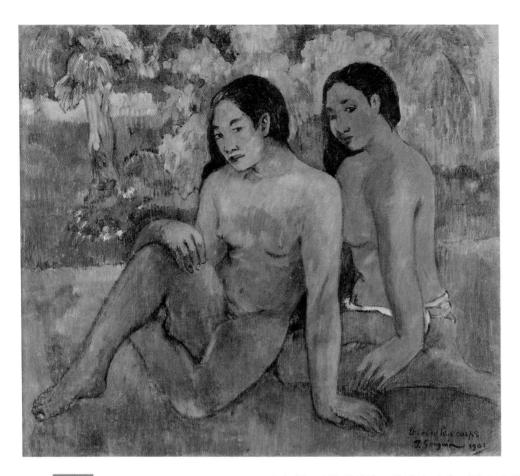

폴 고갱
〈그리고 그녀들의 황금빛 몸〉
Et l'or de leurs corps
1901년
캔버스에 유채물감, 67×79cm
오르세 미술관, 파리

"자연을 너무 열심히 모방하지 말게. 미술은 추상이네.
자연을 볼 때면 상상하면서 자연으로부터 추상을 취하고,
결과보다 창조에 대해 더 많이 생각하게."

폴 고갱, 에밀 슈페네커에게 보낸 편지, 1888년 8월.

젊은 화가들에게 그들을 구원하는 돌파구이자 그들을 자유롭게 만드는 경험이었고, 그들은 거기서부터 자유로이 비상했다. 빈센트 반 고흐(1853~1890)는 1886년에 파리에 도착하자마자 어두운 색채를 버리고 인상주의 양식을 받아들였다. 인상주의 전시회에 참가하지 않았어도 길지 않은 파리 체류는 그의 작품에 있어 결정적인 전환점이 되었다. 얼마 후, 반 고흐는 종종 검은색으로 윤곽으로 둘러싸인 순색과 그의 정신병이 악화되면서 점점 더 격렬해진 붓터치가 특징인 자신만의 양식을 발견하게 된다.

　놀랍도록 비슷한 행보였다. 인상주의 화가들이 처음으로 집단을 형

빈센트 반 고흐
〈아니에르의 시렌 레스토랑〉
Le Restaurant de la Sirène à Asnières
1887년
캔버스에 유채물감, 54×65cm
오르세 미술관, 파리

폴 세뤼지에
〈부적〉*Le Talisman*,
'부아다무르에 흐르는 아방 강(*L'Aven au bois d'Amour*)'으로도 불림
1888년
목판에 유채물감, 27×21.5cm
오르세 미술관, 파리

나비파의 부적이 된 이 작품은 고갱의 가르침 하에 그려졌다. 모리스 드니의 말에 따르면 고갱의 충고는 이러했다. "나무들이 어떻게 보이나?" "노란색으로 보입니다." "그러면 노란색을 칠하게. 이 그림자는 약간 푸른색이니까 순수한 울트라마린을 사용하게. 붉은 잎들은? 주홍색을 쓰게."

센 강변에 있던 이 레스토랑 그림처럼, 반 고흐가 갑자기 밝은 색채를 사용하고 좀 더 유쾌한 주제들을 선택한 것은 인상주의의 영향 때문이었다. 그전까지 그는 어두운 색조를 선호했다.

성한 20년 전과 마찬가지로 '자유로운' 학교들 중 하나인 아카데미 쥘리앙에서 신생 화파의 주요 구성원들이 만났다. 1888년의 일이다. 이들은 스스로를 '나비(Nabi. 히브리어로 '예언자'를 의미하는 이 단어는 독립적이고 계시적인 새 길을 찾으려는 그들의 목표를 상징한다)'라고 불렀다. 나비파는 브르타뉴 지방의 작은 마을 퐁타방(Pont-Aven)에 자주 갔다. 세뤼지에는 당시 고갱의 지도 아래 〈부적〉(1888)을 그리며 큰 교훈을 얻었다. 고갱은 주제를 너머서는 화가의 완전한 주관성을 강조했다. 이는 인상주의 화가들이 선택한 길에서 한 걸음 더 나아가는 것이었다. 나비파 화가들은 이러한 메시지를 받아들여 각자 고유한 방식으로 발전을 꾀했다.

펠릭스 페네(1861~1944): 신인상주의의 옹호자

처음 소개된 순간부터 신인상주의는 초창기의 인상주의와 마찬가지로 조롱거리가 되었다. 그러나 신인상주의는 평판이 좋은 비평가 펠릭스 페네옹의 전폭적인 지지를 받는다는 이점이 있었다. 페네옹의 저술은 쇠라와 그의 친구들의 이론에 실체를 부여했다. 전례를 찾아볼 수 없었던 비평가와 미술사조의 이러한 관계는 20세기 내내 공식처럼 반복되었다. 아폴리네르(Apollinaire)는 입체주의 화가들을 지지했고 브르통(Breton)은 초현실주의의 선구자를 자청했으며, 피에르 레스타니(Pierre Restany)는 누보 레알리슴(Nouveaux Réalistes) 화가들의 대변인이 되었다.

폴 시냑
〈Opus 217, 운율과 각도, 음조, 그리고 색조로 리드미컬한 애나멜 배경의, 1890년의 펠릭스 페네옹의 초상〉
Sur l'émail d'un fond rythmique de mesures et d'angles,
de tons et de teintes, portrait de M. Félix Fénéon en 1890, Opus 217
1890년
캔버스에 유채물감, 73.5×92.5cm
현대미술관, 뉴욕

모리스 드니(Maurice Denis)는 신비적인 방향을 선택했고, 케르 자비에 루셀(Ker-Xavier Roussel)은 원시주의 쪽으로 기울어졌다. 피에르 보나르(Pierre Bonnard)와 장 에두아르 뷔야르(Jean Edouard Vuillard)는 앵티미스트(intimiste, 인상파 이후 프랑스 화가의 한 유파)의 방식을 택했다. 그림의 형식과 구성에서 빈번하게 감지되는 일본 미술의 영향이나 혹은 분할된 붓질 외에도 가정 생활이라는 주제에 대한 애정은 인상주의의 직접적인 유산이었다.

전통의 거부, 화가에 대한 확신, 색채의 임의적인 사용, 모방에 대한 반감 등 인상주의의 혁신적 개념들은 20세기의 모든 화가와 사조에 지속적으로 영감을 주었다. 1870년의 사건들 직후에 이 화가들이 분명하게 보여준 것은 하나의 양식이나 기법만으로는 설명이 불가능한 돌이킬 수 없는 것이었다. 즉, 예술적 자유는 전적이며 완전해야 한다. 이제 미술에서 모든 것이 허용되었다.

피에르 보나르
〈모래성을 만드는 아이〉(세부)
L'Enfant au pâté de sable
1894~1895년
167×50cm
오르세 미술관, 파리

*"그림—병마, 여성 누드, 혹은 이야기—은
기본적으로 특별한 질서에 따라 배합된
색채들로 뒤덮인 평면이라는 사실을 기억하라."*

모리스 드니, 『미술과 비평(*Art et Critique*)』, 1890년.

에두아르 뷔야르
〈공원: 유모들, 대화, 붉은 양산〉
Jardins publics : les nourrices, la conversation, l'ombrelle rouge
1894년
캔버스에 유채물감, 2.13×1.54m
오르세 미술관, 파리

ARRÊT SUR IMAGE

평화 돌아보기

Un dimanche à la Grande Jatte

라 그랑드 자트 섬의 일요일

1884~1886년 – 조르주 쇠라

여덟 번째이자 마지막 인상주의 전시회에 출품된 이 대형 그림은 청년 쇠라의 연구들을 드러낸다. 쇠라는 인상주의에 이어 등장한 사조의 선구자가 된다. 일요일 오후 강변의 여가활동이라는 주제는 인상주의와 관련이 있지만, 그리는 방식은 새로운 방향을 가리킨다.

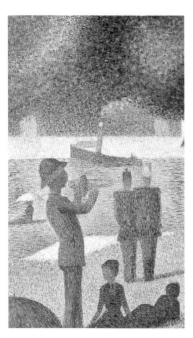

분할된 붓질은 색채의 분해에 관한
슈브뢸의 과학 이론을 따르고 있다.
캔버스에 순색의
아주 작은 점들을 결국에는
원하던 색조에 도달한다.
이 까다롭고 고된 작업은
화가의 작업실에서 이루어졌다.

이 그림에는 지나가는 요트,
빛과 그림자의 상호작용,
수면에 비친 그림자 등
인상주의자들이 좋아했던
소재가 많이 보인다.

쇠라는 빛과 그림자의
원칙을 확실히 다른 방식으로
적용해 화창한 여름날을
생생하게 표현하고 있다.

다양한 사회적 계급의 사람들이 어우러져 느긋하게 일요일 오후를 보내는 센 강변은
15년 전에 인상주의 화가들이 선택했던 현대적인 주제였다.

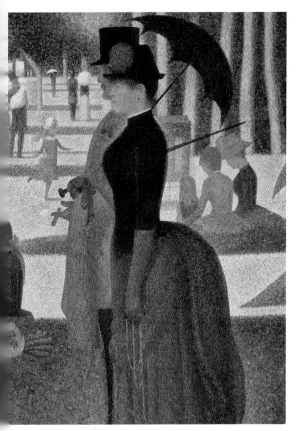

쇠라의 꼼꼼한 기법은 인상주의자들의 방식과
뚜렷이 구분된다.
인상주의 그림은 의도적으로 모호하게 처리된
윤곽선과 빠른 붓질 때문에 빛이 변화하고
공기가 순환하는 느낌이 있다.
쇠라의 그림은 정적이고 엄격하다.
회의적인 비평가 옥타브 미르보는 이를
'이집트적 환상(Egyptian fantasy)'이라 불렀다.

제임스 애벗 맥닐 휘슬러
〈녹턴: 은색과 파란색 – 첼시
Nocturne en bleu et argent–Chelse
1871년
목판에 유채물감, 50.2×60.8cr
테이트 컬렉션, 런던

전 세계의
외광파

인상주의는 프랑스의 파리 외곽, 센 강변과 노르망디 해변에서 기원했다. 이 양식은 곧 프랑스의 국경을 넘어 다른 나라로 전파되었다. 인상주의의 개념들은 인상주의를 지지하는 사람들의 글과 뒤랑 뤼엘의 주도로 퍼졌다. 그는 국제 관람객에게 인상주의자들의 작품을 선보이기를 열망했다. 화가들은 영국, 이탈리아, 심지어 모네가 1895년 머문 노르웨이까지 다양한 지역을 여행했다. 그러나 파리는 여전히 젊고 재능 있는 화가들을 끌어모으는 예술의 중심지였으며, 그들이 미술 교육을 마칠 수 있는 알맞은 곳이었다. 미국 화가 매리 커샛은 파리로 와서 인상주의 그룹에 합류했다. 수많은 다른 외국 화가들도 파리를 방문했고, 인상주의 개념들을 습득한 후에 고국으로 돌아가 그것을 전파했다.

뒤랑 뤼엘의 적극적인 활동 덕택에 유럽 전역, 특히 독일과 벨기에에서 인상주의를 추종하는 화가들이 생겨났다. 이러한 경향을 전형적으로 보여주는 인물은 인상주의 양식에 매료되어 인상주의 회화를 수집하기 시작한 독일 화가 막스 리버만(Max Liebermann, 1847~1935)이었다. 그는 베를린의 미술관 관장들과 수집가들의 중개인의 역할을 했다. 1886년부터 인상주의와 신인상주의 화가들은 브뤼셀의 레뱅(Les XX)과 리브르 에스테티크(Libre Esthétique)와 함께 했다. 테오 반 리셀베르그(Theo Van Rysselberghe, 1862~1926)의 작품에는 이들의 직접적인 영향이 특히 잘 드

러난다. 덴마크, 스웨덴, 노르웨이에서는 마침내 아카데미 규칙에서 해방
된 더 자유롭고 다채로운 풍경화가 등장했다. 노르웨이 화가 프리츠 타우
로프(Frits Thaulow, 1847~1906)와 스웨덴 출신의 칼 라르손(Carl Larsson,
1853~1919)은 파리로 가서 인상주의 회화를 연구했고, 각자 다른 방식으
로 동료들에게 전파했다. 제1회 인상주의 전시회가 열린 해에 파리에 체
류 중이었던 타우로프는 외광화를 받아들였다. 훗날 그는 조르주 프티
가 기획한 국제 회화전에 참가하며 평생 파리의 미술계와 인연을 이어나
갔다. 라르손은 두 번에 걸쳐 프랑스에서 장기간 머물렀다. 첫 번째 체류
는 1877년부터 파리에서였고, 두 번째는 1882년부터 1889년까지 그레
쉬르 루앙(Grezsur-Loing)에서였다. 그는 외광화 화가들을 따라서 퐁텐블
로 숲 주변에 정착한 영국과 스칸디나비아 화가들 사이에서 중요한 역할
을 했다. 영국의 풍경화 화파는 미래의 인상주의자들을 자극했다. 그러
나 1885년과 1922년 사이에 디에프에서 여러 차례 체류한 월터 지커트
(Walter Sickert, 1862~1942)를 제외하면, 인상주의가 영국미술에 미친 영

테오 반 리셀베르그
〈정원에서 차 마시기〉
Le Thé au jardin
1903년
캔버스에 유채물감, 98×130cm
익셀 미술관, 브뤼셀

향은 미미했다. 실제로 런던과 파리를 연결한 사람은 미국 화가 제임스 애벗 휘슬러(James Abbott Whistler, 1834~1903)였다. 휘슬러는 1855년 미술공부를 위해 파리로 갔고 이듬해 글레르의 스튜디오에 등록했다. 그는 파리 미술계에 곧바로 적응했는데 1860년대 그의 그림은 놀라울 정도로 인상주의와 닮아있다. 휘슬러는 팡탱 라투르, 마네, 드가, 공쿠르 형제와 가까이 지냈다. 1859년에 런던으로 간 그는 첼시의 자택에 일본 미술품을 수집했다. 뒤랑 뤼엘은 1873년에 휘슬러의 그림을 전시했고 비평가 뒤랑티와 뒤레는 이 멋진 신사의 작품에 찬사를 보냈다. 이들은 휘슬러를 인상주의의 대표 화가로 보았다.

유럽 남부의 스페인은 마네에게 결정적인 영향을 미쳤다. 위대한 대가인 벨라스케스와 고야를 숭배했던 그는 1865년에 그들을 가까이에서 보기 위해 마드리드로 향했다. 20년이 지난 1885년에는 거꾸로 호아킨 소로야 이 바스티다(Joaquín Sorolla, 1863~1923)가 파리에 도착했다. 그는 인상주의를 연구하며 발전시킨 외광화로 1900년 만국박람회에서 메달을

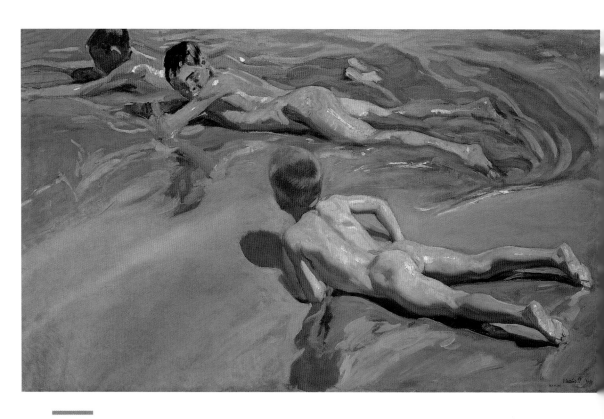

호아킨 소로야 이 바스티다
⟨해변의 아이들⟩*Enfants sur la plage*
1909년
캔버스에 유채물감, 1.18×1.85m
프라도 국립미술관, 마드리드

받았고, 그리고 인상주의를 가장 강력하게 지지했던 사람들 중 한 명인 조르주 프티의 화랑에서 1906년에 작품을 전시했다. 이탈리아에서 전통적인 규범으로부터의 해방은 피렌체를 기반으로 활동한 젊은 화가그룹인 마키아이올리(Macchiaioli)와 함께 1860년에 시작되었다. 당시에 지배적이었던 신고전주의와 낭만주의에 싫증을 느낀 이 화가들은 회화에 새로운 방식을 도입했다. 나중에 인상주의가 그러하듯, 그들은 거부당했고 적대적인 비평가들은 그림에 '얼룩(이탈리아어로 마키아(macchia))' 밖에 없다고 말했다. 마키아이올리라는 이름은 여기서 기원했다. 이러한 평단의 반응의 역사는 유구하다.

　인상주의는 1883년에 보스턴 국제회화전에 뒤랑 뤼엘이 보낸 마네, 모네, 르누아르, 피사로, 시슬레의 작품과 전시한 뒤랑 뤼엘과 함께 미국에 상륙했다. 이 전시회는 미국미술협회의 초대로 뒤랑 뤼엘이 뉴욕에서 개최한 대규모 전시회의 서막이었다. 윌리엄 메릿 체이스(William Merritt Chase, 1849~1916)를 비롯해 많은 미국 화가들은 파리에서 공부했

모네는 지베르니의 자택 근처에 정착한 공동체의 화가들과 거리를 두었지만 시어도르 로빈슨과의 우정은 키워나갔다. 1890년 초에 미국으로 돌아간 로빈슨은 1896년 요절하기 전까지 학생들을 가르치며 계속해서 인상주의를 전파했다.

시어도르 로빈슨
⟨지베르니 풍경⟩ *Scène à Giverny*
1890년
캔버스에 유채물감, 40.6×65.4cm
디트로이트 미술관, 디트로이트

기 때문에 이러한 미술적 혁신에 익숙했다. 차일드 하삼(Childe Hassam, 1859~1953)은 1883년에 유럽에 갔을 때 이미 야외에서 그림을 그렸다. 그는 1886년부터 3년간 파리에서 살았다. 1898년에 미국으로 돌아온 그는 동료들과 함께 미술가협회 더 텐(The Ten)을 창립했다. 이들의 목표는 전통의 제약으로부터 벗어나 고유의 양식을 정립하는 것이었다. 이 화가들을 우연히 알게 된 뒤랑 뤼엘은 그해 뉴욕의 자신의 화랑에서 이들의 그림을 전시했다. 그러는 사이, 모네를 존경하던 미국 화가들이 프랑스에서 공동체를 형성했다. 1887년부터 이 화가들이 모여들면서 지베르니는 인상주의 전파의 중심이 되었다. 이들 가운데 시어도르 로빈슨(Theodore Robinson, 1852~1896)이 있었는데, 모네의 친한 친구였던 그는 프랑스와 미국에서 인상주의의 강력한 지지자가 되었다.

ARRÊT SUR IMAGE

제임스 애벗 맥닐 휘슬러
⟨녹턴: 푸른색과 금색 – 낡은 배터시 다리⟩
Nocturne: bleu et or. Le vieux pont de Battersea
1872~1875년경
캔버스에 유채물감, 68.3×51.2cm
테이트 갤러리, 런던

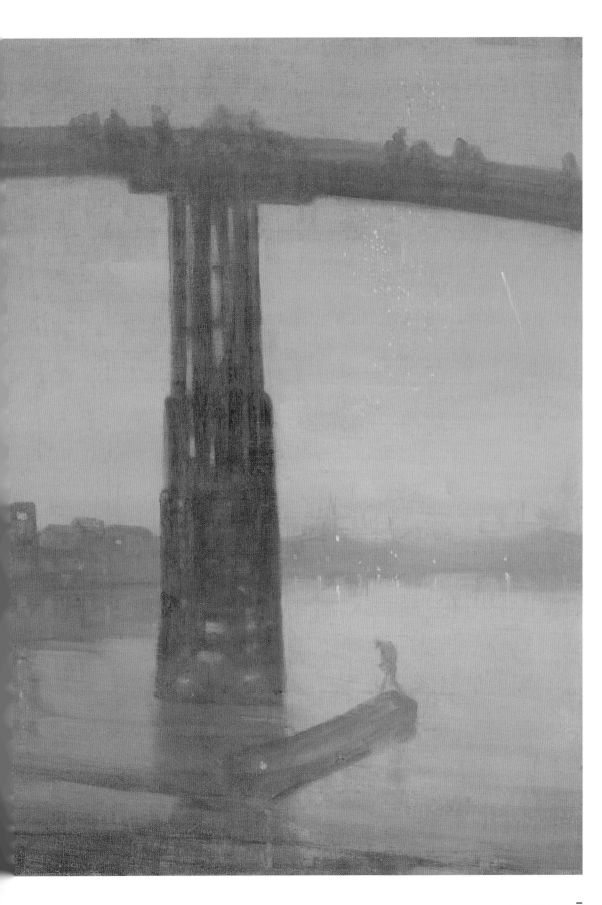

Nocturne: bleu et or. Le vieux pont de Battersea

녹턴: 푸른색과 금색 – 낡은 배터시 다리

1872~1875년경 – 제임스 애벗 맥닐 휘슬러

인상주의의 선구자였던 미국 화가 휘슬러는 영국의 인상주의를 대표하는 인물이었다. 일본 미술의 영향, 여러 색조들로 단색화를 그려내는 그의 섬세한 표현기법, 세련되고 절제된 무언가는 매우 독창적인 그의 작품의 특징이다.

교각으로 강조된 수직 구성은
일본 병풍을 연상시킨다.

음악의 분위기

'심포니', '녹턴', '변주' 등
휘슬러가 직접 붙인 제목은
그가 음악계와 매우 가까웠음을
증명한다. 또 동일계통의 색들의
미묘한 차이를 활용한
그의 표현기법은 진정한 도전이었다.

휘슬러와 연작회화

1876년에 '파란색과 은색의 녹턴 5번'으로 전시되었다가 1892년 다른 이름으로 바뀐 작품이다. 이 그림은 애초에 휘슬러가 1870년대 템스 강변을 주제로 그린 연작의 일부로 구상되었다. 휘슬러는 대상을 앞에 두고 그리지 않았고 그가 받은 회화적 인상과 감성을 가장 중요하게 생각했다. 1861년에 휘슬러는 최초로 연작을 그리기 시작했다. 모네가 연작을 작업하기 훨씬 전의 일이었다.

인상주의 화가들에게 그랬던 것처럼,
이 그림의 진정한 주제는 고요한 수면에
반사된 빛인 듯하다.

교각과 도로가 극적으로 교차하면서 그림 공간을 대담하게 횡단한다.
이는 열정적인 수집가이기도 했던 휘슬러가 매우 좋아했던 일본 판화를 연상시킨다.

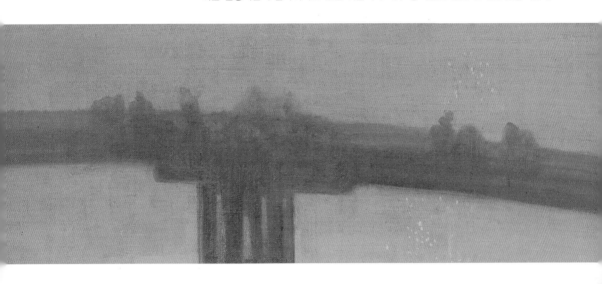

뱃사공과 다리 위 사람들은 기호처럼 간결하게 그려졌다. 이 그림은 일화나 서사에 대한 그 어떤 암시도 없이 순수한 인상을 자유롭게 표현한다.

"제 그림들은 모두 제가 받은 인상을 표현하고 있습니다. 그것이 제 연구의 목표입니다."

비판적인 기사로 그를 심하게 공격한 존 러스킨를 상대로 제기한 소송에서 휘슬러.

배경의 희뿌연 안개와 하늘에서 반짝이는 불꽃은 휘슬러가 순간적이고 일시적인 것을 표현하는 데 관심이 많았음을 드러낸다.

샘 프랜시스
〈구성 1957〉 *Composition 195?*
1957년
종이에 수채물감과 구아슈, 77×56.5cm
팔란트 하우스 갤러리, 치체스터

무한한 가능성의 세계

속박에서 벗어나고 규칙에 저항하며 전통을 거부하고 새로운 회화와 새로운 화가 유형을 창안한 인상주의의 혁명은 무한한 가능성의 세계를 열어젖혔다. 인상주의는 활기 없이 죽어가고 있던 체제를 전복시켰다. 그리고 케케묵은 아카데미 미술에 치명타를 날리며 새로운 시대의 출현을 알렸다. 이후에 나온 미술운동은 모두 인상주의에 어느 정도 빚을 지고 있다.

아틀리에에서 작업하기를 거부한 인상주의 화가들이 한 것은 회화에 신선한 공기를 불어넣는 것 이상이었다. 야외에서 실물을 그리는 행위는 이젤 앞에 앉는 전통적으로 안정적인 화가의 위치를 단념하고 화가가 창조행위에 물리적으로 개입하기 시작했음을 의미했다. 기차를 타고 아르장퇴유나 노르망디 해안까지 가는 것은 순간의 분위기를 포착하려는 노력을 넘어서서, 창조 행위의 당사자가 되는 경험과 화가의 신체적 참여의 시작이었다. 수십 년이 지난 후에 잭슨 폴록(Jackson Pollock)의 서정적인 추상을 예고하는 직감적인 그림을 그리며 주제와의 이러한 일치감을 끝까지 밀고 나간 화가는 모네였다. 1950년대 초에 유럽과 미국에서 동시에

바닥에 캔버스를 놓고 거의 무용가의 몸짓으로 그림을 그린 잭슨 폴록은 '전면화(all-over)'양식을 창안했다. 이 그림은 경계나 중심이 없으며 프레임에서 벗어났다. 이는 원래 모네가 ⟨수련⟩으로 창시한 혁명적인 개념이었다.

확인할 수 있는 빠르게 그리기와 몸짓의 격렬함 등 화가의 행위적인 차원을 보여주는 최초의, 그리고 최고의 예를 모네였다. 오랫동안 사람들의 관심 밖에 있었던 오랑주리 미술관(Musée de l'Orangerie)의 〈수련〉은 갑자기 놀라운 현대성을 드러내는 작품이 되었고, 그러한 현대성은 미국 추상화가 샘 프랜시스(Sam Francis), 그리고 실제로 모네가 살았던 베퇴유와 지베르니로 이주하고 공동 작업을 했던 조안 미첼(Joan Mitchell)과 장 폴 리오펠(Jean-Paul Riopelle)의 작품에서 계승되었다. 추상화를 밀어낸 미국의 팝아트는 연속적인 탐구를 더 진척시켰다. 이제 워홀의 수프 캔과 유명인의 사진이 주제가 되었다. 로이 리히텐슈타인(Roy Lichtenstein)의

〈루앙 대성당〉 연작은 모네를 참고했다. 모네는 마침내 그의 마지막 작품인 오랑주리 미술관의 〈수련〉의 배치까지 구상하기에 이른다. 인생의 황혼기에 그는 수십 년 후인 1960년대부터 환경미술 작가들이 한 것처럼, 관습적인 지표들을 없애고 관람자가 감각적인 경험에 몰입하도록 만드는 최초의 환경미술 작품을 세상에 내놓았다.

알로이즈
〈리 뒤 트랭 벤 아 쿠셰〉*Lit du train veine a couhé*
1940~1950년
종이에 색연필, 앞면과 뒷면, 68×51cm
ABCD 컬렉션, 브뤼노 드샤름

순수한 눈

'눈의 순수함'을 주장하며 인상주의 화가들은 정해진 규정에 도전하며 전통에서 완전히 벗어났다. 습작, 예비 드로잉이나 스케치, 정교한 모사에 의한 채색과 표면에 윤기와 깊이감을 주기 위해 글라시 기법이 반드시 필요한 것은 아니었다. 눈, 감정, 순수한 감각은 화가의 유일한 안내자가 될 수 있고, 되어야 했다. 바로 이것이 인상주의의 진정한 교훈이다. 졸업장, 메달, '능숙한 솜씨'는 미술과 전혀 관련이 없다. 창조성은 재주를 부리는 훈련된 개가 아니라 영감, 즉 '영혼'을 필요로 한다. 인상주의의 지평은 지속적으로 확대되었고 투쟁은 이어졌다. 장 뒤뷔페(Jean Dubuffet, 1901~1985)는 독학한 사람, 정신질환자, 혹은 아이들의 미술인 아르 브뤼(Art Brut)를 알리기 위해 분투했다.

미국 화가 온 가와라(On Kawara)는 196○년부터 전 세계의 지인에게 규칙적으로 전보를 보냈다. 전보에는 언제나 네 개의 단어 'I AM STILL ALIVE(나는 아직 살아있다).'가 들어가 있었다. 이 작품에 들어있는 존재에 관한 냉소적인 메시지, 연작에서의 반복, 그리고 심지어 전달하는 방법에 이르기까지, 전 과정이 순수한 예술적 창○이다.

온 가와라
〈나는 아직 살아있다〉*Télégramme*, 연작 중에서 1975년 3월 12일 날짜의 전보
1975년 3월 12, 13, 24, 30일, 4월 13일과 29일, 5월 10일자 8개의 전보. 날짜를 알아보기 어려운 전보 하나.
(브뤼셀, 익셀 미술관에 소장된 온 가와라가 장 코클레에게 보낸 "나는 아직 살아있다(I AM STILL ALIVE)"가 새겨진 전보)
타자, 13.3×19.7cm
현대미술관 산업디자인 센터, 조르주 퐁피두 센터, 파리

제임스 터렐
〈내부의 빛〉*The Light Inside*
1999년
다양한 재료, 휴스턴 미술관

관람자를 다양한 색의 빛의 바다로 초청하는 미국 화가 제임스 터렐(James Turrell, 1943~)은 '인식의 환경'을 창조한다. 이는 관람자를 감각적이고 형이상학적인 경험으로 초대한다. 그 안에서 관람자는 자신이 모든 지표와 모든 현실로부터 단절되어 있음을 깨닫게 된다.

저항의 미술

인상주의 화가들은 전통의 바깥으로 뛰쳐나갔다. 살아남기로 마음을 먹은 그들은 자신만의 네트워크 시스템을 만들었다. 그들은 파리의 여러 카페에서 자유롭게 토론하며 새로운 교류방식을 고안했고, 새로운 전시방식과 판매방식에 대해 방안을 모색했다. 화가가 자신의 운명—튜브물감을 구입하는 일부터 그림을 판매하는 일까지—을 전적으로 책임지는 것은 처음 있는 일이었다. 하지만 그 자체가 목적은 아니었다. 개념 미술, 공동의 작업실(아틀리에), 스쾃(Squats)*, 인터넷 같은 새로운 네트워크의 활용, 인터랙티브 미술 작품—미술가들은 이제 작품의 모든 면에서 자신들이 반항적이고 실험적이며, 개척자임을 드러낼 수 있다. 미술가는 새로운 형태를 창안하고 대안적인 길을 모색하며, 독자적인 사고를 발전시킨다. 인상주의 화가들과 함께 무한한 현대성의 정신이 태어났다.

*불법 점거를 일컫는 말로, 예술가들이 방치된 건물 혹은 철거 직전의 낡은 건물을 점거하여 작업장이나 공연장으로 활용하는 일

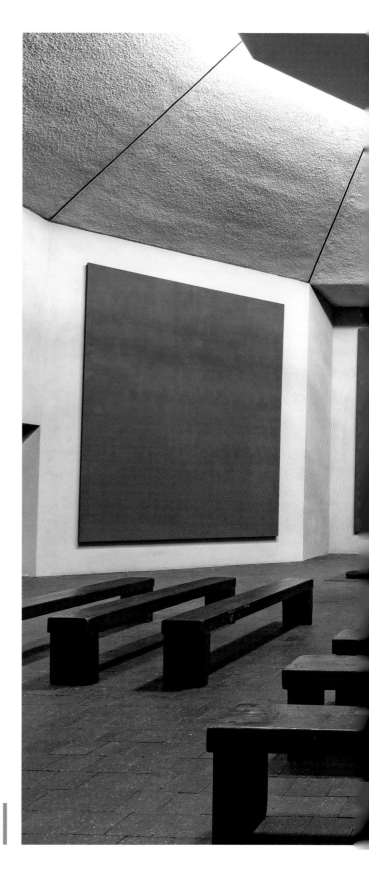

ARRÊT SUR IMAGE

마크 로스코
〈로스코 채플〉*La chapelle Rothko*
1964년
휴스턴, 텍사스 주

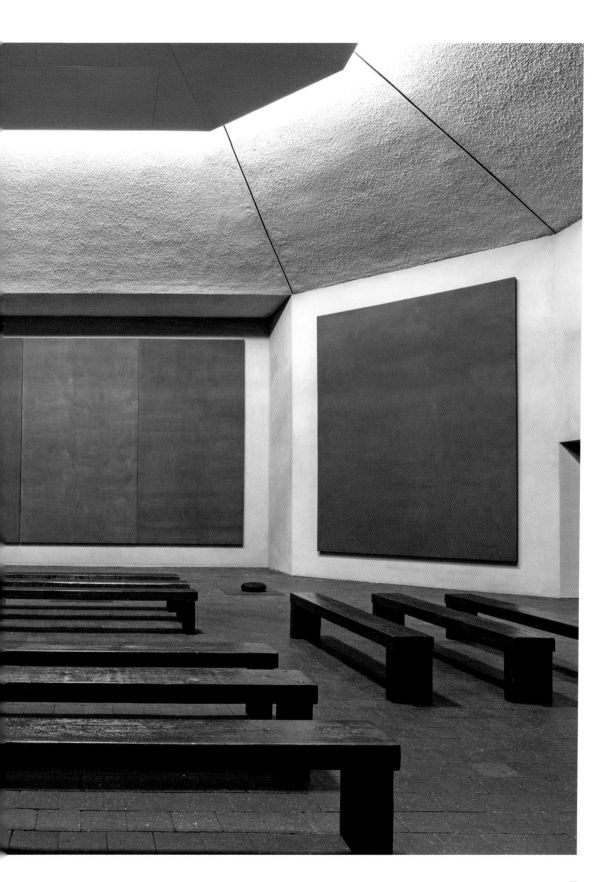

로스코 채플

1964년 – 마크 로스코

1964년에 미국 추상화가 마크 로스코(Mark Rothko, 1903~1970)는 수집가 존 드 메닐과 도미니크 드 메닐(Dominique de Menil)에게 성스러운 공간을 장식해달라는 주문을 받았다. 이 채플은 로스코의 그림을 위한 공간으로 특별히 건설되었고 로스코는 설계에 적극적으로 참여했다.

그리스 십자가 형태의 채플은 모더니즘과 추상미술의 엄격한 강령들을 상기시킨다. 관람자를 완전히 에워싸는 팔각형의 공간은 관람자를 또 다른 차원으로 초대한다. 14점의 그림—3점의 세폭화와 5점의 패널—은 관람자를 둘러싸도록 배열되었다. 이 그림들은 통일된 하나의 작품을 구성하며, 이러한 효과는 극도의 엄격함을 드러내는 건축물에 의해 강화된다.

Plan

로스코 채플 평면도

다양한 검은색을 보여주는 이 단순하고 엄격한 그림은 우리를 명상으로 초청한다.
시간이 흐르면서 천장의 채광창을 통해 들어오는 자연광에 따라,
물감 자국들과 붉은색, 갈색, 보라색의 미묘한 색조들이 모습을 드러낸다.

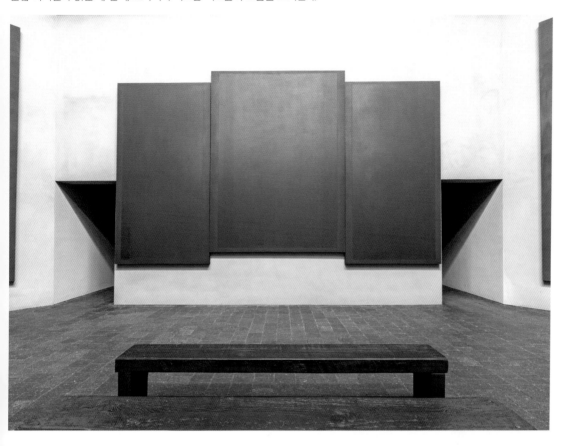

영적 경험으로써 미술

보편적인 명상의 장소인 휴스턴의 이 채플은 로스코가 세상을 떠난 다음 해였던 1971년에 개관했다. 모네가 오랑주리 미술관에 소장된 〈수련〉에 한 것처럼, 로스코는 이 프로젝트에 모든 에너지를 쏟아 부었다. 그는 실제로 실물 크기의 모형을 제작하면서 설계에 참여했다. 두 화가에게 모두, 그것은 이력의 정점이자 유언이었을 것이다. 모네의 〈수련〉은 그의 바람대로 외부세계와 분리된 두 개의 타원형 전시실에 전시되고 있다. 한참 후에 로스코와 마찬가지로, 그림의 앞에서 성찰할 수 있는 완전히 몰입된 공간을 만드는 것이 모네의 의도였다. 일종의 영적 경험이다.

"진정한 창조자는 신성함에 인접한 영적인 영역에 도달한다."

도미니크 드 메닐

화가의 생애

클로드 모네

Claude Monet

클로드 모네, 〈자화상〉*Autoportrait*, 1917년
캔버스에 유채물감, 70×55cm
오르세 미술관, 파리

모 두가 인정하는 인상주의 대가 클로드 모네는 명성의 유혹에 절대 넘어가지 않고 예술적 이상을 끊임없이 추구하던, 만족을 모르던 사람이었다. 성공하기 이전에 그는 가난, 낙심, 조롱으로 점철된 삶의 고난과 시련을 겪어야 했다.

파리에서 태어나 르 아브르에서 자란 모네는 고향에서 캐리커처에 재능을 보이며 유명해졌다. 이 청년의 재능에 놀란 화가 외젠 부댕은 그에게 밖으로 나가서 그려보라고 권했다. 모네는 "갑자기 베일이 벗겨지는 것 같았다. 이제 나는 이해한다. 나는 그림이 무엇인지 완전히 이해했다."라고 말하며 다음과 같이 덧붙였다. "내가 화가가 된 것은 외젠 부댕의 덕분이다." 화가가 자신의 길이라고 확신한 모네는 파리로 가서 자유로운 스튜디오였던 아카데미 쉬스에 다녔고, 이곳에서 피사로를 만났다. 이후 그는 알제리에서 병역을 마쳤다. 알제리의 눈부신 빛은 그에게 강하게 각인되었다. 모네는 노르망디, 퐁텐블로 숲, 일 드 프랑스 지역과 파리를

오가며 그림을 그렸다. 그는 1866년에 〈초록 드레스를 입은 여인(*La Femme à la robe verte*)〉으로 첫 성공을 거두었다. 하지만 이 성공은 오래가지 못했다. 아카데미의 전통을 거부한 그의 대담한 기법을 이해하는 사람은 소수의 깨인 관람자들뿐이었다. 쿠르베, 졸라, 마네는 평단의 무시와 물리적인 어려움에도 불구하고 흔들림 없이 자신의 길을 걸으라며 모네를 격려했다. 1870년에 전쟁이 발발하자 피신했던 런던

클로드 모네, 〈마리오 위샤르〉*Mario Uchard*, 185
연필, 32×24.5cm,
시카고 아트 인스티튜트, 시카고

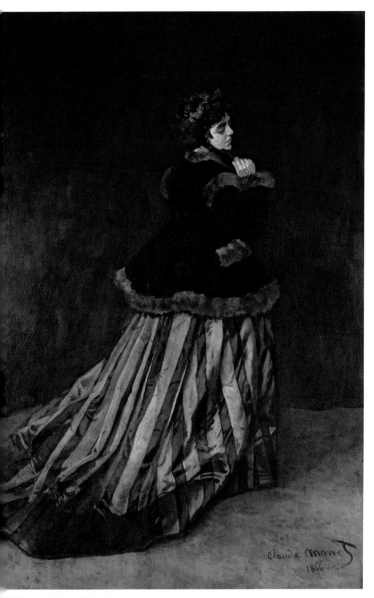

클로드 모네, 〈카미유〉Camille,
'초록 드레스를 입은 여인(La Femme à la robe verte)'으로도 알려짐, 1866년.
캔버스에 유채물감, 2.31×1.51m, 브레멘 미술관, 브레멘

에서의 시간은 그에게 용기를 북돋아 주었다. 그는 런던에서 터너의 그림을 보게 되었고 앞으로 그의 화상이 되는 폴 뒤랑 뤼엘을 만났다. 하지만 젊은 화가들이 전시를 하고 이름을 알릴 수 있던 유일한 전시회였던 살롱전의 낙선에 지쳐있었던 모네는 르누아르, 베르트 모리조, 피사로 등 다른 전위적인 화가들과 함께 화가협회를 만들고 작품을 전시하기로 결정했다.

1874년에 그들의 첫 전시회가 파리의 나다르의 스튜디오에서 열렸고, 그곳에서 그 유명한 모네의 〈인상, 해돋이〉가 모습을 드러냈다. 이 작품은 진정한 파격이었고, 언론은 '인상주의'라는 비꼬는 말로 이 그림을 조롱했다. 그들이 이 단어가

『르 골루아』 *Le Gaulois*, 1898년 6월 16일
모네의 전시회를 소개하는 증보판

샤샤 기트리, 〈지베르니 정원의 클로드 모네〉
Claude Monet dans le jardin de Giverny, 1915년
필리디오타입, 38.4×29.5cm
오르세 미술관, 파리

후대에까지 남아 있을 거라고 전혀 생각하지 못했을 것이다.

1870년대 모네는 센 강변, 생 라자르 역, 사람들로 붐비는 몽토게이 가 등을 그리며 부지런히 작업했다. 그러나 그는 자기 그림을 사주는 친구 마네, 카유보트, 졸라, 에르네스트 오슈데의 도움 없이 가난에서 벗어날 수 없었다. 1879년에 아내 카미유가 사망했고 인생의 가장 어두운 시기가 찾아왔다. 그러나 결국 비평가들의 호평을 받게 되었고, 그는 40세가 넘어서 미래에 대한 걱정을 하지 않고 그림에 몰두할 수 있었다. 그는 1883년에 지베르니를 알게 되었다. 그의 작품과 인생에서 중대한 순간이었다. 노르망디의 작은 마을에 정착한 모네는 하루의 다양한 시간에 동일한 주제를 그리는 연작에 착수했다. 〈건초더미(*Meules*)〉, 〈포플러나무(*Peupliers*)〉, 〈루앙 대성당(*Cathédrales de Rouen*)〉등의 연작은 '순간'에 대한 탐구, 빛과 그림자의 순간적인 효과와 그림자를 표현하고자 했던 의지를 드러낸다. 경제적으로 안정되면서 모네는 르누아르와 함께 남프랑스 휴양지인 코트다쥐르를, 에르네스트 오슈데의 미망인이었던 두 번

오귀스트 르누아르, 〈클로드 모네의 초상화〉
Portrait de Claude Monet, 1875년
캔버스에 유채물감, 85×60.5cm
오르세 미술관, 파리

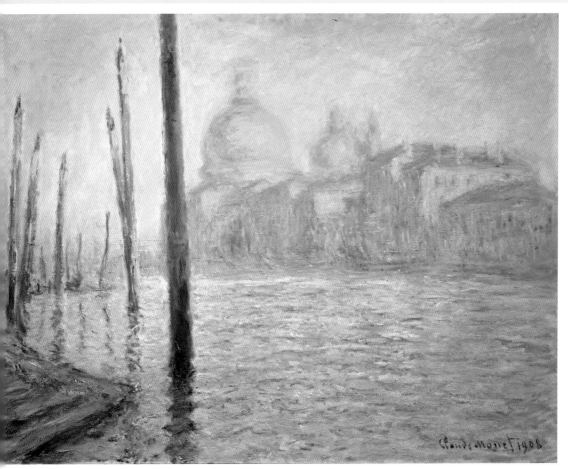

클로드 모네, 〈대운하, 베네치아〉*Le Grand Canal, Venise,* 1908년
캔버스에 유채물감, 73×92cm
개인소장

째 아내 알리스와 함께 노르웨이, 베니스를 여행하고, 1890년에 지베르니에 집을 샀다. 이곳이 바로 모네의 새로운 창작이 시작된 곳이다. 유명한 수련 연못이 있는 그의 정원은 후기작의 주제가 되었다. 그는 원래 있던 과일 나무들을 베고 장미, 클레머티스, 등나무를 심었다. 연못에는 일본식 다리를 놓았고 1892년에는 온실을 만들었다. 당시 그는 거대한 장식 패널을 구상했고, 정원에는 친구 클레망소가 자주 들른 채광이 잘 되는 큰 작업실을 지었다. 1918년 모네는 4년간의 전쟁으로 만신창이가 된 프랑

스에 '꽃다발을 바치고' 싶다는 의사를 전달하는 편지를 클레망스에게 보냈다. 이 기념비적인 작품은 튈르리 공원의 오랑주리 미술관에 소장되어 있다. 〈수련〉을 위해 특별히 설계된 전시실들은 모네가 사망하고 몇 달이 지난 1927년에 문을 열었다.

1920년 트레비즈 공작에게 〈풀밭위의 점심식사〉의 중앙 부분을 보여주고 있는 클로드 모네
장 도미니크 레이 아카이브, 파리

카미유
피사로

Camille Pissarro

카미유 피사로의 사진
뒤랑 뤼엘 아카이브, 파리

인상주의 친구들은 긴 턱수염, 당당한 풍채, 타고난 카리스마의 소유자였던 피사로를 모세에 비유했다. 인상주의 화가들 중 가장 연장자였고 보기 드문 에너지와 감수성을 가진 그는 온갖 비평, 경쟁, 어려움에 맞서 싸웠다. 네덜란드령 앤틸리스 제도에서 태어난 피사로는 아들이 고향에서 가족 사업을 이어받기를 바랐던 아버지와의 갈등을 피할 수 없었다. 이러한 의무감에서 간신히 벗어나 파리로 왔을 때 그는 이미 25세였고, 1855년 만국박람회가 열리고 있던 때였다. 그곳에서 그는 앵그르, 들라크루아, 쿠르베, 코로의 작품을 보았고, 이들의 그림은 매우 귀중한 길잡이가 되어 그가 야외 그림을 그리도록 이끌었다. 에콜 데 보자르에 다녔던 피사로는 얼마 후에 자유로운 스튜디오였던(설립자인 화가 샤를 쉬스의 이름을 딴) 아카데미 쉬스로 갔고 그곳에서 모네와 세잔, 그리고 미래의 인상주의 화가들을 만났다. 그는 작품을 살롱전에 상당히 자주 출품했다.

본래 풍경화가였던 피사로는 1866년에 동반자 쥘리와 화가로 성장한 아들 루시앙을 데리고 퐁투아즈에 정착했다. 그는 파리에서도 많은 시간을 보냈으며 예술적 아방가르드의 선봉에 서 있던 졸라와 마네가 즐겨 찾던 장소들, 그리고 집 부근의 누벨 아텐와 카페 게르부아에 자주 갔다. 피사로는 1870년 프랑스 프로이센 전쟁을 피해서 갔던 런던에서 모네를 만나고 폴 뒤랑 뤼

폴 세잔, 〈피사로의 초상〉*Portrait de Pissarro*,
흑연, 13.3×10.3cm
오르세 미술관, 파리. 루브르 박물관에서 보존

엘을 알게 되었으며, 그의 친구인 화가 도비니를 소개받았다. 프랑스로 돌아온 피사로는 '인상주의자들'로 불리게 될 화가들의 협회를 만드는데 온 에너지를 쏟아 부었다. 피사로는 오랫동안 이어진 내부의 불화에도 불구하고 인상주의 전시회에 모두 참가한 유일한 화가였다. 너그러운 성품을 타고난 그는 1872년에 그를 찾아온 세잔에게 조언을 아끼지 않았다. 5년 후에 고갱에게도 조언을 하고 인상주의

화가들의 전시회에 초청했다. 매리 커샛은 피사로에 관해 이렇게 말했다. "피사로 선생님은 돌에게도 그리는 법을 가르칠 수 있는 정말 좋은 선생님입니다." 반 고흐는 피사로가 참석함으로써 '토론의 범위가 넓어졌다.'고 평가했다.

또 피사로는 당대의 사회 문제들에 가장 민감했고 노동자와 서민에게 친밀감을 느꼈다. 그가 풍경화를 대하는 방식은 기분 좋게 취한 도시 사람, 뱃놀이를 즐기는 시

카미유 피사로, 뒤랑 뤼엘에게 보낸 편지,
1896년 9월 18일

아르망 기요맹, 〈피사로의 초상〉*Portrait de Pissarro*, 1868년경
캔버스에 유채물감, 45.5×37.8cm
에베세 시립미술관, 리모주

민의 방식이 아니라 농민들과 노동자들의 현실에 주의를 기울이는 화가의 방식이었다. 예술적으로 뿐만 아니라 도덕적으로도 영향을 받았다며 밀레를 존경한 그는 사회주의자와 아나키스트 운동에 참여했다. 그는 1894년에 프랑스 대통령 사디 카르노(Sadi Carnot)가 암살당하자 벨기에로 잠시 망명했다. 공공연한 아나키스트였던 점묘화가들과 가까워진 것은 그의 이러한 정치관과 무관하지 않다. 그는 1884년에 시냑과 쇠라를 만난 후에 분할된 붓질을 활용하는 기법을 받아들였다. 그러나 그러한 그림들은 잘 팔리지 않았고, 분할주의 기법이 그에게는 너무 제한적인데다 시력마저 나빠졌다. 그래서 피사로는 1890년대에 인상주의 양식으로 돌아갔고, 아들 루시앙은 점묘주의의 중요한 화가

PAINTINGS
BY
CAMILLE PISSARRO

VIEWS OF ROUEN

Durand-Ruel Galleries,
389 Fifth Avenue,
New York.

March–April 1897

Eighteen hundred and ninety-seven.

뉴욕 전시회 카탈로그, 1897년

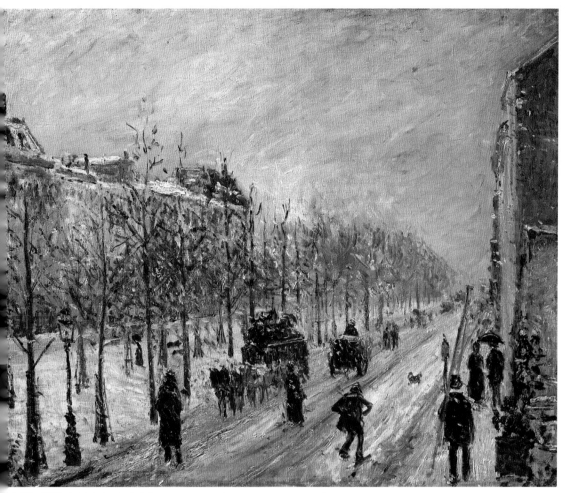

카미유 피사로, 〈외곽의 대로, 눈의 인상〉*Les Boulevards extérieurs, effet de neige*, 1879년
캔버스에 유채물감, 54×65cm
마르모탕 모네 미술관, 파리

로 성장했다.

피사로에게 마침내 새 시대가 열렸다. 그는 1892년에 화상 폴 뒤랑뤼엘의 갤러리에서 열린 전시회 이후에 성공을 거두었다. 아들의 대부이기도 한 친구 모네가 했던 대로 피사로는 동일한 주제로 연작들을 제작했다. 시간뿐만 아니라 시점도 다양한 도시풍경이 가장 많이 그려졌다. 피사로는 루앙, 디에프, 파리 등지에서 다수의 작품을 그렸는데, 제일 많이 그린 것은 그의 방 창문으로 내려다보이는 부두, 대로들, 튈르리 공원을 묘사한 안정된 구성의 그림이었다. 그는 친구들과의 우정과 마찬가지로 미술에서도 한결같이 의리를 지켰다.

피에르
오귀스트
르누아르

Pierre-Auguste Renoir

오귀스트 르누아르, 〈자화상〉*Autoportrait*, 1875년경.
캔버스에 유채물감, 39.1×31.6cm
스터링과 프랜신 미술관, 윌리엄스타운, 매사추세츠 주

틀림없이 훌륭한 음악가가 될 수 있었던 〈물랭 드 라 갈레트(*Moulin de la Galette*)〉의 화가. 그를 가르쳤던 프랑스 작곡가 샤를 구노는 제자가 재능이 넘치고 총명하다고 생각했다. 그러나 청년 르누아르는 그림에도 눈부신 재능이 있었고 리모주 출신의 가난한 그의 부모는 다른 결정을 내렸다. 르누아르는 열세 살 때 도자기 장식 작업장에 견습생으로 들어갔다. 여가시간에 차양과 부채에 장식을 그려 번 돈을 저축한 르누아르는 1862년에 에콜 데 보자르에 들어갔고 샤를 글레르의 수업을 들었다. 그는 글레르의 스튜디오에서 모네, 시슬레, 바지유를 만났고, 이들은 야외에서 그림을 그리기 위해 퐁텐블로 숲으로 함께 가는 길동무가 되었다. 나란히 그림을 그리던 이 청년들은 서로를 격려하며 함께 인상주의의 길을 걸어갔다.

특히 모네와 함께 르누아르는 쿠르베의 영향에서 조금씩 벗어났고 더 밝은 색을 사용하기 시작했다.

두 사람은 파리 근교의 크루아시의 센 강변의 행락지 라 그르누예르 처럼 동일한 주제를 그렸다. 그러나 친구들과 달리 르누아르는 풍경보다는 인물에 더 관심이 있었다. 1874년에 그는 〈특별관람석(극장의 특별석)〉, 〈무용수〉, 〈파리 소녀〉를 제1회 인상주의 전시회에 출품했다.

몽마르트르의 코르토 가에 정착한 르누아르는 물랭 드 라 갈레트의 무도회를 새로운 주제로 선택했다. 그는 현장에 친구들을 모델로 세우고 수많은 습작을 했지만, 정작 그림은 작업실에서 완성되었다.

르누아르, 조르주 샤르팡티에에게 보낸 편지
1882년 1월 23일

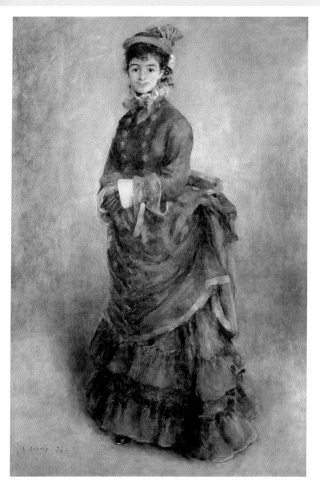

오귀스트 르누아르, 〈파리 소녀〉*La Parisienne*, 1874년
캔버스에 유채물감, 1.63×1.08m, 카디프 국립미술관, 웨일스

동료들보다 형태에 더 충실했던 그는 계속되는 비판에도 불구하고, 여러 수집가들의 관심을 받기 시작했다. 그중에서 출판업자 조르주 샤르팡티에는 초상화를 주문할 부유한 고객들을 많이 소개해주었다. 상냥하고 신중하며 수더분했던 르누아르는 부르주아의 살롱들을 자주 드나들었지만, 검소한 삶의 방식을 유지했다. 그의 말처럼 "필요한 것이 거의 없는 것이 비결이다." 그러나 전위적인 운동에 속했다는 점이 여전히 불안정한 첫 성공을 방해할 우려가 있다고 생각한 르누아르는 1880년부터 인상주의 전시회에 불참하기로 결정했다. 그는 자신이 양식적으로 막다른 골목에 도달했다고 느꼈다. "작업에 일종의 단절이 생겼다. 나는 인상주의의 끝에 도달했고 데생도, 채색도 할 줄 모른다는 결론에 이르렀다." 1881년에 위기에 봉착한 르누아르는 알제리와 이탈리아로 연이어 여행을 떠났다. 그곳에서 르네상스 거장들을 연구하는 동안, 색채보다 드로잉의 우월함으로 복귀하고자 하는 결심은 확고해졌다. 그는 또 레스타크(l'Estaque)에

라피트 가의 뒤랑 뤼엘 화랑에서 열린 르누아르 전시회, 파리, 1920년

이젤 앞에서 작업하는 르누아르, 1901년

잠시 들러 친구 세잔을 만났다. 양식과 성격의 차이에도 불구하고 두 화가는 늘 친했다. 평온을 되찾은 르누아르는 1882년 제7회 인상주의 전시회에 참가했고 〈뱃놀이 일행의 점심식사〉, 그리고 〈도시의 댄스파티〉와 〈시골의 댄스파티〉 등 그의 가장 아름다운 작품들을 전시했다.

장래의 아내 알린(Aline)을 만나 더 아름다워진 이 성공의 시기도 다시 찾아온 낙담의 시간을 막지 못했고, 건강 문제는 상황을 더 악화시켰다. 요양차 프랑스 남부에 자주 머물렀던 르누아르는 햇빛이 너무 강하다고 생각했지만 1903년 코다쥐르 지방의 카뉴 쉬르 메르에 정착하기로 결정했다. 그는 관능적인 누드를 드러낸 목욕하는 여성들과, 아들 장 르누아르(훗날 영화감독), 클로드 등 그의 가족을 그렸다. 르누아르는 마침내 성공했고,

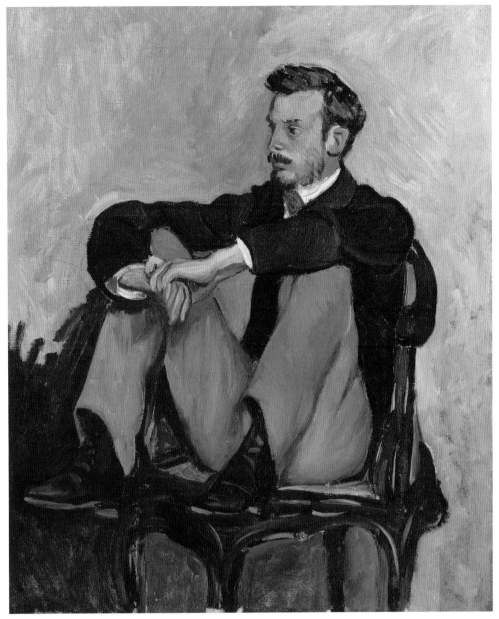

프레데릭 바지유, 〈피에르 오귀스트 르누아르〉*Pierre-Auguste Renoir*, 1868~1869년경
캔버스에 유채물감, 61.2×50cm, 오르세 미술관, 파리

인정—1901년에 레이옹 도뇌르 훈장 수상—을 받았지만 점점 쇠약해졌다. 그의 몸은 관절염으로 점점 마비되어 갔고 휠체어를 타야 겨우 움직일 수 있는 지경에 이르렀다. 말년에 손으로 붓을 잡을 수 없게 되자 손가락에 붓을 묶고 그림을 그렸다. 1919년에 숨을 거두기 직전까지 르누아르는 절대 그림을 포기하지 않았다.

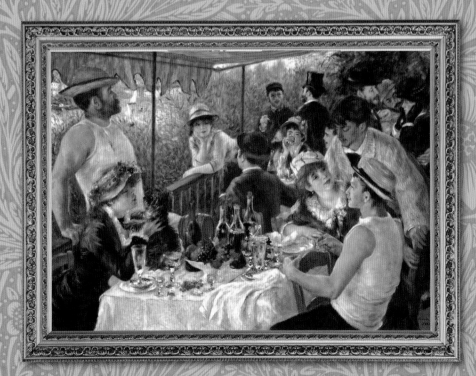

에드가 드가

Edgar Degas

에드가 드가, 〈자화상〉 *Portrait de l'artiste,*
'목탄 홀더를 든 드가(*Degas au porte-fusain*)'로도 알려짐, 1855년
캔버스 위에 놓은 종이에 유채물감, 81.5×65cm, 오르세 미술관, 파리

무뚝뚝하고 예민하고, 거만하고 명석하며, 고집스럽고 불안한 에드가 드가는 모순적인 사람이었다. 부유한 은행가 가문에서 태어난 대자본가였던 그는 인정받는 화가였고 조예 깊은 수집가였다. 그는 충실히 교우관계를 유지하고, 공적인 집단들에 대해서는 철저하게 거리를 둘 줄 알았다.

파리의 루이 르 그랑(Louis-le-Grand) 고등학교에서 오랜 전통의 교육을 마친 드가는, 1855년에 에콜 데 보자르에 입학했다. 그는 존경하던 앵그르의 제자인 루이 라모트(Louis Lamothe)를 사사했고, 부지런히 루브르 박물관을 드나들며 과거의 거장들의 작품을 꼼꼼하게 모사했다. 그는 1856~1860년에 조상들이 대대로 살았던 이탈리아로 여러 번 여행을 떠났다. 나폴리, 로마, 피렌체, 베네치아는 그의 미술 교육을 완료하고 그림과 드로잉에 대한 지식을 완성하는 기회를 주었다. 사실성과 심리를 드러내는 걸작이었던 드가의 초상화는 호의적인 평가를 받았다. 그의 작품은 살롱전에 자주 입선했다. 하지만 그는 아카데미 화가들과 어울리기보다 카페 게르부아와 누벨 아텐에 드나들며 마네, 졸라, '새로운 회화'의 신봉자들과 만나는 것을 좋아했다. 1870년에 전쟁이 터지자 그는 마네와 함께 보병대에 입대했다.

2년 후, 드가는 외가가 있던 뉴올리언스로 갔다. 놀라울 정도로 현대성을 드러내는 〈뉴올리언스의 목화 사무소〉는 그곳에서 그려진 작품이다. 파리로 돌아온 드가는 동시대 사람들을 묘사할 수 있는

에드가 드가, 〈바 운동을 하는 발레리나〉
Danseuse à la barre
검은 연필, 30×20cm
오르세 미술관, 파리. 루브르 박물관에서 보존

모리스 드니, 〈화가 드가의 초상〉*Portrait du peintre Degas*, 1906년
캔버스에 유채물감, 33×24cm
현대미술관, 트루아

기회가 많았던 경마장, 증권거래소, 서커스, 극장, 오페라극장 등으로 관심을 돌렸다. 살롱전에 입선했음에도 드가는 미래의 인상주의자들과 진심으로 교류했고, 양식과 관점이 달랐지만 그들과 함께 그림을 전시했다. 그는 "자네는 자연스러운 삶이 필요하지만 나는 인위적인 삶이 필요하네."라고 말했다. 드가는 외광화보다 작업실을, 풍경보다 인물을 선호했고 선을 색채에 희생시키지 않았다. 그에게 회화란 세심하게 고안되고 구성되는 예술이었기 때문이다. 그는 중심을 벗어난 구성, 새로운 원근법, 카메라 렌즈를 통해 포착된 듯한 구성 등을 활용해, 삶과 움직임의 느낌을 표현하고 덧없이 지나가는 순간을 포착했다. 그는 또한 사진을 예술적 매체로 처음으로 인정했던 사람들 중 한 명이었다.

그때까지 물질적으로 풍족했던 드가는 1878년에 가족이 파산하면서 재정적으로 위태로워졌지만, 모든 공식적인 영예를 거부했고 미술에 있어서는 그 어떤 양보도 하지 않았다. 동시대 사람들의 존경과 수집가들의 높은 평가를 받았던

에드가 드가, 〈바르톨로메의 조각상을 옆에 둔 자화상〉*Autoportrait à la statue de Bartholomé*, 1895년
실버프린트, 오르세 미술관, 파리

드가는 형편없는 관리자였다. 그는 번 돈으로 정기적으로 그림을 사들였고, 그 기간은 오래가지 않았다. 이러한 시련들도 드가의 성격은 바꾸지 못했다. 그는 걸핏하면 화를 냈고, 몇몇 인상주의 화가들은 그를 담당하기 어려운 사람이라고 판단했다. 가끔 쓸쓸해진 그는 자신의 내면을 고독을 유감스럽게 생각했다. 여성을 혐오한다는 말을 들었던 그는 메리 커샛, 베르트 모리조와 그녀의 딸 쥘리와 깊은 우정을 나누었다. 베르트 모리조는 "드가 씨는 한결같다. 조금 이상하긴 해도 사람이다."라고 말했다.

창조의 에너지에 휩싸인 에드가 드가는 늘 새로운 무언가를 실험하고 있었다. 그는 파스텔과 판화를 비롯해 모든 기법을 활용하여 자신을 사로잡은 주제—인간의 현실—를 지치지 않고 탐구했다. 발레리나와 다림질이나 목욕하는 여인은 드가의 붓이나 연필, 그리고 대담한 파스텔 아래에서 살아 움직이는 것처럼 보인다. 시력이 나빠지면서 그는 거의 여든 살이 되어 은퇴할 때까지 그는 조각에 점점 더 몰두했다. 1917년에 메리 커샛과 모네는 몽마르트르의 묘지로 가는 드가의 장례행렬에 참여했다.

드가의 작품 목록
검은 연필, 프랑스 국립도서관, 파리

에드가 드가, 〈푸른 옷을 입은 발레리나들〉*Danseuses bleues*, 1890년경
캔버스에 유채물감, 39×89.5cm
오르세 미술관, 파리

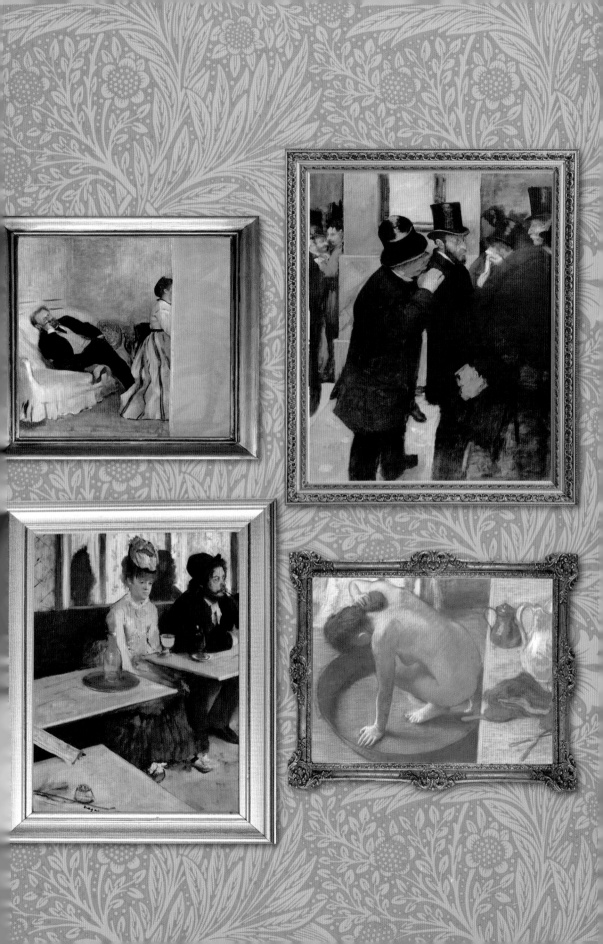

프레데릭
바지유

Frédéric Bazille

프 레데릭 바지유는 1870년에 프랑스-프로이센 전쟁에서 사망했기 때문에 그의 재능을 충분히 발휘할 수 있는 시간이 없었다. 그러나 그의 운명은 인상주의자들의 운명과 얽혀있었다. 그는 인상주의 화가들과 시작과 희망과 좌절을 함께 했다. 몽펠리에의 부유한 포도주 제조자의 아들로 태어난 바지유는 그림에 모든 열정을 쏟기 전에 의학을 공부했다. 파리에서 공부하고 있던 그는 1862년에 화가 샤를 글레르의 스튜디오로 들어가 시슬레, 르누아르, 모네를 만나 가장 친한 친구가 되었다. 이들은 함께 바깥으로 나가 야외에서 그림을 그렸고, 의외로 이러한 그림들 중 일부는 살롱전에 입선했다. "감히 누구도 거부하지 못하는 마네를 제외하면, 가장 냉대를 적게 받는 화가는 나다. 모네는 완전히 거부당했다⋯⋯ 놀랍게도 아카데믹 화가인 카바넬이 나를 지지했다."

르누아르가 남긴 여러 초상화에서는 몰래 관찰한 것처럼 이젤 앞에서 몰두하고 있는 장신의 바지유

프레데릭 바지유, 〈팔레트를 든 자화상〉*Autoportrait à la palette*, 1865년경
캔버스에 유채물감, 108.9×71.1cm, 시카고 아트 인스티튜트, 시카고

를 볼 수 있다. 팡탱 라투르는 〈바티뇰의 스튜디오〉에서 우아한 신사복장의 그를 그렸다. 바지유는 그의 작품 〈콩다민 가의 스튜디오〉에서 자신을 그렸고, 그가 스승으로 생각한 에두아르 마네를 옆에 그렸다. 바지유의 스튜디오는 무일푼이었던 모네와 르누아르에게 따뜻한 도피처였다. 모두가 바지유의 작업실에 모여 미술에 관해 열띤 토론을 벌였다. 스튜디오 벽에는 자신의 그림들과 함께 친구 모네와 르누아르의 그림이 걸려 있다. 풍경에 전

프레데릭 바지유, 〈베를리오즈〉*Berlioz*, 1867~1870년경
종이에 흑연, 24.8×35.3cm
파브르 미술관, 몽펠리에

클로드 모네, 〈바지유와 카미유〉*Bazille et Camille*
'풀밭 위의 점심식사'를 위한 습작, *Étude pour Le Déjeuner sur l'herbe*), 1865년
캔버스에 유채물감, 93×68.9cm, 오르세 미술관, 파리

혀 손을 안댄 건 아니지만 바지유는 인물과 당대 사회에 더 관심이 있었다. 가족을 그린 작품에서는 각각의 인물이 전통적인 자세와 상투적 표현과 거리가 먼 자연스러운 자세로 앉아 있다. 바지유는 전형적인 아카데믹 장르였던 남성 누드에서 수영복을 입은 청년들을 그리며 현대의 삶의 모습을 창조했다.

그의 기법은 모네보다 더 전통적이었고 덜 대담했지만, 종종 날카롭게 대비되는 빛의 처리방식은 매우 독창적이었다. 인상주의 화가들은 프랑스–프로이센 전쟁에서 스물아홉 번째 생일을 맞이하기 직전에 전장에서 사망한 따뜻하고 너그러운 친구 바지유의 때 이른 죽음을 오랫동안 슬퍼했다.

프레데릭 바지유, 〈비스콘티 가의 아틀리에〉
L'Atelier de la rue Visconti, 1867년 5월
캔버스에 유채물감, 64×49cm
버지니아 미술관, 리치몬드

귀스타브
카유보트

Gustave Caillebotte

"우리는 진실하며 헌신적인 친구……, 진심으로 애도하는 친구를 막 잃었습니다. 그는 관대하며 좋은 사람이었고 재능 있는 화가였습니다." 피사로는 1894년에 45세의 나이로 세상을 떠난 카유보트를 이렇게 추모했다. 귀스타브 카유보트는 정말 너그럽고 헌신적이었을 뿐 아니라 신중하고 감수성이 예민했다. 그는 인상주의의 가장 열렬한 옹호자 중 한 명이었다. 드가와 마찬가지로 부르주아 출신이었던 그는 화가가 되기 전에 엄격한 전통교육을 받았다. 1870년에 법학과를 졸업한 그는 프랑스-프로이센 전쟁에 징집되었다. 그는 스칸디나비아 반도와 이탈리아를 여행한 후, 1872년에 화가 레옹 보나의 스튜디오에 들어갔다. 1873년에 에콜 데 보자르에 입학한 그는 빠르게 전통적인 기법에 숙달되었고 곧 성에 차지 않았던 아카데미즘을 외면했다. 그는 친구 앙리 루아르의 소개를 받아 드가와 가까워졌고 1874년에 나다르의 스튜디오에서

첫 번째 인상주의 전시회가 열렸을 때 인상주의의 화가들을 만났다. 이듬 해 그의 멋진 작품 〈마바닥을 깎는 사람들〉은 살롱전에서 낙선했다. 낙심한 그는 제2회 인상주의 전시회에 참가하라는 제안을 수락하면서 유능한 기획자이자 중요한 재정적인 후원자가 되었다. 자신의 독특한 회화양식과 인물 묘사를 선호했다는 점에서 드가나 마네와 비슷했지만, 그는 인상주의 화가들을 보호하는데 온 힘을 다했다. 그는 특히 생활이 어려웠던 모네를 많이 도와주었다. 그는 많은 작품을 구

귀스타브 카유보트, 〈발코니, 오스만 대로〉 *Un balcon, boulevard Haussmann*, 1880년경
캔버스에 유채물감, 60×62cm
개인소장

했고, 처음부터 국가에 기증한다는 생각으로 이 그림들이 성공하고 인정받기 훨씬 전에 가장 아름답고 가장 이른 인상주의 컬렉션을 형성했다. 그는 르누아르와 모네에게 한결 같은 우정을 보여주었다. 자주 찾아온 르누아르를 환대했고, 그의 아들의 대부가 돼 주었으며, 모네의 결혼식의 증인이 되었다. 그러나 가장 가까운 사람은 다섯 살 어린 동생 마르샬이었다. 마르샬은 음악가이자 아마추어 사진작가였고, 형제는 보트경주에 대한 열정을 공유하고 있었다. 두 사람은 보트 경기에

참가했고 최초의 요트 클럽에 투자했다. 그는 심지어 요트를 설계하기도 했다. 그는 역시 노련한 보트경주자였던 젊은 시냑에게 유용한 조언을 아끼지 않았다. 늘 붙어다녔던 카유보트 형제는 마르샬이 1887년에 결혼하기 전까지 함께 살았다. 프티 젠느빌리에의 사유지로 이사한 귀스타브 카유보트는 원예와 정원 가꾸기에 열정을 쏟았다. 모든 미술장르—풍경, 정물, 실내, 누드, 초상, 보트경기(레가타), 파리의 거리들—를 섭렵했던 그에게 이제는 꽃과 정원이 거의 유일한 주제가 되

마르샬 카유보트, 〈발코니에 있는 나〉*Moi au balcon*, 1891년 12월.
연질 젤라틴 브롬화은 네거티브, 15.5 × 11.5cm; 실버 프린트, 15.5×10.5cm, 개인소장

었다. 모네가 지베르니의 정원을 조
성하기 훨씬 전이었다. 일찍 세상을
떠나는 바람에 그는 계획한 조경을
완성하지 못했다. 그가 상상한 화
단은 울창한 온실의 느낌을 주고

공간을 가득 채우는 것이었다. 모네
는 "그의 이력은 이제 막 시작되었
을 뿐인데 그는 우리 곁을 떠났다."
라며 그를 애도했다. 동생 마르샬은
형이 국가에 기증한 소장품의 일부

귀스타브 카유보트, 〈이젤 앞의 자화상〉*Autoportrait au chevalet*, 1879~1880년경
캔버스에 유채물감, 90×115cm, 개인소장

도 받아달라고 정부를 설득했고 드가,
네, 세잔, 르누아르와 기타 여러 화가
들의 작품이 프랑스의 여러 미술관에 소
되었다. 목록에 빠져 있는 유일한 이름
 카유보트였다.

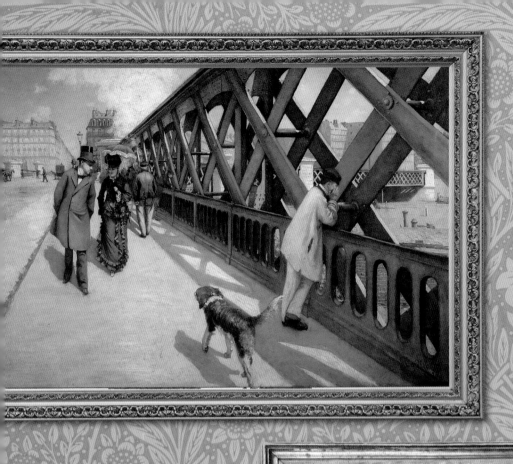

알프레드
시슬레

Alfred Sisley

빈 캔버스 앞에서 포즈를 취한 알프레드 시슬레
개인소장

기 자이자 미술비평가 귀스타브 제프로이(Gustave Goffiny)는 "자연을 깊이 사랑한 사려 깊은 풍경화가 시슬레는 사교생활에 거리를 두었으며 이타적인 삶을 살았다."라고 썼다. 모레 쉬르 루앙에서 고독한 삶을 살았던 그는 생전에 제대로 인정받지 못하고 1899년에 세상을 떠난 후에야 명성을 얻었다.

파리에서 살던 영국인 부부의 아들로 태어난 알프레드 시슬레는 부유한 상인 가정에서 성장했다. 1857년에 시슬레의 아버지는 아들을 런던으로 보내 전혀 관심이 없던 비즈니스를 공부하게 했다. 그는 컨스터블(Constable)과 터너(Turner)의 그림을 보고 감탄했다. 파리로 돌아간 알프레드는 풍경화에 매우 비판적이었던 샤를 글레르의 스튜디오에 등록했다. 르누아르는 "선생님은 학생들에게 별 도움이 되지 않았지만 그래도 학생을 내버려 둔다는 장점이 있었다."라고 고백했다. 시슬레는 이곳에서 모네, 바지유, 르누아르를 만났다. 이 '4인방'은 야외에서 그림을 그리기 위해 퐁텐블로 숲, 일 드 프랑스, 노르망디 등지로 향했다. 견고하게 구성되어 형태상 고전주의에 가까웠던 시슬레의 그림들은 입선과 낙선을 반복했다. 부유한 부모님과 초기의 성공으로 자신감을 얻은 시슬레는 가난한 친구들을 정기적으로 도와주었다. 그러나 프랑스-프로이센 전쟁이 터졌고 그의 아버지는 파산했으며, 시슬레의 작업실은 군인들의 약탈로 파괴되었다. 이미 두 아이의 아버지였던 그는 매우 궁핍해졌다. 하지만 낙심하지 않았고 1874년에 제1회 인상주의 전시회와 그

오귀스트 르누아르, 〈화가 알프레드 시슬레의 초상〉*Portrait du peintre Alfred Sisley*, 1864년
캔버스에 유채물감, 82×66cm, E.G. 뷔를레 컬렉션, 취리히

이후의 전시회에 적극적으로 참여해 미묘하고 세련된 색채로 그려진 매우 조화로운 사실적 풍경화들을 선보였다. 그러나 이러한 절제된 양식은 그에게 기대했던 성공을 가져다 주지 않았고, 그의 화상이었던 폴 뒤랑 뤼엘의 노력도 별 성과 없이 끝났다. 수줍음이 많고 고독했던 그는 점점 더 내성적으로 변했다. 1880년에 모레 쉬르 루앙으로 이사를 가면서 그는 파리의 예술계에서 더 멀어졌다. 그는 모네처럼 일 년 내내 하루의 다양한 시간에 포착한 모레의 교회를 비롯해, 동일한 주제의 연작을 그리기 시작했다. 그는 정기적으로 자신을 찾아왔던 모네에게 죽기 전 아이들을 부탁했다. 시슬레는 우울함에 빠져들었고, 이는 그의 풍경화에게 느껴진다. 어떤 이들은 그의 일관성과 인상주의 양식에 충실했던 것은 다른 모습을 보여줄 능력이 없어서라며 비판했다. 그러나 1899년에 세상을 떠난 직후, 수집가들이 시슬레의 그림에 관심을 가지면서 그림 값은 오르기 시작했다.

알프레드 시슬레, 〈생 마메스 댐〉
Le barrage de Saint-Mammès,
흑연, 12 × 19.5cm, 오르세 미술관, 파리

베르트
모리조

Berthe Morisot

에두아르 마네, 〈제비꽃 다발을 든 베르트 모리조〉*Berthe Morisot au bouquet de violettes*, 1872년
캔버스에 유채물감, 55×38cm, 오르세 미술관, 파리

스 테판 말라르메는 베르트 모리조를 '사랑스러운 화가', '불완전한 천사', '마법사'라고 지칭했다. 당대인들도 그녀의 매력을 알았다. 예술적 재능뿐 아니라 성격과 미모로도 칭송받았던 그녀는 19세기 말에 미술사에서 주도적인 역할을 수행했다.

고위 공직자의 딸로 태어난 베르트 모리조는 로시니, 쥘 페리, 알프레드 스티븐스 등 유명 인사들과 교류하던 부르주아 가정에서 성장했다. 그녀의 부모는 딸들이 옛 거장들의 그림을 모사하러 루브르 박물관으로 가는 것을 허락할 정도로 열려 있는 사람들이었다. "화가들이 모이는 장소였다. 교류는 없을지라도 그들은 적어도 이름, 얼굴, 경력 습성은 서로 알고 있었다." 베르트와 언니 에드마는 팡탱 라투르를 루브르 박물관에서 알게 되었고, 코로와도 만나 회화수업을 받았다. 여성의 입학을 허용하지 않았던 에콜 데 보자르에는 갈 수 없었다. 그녀는 1864년부터 살롱전에 입선했

고, 이듬해 그녀의 아버지는 자택의 정원에 작업실을 만들어주었다. '키가 크고 날씬하며, 매우 예의 바르고 지적인' 베르트 모리조는 대단히 독립적이고 신비하며 우울한 보들레르식 갈색 머리의 미인이었다. 그녀는 피뷔 드 샤반느와 쥘 페리의 구혼을 정중하면서도 단호하게 거절했다.

1868년부터 그녀는 에두아르 마네의 그림의 모델이 되었다. 그녀는 마네가 좋아하는 모델 중 한명이었다. 〈발코니〉에서 그녀는 몽상적인 분위기와 독특한 존재감을 드러낸

1874년 제1회 인상주의 전시회 카탈로그 표지

베르트 모리조, 〈몸을 닦는 젊은 여성〉*Jeune fille se séchant*, 1886~1887년
파스텔, 42×41cm, 개인소장

다. 그러나 "내면적인 화가이자 전위적인 예술가"였던 이 젊은 여성은 자신의 그림을 중시했고, 1874년 제1회 인상주의 전시회에 참가했다. 또 그 해 마네의 동생인 외젠 마네와 결혼했다. 결혼한 지 4년 만에 딸 쥘리를 낳았다. 그녀는 출산으로 인해 1879년 전시회에 불참했다. 유일하게 불참한 전시회였다. 부부는 1882년 일곱 번째 인상주의 전시회에 자금을 지원했다. 1883년에 에두아르 마네가 세상을 떠난 후, 이 부부는 에콜 데 보자르에서 그의 회고전을 개최했다.

이들은 '우리의 친구 르누아르', 모네, 드가—그녀가 옆에 있으면 드가도 상냥해졌다고 한다—카유보트, 말라르메를 정기적으로 초대했다. 장 르누아르의 회상에 따르면, "베르트 모리조의 집에서 우리가 만난 사람은 지성인들이 아니었다. 그야말로 마음이 잘 맞는 친구들이었다. 베르트는 특별한 사람을 끌어 당기는 힘이 있었다. 그녀는 월등한 사람을 사로잡았다." 그는 베르트의 살롱이 "파리의 문화의 진정한 중심지"였다고 말했다. 가장 가까웠던 스테판 말라르메는 외젠

베르트 모리조의 당시 사진
개인소장

베르트 모리조, 편지
개인소장

에드마 모리조, 〈그림을 그리는 베르트 모리조의 초상〉
Portrait de Berthe Morisot peignant,
1865년
캔버스에 유채물감, 100×71cm
개인소장, 파리

마네가 사망한 후, 그의 어린 딸 쥘리의 선생님이 되었다. 베르트 모리조가 세상을 떠나자 드가, 르누아르, 모네, 말라르메는 뒤랑 뤼엘의 화랑에서 그녀의 유작 전시회를 개최했다. 말라르메는 "폴 발레리가 쓴 것처럼 그림으로 살고, 삶을 그림에 담았다는 점에서 탁월한" 베르트 모리조를 위해 카탈로그 서문을 썼다.

베르트 모리조, 〈인형을 안고 있는 쥘리〉
Julie à la poupée, 1884년
캔버스에 유채물감, 82×100cm
개인소장

매리
커샛
Mary Cassatt

매리 커샛, 〈화가의 초상〉*Portrait de l'artiste*, 1878년경
캔버스에 유채물감, 60×41.1cm, 메트로폴리탄 미술관, 뉴욕

인상주의 그룹에 속한 유일한 미국 화가였던 매리 커샛은 먼 조상들이 살았던 프랑스에서 거의 일평생을 보냈다. 1844년에 미국 펜실베이니아에서 태어난 그녀는 1860년에 겨우 16세의 나이로 필라델피아의 펜실베이니아 미술 아카데미에 등록했다. 그러나 아카데미의 교수법에 실망한 그녀는 어머니와 친구 한 명과 함께 파리행을 결심했다. 그녀는 토마 쿠튀르 (Thomas Couture)와 장 레옹 제롬 (Jean-Léon Gérôme)의 제자가 되었고, 풍경화가들이 모여 있던 바르비종을 방문했으며 쿠르베와 마네의 작품을 발견했다. 그녀는 프랑스-프로이센 전쟁이 발발한 1870년에 미국으로 돌아갔지만 이듬해 유럽으로 다시 와 이탈리아, 스페인, 네덜란드를 돌아보는 오랜 여행을 시작했다. 미술공부뿐만 아니라 즐기려는 목적이 있었던 여행에서 그녀는 코레조와 루벤스의 그림에 특히 감동을 받았다.

파리로 돌아온 이 젊은 여성은 살롱전에 정기적으로 작품을 제출했다. 그러나 1875년 즈음 드가를 만난 후, 매리는 드가의 설득으로 인상주의 그룹에 가담했다. 그녀에게 드가는 일종의 멘토였다. 드가와 친했던 그녀는 때로 드가의 그림의 모델이 되었다.

매리 커샛은 풍경화가보다 초상화가로서 능력을 드러내며 1879년에 처음으로 인상주의 전시회에 참여했다. 그녀는 피사로, 마네, 르누아르의 작품에 감탄했고 베르트 모리조와 우정을 키워나갔다. 두 여성 화가는 가정적인 주제—여성들,

1881년 제6회 인상주의 전시회 카탈로그의 속표지

에드가 드가, 〈루브르 박물관의 매리 커샛: 회화전시실〉
Mary Cassatt au Louvre, la peinture, 1885년
에칭, 에쿼틴트, 드라이포인트, 황갈색 우브 페이퍼에 파스텔로 강조.
가장자리를 제외하고 30.5x12.7cm, 시카고 아트 인스티튜트, 시카고

종종 어머니, 그리고 아이들의 초상화—를 주로 다루었다. 그녀의 부모님과 여동생이 파리로 왔고, 여동생은 1882년에 세상을 떠났다.

매리 커샛은 일본 미술과 우타마로와 히로시게의 판화를 발견하며 새로운 기법인 판화를 탐구하게 되었고, 동판화의 대가로 성장했다. 그 외에도 프랑스 화상들과 미국의 수집가들을 연결하는 역할이 그녀의 수많은 재능에 더해졌다. 그녀는 미국에서 전시회를 개최하라고 폴 뒤랑 뤼엘에게 권했고, 최초이자 가장 중요한 미국 수집가 중 한 명이었던 친구 루이진 해브마이어(Louisine Havemeyer)에게 조언했다.

그녀의 부모님과 남동생이 세상을 떠난 말년에 프랑스 북부의 우아즈 지역의 메닐 테리뷔(Mesnil-Théribus)의 보프렌느 저택에 살던 그녀는 시력을 잃었고 건강도 악화되었다. 그녀는 1914년부터 그림을 그리지 않았으며 12년 후에 세상을 떠났다. 미국을 몇 차례 짧게 방문한 것을 제외하면, 그녀는 전생애를 프랑스에서 보냈다.

매리 커샛, 〈책읽기〉*La Lecture*, 1889년
드라이포인트, 15.8 × 23.3cm
프랑스 국립도서관, 파리

폴
세잔
Paul Cézanne

폴 세잔, 〈분홍색 배경의 화가의 초상〉 *Portrait de l'artiste au fond rose*, 1875년경
캔버스에 유채물감, 66×55cm, 오르세 미술관, 파리

" **엄** 격하고 거칠며, 구식이고 호색적이며 술을 진탕 마셔대고 변덕스러우며, 시인 같은 우리 친구." 엑상 프로방스의 고향 친구였던 바티스탕 바유가 설명한 세잔의 모습은 이랬다. 1850년대에는 두 사람은 부르봉 중학교 학생이었고, 에밀 졸라도 이 학교에 다녔다. 시립 드로잉학교에 등록한 세잔은 은행가였던 아버지의 강요로 법학을 공부했지만, 금방 그만두고 1861년에 파리로 가서 졸라와 재회했다. 훗날 그 유명한 생트 빅투아르 산을 그리게 될 이 화가는 처음에 열의—"굉장하고 정말 충격적이며 놀랍다"—에 차 있었지만 곧 환멸을 느꼈다. "엑스를 떠나면 나를 쫓던 권태를 떨쳐 버릴 수 있을 거라고 생각했다. 사는 곳이 달라졌을 뿐 권태는 나를 따라 왔다." 프로방스로 돌아가 완전히 정착하기 전에 그는 파리와 고향을 계속 오갔다.

처음 파리에 머물던 시기에 세잔은 중요한 사람을 많이 만났다. 샤를 쉬스의 아카데미에서 그는 피사로를 만났다. "피사로는 나에게 아버지, 믿을만한 사람, 거의 신과 같은 존재였다."라고 고백했다. 피사로는 외광화를 그려보라고 세잔에게 조언했다. 세잔은 바지유, 모네, 르누아르도 알게 되었다. 세잔은 흥미로운 성격의 소유자로 고독하고 무뚝뚝하며 심지어 다소 상스러웠으며 확실히 괴짜였다. 극도로 예민하고 아주 교양 있었고 고전문학에 푹 빠져있던 그는 사교생활을 두려워했다. 외부 세계로부터 자신을 보호할 필요가 있다고 느낀 그

폴 세잔의 접는 팔레트
오르세 미술관, 파리

에밀 베르나르, 레 로브의 작업실에서 '대수욕도(*Les Grandes Baigneuses*)' 앞에
앉아 있는 폴 세잔, 1905년
실버 프린트, 8.2×10.7cm, 오르세 미술관, 파리

는 상스럽게 행동했다. 그는 존경하던 마네에게 "마네 씨, 일주일 동안 손을 씻지 않아서 악수를 못합니다."라고 말했다. 그는 남들을 도발하여 부르주아들을 깜짝 놀라게 했다. 그 부르주아가 마네라도 말이다. 세잔은 종종 파란색 코트, 물감 얼룩이 가득한 흰색 상의, 그리고 낡은 크러시 해트를 자랑스럽게 입고 나타났다. 엑스의 화가는 그의 반순응적인 측면을 발전시켰고, 그래서 주목 받지 않을 수 없었다. 사람들은 그의 행동을 이해할 수 없었다. 세잔은 살롱전에서

처음으로 낙선했지만 개의치 않았다. 살롱전은 신성한 전시실에 세잔의 그림을 단 한 점도 받아들이지 않았다. 그러나 그러한 좌절도 세잔의 강한 집념과 야망을 멈출 수 없었다. 그는 아름다움을 창조하는 것만으로 만족할 수 없었다. 그는 '감탄할 만한' 것을 창조하고자 했다. 그는 퐁투아즈에서 피사로와 함께 그림을 그렸고 오베르에서는 가셰 박사를 만났으며, 처음 세 번의 인상주의 전시회에 참여했다. 그는 젊은 고갱을 만났고 친구 모네와 르누아르와 함께 작업했으

1904년 살롱 도톤의 세잔 전시실
오르세 미술관, 파리

며, 위스망스와 졸라의 지지를 받았다. 그는 "나는 인상주의를 미술관의 그림처럼 견고하고 영속적인 것으로 만들고 싶다."라고 말했다.

그는 의심에 사로잡힌, 불평이 많고 불안한 인간이었고, 폭력적인 면을 억누르기 위해 몸부림쳤다.

1886년에 졸라는 실패한 화가의 이야기인 소설 『걸작(L'Œuvre)』을 발표했다. 자신이 소설의 주인공이라고 믿었던 세잔은 어린 시절부터 친구였고 결혼식 증인으로 섰던 졸라와 절교했다. 그 해 아버지가 세상을 떠나자 세잔은 아들 폴을 낳은 연인 오르탕스와 곧바로 결혼했다. 아버지의 유산 덕분에 그는 돈 걱정에서 벗어나 그림에만 몰두할 수 있

게 되었고, '조용히 작업할 수 있었다.' 인생의 말년에 세잔은 "내가 작업하는 것을 누군가가 보는 것을 절대 견딜 수 없었다. 누군가의 앞에서 그림을 그리고 싶지 않다."라고 고백했다. 엑스에서 은둔하며 세잔은 풍경화, 정물화, 초상화를 그렸고, 소수의 화가들과 수집가들만이 그의 그림의 진가를 알아보았다. 세잔은 사람들과 거의 어울리지 않았지만 프랑스 남부로 이사와 이웃이 된 르누아르나 모네와의 우정은 굳건히 지켰고, 1894년에 모네의 자택에서 클레망소, 로댕, 매리 커샛을 만났다. 인생의 막바지에 앙부르아주 볼라르(Ambrouise Vollard), 가스통 베른하임 죈느(Gaston Bernheim

Jeane)를 비롯해 그를 찾아오는 화상이 늘어났다. 〈세잔에 경의를 표함〉을 그린 모리스 드니(Maurice Denis)와 에밀 베르나르(Emile Bernard), 케르 자비에 루셀(Ker-Xavier Roussel) 등 젊은 화가들도 그를 찾아와 조언을 구했다. "이 화가에게는 두 가지가 있다. 눈과 정신. 둘은 서로 협력해야 한다. 상호발전을 위해 애써야 한다. 자연을 보는 눈, 표현수단을 제공하는 조직된 감각들의 논리인 정신이 필요하다." 1906년 세잔이 사망한 이듬해, 파리의 살롱 도톤(Salon d'autonme)에서 열린 세잔의 회고전은 그의 작품의 중요성을 일깨워주었다.

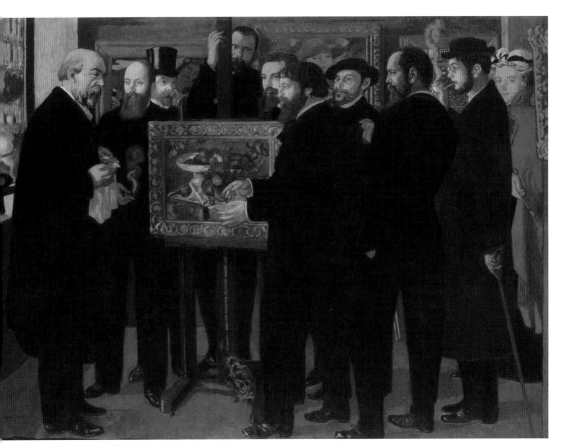

모리스 드니, 〈세잔에 경의를 표함〉*Hommage à Cézanne*, 1900년
캔버스에 유채물감, 1.8×2.4cm
오르세 미술관, 파리

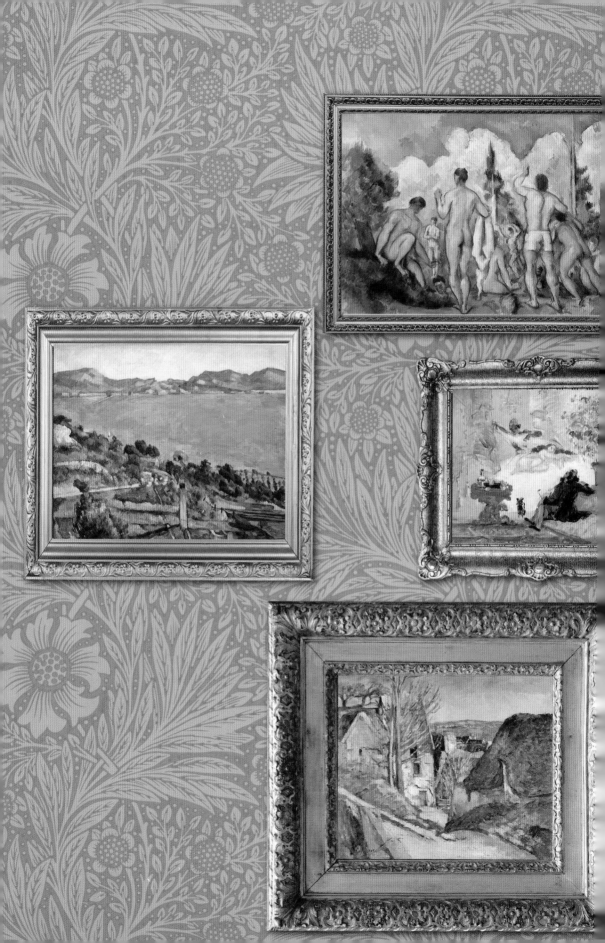

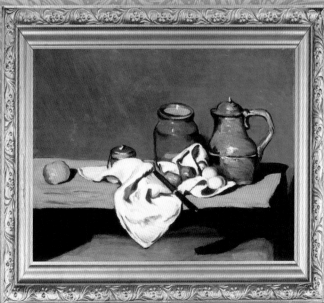

아르망
기요맹

Armand Guillaumin

아르망 기요맹, 〈화가의 초상〉*Portrait de l'artiste*, 1875년경
캔버스에 유채물감, 73×60cm
오르세 미술관, 파리

인 상주의자들 중에서 가장 평범한 화가가 기요맹이었을까? 그의 이름은 피사로, 시슬레, 심지어 카유보트만큼도 알려지지 않았다. 하지만 그는 인상주의 그룹의 최후의 생존자였다.

1841년에 파리에서 태어난 그는 평범한 부모의 고향 물랭 쉬르 알리에(Moulins-sur-Allier)로 이사를 가서 어린 시절을 보냈다. 열일곱 살이 되던 해, 그는 파리로 가서 삼촌의 가게에서 일하며 시간이 날 때 그림을 그리거나 드로잉을 했다. 그는 3년 후에 아카데미 쉬스에 들어가 피사로와 세잔과 친구가 되었다. 세잔은 그에 대해 "기요맹은 미래가 촉망되는 화가이고 내가 정말 좋아하는 괜찮은 녀석이다."라고 말했다. 그들은 함께 파리 주변과 센 강과 우아즈 강변에 가서 자연을 묘사했다. 외부의 재정적 지원이 없었던 그는 생계를 위해 계속 일해야 했고, 한때 도미에가 사용했던 시테 섬의 낡은 스튜디오를 빌렸다.

독학으로 미술을 공부한 기요맹은 제1회 인상주의 전시회에 참여했고 이후에 열린 대다수의 전시회에 참여함으로써 인상주의 그룹에 대한 의리를 증명했다. 그는 새 그림을 몹시 보여주고 싶어 했던 고갱 및 반 고흐와 친밀한 관계를 발전시켜나갔다. 짙게 칠한 물감과 강렬한 색채 때문에 기요맹은 '미친' 혹은 '광란의' 색채화가라고 불렸다. 위스망스(Huysmans)는 1883년에 이렇게 썼다. "기요맹 그림은 처음 보면 충돌하는 색조와 거친 형태, 주홍색과 프러시안 블루 사선들이 뒤죽박죽 엉켜있는 듯하다. 하지만 뒤로 물러나 다시 보라. 모든 것이 제자리를 찾아간다. 구성은 안정되고 강렬한 색조는 누그러지며 충돌하

폴 버티 하비랜드, 〈크로장에서 그림을 그리는 아르망 기요맹〉*Armand Guillaumin peignant à Crozant*, 1917년
오토크롬, 17.8×12.5cm, 오르세 미술관, 파리

아르망 기요맹, 〈두 세탁부〉 *Deux laveuses*
종이에 파스텔, 48×48cm, 개인소장

는 색채는 화해한다. 그래서 관람자는 그림 일부분에서 기대하지 않았던 섬세함에 큰 충격을 받는다."

기요맹은 1891년에 그림에 전념할 수 있게 되었다. 성공해서가 아니라 10만 프랑 복권에 당첨되었기 때문이었다. 이 새로운 경제적 자립 덕분에 그는 프랑스 전역을 여행할 수 있었다. 오베르뉴와 크뢰즈 지방이 좋아진 그는 결국 그곳에 정착했다. 기요맹은 인상주의 양식에 충실했지만 점점 인상주의 화가들과 멀어졌고, 새로운 모습을 보여주려고 노력했다. 그의 생기 넘치고 화려한 색채는 시냑에게 깊은 인상을 주었고 야수파 회화를 예고했다. 1840년대 세대의 최후의 생존자였던 기요맹은 1927년에 세상을 떠났다.

폴 세잔, 〈아르망 기요맹의 초상〉 *Portrait d'Armand Guillaumin*, 1873년
에칭, 26.1×21cm, INHA 도서관, 파리

조르주
쇠라

Georges Seurat

앙리 에드몽 크로스, 〈쇠라의 초상〉*Portrait de Seurat*
캔버스에 유채물감, 41×33cm
개인소장

조르주 쇠라는 강렬하게 빛나며 순식간에 사라지는 유성처럼 미술사를 관통한 눈부신 화가들 중 한 명이었다. 그의 작품은 미학적이고 회화적인 발전의 방향을 결정적으로 바꿔놓은 전환점을 상징한다.

파리에서 태어난 쇠라는 다소 엄격한 부르주아 가정에서 성장했다. 그는 청년기에 시립미술학교에서 평생의 친구 에드몽 아망 장을 만났다. 1878년 에콜 데 보자르에 입학한 그는 화가 헨리 레만(Henri Lehmann)의 스튜디오에 들어가 존경했던 앵그르의 그림을 모사했다. 그러나 그가 매료된 것은 슈브뢸, 샤를 블랑, 오그던 니콜라스 루드가 발전시킨 색채이론이었다. 병역을 마치기 위해 브레스트로 떠나기 전, 쇠라는 아망 장과 함께 제4회 인상주의 전시회에 갔다. 이 방문은 두 청년 화가에게 진정한 계시였다. 파리로 돌아온 쇠라는 아망 장과 작업실을 함께 사용하며 들라크루아의 작품

을 연구하고 이론적인 탐구를 이어나갔다. 자연에 대한 관찰과 마찬가지로, 광학과 색채의 법칙에 대한 거의 과학적인 심오한 사고와 지성적인 고찰은 그에게 근본적으로 중요한 문제였다. 그의 첫 번째 대작 〈아니에르의 멱 감는 사람들(*Une baignade à Asnières*)〉은 필요한 10여 개의 드로잉과 채색 스케치를 하고 그림을 완성하는 데 1년이 걸린 작품이다. 이 그림은 1884년 살롱전에서 낙선했다. 쇠라는 독립화가협회의 회원이 되었고 협회

쇠라의 팔레트
오르세 미술관, 파리

1888년의 조르주 쇠라

에서 시냐을 만났다. 시냐도 역시 이러한 새로운 미학적 방식을 채택했다. 그 후에 쇠라는 매년 거대하고 야심찬 작품을 완성하는 데 온몸을 바쳤다. 쇠라는 동시대인들에게 이해받지 못하고, 다만 기요맹과 피사로 같은 일부 동료들 사이에서 약간의 관심을 받았을 뿐이다. 그러나 〈라 그랑드 자트 섬의 일요일(*Un dimanche après-midi à la Grande Jatte*)〉의 화가는 모방되는 것을 원치 않았다. 자신의 양식의 독창성이 사라질 것을 염려했을 뿐만 아니라, 그나마 잘 이해되는 기법의 단순한 적용에 그치리라는 것을

알았기 때문이다. 인상주의 그룹의 일부 회원들의 반대에도 불구하고 쇠라는 피사로의 응원에 힘입어 1886년 마지막 인상주의 전시회에 참가했다. 이때 미술비평가 펠릭스 페네옹은 쇠라의 작품을 묘사하기 위해 '신인상주의'라는 용어를 처음으로 사용했다. 페네옹은 신인상주의의 열성적인 지지자가 되었다.

쇠라는 아방가르드 화가들의 작품을 전시했던 브뤼셀의 〈20인 전〉에 정기적으로 출품했다. 그는 점묘주의의 대표화가가 되었고, 1887년에 만난 반 고흐를 비롯해 여러 화가들과 친분을 맺었다. 거의 1년

조르주 쇠라, 〈아망 장〉*Aman-Jean*, 1882~1883년
콘테 펜슬, 62.2×47.5cm
메트로폴리탄 미술관, 뉴욕

내내 거대한 작품을 구상하고 매달려 있던 기력을 모두 소진한 쇠라는 노르망디의 솜므 강(Somme river)이나 노르파드칼레에서 여름을 보내곤 했다. 그는 미묘하게 빛나는 색채효과가 인상적인 포르 앙 베생(Port-en-Bessin), 크로트아(Crotoy), 그라블린(Gravelines), 옹플레르(Honfleur)의 풍경을 가지고 돌아왔다. 1889년에 젊은 모델인 마들렌 노블로흐는 그의 연인이 되었고, 1년 후에 두 사람의 아들이 태어났다. 그녀는 쇠라가 그린 유일한 초상화 〈분을 바르는 젊은 여성(*Jeune Femme se poudrant*)〉의 모델이었던 것 같다. 쇠라는 초상화를 그릴 능력이 없다며 비판하던 험담꾼들의 입을 다물게 하려고 이 그림을 그린 것이 분명하다. 서른 한 살이었을 때 병마가 그를 덮쳤다. 쇠라는 〈서커스 사이드쇼(*Parade de cirque*)〉와 〈캉캉 춤(*Parade et Chahut*)〉과 함께 대중의 오락을 주제로 한 연작의 세 번째 작품 〈서커스(*Cirque*)〉를 미처 완성하지 못한 채, 며칠 후 세상을 떠났다. 쇠라는 여섯 점의 대

Seurat

막시밀리앙 뤼스, 〈쇠라의 초상〉 *Portrait de Seurat*, 1888년
종이에 목탄과 수채물감, 29.5×23cm
개인소장

형 회화와 여러 점의 풍경화를 남 구는 주목할 만하며 특히 수많은 새
겼고, 이 그림들은 후대의 화가들 로운 탐구자들을 위한 길을 열었다."
에게 아주 큰 반향을 불러일으켰
다. 아폴리네르에 따르면, "쇠라의 연

작품 목록

각 화가의 그림은 가상의 갤러리의 다른 작품에 맞춰 크기가 조정되었다.

320~321쪽

프레데릭 바지유
Frédéric Bazille

〈생 타드레스의 해변〉
Marine à Sainte-Adresse, 1865년
캔버스에 유채물감, 58.4×140cm,
하이 미술관, 애틀랜타

〈여름 풍경〉
Scène d'été, 1869년
캔버스에 유채물감, 156×158cm,
포그 미술관, 하버드 대학교 미술관, 캠브리지

〈분홍 드레스〉
La Robe rose, 1864년 여름
캔버스에 유채물감, 147×110cm,
오르세 미술관, 파리

〈에귀 모르트의 성벽, 석양〉
Les Remparts d'Aigues-Mortes, 1867년
캔버스에 유채물감, 60×100cm,
국립미술관, 워싱턴 D.C.

〈모란꽃과 흑인 여성〉
Négresse aux pivoines, 1870년 봄
캔버스에 유채물감, 60.5×75.4cm,
파브르 미술관, 몽펠리에

〈누드 연구〉
Étude de nu,
'누워 있는 누드(*Nu couché*)'로도 알려짐, 1864년
캔버스에 유채물감, 70.5×190.5cm,
파브르 미술관, 몽펠리에

316~317쪽

에드가 드가
Edgar Degas

〈발레〉
Ballet, '발레 스타(*L'Étoile*)'로도 알려짐, 1876년경
종이에 파스텔, 58.4×32.4cm, 오르세 미술관,
파리, 루브르 박물관에서 보존

〈두 명의 발레리나, 노란색과 분홍색〉
Deux danseuses jaunes et roses, 1898년
파스텔, 106×108cm,
부에노스아이레스 미술관

〈에두아르 마네 부부의 초상〉
*Portrait de monsieur et madame Édouard
Manet*, 1868년경
캔버스에 유채물감, 65×71cm,
기타큐슈 시립미술관, 기타큐슈

〈증권거래소의 초상들〉
Portraits à la Bourse, 1878~1879년
캔버스에 유채물감, 100×82cm,
오르세 미술관, 파리

〈다림질하는 여인들〉
Repasseuses, 1884~1886년경
캔버스에 유채물감, 76×81.5cm,
오르세 미술관, 파리

〈퍼레이드〉
Le Défilé, '관람석 앞의 경주마들(*Chevaux
de course devant les tribunes*)'로도 알려짐,
1866~1868년경
캔버스에 올린 종이에 유채물감, 46×61cm,
오르세 미술관, 파리

〈카페에서〉
Dans un café, '압생트 혹은 압생트 마시는 사람
(*L'Absinthe*)'으로도 알려짐, 1875~1876년
캔버스에 유채물감, 92×68.5cm,
오르세 미술관, 파리

〈욕조〉
Le Tub, 1886년
판지에 파스텔, 60×83cm,
오르세 미술관, 파리

326~327쪽

귀스타브 카유보트
Gustave Caillebotte

〈철도 선로가 있는 풍경〉
Paysage à la voie de chemin de fer,
1872~1873년
캔버스에 유채물감, 81×116cm,
개인소장

〈위에서 본 대로〉
Le Boulevard vu d'en haut, 1880년경
캔버스에 유채물감, 65×54cm,
개인소장

〈유럽교〉 *Le Pont de l'Europe*, 1876년
캔버스에 유채물감, 124.7×180.6cm,
프티팔레 미술관, 제네바

〈마르그리트〉 *Marguerite*, 1892년
캔버스에 유채물감, 65 × 54cm,
개인소장

〈아르장퇴유의 보트경주(레가타)〉
Régates à Argenteuil, 1893년
캔버스에 유채물감, 157×117cm,
개인소장

〈점심식사〉
Le Déjeuner, 1876년
캔버스에 유채물감, 52×75cm,
개인소장

〈카누 타는 사람들〉
Les Périssoires, 1878년
캔버스에 유채물감, 155.5×108.5cm,
렌 미술관

부록

찾아보기

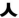

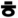

참고문헌

COLLECTIF, *Paris 1900 : La Ville spectacle*, cat. exp., 2015, Paris, Éditions Paris-Musées

DURAND-RUEL SNOLLAERTS, Claire, KLEIN, Jacques-Sylvain (dirs.), *L' Atelier en plein air – Les Impressionnistes en Normandie*, cat. exp., 2016, Paris, Culture espace Fonds Mercator/ Musée Jacquemart André/Institut de France

KELLY, Simon, PATRY, Sylvie, ROBBINS, Anne (dirs.), *Paul Durand Ruel, le pari de l' impressionnisme*, cat. exp., 2014, Paris, Éditions RMN-Grand Palais

MONNERET, Sophie, *L' Impressionnisme et son époque*, 1987, Paris, Robert Lafont

PATIN, Sylvie, *L' Impressionnisme, 2002*, Lausanne, La Bibliothèque des arts

REWALD, John, *Histoire de l' impressionnisme*, 1971, Paris, Albin Michel

사진 및 그림 저작권